"내가 굶주렸을 때 당신은 나에게 양식을 주었고,
내가 목마를 때 내게 마실 것을 주었으며,
내가 낯설어 할 때 나를 반겨주었고, 내가 헐벗었을 때
나에게 옷을 주었고, 내가 병들었을 때 나를 위문해 주었고,
내가 감옥에 있을 때 나를 찾아와 주었다"

–마태오 25:35-36

천사와 악마

'그림'으로 읽기

아
트
가
이
드

8

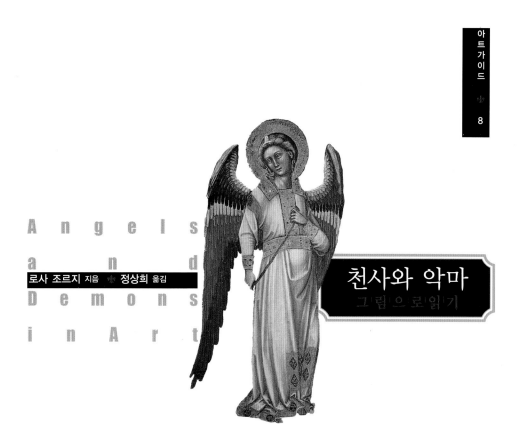

A n g e l s
a n d
D e m o n s
i n A r t

로사 조르지 지음 ❖ 정상희 옮김

천사와 악마
그림으로읽기

예경

로사 조르지는 도상학을 연구하는 미술사학자이며 미술사 교사로도 활동했다. 주로 그리스도교 도상학에 대한 글을 쓰며 저서로는 《Caravaggio》, 《Velázquez》, 《El Greco》, 《성인 이야기, 명화를 만나다》 등이 있다.

정상희는 서울시립대학교 환경조각학과와 홍익대학교 미술사학과 석사과정을 졸업하고 오하이오 대학교 비교예술학과 박사과정을 수학했다. ARTnPEOPLE 영문판 책임기자와 수석기자를 역임, 경기문화재단 시각예술 전문 비평가와 인천아트플랫폼 레지던시 입주 미술평론가로 활동하고 있다. 현재 홍익대학교, 강남대학교, 안양대학교, 한국디지털대학교 등에서 외래교수로 미술사를 강의중이며 역서로는 《죽기 전에 꼭 봐야 할 세계 건축 1001》, 《아트-세계 미술의 역사》, 《팝아트》 등이 있다.

천 사 와 악 마 , 그 림 으 로 읽 기

지은이 | 로사 조르지
옮긴이 | 정상희
펴낸이 | 한병화
펴낸곳 | 도서출판 예경
편집 | 김채은
디자인 | 장유진

초판 인쇄 | 2010년 5월 3일
초판 발행 | 2010년 5월 10일

출판등록 | 1980년 1월 30일(제300-1980-3호)
주소 | 서울시 종로구 평창동 296-2
전화 | (02)396-3040~3
팩스 | (02)396-3044
전자우편 | webmaster@yekyong.com
홈페이지 | http://www.yekyong.com

값 19,600원
ISBN 978-89-7084-426-8(04600)
 978-89-7084-304-9(세트)

Angeli e Demoni by Rosa Giorgi, edited by Stefano Zuffi
Copyright ⓒ 2003 Mondadori Electa S.p.A., Milano
Korean Translation copyright ⓒ 2010 Yekyong Publishing co.

This Korean Edition was published by arrangement with Mondadori Electa S.p.A.

✤ **그 림 설 명**
앞표지 | 제라드 다비드, 〈일곱 가지 대죄와 싸우는 성 미카엘〉 (일부, 366쪽 참조)
앞날개 | 니콜라 디 조반니, 〈케루빔〉 (305쪽 참조)
책등 | 라파엘로, 〈악마와 싸우는 성 미카엘〉 (일부, 248쪽 참조)
뒤표지 | 루카 시뇨렐리, 〈망령들〉 (일부, 222-223쪽 참조)

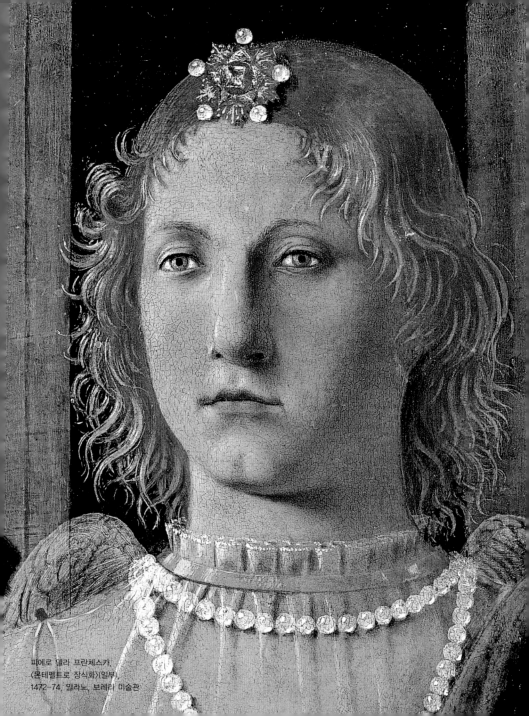

피에로 델라 프란체스카,
〈몬테펠트로 장식화〉(일부),
1472-74, 밀라노, 브레라 미술관

I2I | 구원의 행로

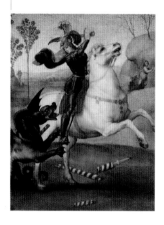

I67 | 최후의 날 : 재판과 실재

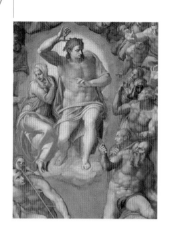

✤ 들어가는 글

왜 천사들은 날개를 가졌으며, 악마는 뿔을 가졌을까? 왜 우리는 일말의 주저함도
없이 천사는 천국과, 악마는 지옥불과 연관시켜 생각하는 것일까? 이 책은 이러한
영적 창조물의 본질과 외형, 인간과 연계된 삶, 그들이 살아가는 장소, 시대의 흐름
안에서 그들의 복잡한 여정을 주제로 한 이야기를 다루고 있다.

미술의 역사는 인간 의식의 변화와 더불어 전개되어 왔다. 눈으로
직접 보지는 못했지만, 어느 누구도 그 존재에 대해 의심치 않는 천
사와 악마의 개념 중심에는 그리스도교적 사고가 있다. 수많은 예술
가들은 그리스 로마로부터 가져온 모티프를 부활시켜 천사와 악마
이미지의 원형을 만들어냈으며, 이렇게 형성되어 온 원형 중에는
오랜 세월을 거쳤음에도 불구하고 오늘날까지 이해할 수 있는 형태
로 남아 있는 것도 있다.

이 책은 천사와 악마라는 방대한 주제를 시간과 지역을 기준으로
분류한 도상 연구의 결과물이다. 이는 영적 창조물과 세상의 밀접한 관계
를 찾으며 떠나는 '지상에서 천국'으로 이어지는 상상의 행로를 따라 구성된다.
천사와 악마를 사후 세계와 그곳의 영적 본질의 주체로 보며, 초점을 인간에게
서 영적 세계로 변화시키는 여섯 개의 장으로 구성되어 있는데 마지막 단원
에서는 이러한 긴 여정의 이상적인 종착지인 천군 천사에 관한 이야기로
매듭짓게 된다.

첫 번째 장은 사후 세계에 대해 다룬다. 창세기와 함께 시작해 성서,
문학, 철학적 자료를 통해 이 개념이 어떻게 전개되는지에 대해 알아본다.
두 번째와 세 번째 장은 휴머니티에 초점을 맞추었으며, 궁극적으로 개인의
운명을 좌우하는 서로 다른 두 가지 태도와 선택에 따른 인간의 행로에 대해

다룬다. 악마적인 존재와 천사적인 존재에 대한 시각적 이미지들에 대해 구체적으로 살펴보기 전에, 잠시 삶과 죽음 그리고 죽음과 사후 세계와 관련된 실체를 보여주는 이미지를 통해 종말론적인 믿음에 대해 말하고 있다. 지옥의 군대에 대한 장은 악마, 보다 구체적으로는 유대-그리스도교적인 전통에 근거한 악마와 악령에 관한 내용인데, 악마의 행동과 모습에 대한 묘사나, 악이라는 정신에 대한 명확한 도상은 이러한 종교적 배경에서 만들어졌다(용어적인 측면에서, 악마와 악령은 데몬과 자주 혼동된다. 데몬은 반신반인으로, 완전히 악이나 악마라고는 볼 수 없으며, 다신론적인 종교와 연관된다). 이와 마찬가지로 천군 천사에 대한 마지막 장 역시 종교적 배경에서 시대 변화에 따라 가장 널리 알려진 천국의 이미지에 초점을 맞추고 있다.

이 책의 주제, 작품들은 서양미술사를 통한 이미지의 도상학적 보급에 두었다. 전체적으로 유럽 예술을 중심으로 되어 있으며, 동양을 비롯한 다른 대륙의 작품은 특별히 중요하다고 생각되는 극히 적은 경우만을 소개하고 대부분은 일단 제외시켰다. 각 주제에 따른 이미지들은 도상학적인 연대순으로 되어 있다. 또한 장소, 시대, 특징, 신학적 개념이 다양한 만큼, 세부적인 내용들은 각 주제에 따라 다양하게 다루고 있다.

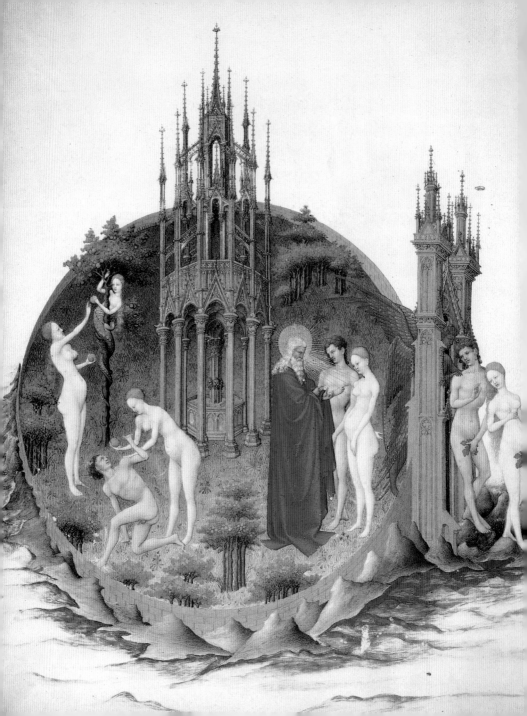

창조, 그리고
내세의 지형학

◁ 랜부르 형제,
〈창조, 유혹, 아담과 이브의 에덴동산으로부터의 추방〉, 1416년경,
《베리 공의 호화로운 기도서》의 세밀화, 샹티, 콩데 미술관

창조
Creation

창조주 하느님은 존재하라는 외침을 반복하며 모든 생명체를 만들어낸다. 처음에 이러한 창조 이야기는 당초 장식 무늬 안에 나뉘어 그려졌다.

- **이름과 정의**
 창조는 무(無)의 상태에서 무언가를 만들어내는 행동으로 신이 행한 모든 일의 시작이자 기초이다.

- **시기**
 인류 역사의 시작

- **성서 구절**
 창세기 1장 1−31절

- **특징**
 만물의 창조자인 하느님의 이미지는 성서의 이야기 순서에 따라 이어지는 방식으로 묘사된다.

- **이미지 보급**
 중세에 널리 보급되었으며, 르네상스 시대에는 보다 장엄한 이미지로 바뀐다.

▶ 조반니 디 파올로,
〈천지창조와 에덴동산으로부터의
추방〉(일부), 1455,
뉴욕, 메트로폴리탄 미술관,
로버트 레먼 컬렉션

창세기에 따르면, 하느님은 6일 동안 세상을 창조했다. 첫째 날에는 빛으로 밤낮을 구분해 천지를 만들었다. 둘째 날에는 궁창을 위 아래로 나누어 각각 하늘과 물을 만들었다. 셋째 날에는 물과 물을 나누어 각각 땅과 바다라 불렀고, 땅에 씨 맺는 초목과 열매 맺는 과목이 자라게 했다. 넷째 날에는 하늘에 별들과 두 개의 큰 광명, 즉 해와 달을 만들어 하나는 낮을 또 하나는 밤을 지배하게 했다. 그리고 다섯째 날에는 하늘과 바다에 사는 생명체를, 여섯째 날에는 땅에 동물과 기어 다니는 모든 생명체를 만들었다. 그리고 자신의 형상에 따라 남자와 여자를 만들어 살아 있는 모든 것을 다스리도록 했다.

중세 이래로 창조의 장면은 인간 창조의 여섯 날들이 연이은 이미지들로 제작되었지만, 때때로 인간의 창조를 시작으로 여섯 날들이 하나의

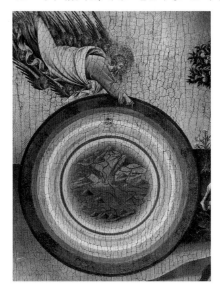

이미지로 표현되기도 했다. 화가들이 그림으로 표현하기 가장 힘들어 했던 부분은 '말씀'으로 이루어졌다는 창조를 이미지로 표현하는 것이었다. 이는 하느님의 간단한 손짓이나 별을 던지는 행동 등 다양한 방식으로 묘사되었다.

천지창조와 함께
빛이 만들어졌다.
하느님은 어둠으로부터
빛을 분리해 낮과 밤으로
나누었다. 두 원은 각각
낮과 밤의 화신을
의미한다.

무지개와 같은 형상으로
시각화된 창조자의
명령에 따라
위의 하늘과 아래의 물이
구분된다.

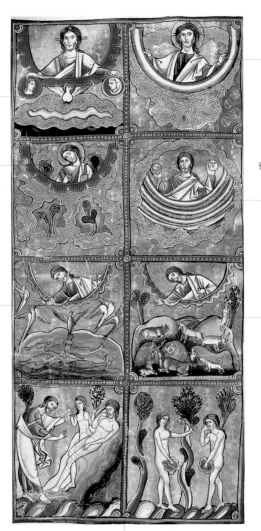

하느님의 말씀을 통해서
창조가 이루어졌다는 성서
구절에 근거해, 창조주는
말씀의 화신인 그리스도의
모습으로 자주 표현된다.

하늘의 별을 창조하는
장면으로, 창조자는 손에
원으로 표현된 해와 달을 쥐고
있다. 이 두 원은 각각 낮과
밤을 지배한다.

창조가 명령이 아닌
축복의 몸짓으로
묘사되었다는 것은 매우
주목할 만하다.

화가는 여섯 번째 날의 창조
장면으로서, 인간의 창조보다
지상에 사는 동물의 창조를
먼저 묘사했다.

창세기 부분을
여러 칸으로 나눠 묘사한
이와 같은 구성은
두 가지 주요 순간, 즉
여자의 창조(남자의 창조는
이미 완성된 것으로 보인다)와
인간이 악을 행함으로써
원죄를 저지르는
장면으로 마무리된다.

▲ 프랑스의 화파,
〈천지창조〉, 12세기 후반,
수비니 성서의 세밀화, 물랭, 시립도서관

지상 낙원

Earthly Paradise

인류의 선조인 아담과 이브가 모든 종류의 생물과 함께 살았던 비옥한 동산으로, 이 동산에서 하느님은 때때로 이들과 신성한 대화를 나누었다.

- **이름**
 낙원은 '둘러쌈' 또는 '동산'을 의미하는 고대 페르시아어 'De pairi-dareza'에서 유래

- **시기**
 인간 역사의 시작

- **성서 구절**
 창세기 2장 8절

- **특징**
 모든 종류의 생명체로 에워싸인 비옥한 동산

- **이미지 보급**
 초기 그리스도교 시기부터 후기 고딕 시기까지 널리 보급되었으며, 16세기 이후와 20세기에 다시 성행했다.

'지상 낙원' 또는 '시골'을 의미하는 '에덴'은 수메르어 'edinu'에서 유래했으며, 성서에는 '신의 동산'으로 등장한다. 하느님이 이곳에 아담과 이브를 둔 것은 그들이 자신과 함께 동산을 경작하고 돌보게 하기 위해서였으며(힘든 노동은 아니었다), 또한 자신 곁에 그들을 두기 위해서였다. 신의 명령으로 인간은 세상을 다스릴 수 있는 기회를 얻었다. 이러한 지배의 자유는 에덴동산에서 아직 다스려지지 않은 거친 동물 사이를 거니는 나체의 아담과 이브의 모습으로 흔히 묘사된다. 서양의 초기 도상에 나타난 '신의 동산'으로서의 지상 낙원은 장미가 만발하고 높은 벽으로 둘러싸인 곳으로 묘사되었다. 하지만 동양의 영향을 반영하는 지상 낙원의 이미지에는 사막을 배경으로 야자수가 있는 오아시스가 등장하기도 했다. 그리고 차츰 미술작품 속 아담과 이브의 모습은 작아지고, 야생의 풍경이 보다 선호됨에 따라 애초의 높은 벽의 개념은 사라지게 되었다.

▶ 조반니 손스,
〈아담과 이브의 창조〉, 1578-80,
파르마, 국립미술관

날아다니거나 나무에 앉아 있는 수많은 새들 사이에, 눈에 띄는 화려한 색의 꼬리를 달고 있는 낙원의 새가 있다.

모든 종류의 창조물로 가득한 화려한 동산의 배경에는 인류의 조상인 아담과 이브가 원죄를 짓고 있는 모습이 작게 묘사되어 있다.

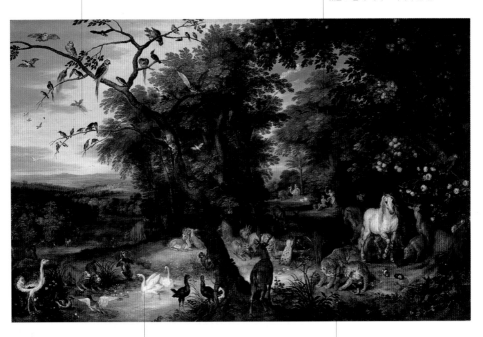

이 17세기 화가는 작품 안에 성서에서 다룬 낙원의 네 강 중 단 하나만을 그려 넣었다.

지상 낙원에서 야생동물이 그들의 먹이인 동물과 함께 있는 장면은 아직은 악이 존재하지 않는 이상적인 세계를 나타내고 있다.

▲ 얀 스넬링크 2세,
〈원죄가 벌어지는 지상 낙원 풍경〉, 1630년경,
밀라노, 스포르체스코 성, 치비케 미술 컬렉션

지상 낙원

금단의 열매를 먹은 뒤, 자신들이 벗었음을 수치스러워하고
신을 두려워하게 된 아담과 이브가 수풀 뒤에 숨어 있다.

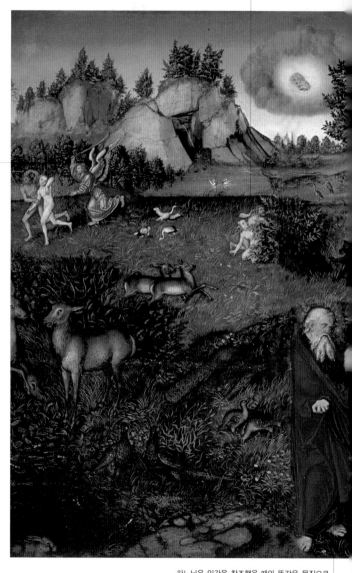

신에 대한 불복종의 죄로
아담과 이브가 추방되고 있다.
무장한 케루빔이 신의
명령으로 낙원의 문을
지켰다는 성서의 내용에 따라
아담과 이브가 추방되고 있다.
전통적으로 화가들은
이 장면을 천사가 검으로
아담과 이브를 쫓아내는
것으로 묘사한다.

▲ 루카스 크라나흐,
〈지상 낙원〉, 1530, 빈, 미술사박물관

하느님은 인간을 창조했을 때와 똑같은 몸짓으로
아담과 이브에게 에덴동산을 지키며 모든 생명체를
다스리라는 명령을 내리고 있다.

하느님이 잠든 아담의 갈비뼈로 최초의 여자인
이브를 만드는 장면으로, 아직 약한 창조물인 이브가
일어설 수 있도록 하느님이 뒤에서 돕고 있다.

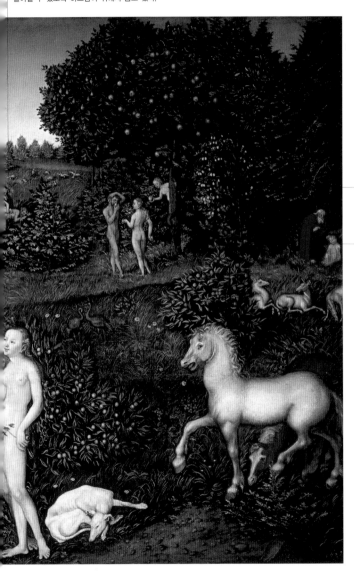

반 인간의 형상으로 표현된
유혹자 뱀이 이브에게
선악과를 건네주고 있다.

하늘과 땅과 물에 사는
모든 생명체를 창조한
후에, 신은 자신의
형상에 따라 인간을
창조했다.

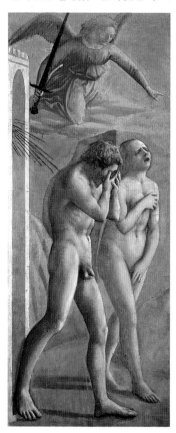

에덴동산의 문

Gate of Eden

천사 케루빔이 지키고 있는 에덴동산의 문은 아담과 이브의 지상 낙원으로부터의 추방 장면에 등장한다. 이 문은 각 시대에 따라 다양한 방식으로 표현되어 왔다.

● **이름**
에덴은 '시골'을
의미하는 수메르어
'edinu'에서 유래

● **정의**
아담과 이브가 지상
낙원으로부터 추방되고
난 뒤 닫힌 문

● **장소**
에덴동산

● **성서 구절**
에덴동산의 문을
구체적으로 언급한
자료는 없다.

창세기에 따르면, 아담과 이브가 에덴동산에서 추방되었을 때, 신은 케루빔을 배치하고 동산의 동쪽 끝에 돌아다니는 화염검을 두어 생명나무를 지키게 했다(창세기 3:24). 그리스도교의 탄생 이래, 예술작품에서 에덴동산의 문은 열려 있고 높게 솟은 벽으로 둘러싸여 무력으로 보호되는 통로로 표현되어 왔다. 하지만 이 문은 글로 기록된 자세한 설명이 없기 때문에 주로 요새화된 모습으로 단순하게 표현되었다. 초기에는 주로 신의 명령에 따라 에덴의 문을 지키는 대천사 케루빔의 이미지가 등장했다. 하지만 차츰 이 문은 에덴동산으로부터 비극적인 추방이 펼쳐지기 이전의 장면으로 묘사되었으며, 따라서 검을 휘두르는 천사의 도상학적 이미지인 케루빔 역시 일반적인 천사의 이미지로 변형되었다.

▶ 마사초,
〈낙원 추방〉, 1424-27, 프레스코,
피렌체, 산타마리아 델 카르미네 성당,
브란카치 예배당

에덴동산의 문

에덴동산의 문이 탑으로 표현되어 있지만,
이 이미지는 오늘날 사용되지 않는다.

하느님의 메시지를
전달하는 천사가
아담과 이브를
에덴동산으로부터
추방하는 임무를
행하고 있다.

아담과 이브가
옷을 걸치고 있다.
창세기에 따르면
신은 그들에게
가죽옷을 입혔는데,
이 옷은 그들의
죄를 상징한다.

세 쌍의 날개가
달려 있고 불꽃처럼
붉은색을 띠는
케루빔이 낙원
입구를 지키고
있으며, 검은
보이지 않는다.

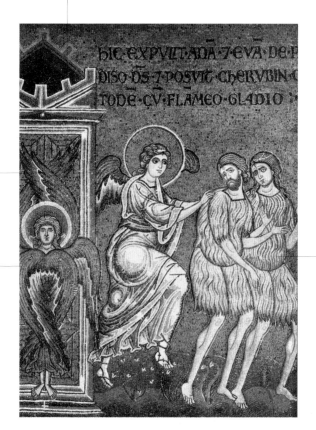

▲ 〈낙원으로부터의 추방〉, 12-13세기, 모자이크,
몬레알레, 시칠리아 섬, 대성당

정원과
은혜의 샘

잘 다듬어진 고립된 정원의 샘은 다양한 모습으로 표현되어 왔다. 초기에는 샘이나 큰 대야로, 후대에는 우아한 분수로 표현되기도 했다.

The Garden and
Fountain of Grace

● 정의
지상 낙원에 대한 특정한
해석

● 장소
지상 낙원의 내부 또는 근처

● 성서 구절
창세기 2장 10절/ 아가서
4장 12-15절/ 요한 묵시록
22장 1절

● 특징
낙원에서 솟아나는 샘물은
영원히 마르지 않는 원천으로
영원한 삶을 상징

● 이미지 보급
초기 그리스도교와 중세의
전형적인 이미지로서 후기
고딕 시기까지 널리
보급되었다.

▶ 히에로니무스 보스,
〈지상 낙원〉, 1500-10,
세폭제단화의 좌측 패널,
마드리드, 프라도 미술관

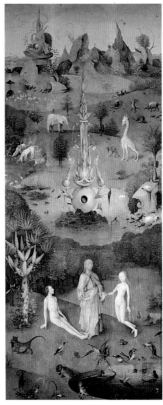

정원의 도상은 에덴동산의 도상에서 직접적으로 유래되었다. 초기 그리스도교 미술에서, 분수와 샘의 물은 낙원에 대한 최초의 명확한 특징 중 하나였다. 지상의 낙원과 천상의 낙원에 대한 전조에 있어, 물은 기본적으로 존재하는 요소이다. 에덴동산에서 솟아나오는 샘은 영원한 생명을 의미하며, 마르지 않는 원천과 부활의 상징이다. 이 때문에 낙원의 이미지는 대부분 네 강의 원천인 샘, 생명의 물과 함께 그려지며 목마름을 해소해 주는 충실함을 상징하는 커다란 물 대야로 표현되기도 한다. 하지만 대야 또는 샘의 이미지는 당시의 건축과 장식 양식으로 사용된 분수대의 이미지로 대체되기 시작했다. 아가서의 유행과 함께 고립된 한적한 정원 안에 세워진 분수의 이미지는 중세 이후부터 보다 널리 보급되었으며, 특히 수도원 같은 곳에 특정한 상징 요소로 디자인된 개인 정원을 꾸미는 것이 일반화되었다.

인간의 얼굴과 뱀의 몸을 지닌 악마는
선악과나무 줄기를 휘감으며 나타나 이브가
하느님의 명령을 거역하도록 유혹하고 있다.

검으로 무장한 천사가 아담과 이브를
에덴동산에서 쫓아내고 있다.

성서와 경외서인 모세의 묵시록에서
묘사된 지상 낙원 밖에서의 생활 장면으로,
남자와 여자가 생계를 꾸리기 위해 힘들게
일하고 있다.

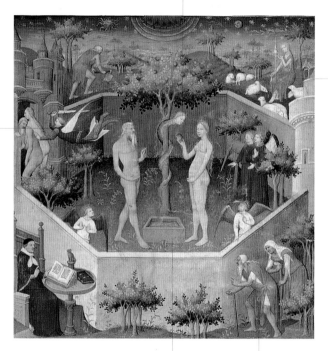

에덴동산의 한가운데에 있는
단순한 형태의 대야는 영원한
삶의 원천을 상징한다.

인류 선조의 추하게
늙어버린 모습은 원죄로
인한 삶의 타락을
강조한다.

▲ 부시코의 거장과 그의 공방,
〈아담과 이브 이야기〉, 1415, 보타치오의 필사본 세밀화,
로스앤젤레스, 게티 미술관

정원과 은혜의 샘

장미나무가 성모 마리아를 의미하듯이, 정원을 장식하는 수많은 초목은 그리스도와 성모 마리아에 관한 상징적 의미를 지닌다. 이러한 중세 정원은 천국의 정원을 미리 암시하는 지상의 에덴동산을 재창조했다.

고립된 정원의 성모 마리아 이미지는 에덴동산의 도상을 숨겨진 정원의 도상과 연관시킨 것이다. 여기서 정원은 타락으로부터 보호되는 곳으로 성모 마리아의 순결함을 상징한다.

거리낌 없이 과일을 따고 있는 여성의 몸짓은 에덴동산에서 일어났던 불복종의 행동을 상기시킨다.

총안(銃眼) 형태의 높은 벽은 고립된 정원을 보호하는 요새의 전형적인 이미지이다.

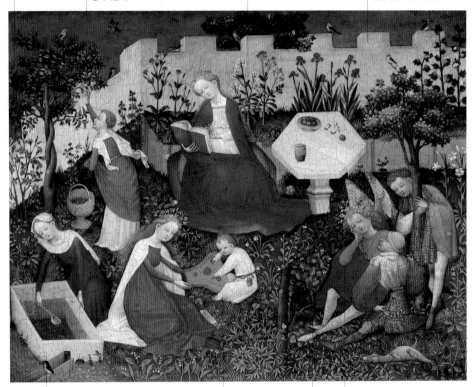

생명과 은혜의 원천인 샘은 정원을 구성하는 기본 요소로, 물을 뜨는 금 국자는 샘의 상징적 가치를 강조한다.

묶여 있는 원숭이는 길들여진 악마를 상징한다.

아기 예수가 지상 낙원에서 안전하게 놀고 있다.

남자들과 대화하고 있는 천사의 등장은 정원에 살고 있는 사람들이 누리고 있는 은혜를 상징적으로 보여준다. 그 은혜는 세속적인 추구이지만 전형적인 즐거움을 의미한다.

▲ 낙원의 작은 정원의 거장,
〈낙원의 정원〉, 1410년경,
프랑크푸르트, 슈테델 미술관

통치자 그리스도는 교황의 의복을 걸치고,
선지자와 네 명의 복음서 저자들의 상징이
조각되어 있는 보좌에 앉아 있다.

가장 꼭대기 층에는 세 형상, 즉 좌측의
성모 마리아, 중앙의 왕위에 앉은
그리스도, 우측의 성 요한이 있다. 이는
비잔틴 교회 성화 벽을 구성하는 핵심
부분인 디시스(déésis, 그리스도가 중앙에
있고 양 옆에 성모 마리아와 세례자 요한이 서
있는 구조로 그려지는 비잔틴 예술의 대표적
성화 – 옮긴이)를 구성한다.
성모는 겸손의 표시로 소박한 의자 위에
온화한 표정으로 앉아 있다.

최초의
그리스도교적
표현 중 하나인
신비의 양이
은혜의 샘 원천에
앉아 있다.

천사들이 인간과 신의
중간층에서 악기를
연주하며 노래한다.

눈을 가린
대제사장은
교회와 대립하여
그리스도를
인정하지 않는
곳인 시나고그를
표현한다.

후기 고딕 양식으로 만들어진 샘에
그리스도의 보좌 아래로부터 흘러
들어오는 물이 모여든다. 물 위에
함께 흘러 떠다니는 성체로 생명의
근원인 예수(요한 4:14)를
시각적으로 표현했다.

▲ 얀 반 에이크와 그의 공방,
〈은혜의 샘〉, 1423-29, 마드리드, 프라도 미술관

낙원의 네 강

낙원의 네 강은 작은 언덕에서 시작해 서로 다른 방향으로 흐른다. 중세 후기부터 의인화된 네 강의 이미지가 등장해 차츰 일반화되었다.

The Four Rivers of Paradise

● **이름**
비손(플라비우스 조세퍼스는
이것을 갠지스 강으로 보았다),
기혼(플라비우스 조세퍼스는
이것을 나일 강으로 보았다),
티그리스, 유프라테스

● **장소**
지상 낙원

● **성서 구절**
창세기 2장 10~14절/
요한 묵시록 22장 1절

● **특징**
에덴동산에서 네 갈래로
흐르는 강으로, 중세
후기부터 그리스와 로마
신들에게 영감을 얻어
대중적으로 의인화 방법이
사용되기 시작했다.

● **이미지 보급**
초기 그리스도교 시대부터
중세 말엽까지 널리
보급되었다.

창세기에 따르면, 강은 에덴동산에서 발원했으며 서로 다른 속성을 지닌 네 갈래의 강으로 나뉜다. 첫 번째 강은 비손으로 순금, 향기로운 송진, 오닉스가 있는 히윌라의 대지 전체로 흐른다. 두 번째 강은 기혼(또는 게온)으로, 에티오피아의 대지를 따라 굽이쳐 흐른다. 세 번째 강은 아시리아의 동쪽을 따라 흐르는 티그리스이며, 네 번째 강은 유프라테스이다. 성서는 이 외에 더 이상 아무것도 설명하지 않았다. 여기서 나일 강이 언급되지 않는다는 것은 낙원의 지리학이 분명히 바빌론 전통을 근거로 한다는 것을 의미한다(하지만 여러 학자들은 기혼이 나일 강이라고 보기도 한다). 화가들은 성서 구절을 따르는 대신에 일반적으로 네 강을 동서남북의 기본 방위로 흐르는 것으로 받아들였으며, 신학자들은 네 강을 네 가지 기본적인 미덕으로부터 네 명의 복음서 저자의 테트라모르프로 발전된 상징적인 의미가 있다고 보았다.

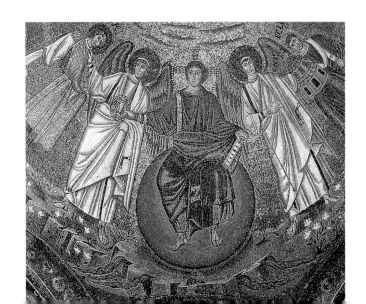

▶ 〈순교 성인에게 영예를 주는 그리스도〉, 6세기, 앱스 모자이크, 라벤나, 산 비탈레 성당

6세기의 그리스도 이미지는 니케아 공의회(325)와
콘스탄티노플 공의회(381)에 의해 제창된 그리스도 신성의
본질에 대한 교리의 영향을 받아 초자연적으로 표현되었다.

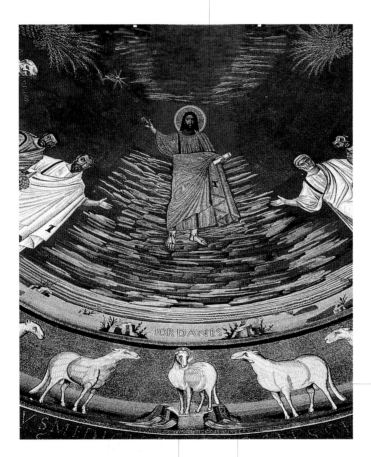

은백색의 후광이 있는 신비의 양이
서로 다른 방향으로 흐르는 낙원의 네 강의
원천인 성스러운 산 위에 서 있다.

후광이 없는 열두 마리의 양은
그리스도의 열두 제자의
상징으로, 신비의 양 좌우에
배열되어 있다.

네 강의 흐름은 선명히 묘사되기도
하지만, 여기서는 어떤 강줄기도
분명하게 표현되지 않았다.

▲ 〈그리스도 경배〉, 6세기, 앱스 모자이크,
로마, 성 고스마와 다미아노 성당

낙원의 네 강

둥근 천장의 중심에 표현된 것은
그리스도의 모노그램으로, 그리스 문자
카이(X)와 로우(P) 그리고 '그리스도는
시작이자 끝이라는 것'을 의미하는
알파와 오메가로 이루어졌다.

강을 의인화한 방법은
신을 인간의 모습으로 표현했던
그리스 로마식이 부흥했던 중세 중기로
거슬러 갈 수 있다.

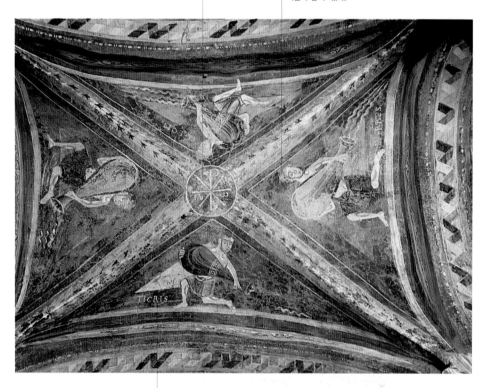

각각의 강은 시각적 특징에 따라
강의 형상 아래 해당되는
강의 이름을 써넣었다.

▲ 〈낙원의 네 강〉, 11세기, 프레스코,
치바테, 산 피에트로 알 몬테 교회

서로 다른 세대를 상징하는 네 개의 형상들은 각각 다른
나이대의 사람으로 묘사되었다. 노인이 물고기의 꼬리를 잡고
있는 것처럼, 각각의 강은 관련된 상징물을 지니고 있다.

물이 흘러나오는 암포라는 강의 초기
이미지에서 흔히 볼 수 있는 요소이다.

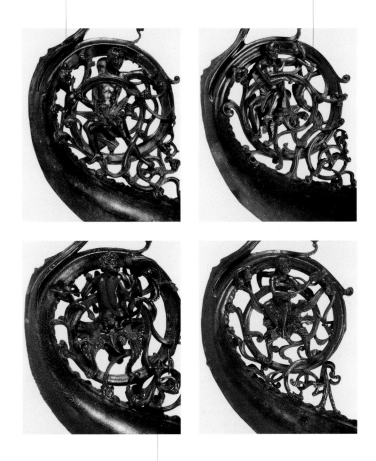

트리불지오 촛대에 표현된 네 강의 의인화에서,
물결은 나선형으로 표현되었다.

▲ 로렌의 금세공사,
트리불지오 촛대(일부), 1200–10, 청동, 밀란 대성당

지옥
Hell

땅속 깊은 곳으로 상상되는 지옥은, 중세에는 아홉 개의 고리로 된 깔때기 형태로 표현되었다.

- **이름**
 지옥(Inferno)은 '지하 세계'라는 뜻의 라틴어 'infernus'로부터 유래

- **정의**
 사탄이 지배하는 사후 세계에 있는 장소

- **성서 구절**
 이사야서 14장 9–29절/ 에스겔서 32장 23절/ 즈가리야서 5장 1–11절/ 말라기서 4장 1–3절/ 마태오 복음서 5장 22절, 8장 18절/ 루가 복음서 16장 22절, 26절/ 요한 묵시록 20장 10절

- **관련 문헌**
 에녹서(경외서), 성 바울로의 행전(경외서), 성 아우구스티노 《신국론》, 단테 알리기에리 《신곡》

- **특징**
 영원한 화염이 불타오르는 고통의 공간

- **개요**
 중세에는 루시퍼가 추락했을 때 지상으로 밀려나면서 만들어진 분화구 같은 형태의 지옥이 유행했다.

- **이미지 보급**
 중세 르네상스의 〈최후의 심판〉 장면 중 일부로 주로 등장했지만, 그 이후로는 거의 나타나지 않았다.

그리스도교의 지옥에 대한 개념은 방황하는 영혼이 거처하는 사후 세계를 의미하는 그리스의 내세인 하데스와 유대교의 스올에서 그 기원을 찾을 수 있다. 그리스도교의 지옥은 천벌을 받을 영혼들이 머무는 사후 세계로서, 기원전 2세기 헤브라이 선지자들을 통해 퍼지기 시작한 최후의 심판과 정의로운 자와 악한 자를 구분하는 개념에 근거한다. 이후 지옥은 예수의 등장과 함께 복음사가인 마태오와 루가의 기록, 그리고 지옥을 유황과 화염으로 가득한 웅덩이로 묘사한 요한 묵시록에서 다루어졌다. 루시퍼의 지배 아래 천벌이 가해지는 장소로 묘사되는 지옥은 최후의 심판에 관해 10세기에 기록된 자료에서 처음 나타난다. 이후 지옥이라는 개념은 두 세기 동안 틀을 잡아갔으며, 마침내 지옥은 영원히 천벌을 받을 영혼들이 있는 사후 세계라는 지리학적 개념이 형성되었다. 이곳에서 악마가 악한 영혼들에게 가하는 모든 종류의 고문과 고통의 이미지는 '영원한 불'로 표현된다.

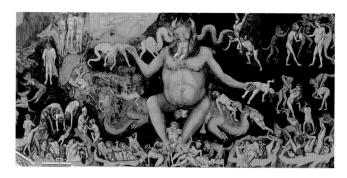

악마는 거대한 박쥐의 날개, 염소와 인간의 신체적 특징을 지닌 괴수로 묘사되었다. 도망치는 작은 영혼들에게 쇠스랑을 휘두르며 작은 틈으로 다시 밀어 넣는다. 쇠스랑과 갈고리는 악마를 상징하는 도구로, 중세의 고문도구를 연상시킨다.

지옥의 망령들이 불타는 암석 사이에 쑤셔 넣어진다. 불은 지옥을 상징하는 주요 이미지이다.

두 악마는 불이 영원히 꺼지지 않게 하기 위해 열심히 풀무질을 하고 있다.

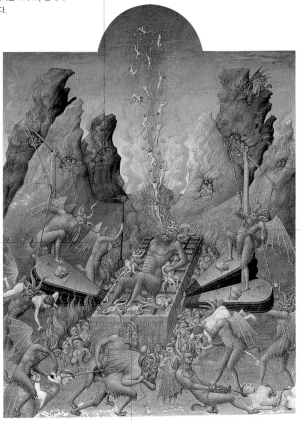

왕관을 쓰고 지옥의 왕으로 표현된 사탄은 석쇠 위에 누워 지옥불에 떨어진 망령들을 게걸스레 먹고 있다.

◀ 조토,
〈최후의 심판〉(일부),
1303-6년경, 프레스코,
파도바, 스크로베니 예배당

▲ 랭부르 형제,
〈지옥의 석쇠〉, 1416년경,
《베리 공의 호화로운 기도서》의 세밀화,
샹티, 콩데 미술관

지옥

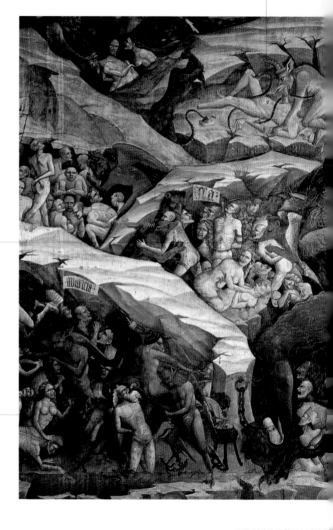

이교도 수사의 몸은
도끼에 잘려 있다.

쉽게 분노하는 죄를 지은 사람들은
거대한 쥐에게 먹히거나, 자신들의
손을 먹는 형벌을 받는다.

녹은 금을 강제로 먹는 것은
구두쇠가 받는 형벌 중 하나이다.

▲ 조반니 다 모데나,
〈지옥〉, 1404, 프레스코,
볼로냐, 산 페트로니오 성당, 볼로니니 예배당

모든 죄악의 근원으로 여겨지는
자만심으로 가득 찬 사람은
지옥의 가장 깊은 곳에서
악마에게 먹히는 형벌을 받는다

악마가 이교도이며 불화의 씨로 받아들여지는 마호메트의 목을 조르고 있다. 마호메트 아래 적혀 있는 이름과 터번이 그가 누구인지 알려준다.

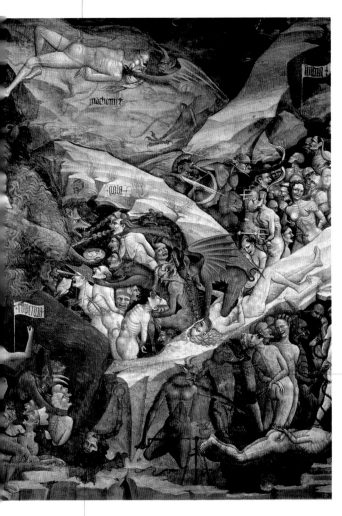

집게로 등을 찔리는 고통을 받고 있는 영혼은 음탕한 죄를 지은 이들로, 그 중에는 왕관을 쓴 사람과 귀족의 머리 장식을 한 사람들도 있다. 남색자는 꼬챙이로 찔린다.

식탐가들과 그들 사이의 주교와 추기경이
탄탈루스(신들의 비밀을 누설한 죄로 지옥의 못에 제우스의 아들
– 옮긴이)가 받은 방식의 처벌을 받고 있다. 그들은 못에
고정되어 앞에 음식이 있어도 먹을 수 없으며, 대신 긴 꼬챙이에
매달려 있는 오물을 강제로 삼킨다.

지옥

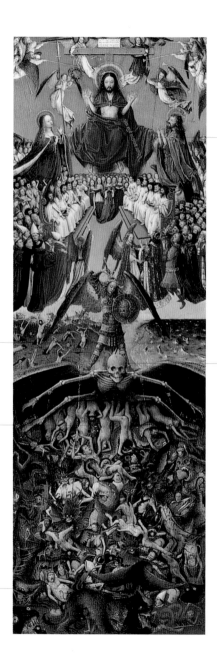

비잔틴의 디시스와 같이 그리스도가 가운데 보좌에 앉아 있고, 그 양 옆에는 각각 성모 마리아와 세례자 요한이 있다. 최후의 날에 그리스도는 선한 자들과 악한 자들을 구분한다.

'바다가 그 가운데서 죽은 자들을 내어 주고……' 와 같이 요한 묵시록 구절(20:13)에 묘사되는 육신의 부활이 심판의 마지막 순간에 이루어진다.

지옥에 떨어진 영혼이 갈라진 빈틈으로 쑤셔 넣어진다.

거대한 해골로 표현된 죽음은 박쥐 날개처럼 보이는 망토를 펼쳐 전체 화면을 절묘하게 두 부분으로 나눈다. 검을 휘두르고 있는 대천사 미카엘은 죽음을 밟고 서서 어느 누구도 지옥으로부터 다시 돌아오지 못하도록 지킨다.

이 지옥에는 사탄이 표현되지 않은 대신 소름끼치는 모습의 수많은 악마가 망령을 갈기갈기 찢어 먹고 있다.

▶ 얀 반 에이크,
〈최후의 심판〉, 1425-30,
뉴욕, 메트로폴리탄 미술관

그리스도가 강림하면서 지옥의 거대한 문은 찢기고 짓밟힌다.
지옥의 문은 망령들을 삼키기 위해 크게 벌린 끔찍한 괴물의
입처럼 표현되었다.

지옥의 문

The Gate of Netherworld

일부 성서는 지옥의 문과 돌이킬 수 없는 죽음에 대한 신의 권세에 대해
이야기하고 있다. 그 중 마태오 복음서에 따르면, 그리스도는 베드로에
게 "이 암석 위에 내 교회를 지을 것이며, 지옥의 문은 이를 압도할 수 없
을 것이다"라고 말한다. 부활한 그리스도가 림보에 강림할 때, 오직 그분
만이 영원한 죽음의 넘을 수 없는 경계선인 지옥의 문을 통과할 수 있다.
많은 미술작품에서 이 문은 부활한 구원자 그리스도에 의해 찢겨지고 짓
밟힌 모습으로 표현되기도 한다. 하지만 또 다른 작품은 성서적 기준에
서 벗어나 경외서적인 전통에 근거해 지옥을 무서운 괴물로 인격화하여
표현했다. 여기서 괴물
의 모습을 한 지옥은 망
령을 삼키는 모습으로,
지옥의 문은 끔찍한 괴
물 입의 이미지로
표현되었다. 한편
옆의 세밀화에서
처럼, 끝없는 구
덩이를 잠글 수
있는 열쇠를 가진
다섯 번째 천사가
괴물의 입을 잠근다
는 요한 묵시록의 영향
을 받은 이야기가 표현
되기도 했다.

* **장소**
지옥 옆

* **성서 구절**
지혜서 16장 13절/
시락서 51장 6절/
이사야서 38장 10절/
마태오 복음서 16장
18절/ 요한 묵시록
9장 1절

* **관련 문헌**
니고데모
복음서(경외서)

* **이미지의 보급**
그리스도의
지옥으로의 강림에
대한 비잔틴식 표현,
지옥에 대한 중세적
표현과 연관되는 이
주제는 중세에서
매너리즘 시기까지
널리 보급되었다.

◀ 영국의 삽화가,
〈천사가 지옥의 문을
잠그다〉, 1150, 윈체스터
시편의 세밀화,
런던, 영국국립도서관

디스의 도시

The City of Dis

디스의 도시는 이를 지키기 위한 악마가 배치된 늪으로 둘러싸인 높은 탑이 있는 요새로 표현된다. 지옥에 떨어진 이들이 안에서 벌을 받는다.

이름
'디스'는 죽은 이들의 왕인 하데스를 표현한 초기 그리스의 신성인 '디티스'에서 유래

장소
단테는 이곳을 지옥에 있는 도시라고 묘사했다.

관련 문헌
단테 알리기에리
《신곡》(지옥편 8곡 68행)

이미지의 보급
단테의 지옥에 대한 삽화를 통해서만 보급되었다.

단테의 《신곡》에서 사후 세계의 여행 안내자인 베르길리우스는 '디스'라고 부르는 도시를 지옥의 가장 깊은 고리로 들어가는 곳으로 표현했다. 디스는 고대 그리스의 '저승의 신'인 하데스(로마 신화에서는 플루토)의 고대 이름이다. 단테가 표현한 지옥의 지리상 특징을 보면, 이 루시퍼의 도시는 지옥을 둘러싼 늪 위에 자리하고 있다. 또한 이곳은 튼튼한 철벽으로 둘러싸인 요새이며, 불타는 듯한 커다란 붉은 탑이 있는 곳이다. 《신곡》의 본문 중 베르길리우스의 설명에 따르면, 이 도시는 영원히 꺼지지 않는 불로 가득하기 때문에, 둘러싼 벽들이 붉고 끔찍한 모습을 하고 있다. 악마들이 문을 지키고 있으며, 내부는 이교도, 폭력배, 사기꾼이 각각 벌을 받는 세 영역으로 나뉜다. 지옥에 대한 표현 중 디스의 도시는 부수적인 요소로, 《신곡》의 지옥편을 묘사한 삽화에 주로 등장한다.

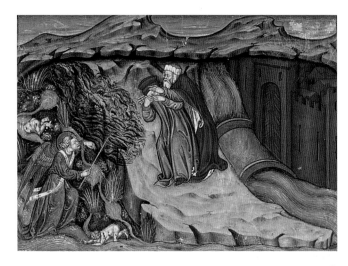

▶ 비테 임페라토럼의 거장,
〈디스의 도시〉, 1439, 세밀화,
파리, 국립도서관

지옥은 불에 타고 있는 도시지만,
화염은 건물을 집어 삼킬듯하면서도
완전히 파괴하지는 않는다. 오히려
도시의 윤곽선이 화염 덕분에 더욱
선명하게 보인다.

유인원같이 생긴
벽돌공 악마는
지옥 도시의 벽을
짓기 위해 바쁘게
회반죽으로 탑을
쌓고 있다.

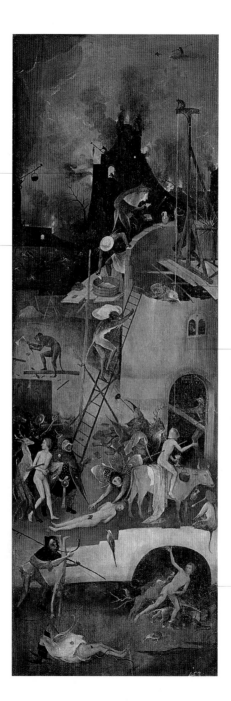

공사 중인 듯 보이는
높은 탑의 이미지는
바벨탑을
연상시킨다.

망령들은 괴물 같은
형태로 표현된 악마에게
괴롭힘과 고문을 당하며
잡아 먹히기도 한다.
나체로 표현된 영혼은
심한 낭비의 죄를 지어
붉은 자작나무로 고문을
받고 있다.

▶ 히에로니무스 보스,
〈지옥〉, 1500-2,
〈건초마차〉 제단화의 오른쪽 패널,
마드리드, 프라도 미술관

지옥의 강과 늪

Infernal Rivers and Swamps

지옥의 강과 늪은 진흙투성이나 거품의 이미지로 나타나며 고요함과 아름다움은 전혀 찾아볼 수 없는 곳으로, 낙원의 샘이 보여주는 생기 넘치는 평화로운 이미지와는 완전히 상반된다.

- **이름**
 아케론, 스틱스, 플레게톤, 코키토스 등은 고전 그리스 신화로부터 유래

- **장소**
 지옥

- **관련 문헌**
 단테 알리기에리 《신곡》

- **특징**
 지옥을 길게 가로지르는 강으로, 각 구역에 따라 다른 특징을 지닌다. 또 다른 해석에 따르면, 지옥의 강은 주류인 아케론과 세 개의 지류로 이루어진다고 한다.

- **이미지의 보급**
 단테와 관련된 삽화에만 주로 등장하고 있다.

지옥의 강과 늪의 도상은 주로 단테의 고전 자료에 대한 해석과 함께 표현된다. 《신곡》의 지옥편에는 지옥을 따라 흐르는 단 하나의 강이 등장한다. 아케론(헬리오스와 가이아의 아들인 아케론의 이름에서 따온)이라 불리는 이 강은 인류의 파멸을 상징한다. 카론의 배는 이 강을 지나 지옥으로 망령들을 실어 나르고 강은 또 하나의 지옥의 강인 스틱스로 이어진다. 그리스 신화에 따르면, 하데스를 아홉 번이나 둘러싸는 스틱스 강은 거의 정지해 있는 늪지에 가깝다. 이 강물은 화산이 폭발하는 불의 강인 플레게톤으로 흘러가며 불과 같이 변한다. 플레게톤 강은 부친을 살해한 죄를 지은 이들이 벌을 받는 곳이다. 그리고 마지막으로 강물이 다다르는 곳은 죽은 이들의 눈물로 물이 불어난 비탄의 강 코키토스로, 배신자들이 족쇄로 구속되어 있는 이 강은 지옥의 강가 저지대에 얼음 호수를 형성한다.

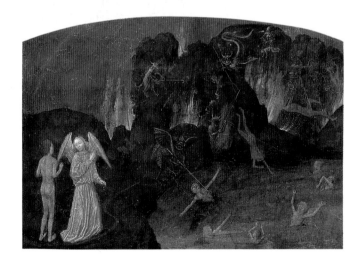

▶ 시몬 마르미온,
〈비 신앙인과 이교도의 고문〉, 1475,
〈톤달의 꿈〉(일부),
로스앤젤레스, 게티 미술관

지옥의 가장 깊은 웅덩이 입구에 서 있는 단테는
눈앞에 펼쳐진 장면과 그로 인해 밀려오는
극심한 공포로 괴로워하고 있다.

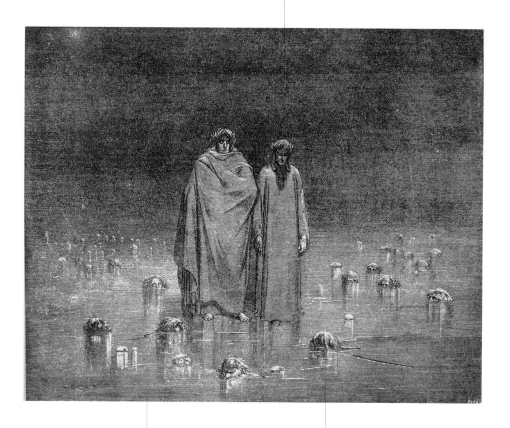

카인의 땅이라 불리는 코키토스의 입구에는
루시퍼의 날갯짓으로 일어난 매서운 바람으로
얼어붙은 얼음 층이 만들어졌다.

배신의 죄를 지은 망령들이 얼음물 안에 목만
내민 채 잠겨 있다. 부모를 배신한 이들은
고개를 숙이고 있으며, 나라와 정당을 배신한
이들은 머리를 위로 향하고 있다.

▲ 귀스타브 도레, 〈지옥〉(32곡 19행), 1861~68

지옥의 강과 늪

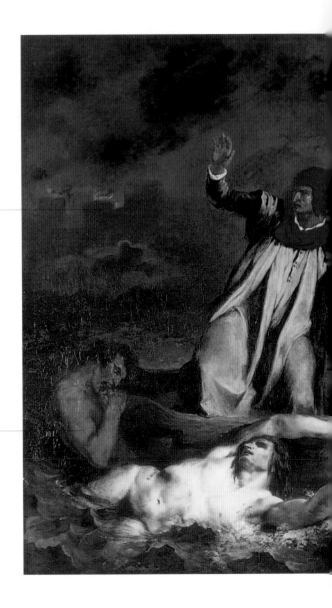

단테는 높은 벽과 탑이 불타고 있는
디스의 도시를 힐끗 쳐다본다.

지옥에 떨어진 죄인 중 한 명인
피렌체의 필리포 아르젠티(당시 단테의
정적이었던 사람으로, 〈신곡〉에서 지옥불에
떨어진 대죄인으로 묘사되었다 - 옮긴이)가
불쑥 튀어나와 배를 뒤집어 단테를
물속으로 끌어내리려 한다. 하지만
베르길리우스가 아르젠티를 밀어내
다시 늪으로 빠지게 하고 있다.

▲ 외젠 들라크루아,
〈단테의 배〉, 1822,
파리, 루브르 박물관

38 ✤

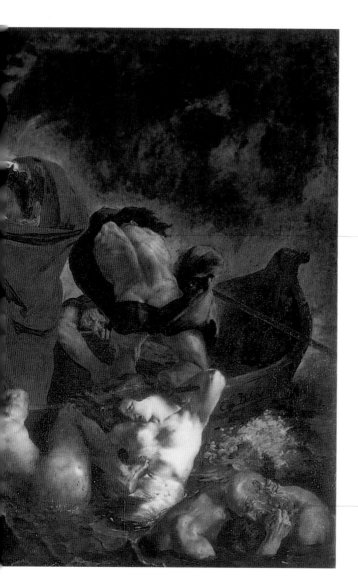

스틱스 강을 건너는 배를 이끌고 있는
키잡이 플레귀아스는 단테가 악마로
표현한 그리스 신화 속 인물이다. 그는
신화 속에서 자신의 분노를 다스리지
못한 대표적인 인물로, 분노의 강인
스틱스의 파수꾼이다.

스틱스 강의 깊은 늪지에 빠진 화를 잘
내는 사람들이(지옥편 8곡) 서로
물어뜯고 싸운다. 그 옆에는 게으른
사람들이 함께 빠져 있으며, 그들의
탄식은 물거품으로 표현되었다.

지옥의 구역과 고문

14세기가 시작될 무렵부터, 예술가들은 지옥과 최후의 심판을 악마가 지옥에 떨어진 망령에게 가하는 벌에 따라 여러 부분으로 나누어 표현하기 시작했다.

Circles and Torments

● **장소**
지옥

● **성서 구절**
마태오 복음서 8장 12절, 13장 41-42절/ 루가 복음서 16장 22-26절

● **관련 문헌**
베드로의 묵시록(경외서), 성 바울로의 행전(경외서), 오턴의 호노리우스 《주해서》, 우구치오네 다 로디 《서적》, 본베신 데 라 리바 《세 성서의 책》(지옥의 고통, 천국의 기쁨, 열정을 묘사한 세 부분으로 구성된 이탈리아어 시집 - 옮긴이), 자코미노 다 베로나 《바빌론의 지옥도시에 대하여》, 보노 잠보니 《인간의 불행에 대하여》, 단테 알리기에리 《신곡》

● **특징**
지옥은 아홉 구역으로 나뉜다. 각 구역은 인과응보 식의 형벌을 의미하는 콘트라파소에 따라 죄의 종류와 그에 해당하는 벌로 구별된다.

● **이미지의 보급**
전형적인 중세적 주제로, 15세기 중반까지 널리 확산되었다.

▶ 안드레아 디 부나이우토, 〈지옥〉(일부), 1367-69, 프레스코, 피렌체, 산타 마리아 노벨라 성당, 스페인 예배당

천사의 아홉 계급에 상응하는 아홉 구역으로 나뉘는 지옥에 대한 중세적 개념은, 경외서, 내세의 여정을 다룬 이야기와 교훈서를 바탕으로 한다. 예술가들은 단테가 그랬던 것처럼 지옥에 대한 이야기를 시각적으로 다루었다. 《신곡》의 지옥편에서 죄인들은 원형으로 만들어진 아홉구역 안에 나뉘어 들어간다. 이는 지구의 중심으로 깊숙한 분화구 형태를 그리며 파고 들어가는 구조로, 가장 깊은 중심은 가장 혐오스러운 죄를 지은 이들이 벌을 받는 곳이다. 중세 신학은 죄에 따라 벌을 받는다는 콘트라파소(countrappasso, 문자 그대로는 '보복'의 의미지만, 인과응보 식의 형벌을 의미한다 - 옮긴이)의 이론을 대중적으로 보급시켰다. 한편 림보에 머물러 있는

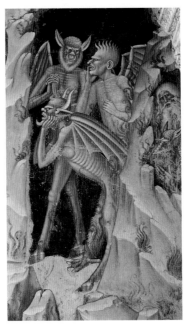

영혼은 처벌을 받지 않는다. 그들은 예수 탄생 이전에 살았기에 구원의 은혜를 받을 수 없었기 때문이다. 그들은 천국의 영원한 은혜의 기쁨을 누리지는 못하지만, 의도적으로 죄를 짓지 않았기 때문에 지옥에서 천벌을 받지 않는다. 지옥의 각 구역은 죄의 종류와 벌의 유형에 따라 나뉜 작은 원형으로 구성된다. 지옥의 가장 바닥에 깔려 있는 최악의 죄인들은 바로 반역자들이다.

첫 번째 구역은 비겁한 사람들을 가두는 곳으로, 영원히 바람개비를 따라다니는 형벌을 받는다.

플레귀아스의 안내로 배를 타고 건너가는 스틱스 강의 늪지대에는 화를 잘 내고 게으른 사람들이 빠져 있다.

두 번째 구역에서 미노스는 탐욕스러운 이들을 고문하고 있다. 이들은 영원히 폭풍에 날아다니는 형벌을 받는다.

세 번째 구역은 식탐가들이 형벌을 받는 곳이다.

네 번째 구역은 구두쇠와 낭비가 많은 사람들이 떨어지는 곳이다.

이곳은 디스의 도시를 둘러싼 높은 벽이다.

여섯 번째 구역으로서, 이단자들은 불 위에 놓인 커다란 공동묘지의 열린 무덤에 감금된다.

일곱 번째 구역은 폭력을 행사한 이들이 벌을 받는 곳이다.

아홉 번째 구역에서 배신자들을 집어삼키고 있는 루시퍼의 여러 입 가운데 하나는 유다의 머리를 씹고 있다.

여덟 번째 구역은 다시 열 개의 부분으로 세분화된다.

▲ 나르도 디 치오네,
〈지옥〉, 1350-55, 프레스코,
산타 마리아 노벨라 성당, 스트로치 예배당

지옥의 구역과 고문

내분과 불화로 분열을 일으킨 죄를 지은 이들은
사지가 잘려 참수된다. 그들의 발이나 머리는 잘린
채 매달려 있고, 내장은 밖으로 나와 있다.

소돔과 고모라가 멸망했던 당시와 같이,
지옥 전체는 끊이지 않는 불의 비로 뒤덮인다.

탐식가들은
탄탈루스가 받았던
벌처럼, 의자에 묶인
채 테이블 위의
풍성하게 차려진
음식을 바라볼
수밖에 없다.

화를 잘 내는 사람은
서로 치고 받으며
자신들의 팔을 씹어
먹는다.

구두쇠들은 녹은
금을 억지로 먹는
형벌을 받는다.

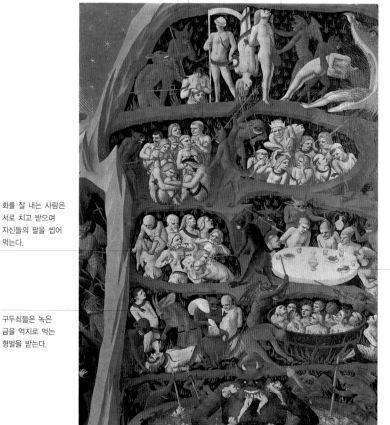

▲ 프라 안젤리코,
〈지옥에 떨어진 죄인들의 형벌〉, 1432-33,
〈최후의 심판〉(일부), 피렌체, 산 마르코 미술관

지옥은 악마들이 만드는 영원한 불로 가득하다. 지옥에 떨어진
망령들은 불 속에서 영원한 고통을 받으며, 때때로 석쇠에
묶이기도 하고 거대한 단지에 던져지기도 한다.

불과 화염
Fires and Flames

지옥불을 특징적인 이미지로 삼은 지옥의 모습은 마태오, 마르코, 루가
복음서에서 가장 잘 묘사되었다. 예수는 지옥을 망령들이 떨어질 영원히
꺼지지 않는 불구덩이인 게헨나(예루살렘 남쪽에 있는 계곡으로, 고대 이스라
엘에서는 이곳에서 몰로크의 신에게 아이들을 불태워 제물로 바쳤다 - 옮긴이)와 비
교한다. 하지만 이러한 불의 형벌은 훨씬 더 이전인 구약성서의 소돔과
고모라 이야기에서 먼저 찾아 볼 수 있다(창세기 19:24). 불의 이미지는 끝
없는 고통을 연상시킨다. 이러한 이미지는 베드로의 묵시록을 비롯한 여
러 경외서에서 지옥을 묘사하면서 처음으로 다루어졌다. 중세에 많이 보
급된 이 이미지는 다양한 묵시록적 경외서와 지옥의 공포에 대해 강하게
권고하는 설교자들의 상상력 덕분에 더욱 풍요로워질 수 있었다.

● **장소**
지옥

● **성서 구절**
마태오 복음서 3장 12절,
5장 22절, 7장 19절, 13장
40절, 18장 9절, 25장 41절/
마르코 복음서 9장 43절/
루가 복음서 3장 17절/
히브리서 10장 27절/
요한 묵시록 10장 10-15절

● **관련 문헌**
성 바울로의 행전(경외서),
단테 알리기에리 《신곡》

● **특징**
꺼지지 않는 불의 형벌로
묘사된다.

◀ 시몬 마르미온,
〈교만한 이의 형벌〉, 1475,
〈톤달의 꿈〉(일부),
로스앤젤레스, 게티 미술관

불과 화염

불타는 성벽은 단테가 묘사한
지옥의 도시인 디스를 연상케 한다.

욕망과 관련된 악마적 동물인 거대한 개구리는 죄인으로
가득한 침대에 앉아, 그들이 어떠한 죄로 벌을 받고 있는지
암시하고 있다.

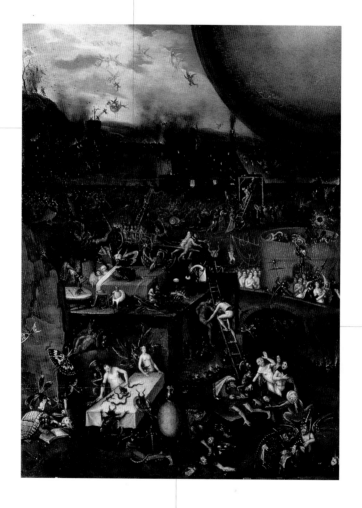

▲ JS 모노그람의 거장,
〈지옥〉(일부), 1550년경,
베네치아, 팔라초 두칼레

석쇠 위에서 고통을 받는 것은
지옥 형벌에 대한 고대적 표현 중
하나이다. 한 죄인의 몸이 여러
조각으로 잘려 있다.

불 고문을 받기 위해
기다리는 몸들이 불붙은
장작 꼭대기에 누워 있다.

44

멀리서 타오르는 불길은 맥각중독(균류의 독이 옮아 걸리는 중세의 치명적인 병)을 의미하는 '성 안토니오 열'과 성 안토니오가 꿈에서 보았던 지옥의 영원한 죽음에 대한 이중 암시로 볼 수 있다.

부패된 몸으로 표현된 죽음, 시간과 교만을 상징하는 모래시계와 거울, 그리고 사랑을 의미하는 활과 화살 등과 같은 여러 개의 우의들이 하나의 이미지에 묘사되었다.

성 안토니오가 졸고 있는 듯 보인다.

▲ 얀 만딘, 〈성 안토니오의 유혹〉, 1540-50, 제네바, 라우 컬렉션

림보

Limbo

그리스도의 탄생 이전에 죽은 의로운 영혼이 가는 곳으로,
악마들이 지키는 변방으로 묘사되곤 한다. 예수의 부활과 함께
이들은 해방되었다.

- **이름**
 '가장 먼 곳' 또는 '경계'의
 의미를 지닌 라틴어인
 'limbus'에서 유래

- **정의**
 하느님의 은혜를 입지 못하고
 죽은 영혼들이 장기적으로
 머무는 사후 세계

- **장소**
 천국과 지옥의 중간 지역

- **성서 구절**
 베드로전서 3장 19~20절.
 예수는 십자가에 달려 죽은 뒤
 부활하여 승천하기 전에 사후
 세계의 '감옥에 갇혀 있는
 영들에게 가서 포교했다'.

- **관련 문헌**
 니고데모 복음서(경외서),
 야코부스 데 보라지네
 《황금전설》, 피터 롬바르드
 《명제집》, 단테 알리기에리
 《신곡》

- **특징**
 그리스도의 탄생 이전에 살았기
 때문에, 하느님의 은혜를 입지
 못하고 죽은 이들의 영혼이
 머물러 있는 체류지

- **이미지의 보급**
 비잔틴의 모티프로, 13세기 서구
 문화로 흡수되어 중세 전체에
 걸쳐 널리 퍼졌으며, 매너리즘
 시기부터 급속히 줄어들었다.

림보라는 용어는 피터 롬바르드(12세기)에 의해 처음 사용되었지만, 그리스도의 구속 이전에 살았기 때문에 하느님의 은혜를 받지 못한 채 죽은 의인들을 위한 사후 세계를 의미하는 림보의 개념은 이전부터 존재했다. 림보가 죽음 이후에 일시적으로 머무는 공간인지 천국과 지옥의 일반적인 개념처럼 영원히 머무는 사후 세계의 하나인지에 대해서는 열띤 논쟁이 있어 왔다. 그리스도 교리에서 림보는 세례 이전에 사망한 어린이의 영혼을 위한 곳으로 이해되기도 하지만, 사실상 초기 교회는 이곳을 하느님의 은혜를 받을 만한 삶을 살았던 이들을 해방하기 위해 그리스도가 방문한 사후 세계와 같은 곳으로 보았다. 12세기 중반 무렵 림보의 명칭과 특정 의미들은 교회의 주요 논쟁거리가 되었으며, 성 비오 5세가 완성한 《카테키즘》(1905)(Catechism, 가톨릭교회에서 교리의 요점을 문답 형식의 교재로 편찬한 책 - 옮긴이)에서는 여전히 림보에 대해 논하고 있지만, 1992년에 가톨릭교회가 편찬한 카테키즘부터는 더 이상 언급되지 않고 있다.

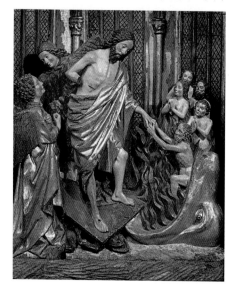

◀ 퀼른의 거장,
〈사후 세계로의 강림〉, 1460년경,
다색 목조각,
암스테르담, 국립미술관

46 ✤

금빛으로 강조된 붉은색과 푸른색 의복(각각 그리스도의 인성과 신성을 의미한다)을 걸친 그리스도가 림보로 강림한다. 여러 신학자들은 그의 강림 시기를 부활 이전 혹은 부활 이후라는 이견을 주장하지만, 예술가들은 화면상의 표현 목적을 위해 주로 부활 이후에 강림이 일어난 것으로 묘사한다.

성직자와 선지자들 사이에서 다윗 왕은 왕관을 쓰고 시편을 들고 있는 모습으로 구분된다. 그리스도가 림보로 강림할 것이라는 예언으로 해석되어 온 시편 107장 10-16절의 내용을 이미지화한 것이다.

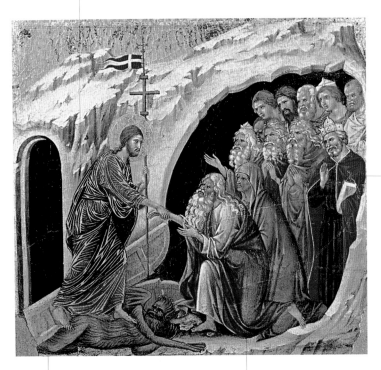

경외서에서 튼튼한 청동문이라고 묘사된 림보의 문이 그리스도가 지난 온 길에 부서져 있다. 이는 그리스도의 죽음으로부터의 승리를 상징적으로 보여준다.

경외서인 니고데모의 복음서에 따르면, 아담(930세의 나이에 죽었다고 전해지는)은 이 내세로부터 벗어난 최초의 인간으로, 여기서는 흰 턱수염을 길게 늘어뜨린 모습으로 표현되어 있다.

▲ 두치오 디 부오닌세냐,
〈림보로의 강림〉, 1310,
〈마에스타〉 제단화의 일부,
시에나, 오페라 델 두오모 박물관

림보

십자가는 그리스도의 희생과 그리스도에 대한 믿음을 통한 선한 도둑의 구원을 상징하는 도구이다. 성 미카엘은 이름이 디스마였던 그를 림보의 그리스도를 만나도록 보냈다.

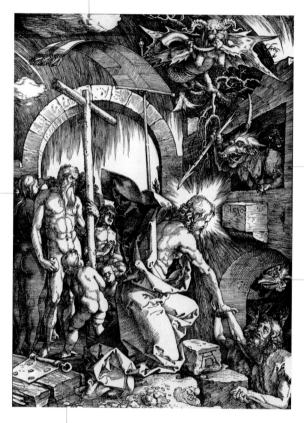

이 악령이 바로 성서에서 '죽음의 힘을 가진 자'로 표현된 악마(히브리서 2:14)로 보인다.

노인으로 표현된 아담은 죄의 열매를 의미하는 상징물을 손에 쥐고 있다. 아담은 죄를 짓기 이전의 모습을 나타내기 위해 나체로 표현되었다. 이브는 지상 낙원으로부터 추방되는 장면에서처럼 아담의 뒤에 숨어 있다.

림보에서 그리스도가 찾은 영혼 중에는 아이들의 영혼이 있다. 이들은 헤롯이 아기 예수를 죽이기 위해 행했던 학살로 인해 죽은 어린 영혼들과 후에는 세례를 받기 전에 죽은 아기들의 영혼을 의미한다.

부활한 그리스도가 의인들을 림보로부터 끌어내 천국으로 보낸다. 화가는 그들 주변에 괴기스럽게 생긴 악마들을 그려 넣었다.

▲ 알브레히트 뒤러,
〈림보의 그리스도〉, 1510, 인그레이빙

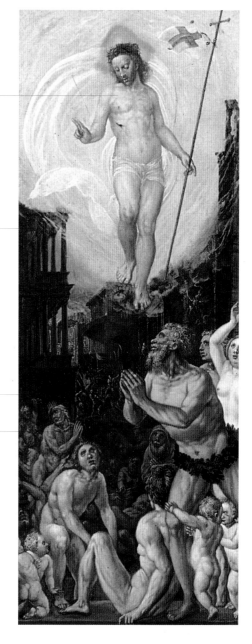

그리스도는 십자가에 못 박혀 죽은 사실을 보여주는 듯 가시면류관을 쓰고 선명한 못 자국을 지닌 채 부활해 림보의 영혼들을 축복하며 부르고 있다.

배경에 그려진 거대한 건축물은 과거에 청동문으로 표현되었던 림보의 웅장한 입구를 대신한다.

경외서에 따르면, 아담은 예수가 구원한 최초의 영혼이다. 악마의 유혹에 넘어가기 이전 모습인 벌거벗고 있는 아담의 몸은 나뭇잎으로 절묘하게 가려져 완전히 드러나지 않는다.

의인의 영혼은 구원자를 알아보고, 기도를 드리며 구원을 갈구하는 모습을 하고 있다.

▶ 독일의 화파,
〈림보의 그리스도〉 1570년경,
뉴욕, 메트로폴리탄 미술관

죽음의 섬

'죽음의 섬'은 두 개의 높은 산으로 이루어져 있다. 그 사이에는 수의로 덮인 시체를 옮기는 '죽음'이 노를 젓고 있는 배가 금빛으로 빛나고 있다.

The Island of the Dead

● 장소
바다 한가운데

● 관련 문헌
아틀란티스 대륙에 얽힌
신화는 힌두, 이란, 티베트,
중국, 스칸디나비아, 톨텍,
그리스와 같은 여러 전통과
문학에서 다루어진다.

● 특징
신화 속 시대에 이 섬은
반(反) 신성의 우세한 민족이
살던 곳으로 끔찍한
재앙때문에 사라졌다.
이곳은 이전 정착민처럼
신성한 존재로 변할 수 있는
장소라고 알려지게 되었다.

● 특정 믿음
죽음의 섬은 헤라클레스와
길가메시 서사시의 신화 속
영웅들의 여정 중에
등장한다.

● 이미지의 보급
오직 19세기에만 나타났던
흔치 않은 주제이다.

고립된 섬의 이미지는 수많은 문명에서 공통적으로 등장하는 아틀란티스 섬에 관한 오래된 전설에서 비롯된 것으로, 이러한 이미지를 연상시키는 힘은 미술사에 강력한 영향을 주었다. 아틀란티스는 대서양 한가운데 있었던 전설의 대륙으로, 플라톤의 《티마이오스》와 《크리티아스》 대화편에 등장한다. 대륙의 정착민들은 본래 첨단 문명을 발전시켰던 비옥한 북부 섬에서 온 이들이었다. 그들의 고향인 섬이 갑작스러운 기후 변화에 의한 지질 융기로 인해 폐허로 변해버리자 천년 동안 지속적으로 이주해 마침내 아틀란티스에 정착하게 된 것이다. 그들은 새로운 대륙에서 이전에 이룩했던 문명을 다시 일구기 위해 끊임없이 노력했다. 하지만 수천 년이 지난 이후, 이 섬 역시 큰 재해로 순식간에 물속으로 영원히 가라앉게 되었다. 이렇게 지옥과 같이 죽은 자들의 장소인 '죽음의 섬'이 탄생했다. 이곳에서는 이제 사라져버린 위대한 문명을 다시 찾고자 하는 이들의 모험이 펼쳐진다.

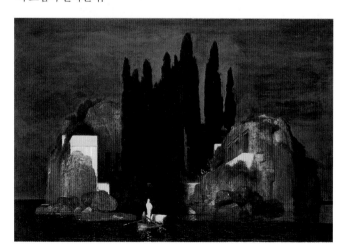

▶ 아르놀트 뵈클린,
〈죽음의 섬〉, 1880, 바젤, 미술관

연옥은 경미한 죄를 지은 영혼이 신이나 은혜의 샘에 가까이
가려고 자신의 죄를 씻는 곳으로, 주로 맑은 하늘 아래의 산이나
화려한 계곡으로 묘사된다.

연옥
Purgatory

연옥의 개념은 사후 세계에 대한 새로운 관점이 등장한 12세기 말엽에
나타나기 시작했으며, 이 개념의 성서적 기원은 마태오 복음서와 바울로
의 서신에서 찾을 수 있다. 제1차 리옹 공의회(1245)에서 연옥에 대한 교
리가 공포되었으며, 이후 트리엔트 공의회(1563)가 연옥의 존재를 재확
인했다. 〈신도의 집회〉(1979)와 같은 현대 자료에서는 '지옥으로 떨어지
지는 않지만 천국으로 들어가기 전 정화가 필요한 이들이 들어가는 곳'
으로 연옥을 정의하고 있다. 하지만 교리는 연옥의 시각적인 모습을 다
루지 않았기 때문에, 예술가들은 여러 저술가의 글에 따라 연옥을 표현
했다. 그림의 모티프는 연옥을 다룬 여러 저술 중, 이를 '불명확한 장소'
로 표현한 성 보나벤투라의 글보다는, 불타는 지옥 옆의 역시 불타는 공간
으로 표현한 성 토마스 아퀴나스의 글
과 마리에 데 프랑스의《성 패트릭의
연옥》(12세기 후반)과 같은 대중적인
문헌들에서 가져왔다. 또한 무엇
보다도 단테의《신곡》에 등장하
는 연옥의 모습을 주요자료
로 삼아 영혼의 죄를 씻
기 위해 고통 받고 있
는 이들로 가득한
연옥을 그렸다.

● **이름**
정화의 장소를 의미하는
라틴어 'Purgatorium'에서
유래

● **장소**
성 아우구스티노가 연옥은
장소가 아니라 영혼들의 존재
상태를 의미한다고 본 반면,
성 토마스 아퀴나스는 지하
매장실로 정의하고 있다.

● **시기**
죽은 뒤 축복받은 영혼에
대한 개별 심판 이후

● **성서 구절**
마태오 복음서 12장
31-32절/ 고린도전서 32장
13-15절

● **관련 문헌**
성 바울로의 행전(경외서),
그레고리오 대제《대화집》,
마리에 데 프랑스《성
패트릭의 연옥》, 단테
알리기에리《신곡》

● **이미지의 보급**
중세 전반에 걸쳐 최후의
심판 장면과 16세기 이후
영혼의 탄원을 묘사하는
이미지에 등장

◀ 도메니코 디 미켈리노,
〈단테의 신화화〉, 1465, 프레스코,
피렌체, 산타 마리아 델 피오레 성당

연옥

단테가 묘사한 연옥에 있는 산은 일곱 개의 계단식 절벽으로 되어 있다. 이것은 일곱 가지 대죄와 상응하는 공간으로, 맨 꼭대기에는 지상 낙원이 있다.

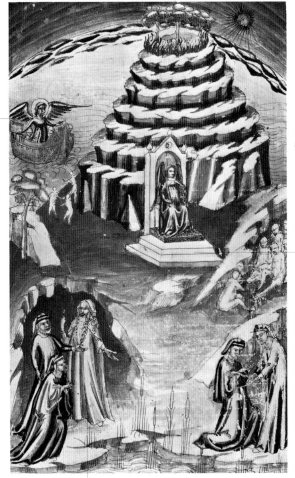

배 키를 잡은 신의 사자(使者)인 천사는 동틀 녘에 자신의 날개를 이용해 돛 없이 배를 움직이며 도착한다(2곡).

연옥의 문 입구에는 서로 다른 색으로 세 칸의 계단이 있다. 가장 위 칸은 얼룩무늬가 있는 붉은 돌로 만들어졌으며, 그 위에는 천사가 앉아 있다. 연옥을 지키는 천사의 얼굴은 밝게 빛나며 손에는 검이 쥐어져 있다(9곡).

▲ 피렌체의 세밀화가, 〈연옥에 도착함〉, 후기 고딕, 《신곡》의 세밀화, 피렌체, 국립도서관

소(小) 카토는 단테의 연옥에 등장하는 관리인이다. 베르길리우스가 단테를 그의 앞에 무릎 꿇리며 소개하는 장면이다(2곡).

죄를 정화한 영혼은 천국으로 올라간다.
천사들이 이 작은 영혼들을 인도하는
모습은 의인의 죽음에 대한 비잔틴 식
도상으로부터 가져온 것이다.

영혼이 정화되기
위해 반드시 건너야
하는 다리이다. 매우
높은 다리 밑에는
강렬한 불이
타오르며 송진이
흩뿌려져 있다. 이
다리는 단테가
마리에 데 프랑스의
《성 패트릭의
연옥》과 같은
중세문헌으로부터
모티프를
가져왔다(1180년경).

그리스도교 초기부터
연옥에 불이
존재하는가에 대한
문제는 논쟁의 대상이
되어 왔으며, 오랜
논쟁 끝에 연옥의 불은
지옥의 영원한 불과는
달리 일시적인
것이라는 것에
합의했다. 하지만 여러
예술가들은 연옥을
표현하면서도,
지옥에서처럼 불길에
괴로워하는 영혼을
묘사하기도 했다.

▲ 랭부르 형제,
〈연옥으로부터 영혼을
끌어올리는 천사들〉,
1416년 이전,
《베리 공의 호화로운
기도서》의 세밀화.
상티, 콩데 미술관

연옥의 영혼 일부는 죄를 정화시키지 않은 채
유혹에 빠진 모습으로 표현되기도 한다.
한가로이 누워 있는 인간을 괴롭히는 늑대나
살쾡이 같은 동물은 현세의 유혹을 상징한다.

낙원
Paradise

낙원은 지상 낙원과 연관된 개념으로, 영원한 기쁨을 누리는
상태와 축복 받은 이들이 사는 천국을 다루는 여러 도상들의
주제에 따라 전개되었다.

- **이름**
 '울타리', '공원'을 의미하는
 고대 페르시아어
 'pairi-dareza'로부터 유래

- **정의**
 신약성서에는 죽은 뒤에 가는
 곳으로 언급되며 '천국'으로
 불리기도 한다.

- **성서 구절**
 창세기 2장/ 요한 묵시록
 7장, 14장, 21장, 22장

- **관련 문헌**
 에스라4서(경외서),
 성 아우구스티노 《고해》,
 《신국론》, 단테 알리기에리
 《신곡》

- **특징**
 낙원의 이미지는 주로 사후
 심판과 연관되지만, 오랜
 세월 많은 변화를 거치며
 최후의 심판과 분리된 다른
 이미지로 묘사되기도 했다.

- **이미지의 보급**
 중세에는 교회 건축 돔에
 그려진 최후의 심판이나
 전지전능한 신의 모습과 함께
 표현되었다. 이후에는 다단
 제단화를 시작으로 차츰 돔,
 볼트, 대형 캔버스 회화의
 독립 주제로 등장했다.

낙원의 이미지는 천국에 대한 개념과 함께 변해 온 축복의 장소와 상태를 상징적으로 묘사한 여러 주제에 따라 전개되어 왔다. 천국의 가장 초기 이미지는 생명의 나무가 자라고 은혜의 샘물이 흐르며 사계절 꽃이 만발한 지상 낙원의 개념과 밀접하게 연관된다. 초기 그리스도교 시대의 카타콤 벽이나 석관에는 은혜의 샘물을 마시는 비둘기나 사슴으로 표현된 망자의 영혼과, 과실이 매달린 한 그루의 나무로 표현된 에덴동산의 상징적인 이미지가 그려졌다. 여기서 낙원은 죽은 자를 위로하는 장소이다. 천국과 지옥을 다룬 요한 묵시록에 등장하는 신성한 양은 낙원을 상징하는 대표적 이미지이며, 이후에 천상의 예루살렘 이미지도 포함되었다. 이에 해당하는 전형적인 동방의 개념으로는 아브라함의 품이 있다. 13세기 이후 낙원은 실질적인 장소라기보다는 특정한 상태로 이해되었으며, 축복 받은 이들이 영원히 즐길 수 있는 천국의 기쁨인 팔복의 상징적인 형태로 여겨졌다.

신의 곁에 가장 가까이 서 있는 붉은
세라핌은 세 쌍의 날개를 달고 두 손을
모아 예배 드리는 몸짓을 하고 있다.

그리스도가 낙원 한가운데에 그려진 무지개 원 안에
앉아 있다. 이는 그리스도가 이곳의 최고자임을
의미한다. 그를 둘러싼 금빛 원은 신성함의 상징이다.

각각 자신의 상징물을 든 성인들이
그리스도를 둘러싸고 있다. 이는 낙원에 대한
중세식 이미지로 지상의 서열이 반영된 것이다.

천국의 여왕인 성모 마리아가
왕관을 쓰고 영예의 자리에서 음악을
연주하는 천사에 둘러싸여 있다.

◀ 틴토레토(야코포 로부스티),
〈낙원〉 스케치, 1560년대,
마드리드, 티센 보르네미자 미술관

▲ 기스토 데 메나부로이,
〈낙원〉, 1375-76, 프레스코,
파도바, 세례당

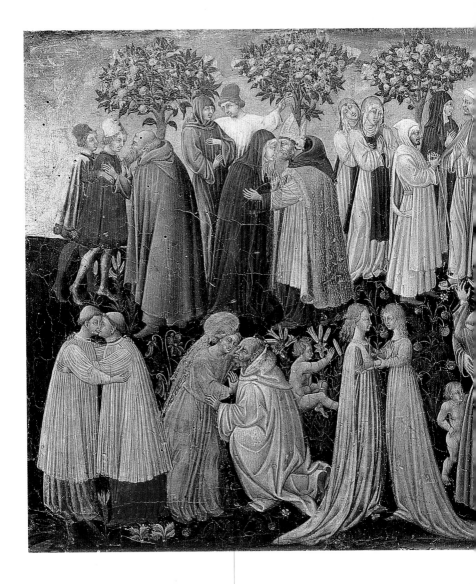

수호 천사들은 낙원에 입성하는
영혼을 끌어안으며 환영하고,
영혼들은 천사 앞에 감사함으로 무릎 꿇는다.

즐거워하는 몸짓과
서로를 안아주는 모습으로
기쁨을 표현하고 있다.

과실이 풍성한 나무가 그려진 배경은
신이 창조한 최초의 남녀가 살았던
에덴동산을 연상시킨다.

림보에서 낙원으로 온 어린 영혼이
어른 영혼과 함께 어울린다.

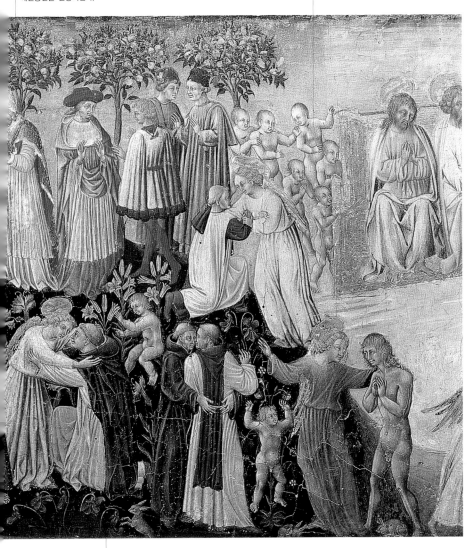

후기 고딕 시기에 제작된
낙원의 이미지인 풍성한 정원은
신이 다스리는 영원한 즐거움을
상징하는 공간이다.

▲ 조반니 디 파올로,
〈낙원〉, 1445년경,
〈최후의 심판〉(일부),
시에나, 국립회화관

낙원

천상의 예루살렘 이미지에
영향을 받은 예술가들은
낙원의 입구를 커다란 문으로
표현했다. 여기서는 대성당의
현관으로 그려졌으며
꼭대기에서는 음악 천사들이
연주를 하고 있다.

성 베드로를 돕고 있는 천사들은
낙원으로 들어오는 이들에게
깨끗한 의복을 나눠주고 있다.
이는 깨끗하게 정화된 의복을 입은
자만이 그 도시의 문을 통과할 수
있다는 요한 묵시록(22:14)의
내용을 묘사한 장면이다.

낙원의 관리자인 성 베드로가
수정 계단에 첫 발을 딛고 올라오는
선택받은 이들에게 손을 내밀며
환영하고 있다.

▶ 한스 멤링,
〈낙원으로 들어가는 문〉, 1472년경,
〈최후의 심판〉(일부), 그단스크, 국립박물관

아브라함은 한 명 또는 여러 명의 아이들을 자신의 무릎이나
벽난로 선반에 앉혀놓은 노인의 모습으로 표현된다. 아이들이
친근한 자세로 그의 다리에 매달려 있기도 한다.

아브라함의 품
Bosom of Abraham

'아브라함의 품' 위치에 대한 견해는 낙원의 바로 밑(테르툴리아누스, 2-3세기)에서 지옥의 윗부분(페트루스 코메스토르, 17세기 말)에 이르기까지 다양했다. 13세기에 이르러 토마스 아퀴나스는 이를 영혼들이 낙원에 닿을 수 있는 최고의 보상이 이루어지는 장소로 정의했다. 10세기 초반 동방에서 시작된 '아브라함의 품' 이라는 이 주제는 10세기 말엽 서방으로 전해졌다. 가난한 라자로에 관한 우화(루가 16:19-31)와 최후의 심판과 연관된 이야기들, 또는 종말론적 배경과는 관계없이 독립적으로 다루어지는 식으로 주로 이 세 가지에 초점을 맞춘 이미지로 그려졌다. '아브라함의 품' 은 11세기에서 13세기까지 천상의 왕국에 대한 가장 일반적인 이미지의 하나로 사용되었다. 아버지와 같은 모습의 형상과 모두 함께 낙원으로 들어가는 모습을 다룬 보편적인 이미지는, 중세 교회의 '신 앞에 우리 모두는 형제이며 평등하다' 는 개념과 연관된다.

- **정의**
 낙원에 대한 특정한 표현

- **성서 구절**
 마태오 복음서 8장 11절/ 루가 복음서 16장 19-31절

- **관련 문헌**
 마카베오4서 13장 17절(경외서)

- **이미지의 보급**
 동방에서 시작해 10세기부터 13세기까지 서구에 퍼졌다.

◀ 〈아브라함의 품에 있는 라자로〉,
1125-40년경, 지주 주두,
베즐레, 성 마들렌 성당

아브라함의 품

네 강의 화신은 각 면을 둘러싼
천사와 함께 '아브라함의 품'의
이미지를 장식한다.

아이와 같은 모습의 선택 받은
영혼들이 천사의 팔에 안겨
아버지의 품으로 옮겨진다.

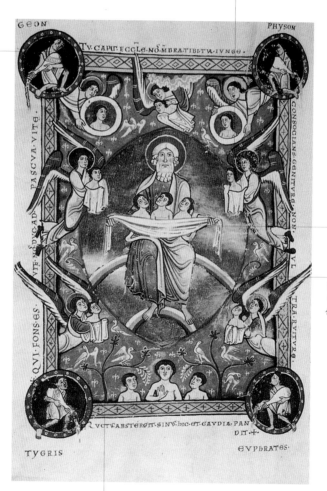

늙은 아버지로
묘사된 아브라함은
마치 아이에게 하는
것처럼 선택 받은
이들의 영혼을
싸개로 감싸고 있다.

아브라함이 앉아 있는
무지개는 인간에 대한
신의 언약의 상징이다.

▲ 〈아브라함의 품으로 인도되는 영혼들〉,
1177-83, 오버뮌스터의 사망자 명부, 뮌헨,
시립도서관

아브라함의 품에 안긴다는 것은
낙원으로 들어간다는 것을 의미한다.
이 이미지는 상징적으로 지상 낙원을 연상시킨다.

천사가 수호하는 요새인 천상의 예루살렘은 일반적으로 열두 개의 입구가 있는 사각 구조로 묘사되며, 때에 따라 성령의 양과 자를 들고 있는 천사가 함께 그려진다.

천상의 예루살렘

Heavenly Jerusalem

천상의 예루살렘 이미지는 구약성서의 예루살렘을 연상시키는 천상의 도시로서 파라다이스의 전조적 의미를 지닌다. 요한 묵시록 이전에, 성 바울로는 이미 서신을 통해 미래의 도시인 천상의 예루살렘을 언덕의 꼭대기에 있는 도시로 세 번이나 언급했다. 하지만 요한 묵시록 덕분에 천상의 예루살렘의 시각적 이미지는 더욱 자세하게 표현될 수 있었다. 이 이미지는 널리 확산되어 프레스코화, 세밀화, 조각과 같은 순수예술 분야뿐만 아니라, 금세공이나 태피스트리와 같은 실용적인 예술에까지 널리 사용되었다. 또한 이는 교회건축의 평면도를 결정하는 데에도 영향을 미쳤다. 요한 묵시록에서 여러 단계에 등장한 이미지들은 독립적으로 등장하기도 했다. 요한 묵시록에 따라 천상의 예루살렘은 일반적으로 견고한 돌로 만들어진 열두 개의 문이 있고, 총안을 댄 벽과 탑으로 둘러싸인 사각의 요새로 묘사되었다.

● 정의
낙원에 대한 특정한 이미지

● 성서 구절
갈라디아서 4장 24–26절/ 히브리서 12장 22–24절, 13장 14절/ 요한 묵시록 21장 10–14절

● 관련 문헌
세비야의 이시도레 《어원론》, 성 아우구스티노 《신국론》

● 이미지의 보급
초기 그리스도교 시대부터 중세 시대까지 널리 보급되었다.

◀ 〈천상의 예루살렘〉, 5세기, 모자이크, 로마, 산타 마리아 마조레 대성당

천상의 예루살렘

도시의 네 벽에는 각각 문이 없는 입구가 세 개씩 나 있으며 수호 천사가 배치되어 있다. 각 입구에는 이스라엘 열두 파와 열두 제자들의 이름이 기록되어 있다.

각 입구는 이웃하는 가느다란 탑으로 서로 연결된다. 요한 묵시록의 내용에 따라 탑 꼭대기는 진주로 장식되었다.

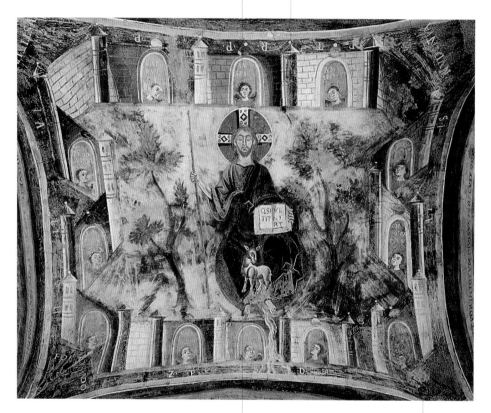

중세적 해석에 따라, 천사를 대신해 천상의 예루살렘을 지키는 그리스도의 모습이다. 그리스도의 손에는 벽을 재는 자가 있고, 발에는 성령의 양이 있으며, 그가 앉아 있는 지구에서는 생명의 샘이 흐른다.

모서리의 네 탑은 네 가지 기본 미덕인 신중, 정의, 인내, 절제를 의미한다. 이와 같은 내용이 요한 묵시록에 있지는 않지만, 초기 중세의 여러 교회문헌에서 종종 나타난다.

▲ 〈천상의 예루살렘〉, 11세기, 프레스코, 시바테, 산 피에트로 알 몬테 교회

'최고천'은 천사와 축복받은 이들이 하느님과 함께 있는 낙원의
가장 높은 곳으로, 주로 밝게 빛나는 빛으로 표현된다. 중세에는
주로 동심원 이미지로 표현했다.

최고천
Empyrean

하늘 너머에 천국이 있다고 믿었던 고전적 우주론은 13세기에 형성되었
다. 당시 이 우주론은 아리스토텔레스와 프톨레마이어스의 작품에서 직
접적으로 영향을 받았다. 오랫동안 그리스도교 신학자들은 하늘 너머에
자리 잡은 천국의 개념을 발전시켜 왔다. 특히 성 토마스 아퀴나스의 작
품과 같은 학문적 철학을 통해 고대 이론들이 그리스도교와 결합될 수
있었다. 토마스는 고전적 우주론의 원형에 열 번째 구(球)인 최고천의 개
념을 더했다. 최고천은 하느님이 사는 곳으로, 천사들은 계급에 따라 최
고천에 가까운 다른 구에 머문다. 성 토마스 아퀴나스 이후에 단테는 《신
곡》의 세 번째 편에서 최고천을 '순결한 장미'로 묘사했다. 최고천의 이

미지는 차츰 고도
로 밝은 하늘의
형태로 표현되었
다. 축복받은 이
들과 천사들이 사
는 곳 가운데 또
하나의 분리된 원
형으로 표현된 최
고천은 오직 중세
미술에서만 등장
한다.

● **이름**
'화염 속'이라는 의미를 지닌
그리스어 'empurios'에서 유래

● **정의**
중세 철학에서 최고천은 끝없는
부동 공간으로 신과 가장 가까운
곳이다. 하늘 너머에 있는 이곳은
하느님의 광채로 불타오르듯
빛나며, 하느님 주변에는 천사들과
축복 받은 이들이 앉아 있다.

● **장소**
하늘 너머

● **관련 문헌**
교부 성 바질, 세비야의
이시도레, 성 비드, 발라프리드
스트라부스, 로버트
그로스테스테와 홀리우드의 존,
미카엘 스코투스, 앨버트 대제,
토마스 아퀴나스, 단테
알리기에리 〈천국편〉

● **특징**
아리스토텔레스와 천동설에
근거한 우주론적 사고를
그리스도교적 교리에 연결하려는
의도의 표현

◀ 〈낙원〉, 1500–10년경,
《그리마니 성무일도》의 세밀화,
베네치아, 마르시아나 도서관

최고천

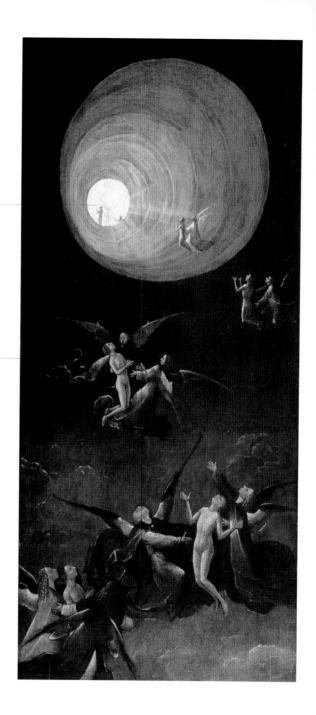

원형 그림자 너머에서 비치는
강렬한 빛은 사랑으로 불타는
성스러운 존재에 대한 표적으로
최고천을 상징한다.

선택받은 영혼이 천사들의 안내를
받으며 가장 높은 천국으로 가는
여행을 하고 있다.

▶ 히에로니무스 보스,
〈최고천으로의 승천〉, 1500-4,
베네치아, 팔라초 두칼레

최고천에 가장 가까운 구역에 머무는
천사들이 아기 천사가 떠받치는 구름을
타고 승천하는 성모 마리아를 돕는다.

구세주 그리스도가 천국으로
승천하는 성모를 보기 위해
최고천에서 강림한다.

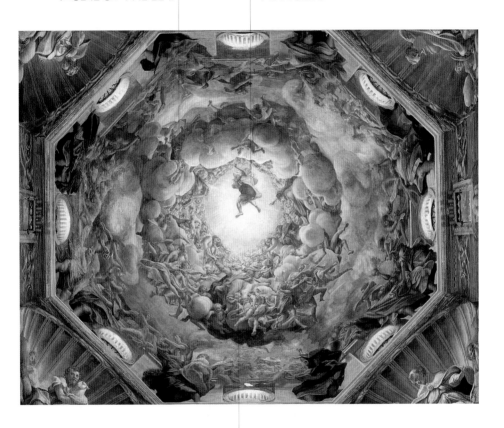

성모 마리아는 천사의 도움을 받아
천사들과 축복받은 자들의 체류지인
아홉 번째 천국과 구역들을 지나
올라간다. 일부 성인들은 누구인지 알
수 있을 만큼 자세히 묘사되었다.
새로운 이브인 성모 마리아가
그리스도의 구원을 상징화하기 위해
이브 옆에 그려졌다.

▲ 코레조,
〈성모 마리아의 승천〉, 1520-23, 프레스코,
파르마, 대성당

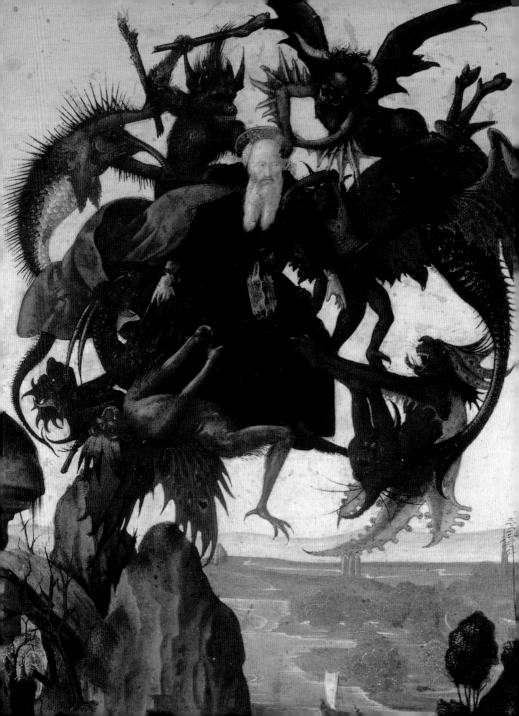

악의 행로

◁ 도메니코 기를란다요의 공방,
〈성 안토니오의 유혹〉, 1490년경, 영국, 개인 소장

일곱 가지 대죄

일곱 가지 대죄는 인간의 타고난 기질과 연관된다. 이 죄악들은 복합적 또는 단독적으로 상징화되어 표현된다.

The Seven Deadly Sins

● **정의**
교만, 탐욕, 정욕, 분노, 탐식, 질투, 나태와 같은 일곱 가지 죄악을 다른 모든 죄의 근원으로 보았다.

● **성서 구절**
요한1서 2장 16절/ 창세기 3장 6절

● **관련 문헌**
성 요한 카시아노 기도서 5장 2절, 성 그레고리오 《욥기 해설서》 31장, 45장, 87장

● **이미지의 보급**
중세 시대에 일곱 가지 죄악은 지옥에서 그에 해당하는 벌을 받는 자들의 모습으로 주로 묘사되었다. 하지만 15세기와 16세기부터는 죄악을 저지르는 장면 자체가 묘사되기 시작했다.

일곱 가지 대죄의 정의는 중세의 4세기 후반과 5세기 초반에 활동한 수도사 요한 카시아노와 6세기의 그레고리오 대제에 의해 구체적인 형태를 갖추게 되었다. 이러한 개념은 창세기의 구절들을 염두에 둔 요한1서의 다음과 같은 구절에서 찾을 수 있다. "이는 세상에 있는 모든 것이 육신의 정욕과 안목의 정욕과 이생의 자랑이니 다 아버지께로부터 온 것이 아니요 세상으로부터 온 것이라."(킹 제임스 바이블) '정욕'은 원죄의 결과로, 과도한 탐욕스러움과 자아를 사랑하는 것을 뜻한다. 이와 같은 성서 교리에 근거한 일곱 가지 대죄는 인간이 저지를 수 있는 모든 죄악의 뿌리로 인식되기 때문에 '치명적인'이라는 단어가 함께 쓰이거나 아니면 대문자로 나타낸다. 육체를 탐하는 것으로부터 세속적인 욕정과 방종이 비롯되고, 눈을 탐하는 것으로부터 탐욕이 비롯되며, 영혼을 탐하는 것으로부터(요한은 이를 '세상의 자랑'이라고 칭했다) 교만, 나태, 질투, 분노가 온다고 보았다. 중세 전반에 걸쳐, 교만을 탐욕, 정욕, 분노, 탐식, 질투, 나태와 같은 다른 여섯 가지 죄의 궁극적인 형태로 보아 가장 나쁜 죄로 간주했다.

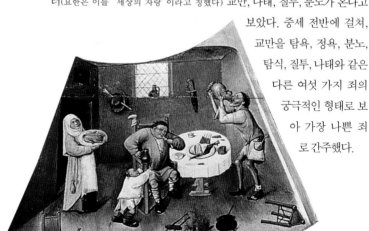

▶ 히에로니무스 보스, 〈탐식〉, 1475-80, 〈일곱 가지 대죄〉(일부), 마드리드, 프라도 미술관

양 옆의 천사들에게 둘러싸인 검을 들고 있는
천사는 미카엘이고, 백합꽃을 들고 있는 천사는
가브리엘이다. 중앙 보좌에 앉은 그리스도는
일곱 가지 대죄를 향해 화살을 쏘고 있다.

자비의 성모 마리아는 망토를 펼쳐 죄 없는
믿음의 사람들을 그리스도의 성스러운 분노의
화살로부터 보호한다. 그녀의 모습은 야코부스
데 보라기네의 〈성 도미니크의 생애〉의 묘사에
따른 것이다. 하지만 이 글에서 성모 마리아는
활로부터 사람들을 보호하는 것이 아니라,
그리스도가 활을 쏘는 것을 멈추게 한다고
되어 있다.

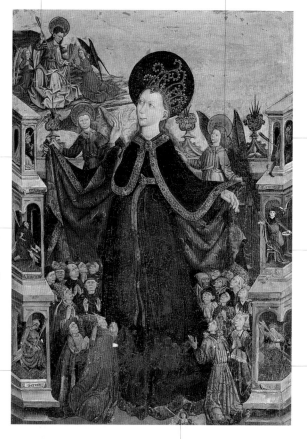

'질투'는 갈망하는
눈길을 상징하는
눈에 화살을 맞는
벌을 받는다.

'정욕'은 자신의
방으로 도망가는
도중 화살에
맞았다.

'탐식'은 배에
화살을 맞았음에도
불구하고 여전히
손에서 음식
접시를 내려놓지
않는다.

그리스도의 화살에 맞은
'탐욕'과 '나태'이다.
'탐욕'은 무릎을 꿇고
있으며, 하단의 '나태'는
축 늘어진 자세로 잠이
들었다.

폭력을 초래하는
'분노'는 단도를
휘두르고 있다.

일곱 가지 대죄 중에서도 모든 죄의 근본인
'교만'은 가슴에 활을 맞은 채 대좌에 앉아 있다.
교만의 위치는, 양 옆에 나열된 여섯 죄악들이
대칭되게 배치되도록 균형을 유지하기 위해,
의도적으로 그리스도와 대각선을 이루는 듯하다.

▲ 아라기스의 거장,
〈자비의 성모 마리아〉, 1450년경,
테루엘, 주교관

일곱 가지 대죄

-- -- -- -- -- -- -- -- ●

'탐식'은 음식에 대한 탐닉에 빠져
과하게 먹는 죄이다.

목사, 수녀, 그리고
가족들이 죽어가는 사람
주위에 둘러서고,
상단에는 천사가 앉아
있다. 악마 역시 구석에
숨어 있고, 죽음은 문
뒤에서 기다리고 있다.

'탐욕'은 사람의
이야기를 듣고
있는 듯 보이지만,
뒤로는 손을 뻗어
은밀히 돈을 받는
부패한 판사로
표현되고 있다.

'질투'는 어깨에
버거울 정도로
무거운 짐을 지고
있는 사람의
모습으로 표현된다.
한편에는 은밀히
서로를 비방해
질투를 선동하는
사람의 모습이
그려져 있다.

지옥의 한 장면으로
채워진 이 원형 그림은
히에로니무스 보스의
전형적인 작품의 하나로,
작은 괴물과 악마들이
지옥에 떨어진 죄인들을
괴롭히고 있다.

▲ 히에로니무스 보스,
〈일곱 가지 대죄〉, 1475–80,
마드리드, 프라도 미술관

'분노'는 모든 무기가 사용 가능
비정상적인 폭력을 야기한

'나태'는 의자에 기대어 잠든 사람으로
표현하고 있다.

최후의 심판 장면 중
육체들이 부활하는 순간이다.
그리스도는 원형의 지구 위에
앉아 천국에 있으며,
천사들의 나팔소리를 듣고
무덤 속의 육체들이 땅 위로
올라오고 있다.

야외 텐트 안에서는
사람들이 육체적
쾌락에 빠져 있다.

부활한 그리스도가 일곱 가지 대죄의
중심에 위치한 '영혼의 거울'인
눈동자의 한가운데에 서 있다.
그리스도 형상 주변에는 '카베, 카베,
도미누스 비데(깨어 있어라! 하느님이
지켜보고 계신다)'와 같은 경고의
메시지가 적혀 있다.

성 미카엘의 보호를
받고 있는 구원받은
영혼들이 천국의 문에
도달했다. 성 베드로가
문 앞에서 그들을
환영하며 맞이하고
주변의 천사들은
음악을 연주한다.

'교만'은 거울 앞에서 자아도취에 빠진 여인으로 묘사된다.
이는 교만에 대한 가장 일반적인 전통적 도상 원형이다.

바보들의 배

바보들의 배는 무절제하게 가무에 빠진 기이하게 생긴 여러 계층의
사람들을 가득 싣고 목적지 없이 흘러가는 배로 묘사된다.

The Ship of Fools

● **관련 문헌**
세바스티안 브란트
《바보들의 배》(1494)

● **특징**
사회의 부도덕에 대한
풍자적인 표현

● **이미지의 보급**
브란트의 작품 출판 이후인
15세기 말엽에서 16세기까지
널리 퍼졌지만, 그 이후에는
거의 등장하지 않았다.

'바보들의 배' 라는 주제는 세바스티안 브란트가 1494년 출간한 풍자 산문시집에서 비롯되었다. 브란트는 인간의 쉽게 바뀌지 않는 바보와 같은 행위와 경향을 염세주의적으로 바라본 인문주의자이다. 이 책은 오랜 신화, 민속신앙, 성서 등으로부터 유래된 격언을 바탕으로 여러 악덕의 우의들에서 찾아 볼 수 있는 인류의 어리석음에 대한 110편(이후에 2개의 시가 추가되어 112편으로 개정 출간)의 시로 구성되어 있다. 배 안에 수많은 바보들이 함께 엉켜 있는 모습을 묘사한 브란트의 신랄한 풍자시는 지상의 모든 어리석은 이들에 대한 공격이었다. 비너스의 지배 아래 있는 이 배는 바보들의 섬으로 향한다. 알자스어로 쓰인 이 작품은 라틴어를 비롯한 여러 언어로 번역되었으며, 인기가 높아 작품 내에 등장하는 여러 부분들이 도상 양식으로 발전했다. 처음에는 원문에 충실한 삽화였지만(첫 번째 판에는 젊은 시절 뒤러가 그린 삽화가 실렸다), 점차 예술가들 나름의 해석이 가미되어 다양한 모습으로 표현되었다.

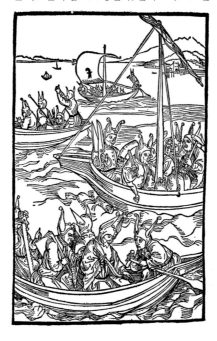

▶ 알브레히트 뒤러,
세바스티안 브란트의 《바보들의
배》의 삽화, 1494, 목판화

바다 너머는 여명의 금빛으로 가득하다.
고요함에서 세상의 아름다움이 느껴지는
이곳은 아직까지는 바보들에 의해
더럽혀지지 않은 듯하다.

브란트는 당시 이슬람교의 번창에 대해 언급했는데,
이 작품을 그린 보스 역시 그리스도교의 종교적
교리에 반발하는 이들을 이끌 새로운 권력인
이슬람교에 대해 언급하고 있다.

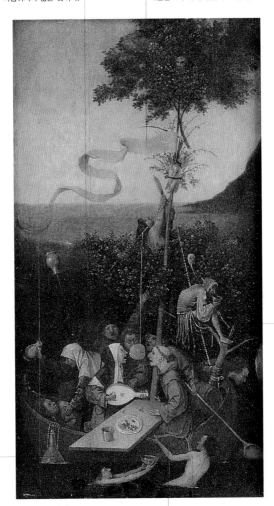

가장 전형적인
바보 중 하나인
어릿광대가 홀로
떨어져 앉아 있다.
어릿광대는 진실을
얘기할 수 있으며,
보다 고차원적인
진실을 볼 수 있도록
해주는 비밀스럽고
금지된 지식을
즐긴다고 여겨졌다.

항해는 고립과 정화의
상징이기도 하고 동시에
정신적인 세계에
몰두하기 위한 준비 또는
신비로운 의식이기도
하다. 이 의식은 고대의
마술적이고 밀교적인
행위를 연상시키며,
이러한 행위는 항상
중세의 바보 이미지와
연관되었다.

브란트의 풍자시는 사회의 어떤 계층도 예외를 두지
않았다. 여전히 중세의 영향 아래 있는 교회에 대한
강한 비판과 개혁의 필요성을 주장하기도 했다.

▲ 히에로니무스 보스,
〈바보들의 배〉, 1490-1500,
파리, 루브르 박물관

유혹자 악마

성인을 유혹하는 악마는 흔히 친근한 모습으로, 때로는 여인의
모습으로 혹은 악마적인 상징으로 묘사된다.

The Devil as Tempter

● **정의**
인간이 악을 행하도록
유혹하는 악마

● **성서 구절**
창세기 3장/ 마태오 복음서
4장 1-10절/ 루가 복음서
4장 1-13절

● **관련 문헌**
야코부스 데 보라지네
《황금전설》

● **이미지의 보급**
중세부터 16세기에
이르기까지 널리 보급되었다.

인간이 죄를 짓는 첫 번째 원인은 바로 악마의 유혹이다. 이에 대한 교리
적 개념은 이미 고대부터 명확히 존재해 왔다. 창세기는 악마의 속임수
와 유혹으로 이브가 범하게 된 원죄와 그로 인해 일어난 인간의 추락과
지상 낙원으로부터 추방된 이야기를 다룬다. 중세 동안 화가, 세밀화가,
조각가, 석공들은 인간의 삶 속에서 겪을 수 있는 악마의 유혹(그리스도
역시 유혹 당했다) 장면을 최대한의 상상력을 동원해 비현실적인 이미지로
묘사했다. 당시 건축물의 현관, 둥근 천장이 벽에 닿아서 이루는 반원형
의 벽면, 주두, 대들보의 받침나무 등에는 괴물과 같은 악마의 형상들이
묘사되었다. 하지만 차츰 악마의 유혹에 관한 이미지는 죽음의 속임수
와 유혹을 신앙으로 이겨내는 일부 성인들의 모습
과 특정한 에피소드를 통해 한정적으
로 표현되었다.

▶ 〈성 베네딕토의 유혹〉,
1125-40, 원주 주두,
베즐레, 성 마들렌 대성당

배경에 멀찌감치 서 있는 악마의 눈은
성인이 금욕생활과 기도생활에서
벗어나 타락하도록 유혹 받는 모습을
감시하고 있는 것처럼 보인다.

성 안토니오를
괴롭히며 유혹하는
수많은 악마 중에서
뿔과 박쥐의 날개를
지닌 괴물의 모습은
가장 일반적인
악마의 이미지이다.

곤봉을 휘두르는
거대한 새의 모습은
전적으로
그뤼네발트의
상상이라기보다는
중세의
동물우화집에
등장하는 괴물의
변형이라고
볼 수 있다.

추하게 생긴 어린 악마가
악마의 유혹으로부터
견딜 수 있는 힘이 되는
성서를 성인에게서
훔치려 하고 있다.

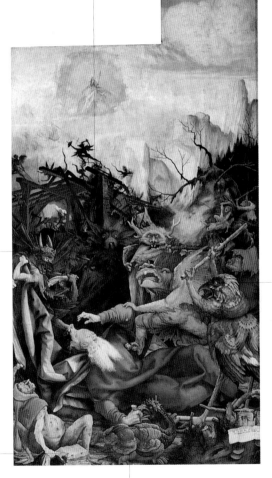

은둔자인 성인의 손을 물고 있는 작은 악마는
닭의 몸과 네 다리가 달린 바실리스크(입김을 쐬거나
눈길만 닿아도 즉사한다는 전설 속 도마뱀과 같이 생긴
괴물 — 옮긴이)의 모습을 하고 있다. 16세기에 등장한
상상의 동물 이미지는 중세의 악마 이미지로부터
변형되어 왔다.

▲ 마티아스 그뤼네발트,
〈성 안토니오의 유혹〉, 1512–16,
콜마르, 운터린덴 미술관

유혹자 악마

다양한 모습으로 변장한 악마의 유혹으로
고난을 겪는 성 안토니오가 하늘을 바라보며
신앙으로 유혹을 극복하려 하고 있다.

정욕의 유혹은 일반적으로
나체의 여성이나 의복이 단정치
않은 젊은 여성으로 묘사된다.

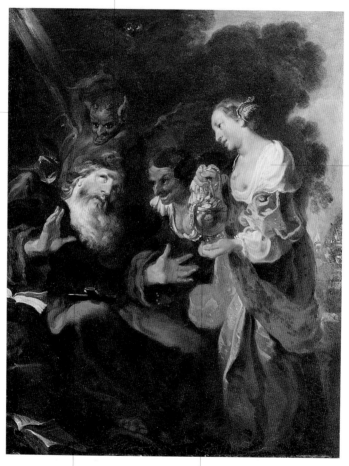

간교한 악마는 악마적
행동을 조심스럽게
행한다. 악마는 희생물의
뒤에서 악마의 가장
오래된 모습인 뱀과 함께
등장한다.

구세주 그리스도의
희생을 상징하는
십자가와 성서는
악마의 유혹을 받는
모든 성인들의 저항의
상징이다.

부는 탐욕, 허영심, 그리고 권력에 대한
욕망을 가져온다. 이러한 죄들은
눈과 영혼의 탐욕스러움과 연결된다.

'음악의 화신'에는 세속적인 즐거움에 빠져 있는
이들은 쉽게 믿음이 약해지며, 악마의 유혹에도
쉽게 넘어갈 수 있음을 경고하는 의미가 담겨 있다.

악마가 주로 비현실적인 괴물의 모습으로
묘사된 이후, 특히 정욕의 유혹을 상징하는
악마는 대부분 여성의 이미지로 다루어졌다.

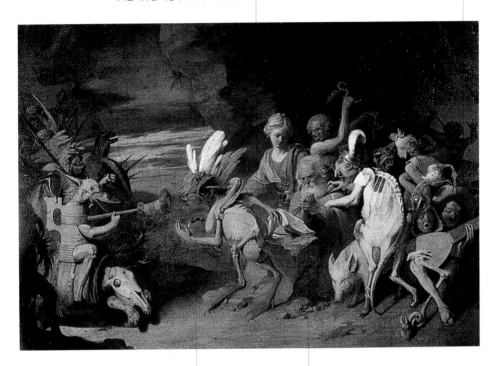

여기에 묘사된 악마는 끔찍하고
무섭다기보다는 우스꽝스러워 보인다.
동전으로 가득한 그릇을 들고 있는
악마는 한 손으로는 악마의 유혹을
이길 수 있는 힘을 주는 성서를
성 안토니오로부터 훔치려 한다.

유혹하는 악마들로 둘러싸인
늙은 성인이 손을 모으고 기도하고 있다.
기도는 성인이 악마의 유혹으로부터
벗어날 수 있는 가장 기본적인 무기이다.

◀ 요한 리스,
〈성 안토니오의 유혹〉, 1620년경,
쾰른, 발라프 리하르츠 미술관

▲ 데이비드 리카에르 3세,
〈성 안토니오의 유혹〉, 1650,
피렌체, 팔라초 피티, 팔레티나 미술관

악마와의 계약

Pact with the Devil

악마와 인간 사이의 계약을 묘사하는 이미지는 주로
파우스트 이야기와 관련해 한정적으로 등장한다.

- **정의**
 악마에게 자발적 복종

- **시대**
 16세기

- **관련 문헌**
 요한 스파이스
 《파우스트박사, 유명한
 마녀와 네크로만서》(1587),
 크리스토퍼 말로 《포스터스
 박사의 인생과 죽음의
 비극적 이야기》(1604년
 초판), 요한 볼프강 폰 괴테
 《파우스트 I》(1808),
 《파우스트 II》(1832)

- **특징**
 악마에게 자신의 영혼을 판
 파우스트의 인생에 펼쳐진
 여러 사건들의 묘사

- **이미지의 보급**
 파우스트의 이야기에만
 한정되어 등장했다.

파우스트는 악마에게 영혼을 판 가장 대표적인 역사적 인물이다. 그에
대한 이야기는 전설과 문학을 통해 계속해서 전해져 왔다. 1480년 뷔르
템베르크의 크니틀링겐에서 태어난 파우스트는 한 곳에 정착하지 못한
채 평생 동안 방랑생활을 했다. 그의 인생을 둘러싼 이야기들은 그가 사
망하기도 전인 1540년경에 이미 일종의 전설이 되었다. 마술사, 의사, 이
발사, 그리고 여러 법정의 고문으로 활동했던 그가 언제, 어떻게, 악마와
계약을 맺었는지는 알려져 있지 않다. 방랑시절에 보였던 마술은 항상
환영 받는 것이 아니었으며, 성도착과 남색 행위로 여러 도시에서 쫓겨
나기도 했다. 악명이 높았기 때문에 신분을 숨기고 가명을 사용해 이전
에 끔찍한 죄를 지었던 마을에도 드나들었다. 그가 죽은 직후에 그에 대
한 첫 번째 책이 출판되었는데, 그것은 한 과학자의 이야기였다. 과학자
는 인간이 가질 수 있는 제한적 능력에 불만을 품고 있었고, 마침내 평범
한 인간의 한정된 인생을 능가해 최고의 지식과 사랑, 젊음, 권력을 얻기
위해 악마에게 영혼을 판다. 하지만 악마가 그에게 남겨 준 것은 결국 끔
찍한 죽음뿐
이었다.

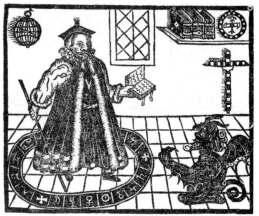

▶ 크리스토퍼 말로,
《포스터스 박사의 인생과
죽음의 비극적 이야기》의
에칭권두화, 1631, 런던

파우스트는 자연과 세계에 대한 비밀을 알기
위해 가능한 모든 수단을 동원하고 심지어는
영혼을 건 악마와의 계약까지도 감행하며
자신의 연구에 몰두하는 학자로 묘사된다.

광채를 발하는 원형 물체는
중요한 계시를 담고 있지만, 그리스도의 수난을
상징하는 중앙의 'INRI'라는 네 글자 외에,
그 안에 담겨 있는 모든 의미를
판독하기는 어렵다.

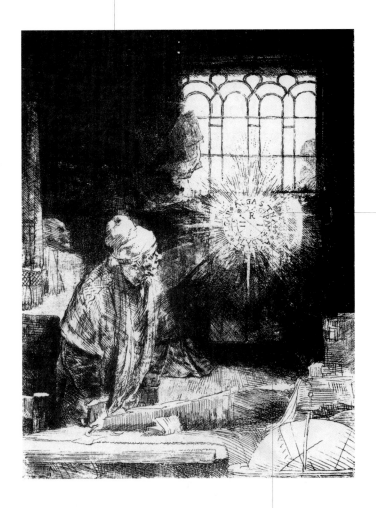

파우스트 앞에 신비롭게 빛을
발하는 물체는 둥근 형태로 보아
연금술사의 현자의 돌을 묘사한
것으로 보인다.

▲ 렘브란트,
〈파우스트〉, 1652,
드라이포인트와 끌을
이용한 에칭

악마의 지배와 엑소시즘

엑소시즘의 이미지는 악마에게 지배된 사람과 그에게 성수를 뿌림으로써 그 안의 악마를 쫓아내는 사람을 중심으로 구성된다.

Diabolical Possession and Exorcism

● **이름**
엑소시즘은 '저주를 다스리다' 라는 의미의 그리스어인 'exorkismos' 에서 유래

● **정의**
엑소시즘은 악마의 소유가 된 희생자들이 그 지배로부터 벗어나도록 하는 권위의 행위

● **성서 구절**
마르코 복음서 1장 23-26절, 3장 15절, 6장 7절, 13절, 16장 17절

● **관련 문헌**
경외 복음서와 다양한 기록에 보이는 성인들의 이야기

● **이미지의 보급**
예수 또는 성인들의 삶을 다룬 이야기에 주로 등장했다.

악마에 의해 지배되고, 악마에 씌인 사람의 몸에서 악마를 쫓아내는 엑소시즘 의식은 여러 복음서, 특히 마르코 복음서에 잘 표현되어 있다. 오늘날 악마에게 지배되는 것은 악마 자신의 의지나 마법 또는 악마를 추종하는 부모가 악마에게 바친 특별한 헌신의 결과로, 악마가 희생자의 몸을 장악하는 것을 의미한다. 수세기 동안 등장한 엑소시즘과 관련된 이미지에서는 악마에 의해 지배된 인간이 발광하는 모습과 그 안의 악마를 내쫓는 엑소시스트의 단호한 모습이 주로 강조된다. 그리스도가 악마를 쫓아낼 때의 단호함과 권위적인 행동은 이후 악마를 쫓는 모든 성인들이 보이는 특징적인 행동이 되었다. 예수가 말의 힘을 통해 자신의 권위를 사용했고, 말과 동시에 취했던 몸짓은 도상학적인 전통으로 전해져 이후 성인들이 악마에게 사로잡힌 이의 머리에 성수를 뿌림으로써 악마를 쫓아내는 도상이 탄생했다. 악마가 퇴치되는 순간은 때에 따라 악마가 지배했던 인간의 입을 통해 악마가 빠져나가는 이미지로 표현되기도 했다.

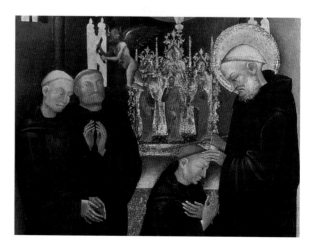

▶ 젠틸레 다 파브리아노와 니콜로 디 피에트로, 〈수도사에게서 악마를 퇴치하는 성 베네딕토〉, 1415-20, 피렌체, 우피치 미술관

박쥐의 날개와 뿔, 갈고리 발톱, 긴 꼬리가 달린
털이 무성한 작은 악마는 자신이 지배했던
여인의 몸으로부터 쫓겨난다.

순교자 성 베드로가 여인을 지배하는 악마를
물리치기 위해 성수를 뿌리며 축복하고 있다.
잔뜩 겁먹은 수도사가 성수 그릇을 들고 옆에
서 있다.

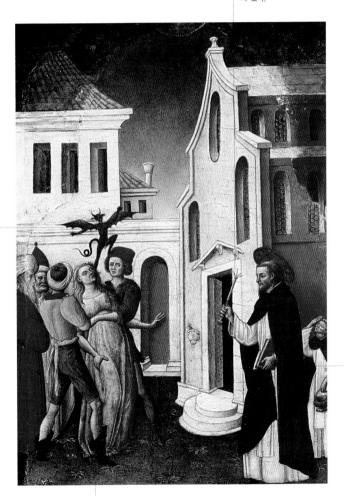

도미니크
수도사인 순교자
성 베드로는
흰 수도복을
입었으며,
외출복인 검정
망토를 그 위에
두르고 있다.

악마에 사로잡혀 제어하기 힘든
괴력의 여인을 두 젊은 청년이
간신히 붙잡고 있다.

▲ 안토니오 비바리니,
〈순교자 성 베드로가 여인의 몸으로부터
악마를 퇴치하다〉, 1440-50,
시카고, 아트 인스티튜트

종교재판
The Inquisition

종교재판 장면은 주로 야외를 배경으로 하며 종교계 인물이 심판관으로 등장한다. 때에 따라 화장용 장작더미와 고문도구가 함께 그려지곤 한다.

● **이름**
'조사하다' 라는 의미의 라틴어 'inquirere' 에서 유래

● **정의**
이교도들을 찾아내고 벌하기 위해 설립된 교회의 재판소

● **장소**
유럽

● **시기**
중세에 등장해 15-16세기에 부흥했다가 19세기에 폐쇄

● **이미지의 보급**
종교재판과 관련된 이미지는 중세 유럽 전역과 15-19세기까지의 스페인에서 주로 다루어졌다.

종교재판은 중세의 종교적·정치적·사회적 규범을 약화시키는 이단을 처단하기 위해 만들어진 것으로 주로 포교의 한 방법으로 행해졌다. 교황 루치오 3세(1181-85 재위)는 모든 주교에게 각자의 감독 관구를 일 년에 두 번씩 방문해 이교도를 찾아내도록 했다. 또한 교황 인노첸시오 3세(1198-1216 재위)는 공공연히 시토 수도회 수도사들이 이교도에게 포교하도록 했다. 그리고 마침내 교황 그레고리오 9세(1227-41 재위)는 '엑스코뮤니카무스(Excommunicamus, 파문하다)' 라는 교황문서를 통해 최초의 영구 종교재판관들을 임명했다(1233). 이러한 과정을 통해 자리 잡았던 종교재판은 15세기경에 잠시 일단락되었지만, 16세기에 종교개혁과 새로운 이교도의 등장으로 다시 부활되었다. 교황 바오로 3세(1555-59 재위)는 신앙과 도덕적 문제를 다루는 교황청 소속기관인 성성(聖省)을 세워 재판소를 재조직했다. 이후 바오로 6세(1963-78 재위)는 이를 '신앙교리성성' 으로 변경했다. 한편 스페인 종교재판소는 1481년 세비야의 이교도를 박해하기위해 가톨릭 통치자들에 의해 만들어졌다. 이는 설립된 이듬해에 본격적으로 사용되었으며, 17-18세기부터 차츰 쇠퇴하여 1834년에는 마침내 영구적으로 폐쇄되었다.

▶ 프란시스코 고야,
⟨종교재판소⟩, 1815-19,
마드리드, 성 페르난도 아카데미

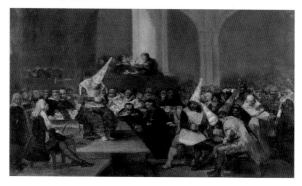

남부 프랑스의 알비에서 이교도와 맞서 싸운
성 도미니크 데 구즈만으로, 도미니크회의 흰 수도복과
검정 망토를 입고 동정과 순결의 상징인
백합을 들고 있다.

이교적 신앙을
회개하며 철회하는
자는 용서를 받는다.
도미니크 수도회의
수도사가 툴루즈의
백작 레이몬드 6세의
손을 잡고 재판관
앞에서 개종을 권하고
있다.

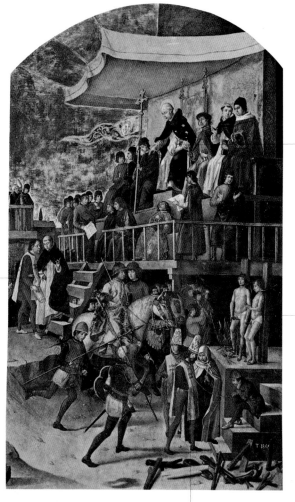

개종을 거부하는
이교도들이
화형대에
매달려 있다.

재판을 받는 이교도들은 높은 원뿔 모양의 모자와
각자의 이름이 새겨진 수도복을 걸쳤다. 목을 죄고
있는 올가미는 그들이 간통자임을 알려준다.

▲ 페드로 베루게테,
〈성 도미니크가 주관하는
종교재판〉, 1495년경,
마드리드, 프라도 미술관

종교재판

종교재판소가 죄인들에게
화형을 선고했음을 한 사제가
알리고 있다.

종교재판소의 판결에 따라
이교도는 고문을 받거나 때에
따라 사형을 당하기도 한다.

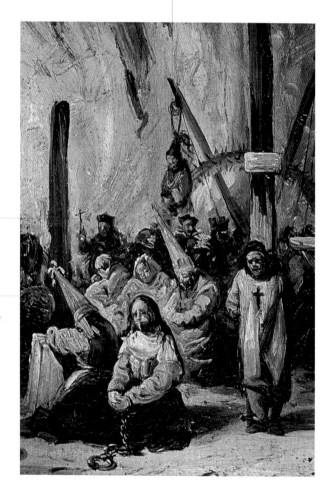

19세기 예술가들은
대체로 이교도들이 쓴
원뿔 모양의 모자
끝을 뾰족하게
강조했다.

▲ 유지노 루카스 이 벨라스케스,
〈종교재판 장면〉(일부), 1851,
파리, 루브르 박물관

악마는 악령이나 변장한 모습으로 표현된 전통적 이미지에 따라
그려졌다. 변장한 악마의 정체는 주로 교묘히 숨겨진 꼬리, 박쥐의
날개, 뿔, 갈고리 발톱 등으로 폭로된다.

악마의 변장과 속임수

Diabolical Disguises and Deceptions

인간의 일상을 방해하는 악마의 이미지는 주로 교훈적 의미를 담고 있는
것으로, 악과 끊임없이 싸워 승리하는 성인들의 삶에 관한 여러 에피소
드와 함께 표현된다. 중세에는 악마가 성인을 유혹하기 위해 변장하고
모략을 꾸미는 내용을 다루는 문학이 대거 나타나는데, 이는 《황금전설》
과 같은 자료들이 등장하면서부터였다. 악의 기운은 심지어 선한 모습으
로 변장해 우리 주변에 맴돌고 있다는 경고와 교훈을 담고 있다. 이러한
문학작품과 같이 예술가들은 악마의 속임수를 폭로하는 성인의 이야기
를 주로 그림의 주제로 삼았다. 예를 들면, 수도사를 환대하는 한 젊은 여
성이 있는데, 그녀의 치마 밑을 자세히 살펴보면 긴 갈퀴가 달린 발이 있
다는 식이다. 이러한 이미지는 젊은 여인의 모습과 환대의 저변에는 악
마의 속임수가 있음을 상징적으로 보여준다. 이 외에도, 여러 날 동안 음
식을 먹지 못한 성 베네딕토에게 곧 음식이 전해질 것을 알리기 위해 수
도사가 울리려는 종을 악마가 부수어버리는 모습과 같이 악마는 주로 심
술궂은 행동을 하는 이미지로 묘사된다.

● **정의**
악마는 항상
자신을 숨기고
변장하여 등장

● **관련 문헌**
야코부스 데
보라지네
《황금전설》

● **특징**
악마의 숨겨진
실체

● **이미지의 보급**
특히 중세와
초기 르네상스
시기에 일반적으로
보급되었다.

◀ 타데오 가디,
〈성 베네딕토에게
음식을 전해주라고
수도사에게 명령하는
천사〉(일부), 1333,
프레스코,
피렌체, 산타 크로체
성당 휴게실

악마의 변장과 속임수

매년 축일을 기념하는 아버지의 기도로 성 니콜라스가 목졸린 아이를 되살리기 위해 나타난다.

순례자로 변장한 악마로 모자와 망토 그리고 긴 관복으로 정체를 숨기고 아이를 죽음으로 유혹하고 있다. 거짓 순례자가 문을 두드리자 소년이 그에게 자선금을 주기 위해 나온다.

《황금전설》에 다음과 같은 이야기가 있다. '아들을 위해 매년 성 니콜라스의 축일에 성대하게 잔치를 여는 사람이 있었다. 그러던 어느 날 축제 만찬에 악마가 순례자의 옷을 입고 문을 두드리며 구걸했고, 아버지는 즉시 아들을 시켜 순례자에게 자선금을 주도록 했다.'

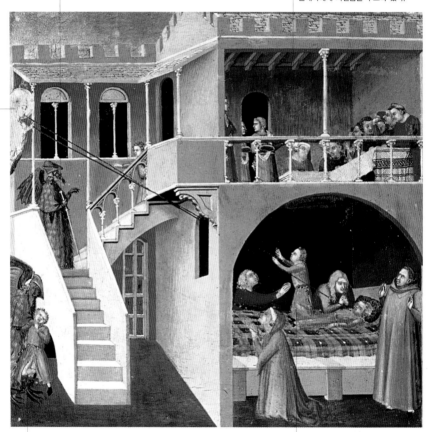

박쥐 날개와 긴 갈고리가 달린 발을 지닌 거짓 순례자는 속임수에 넘어가 집 밖으로 나온 아이의 목을 조르고 있다.

작가는 전통적인 방법에 따라, 생명을 잃은 아이가 침대에 누워 있는 모습과 동시에 아이가 다시 살아나 기적을 일으킨 성 니콜라스를 향해 머리를 돌리고 있는 모습을 한 화면에 담았다.

▲ 암브로조 로렌제티,
〈성 니콜라스의 인생: 아이를 살려낸 성 니콜라스〉,
13세기 초반, 피렌체, 우피치 미술관

순례자의 의복과 소지품을 지닌
여인으로 분장한 악마가 은둔하는
수도사에게 도움을 청하고 있다.

동굴에서 은둔 생활을 하는 수도사는
악마의 정체를 알지 못한 채 아름다운
여인의 유혹에 넘어간다.

수도사를 유혹하는 여인의 치마 아래로
살짝 보이는 긴 갈고리가 달린 발은
그녀의 정체가 악마임을 알려준다.

▲ 부오나미코 부팔마코,
〈여인으로 분장한 악마의 유혹〉,
1340-50, 프레스코, 〈테바이스〉(일부),
피사, 캄포산토 묘당

악마의 변장과 속임수

순교자 성 베드로는 성체를 들고 서서, 성모 마리아와 아기 예수로
변장한 악마를 향해 "당신이 진정 아기 예수의 어머니라면,
그 앞에 무릎 꿇고 그를 경배하라"고 외치고 있다.

성모 마리아로 변신한 악마에 놀라
뒤에 숨어 있는 구경꾼의 얼굴은 이 작품을
그린 화가 포파의 자화상이라고 한다.

악마의 망령이 가면을 쓰지 않아, 뿔과 사악한 표정이
그대로 드러난다. 하지만 13세기의 토마소 아그니 다
렌티니가 《성 베드로의 전설》에 언급한 것과 같은 악마의
상징 중 하나인 염소의 발 부분은 묘사되지 않았다.

얼굴을 가리고
멀리 도망가고
있는 이 사람은
이교도를 위해
악마의 망령이
출현하도록 만든
강령술사이다.

화면을 향해 뒤돌아 앉아 등을 보이며
두려움과 놀라움을 느끼는 모습으로 묘사된
이 사람은 강령술사가 개최한 기도모임에
순교자 성 베드로를 초대한 사람으로 보인다.

▲ 빈첸초 포파,
〈순교자 성 베드로의 이야기: 성 베드로가 가짜
성모 마리아의 정체를 폭로하다〉, 1462-68, 프레스코,
밀라노, 산 에우스토르조 성당, 포르티나리 예배당

악마를 나타내는 그리스도교적인 상징으로는 고양이, 개구리,
두꺼비, 뱀, 원숭이, 파리, 수컷 염소, 전갈, 메뚜기, 누에와 같은
동물들이 사용된다.

악마적 동물
Demonic Animals

죄악이나 악마를 표현하기 위해 동물을 사용하는 것은 미술의 역사에서
흔히 볼 수 있는 아주 오래된 방법이다. 초기 그리스도교 시기에는 그다
지 눈에 띄는 대표적인 동물의 예를 찾아볼 수는 없지만, 성 멜리토(2세기)
의 영향으로 일상의 동물을 비롯해 상상의 동물에 이르기까지 다양한 모
습의 동물이 악마와 연관되어 사용되었다. 악마와 동물의 연관성은 세비
야의 이시도레 주교, 베네의 부주교, 그레고리오 대제, 라바누스 마우루
스(Maurus Rabanus, 독일의 대주교 겸 베네딕투스 수도원 원장이었던 신학자로, 성서
의 거의 전권에 관한 주석을 쓴 것으로 유명함 - 옮긴이)와 같은 천년 동안의 그리
스도교계 인물들의 저서와 대 플리니우스의 백과사전인 《자연사》(1세기)
와 같은 고전작품에서 다루어졌다. 악마적 동물은 죄악과 인간의 죄를
저지르는 성향에 대한 단순한 암시라고 할 수 있다. 예를 들면 원숭이는
악마로 비유되지만, 아주 명확한 악
마적 상징으로 생각되지는 않는다.
반면 전갈은 유혹을 의미하는 악
마적 상징으로 나타난다. 또한 처
음에는 곰, 늑대, 사자와 같은 동물
들이 악마의 이미지로 사용되었지만,
시간이 흐를수록 이들보다는
고양이, 개구리, 뱀이
더욱 일반적인
상징이 되었다.

● 정의
악마와 죄악을
상징적으로 보여주는
대상으로 선택된
동물들

● 성서 구절
창세기 3장/
이사야서 35장 9절

● 관련 문헌
대 플리니우스,
사르디스의 멜리토
《성서의 핵심》(성
멜리토가 직접 쓴 것이
아니라, 중세의 여러
학자들의 사상을 정리한
것), 세비야의
이시도레 주교,
그레고리오 대제,
베네의 부주교,
라바누스 마우루스

● 이미지의 보급
중세와 르네상스
시기에 널리
보급되었다.

◀ 코르넬리스 안토니츠,
〈성미가 까다로운 성녀〉,
1550년경, 다색목판화

악마적 동물

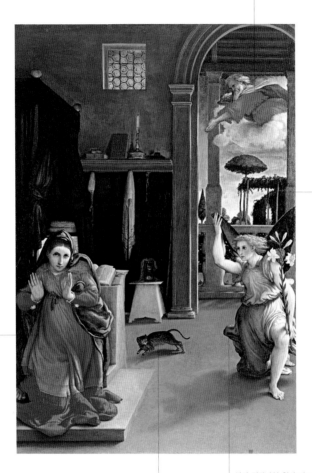

하느님은 평범한 노인의 모습으로 변장해 구름을 타고 세상으로 내려오고 있다.

기존의 수태고지와 달리 성모 마리아는 천사에게 등을 돌린 채 당황스러운 얼굴 표정과 몸짓을 취하고 있다.

고적풍의 현관과 우아한 난간 너머의 배경에서 언뜻 보이는 이탈리아식 정원은 성모 마리아와 처녀성, 그리고 낙원을 상징하는 '고립된 정원'의 이미지를 연상시킨다.

천사가 전하는 하느님의 메시지를 들은 고양이는 멀리 도망가고 있다. 이 동물은 그리스도의 구원이 예언되는 현장에서 놀라 도망가는 악의 상징이다.

신의 전달자인 천사 가브리엘이 성모 마리아에게 몸짓과 말로 메시지를 전달하고 있다. 위를 가리키는 오른손은 자신을 지상으로 보낸 하느님을 가리키며, 바닥에 꿇은 무릎은 성모 마리아를 향한 깊은 존경의 뜻을 전한다. 또한 왼손에 들린 만개한 백합은 성모 마리아에 대한 경의의 표시이며 동시에 그녀의 순결함에 대한 상징이기도 하다.

▲ 로렌초 로토,
〈수태고지〉, 1534-35, 레카나티, 시립미술관

열두 제자 중 한 명이 자신을 배신할 것이라는
예수의 말을 들은 제자들은 웅성거린다. 예수는
누가 배신자인지에 대해 묻는 요한의 질문에
조용히 유다를 가리키고 있다.

그리스도의 제자들은 예수가 말한
배신자가 누구인지에 대해 열띤 논쟁을
벌이고 있다.

그리스도 앞의 접시에는 양고기처럼 보이는
음식이 놓여 있다. 이는 유대인의 유월절
저녁식사를 의미하는 것으로, 역사적으로 후에
하느님의 어린 양인 예수의 희생을 의미한다.

고양이가 개와 싸우려 하고 있다. 고양이는
손에 돈주머니를 쥐고 있는 모습으로 묘사된
배신자 유다의 뒤에 있다. 이 고양이는 마치
악마가 죄를 지은 망령들에게 하는 것과 같이
쥐를 잡기 위해 덫을 놓는다.

▲ 주세페 베르미글리오,
〈최후의 심판〉(일부), 1622, 밀라노, 대주교미술관

악마적 동물

두꺼비로 묘사되는 거대한 개구리(요한 묵시록 16:13)가 망령들을 지옥불로 끌어당긴다.

그리핀과 바실리스크가 반반씩 섞여 괴상하고도 끔찍한 모습의 동물은 날개와 뾰족한 주둥이, 화살촉이 달린 꼬리를 갖고 있으며, 몸의 일부는 비늘로 덮여 있다. 이 동물은 주둥이로 망령들을 쪼아 먹고, 꼬리로는 그들을 찌른다.

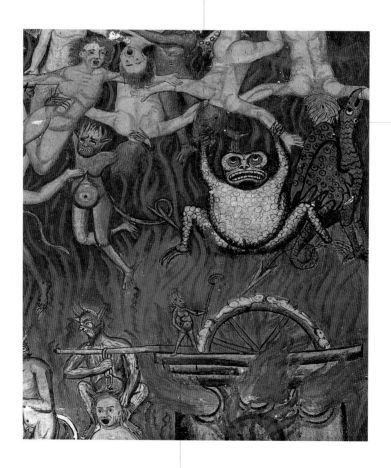

네 개의 뿔이 달린 악마는 작지만 사나워 보이며, 불 위의 바퀴에 매달려 돌아가는 네 영혼들의 고통을 지켜보고 있다.

▲ 타데오 에스칼란테,
〈지옥불의 형벌〉(일부), 1802,
쿠스코 근교, 후아로의 교회 벽

채찍은 밀라노의 주교였던
성 암브로시오(335-397년경)와 이교도
사이의 격렬한 투쟁을 암시한다. 파라비아고
전투에 채찍으로 무장한 채 출전한 그는
비스콘티의 군대를 완패시켰으며, 이후
채찍은 그의 대표적인 상징물이 되었다.

두 접시가 달린 저울은 최후의 심판 때
영혼의 무게를 재는 대천사 성 미카엘의
상징물의 하나이다.

아주 작은 한 영혼이
아기 예수에게 공손한
자세를 취하고 있다.

죽어서 바닥 위에 쓰러져 있는 사람은
성 암브로시오에게 탄압된 아리안 이교도의
창시자 아리우스이다. 그 옆에 있는 주교관은
성 암브로시오의 상징물 중 하나이다.

두꺼비가 배를 하늘로 향한 채
죽어 있다. 성 미카엘은 악마의
상징인 두꺼비를 지옥까지 쫓아가
잡아왔다.

▲ 브라만티노(바르톨로메오 수아르디),
〈요새의 성모 마리아〉, 1518년경,
밀라노, 암브로시아나 미술관

악마적 동물

파리는 사람을 성가시게 하는 부정적 의미의 작은 동물로 악마를 상징한다. 아기 예수의 다리에 앉아 있는 파리는 예수가 앞으로 겪게 될 악마의 유혹을 의미한다. 성 멜리토(2세기) 역시 파리를 악마의 상징으로 보았다.

관례에 따라 성모 마리아가 입은 옷의 붉은색은 인간미를, 푸른색은 신의 어머니로서 지니는 신성함을 상징한다.

르네상스의 예술작품에서 아기 예수는 주로 인간적 본성을 강조하기 위해 나체로 묘사되며, 왼손에는 창조의 권위를 상징하는 구가 들려 있다.

▲ 페라라의 거장,
〈성모 마리아와 아기 예수〉, 1450-1500,
로스앤젤레스, 게티 미술관

그리스도 오른쪽에 달린 선한 도둑은
숨을 거두기 직전, 그리스도를
인정함으로써 구원을 받아 천국에
들어갈 수 있게 된다.

슬픔으로 혼절한
성모 마리아가
다른 여인들의
부축을 받고 있다.
성서 기록에 따라,
부축하는 여인
중에는 막달라
마리아가 있으며,
열두 제자 중 오직
사도 요한만이
이곳에 서 있다.

전형적인 중세 식의
성벽으로 둘러싸인
탑과 탑 형태의 집들,
그리고 시대에 맞지
않는 교회 건축물이
함께 배치되어 있는
배경은 언뜻
예루살렘처럼
보인다.

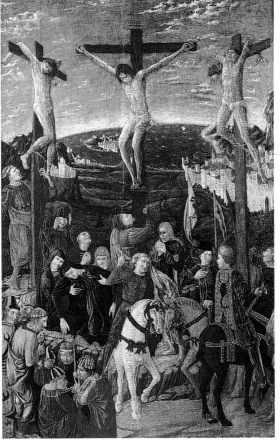

갑옷, 깃발, 방패에 그려진 전갈은
악마와 반 유대인의 상징이다.

▲ 보카티(조반니 디 피에르마테오),
〈십자가 책형〉, 1446-47년경,
우르비노, 마르쉐 국립미술관

열두 제자 중 유일하게 십자가 옆에서 끝까지
그리스도의 죽음을 지킨 사도 요한이 실신한
성모 마리아를 부축한다.

그리스도의 십자가 책형을 지지하는 여러 학자들이
십자가 밑에 모여 예수가 마지막으로 남긴 말에
관해 열띤 논쟁을 벌이고 있다.

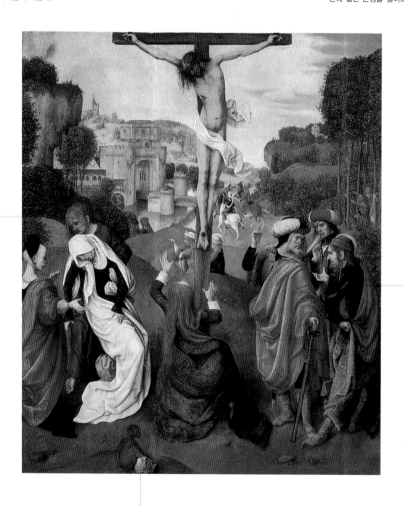

▲ 버고 인터 버진의 거장,
〈십자가 책형〉, 1495-1500,
피렌체, 우피치 미술관

생 빅토르 학파의 위그(저명한 스콜라 신학자로서,
12세기 파리에서 신비주의 전통을 기반으로 일어난 생 빅토르 학파의
주도적 인물 - 옮긴이)에 따르면, 인간을 많이 닮은 원숭이는
악마에 비유된다. 여기서 원숭이는 손에 아담의 죽음과 원죄의
결과를 상징하는 해골을 든 채 그리스도가 십자가에 달리는 장면을
바라보고 있다.

이교도 사제는 마르스의 동상을 가리키며
사도 빌립에게 그를 영접하고 그리스도를
부정하도록 강요한다.

작은 기둥 위에 세워진 마르스의
작은 동상은 이 신전에서 경배되는
이교도 우상이다.

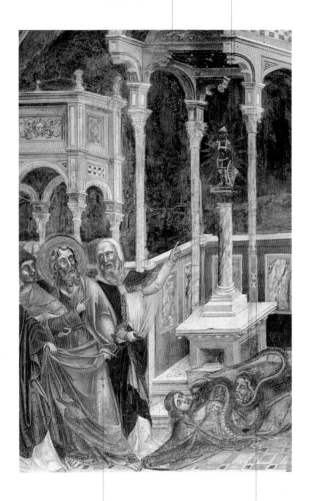

군중에 의해 거칠게 끌려나가는 사도 빌립은
우상을 손으로 가리키며, 동상은 악마의
영혼이 주관하는 것이기 때문에 파괴되어야
한다고 주장하고 있다. 사도의 왼손에 들고
있는 두루마리는 그가 그리스도의 열두 제자
중 한 명임을 알려준다.

때때로 괴물로 묘사되는 긴 뱀은
두 옹호자를 휘감아 죽인다. 뱀은
우상에 숨겨져 있는 악과 악마의
화신을 의미한다.

▲ 기스토 데 메나부오이,
〈우상 앞의 성 빌립〉,
1385년경, 프레스코,
파도바, 성 안토니오 대성당

악마적 동물

그리스 신화의 판과 관련해 신성시되었던 동물인 산양은 그리스도교에서는 사탄의 화신으로 표현된다. 구약성서 레위기 16장에 따르면, 이스라엘인들이 속죄 단식일에 자신들의 모든 죄악을 실어 광야로 보내는 동물이 바로 산양이다. 12세기의 베르나르(Saint Bernard, 아가서에 관한 방대한 양의 설교를 남긴 시토 수도회의 수도사이며 클레르보 대수도원의 설립자 겸 대수도원장 – 옮긴이)는 아가서 설교에서 '영혼의 죄를 유발하는 난잡하고 탐욕스러운 몸의 감각들'로 산양을 묘사했다.

산양을 타고 있는 나체의 젊은이는 정욕의 상징으로, 1세기의 필로(Philon Judaeus 또는 Philo Alexandria라고도 부름. 계시신앙과 철학적 이성을 아우른 최초의 인물로 인정받는 학자로, 그리스도교 신학의 선구자로도 여겨짐 – 옮긴이)는 '숫염소들은 그들의 성적 흥분을 드러내는 음탕함을 지녔다'고 보았다.

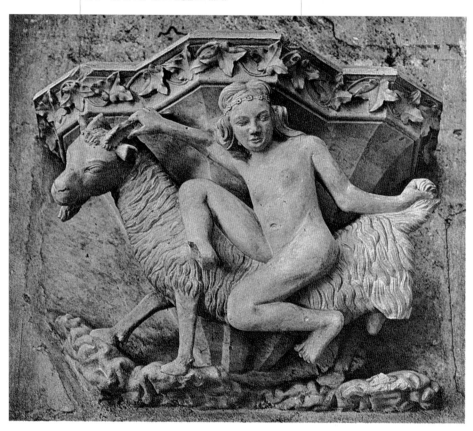

▲ 〈정욕〉, 14세기 중반,
지주 주두, 오세르 대성당

용과 바실리스크

Dragons and Basilisks

용과 바실리스크는 각종 동물들의 모습이 혼합된 괴물로 묘사된다. 용은 박쥐의 날개와 뿔이 달린 모습으로, 바실리스크는 반은 수탉이고 반은 뱀인 모습으로 묘사되곤 한다.

용이나 바실리스크와 같은 상상의 동물은 성서 자료와 전설에 그 존재가 언급되면서 미술사에서 주요 형상의 하나로 다루어졌으며, 각 괴물의 모습은 중세 백과사전에 보다 자세하게 묘사되었다. 구약성서의 내용에 따라, 섬뜩한 상상 속 동물들은 악마와 죄악의 상징적 의미를 지닌다. 용은 신약성서의 요한 묵시록에서 나타나기도 하며, 성 마르가리타와 성 조지가 싸워 정복하는 대상으로 등장하기도 한다. 또한 바실리스크라는 단어가 단 한 번 언급된 시편 91장 13절에서 얻은 영감에 따라, 예술가들은 바실리스크를 그리기도 했다. 후대에 이 단어는 이집트의 코브라나 작은 독사로 번역되어 사용되었다. 로마의 대 플리니우스가 남긴 기록에 따르면, 바실리스크는 단순히 모습을 보이거나 숨을 쉬는 것만으로도 사람을 죽일 수 있으며, 피는 기도에 응답하는 힘을 지녔다. 알베르투스(Albert the Great, 13세기의 도미니크 수도회의 주교이자 철학자 - 옮긴이)에 따르면, 9세기 신학자 라바누스 마우루스는 반은 수탉이고 반은 뱀 형태의 신화 속 동물을 뱀들의 왕으로 보았다.

◀ 푸이세르다의 거장,
〈복음서 저자 성 요한의
파트모스 섬에서의
꿈〉(일부), 1450년경,
바르셀로나,
카탈루냐 미술관

● **이름**
'Basilisk'는 '왕'을
의미하는 그리스어인
'basileus'에서 유래. 이
이름은 바실리스크가 작은
'basiliskus' 또는
'regulus'(작은 왕을
의미하는 라틴어)로 알려진
치명적인 독을 지닌
살모사와 닮았기 때문이다.

● **성서 구절**
시편 91장 13절/
요한 묵시록 12장

● **관련 문헌**
대 플리니우스, 사르디스의
성 멜리토 《성서의 핵심》,
세비야의 이시도레 주교,
베데 부주교, 알베르투스,
라바누스 마우루스

● **특징**
주로 거대한 모습으로
묘사되는 용은 네 다리를
가졌고 때때로 비늘로 덮여
있기도 하다. 바실리스크의
이미지는 르네상스 때
그리핀의 외형과 자주
혼용되면서 변하기
시작했다.

● **이미지의 보급**
용의 이미지는 모든 시대에
걸쳐 미술작품에 널리
등장한 반면, 바실리스크는
주로 중세 작품에만
한정적으로 등장

용과 바실리스크

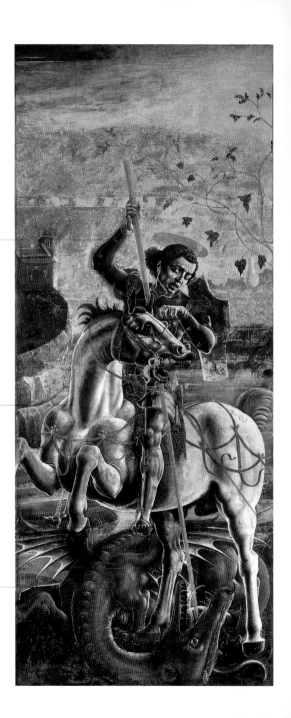

성인 언행록에 따르면,
이 전쟁에서는
성기사만이 용을 정복할
수 있다. 성인은
괴수에게 재물로 바쳐진
사람들을 구한 뒤 용을
무찌른다.

기사의 상징물로 보이는
흰색 말은 성 조지의
흠잡을 데 없는 미덕에
대한 암시이기도 하다.

성 조지의 공격을 받은
용이 뒤집혀 있다.
선사시대의 동물처럼
용은 커다란 머리,
긴 목, 작은 날개와
긴 꼬리를 지녔다.

▶ 코스메 투라,
〈성 조지와 용〉, 1469,
페라레, 성당 박물관(이전의 성 로마노 교회)

젊은이가 단지 형태의 물체를 들고 바실리스크의
공격을 방어하고 있다. 전설에 따르면, 이러한
괴물로부터 안전하게 벗어날 수 있는 유일한
방법은 거울이나 수정 종을 이용하는 것이다.

인간의 얼굴을 지닌 커다란 메뚜기를 우화적으로
크게 표현하고 있다. 메뚜기는 악마적 암시 또는
악마의 화신으로 볼 수 있다.

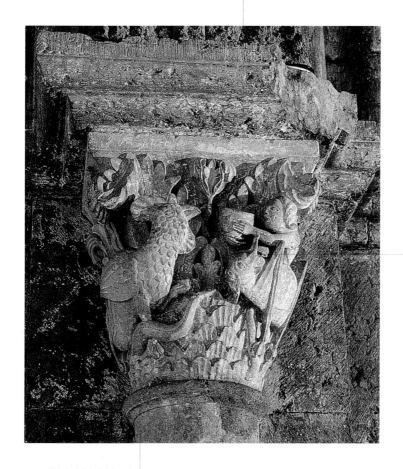

악마의 상징인 바실리스크는
수탉의 몸에 커다란 볏과 긴
꼬리를 달고 있다. 이 상상의
동물은 악마에 대한 중세적 생각을
완벽하게 반영한다.

▲ 〈바실리스크〉, 1125-40년경, 지주 주두,
베즐레, 성 마들렌 대성당

용과 바실리스크

카르파초의 바실리스크는 중세에 주로 묘사되었던
반은 수탉 반은 뱀인 모습보다는 그리핀을 닮은
괴물이다. 야수와 같이 으르렁거리고 있는 괴상한
모습은 시선을 마주치거나 독성이 가득한 숨결에
닿기만 해도 죽을 수 있다는 바실리스크의
전통적인 특징을 연상시킨다.

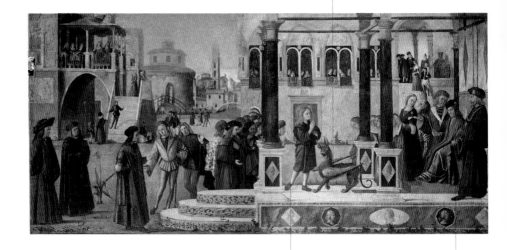

소년시절 악마를 쫓아내는 기적을
행한 것으로 전해지는 성 트리폰이
기도하는 자세로 악마의 상징인
바실리스크를 물리치고 있다.

로마의 황제 고르디아누스(3세기
중반)이 치유자이며 엑소시스트의
사명을 지닌 성 트리폰에게
자신의 딸을 악마로부터
구해내도록 도움을 청한다.

▲ 비토레 카르파초,
〈바실리스크를 복종시키는 성 트리폰〉, 1507,
베네치아, 산 조르조 델리 스키아보니

애초에 금단의 열매는 무화과, 오렌지 또는 사과로 다양하게
묘사되었지만 중세 무렵부터는 주로 사과로 그려졌으며,
16세기부터는 이 외의 다른 과일들도 유혹의 상징물로 사용되었다.

금단의 열매

Forbidden Fruits

그리스도교 도상에서 금단의 열매로 사용되는 과일은 단연 사과이다. 하지만 언어학상 연관성을 따져보면 명확하지 않은 부분이 있다. 라틴어 'malum'은 '사과', '과일', '악'이라는 의미를 모두 갖고 있다. 이 단어의 삼중 의미에 따라 중세의 예술가들은 원죄를 짓는 장면에 금단의 열매로 사과를 그려 넣었다. 성서에서는 금단의 열매가 어떤 과일인지 정확하게 설명하지 않기 때문에, 대체적으로 예술가들은 자유롭게 열매의 형태를 선택해서 그릴 수 있었다. 지중해의 예술가들이 주로 금단의 열매를 무화과나 오렌지로 묘사한 것과 같이, 예술가들은 주로 거주 지역에서 가장 쉽게 접할 수 있는 과일을 선택했다. 선악을 알려주는 선악과나무가 무화과나무였을 가능성은 '금단의 열매를 먹은 뒤 자신들이 나체임을 부끄럽게 여겨 무화과 나뭇잎으로 몸을 가렸다'는 성서 내용에서 근거를 찾을 수 있다. 드문 경우이지만, 12세기 프랑스 중부의 프레스코에는 선악과나무가 버섯나무로 묘사되기도 했다. 이와 같은 금단의 열매는 신에 대한 인간의 불복종과 특히 정욕으로 인한 죄의 상징으로 여겨진다.

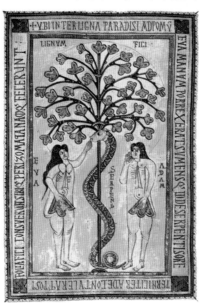

● **정의**
신이 아담과 이브에게 먹지
말라고 명했던, 선과 악에
대한 지식의 나무 열매

● **성서 구절**
창세기 3장

● **특징**
선악과를 먹으면 완벽한
인간이 된다는 악마의 유혹에
넘어간 인간은 죄를 짓고
에덴동산으로부터 추방된다.

● **이미지의 보급**
원죄를 저지르는 장면으로
널리 사용된 이미지이며,
16세기 이후부터는 유혹을
상징하는 이미지로도
사용되었다.

◀ 〈아담과 이브,
그리고 선악과나무〉, 994,
코덱스 애밀리아넨시스의
세밀화, 엘에스코리알,
산 로렌조의 레알 도서관

금단의 열매

쾌락의 정원에서 아담의 후예들이 순결하고 숭고한 '사랑의 기술'을 재현한 장면이다. 여기서 금단의 열매는 육욕의 쾌락에 대한 상징으로 사용되었다.

금단의 열매를 먹는 모습은 음란한 쾌락의 상징으로, 벌거벗은 젊은이들이 크게 강조된 블랙베리와 라즈베리를 탐욕스럽게 먹고 있다.

꿈의 고대적 해석에 따라, 체리와 같은 열매는 감정적 쾌락의 상징으로 사용되었다. 인간과 동물 사이에 먹이를 주고받는 입장이 바뀐 모습을 통해 타락을 강조하고 있다.

▲ 히에로니무스 보스,
〈쾌락의 동산〉, 1500년경, 세폭제단화 중앙 패널의 일부,
마드리드, 프라도 미술관

성인을 둘러싸고 있는 우아한 복장의 여인들은
성인을 유혹하는 악마의 화신들이며, 여인의 손에
들려 있는 사과는 유혹을 위한 도구로 사용된다.

성 안토니오가 정욕의
쾌락으로 유혹하는
망령으로부터 도망가고 있다.

성 안토니오의 어깨를 밀고 있는 원숭이는
유혹하는 악마를 상징한다.

▲ 요하임 파티니르와 캉탱 메치스,
〈성 안토니오의 유혹〉, 1515,
마드리드, 프라도 미술관

음악의 유혹

Musical Enticements

음악의 이미지는 부정적인 의미로 악을 상징하며 악마가 연주하는 음악의 이미지로, 또는 죽음과 같이 죄나 악과 연관된 주제로 그려지기도 한다.

● **정의**
음악을 악의 재현으로 보며, 특히 불협화음 안에 악마가 존재한다고 보았다.

● **성서 구절**
이사야서 14장 11절/
에스겔서 28장 13절

● **관련 문헌**
오턴의 호노리우스 사제의 저술

● **이미지의 보급**
중세와 16세기에 보급되었다.

에스겔서와 이사야서에 따르면, 음악은 자만심의 상징으로, 악마가 유혹하기 위해 사용하는 도구이다. 수금을 연주하는 신인 아폴로와 피리를 연주하는 사티로스인 마르시아스는 음악연주로 시합을 벌였는데 승리한 아폴로가 사티로스의 가죽을 산채로 벗겼다는 신화에서 보듯이 고대부터 음악은 영혼의 악함을 겉으로 드러낸 것으로 보았다. 이 외에도 호색한인 목신 판은 조개 나팔을 불어 사람들에게 갑작스러운 공포를 안겨주기도 했다(여기서 공황을 의미하는 단어인 'Panic'이 유래했다고 한다). 그리스도교적인 악의 형상들은 이러한 고대 신화에서 선례를 가져온 경우가 많은데, 고대 신화 속 판에서 악마의 이미지를 가져온 것 등이 그 예이다. 방랑생활 때문에 시민권을 박탈당하고 교회에 의해 엄중하게 다루어졌던 중세의 음유시인을 보면 음악과 악의 관계를 보다 잘 이해할 수 있다. 한 실례로 오턴의 호노리우스 사제(12세기)가 남긴 글에 따르면, 이 음유시인들은 '철두철미한 사탄의 사절들'이라고 불리기도 했다.

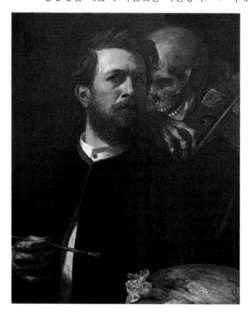

▶ 아르놀트 뵈클린,
⟨바이올린을 연주하는 죽음과 함께 있는 자화상⟩, 1872,
베를린, 회화미술관

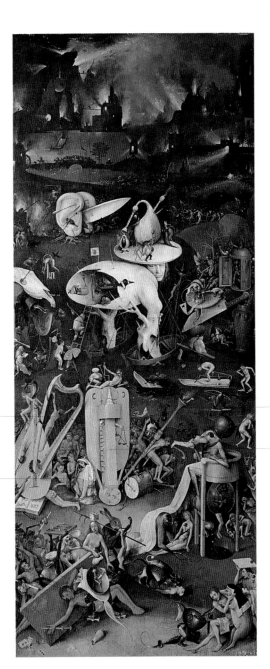

이 작품에서 지옥의 고문도구로 사용되는 하프는 이 외에도 다양한 의미를 내포한다. 성적 상징이나 육욕의 죄악에 대한 처벌 또는 죄인들이 생전에 외면했던 성서적 의미에서의 찬양이나 천국의 조화로움을 알리는 메아리로도 해석된다.

저음의 금관악기가 하프 류트와 기론다의 연주와 어울려 하모니를 완성한다. 존 스코투스 에리우게나(9세기)의 음악이론에 따르면, 죄는 조화로움 속에 자리하고 있는 불협화음과 같다.

L자형 핸들을 돌리며 한 거지가 기론다를 연주하고 있는 모습이 사실적으로 그려져 있다. 세 악기 중 기론다는 가장 높은 음역을 가졌다.

고급 예복을 걸치고 정욕의 상징인 두꺼비의 주둥이를 하고 있는 형상이 죄인의 엉덩이에 기록되어 있는 악보를 보며 합창단을 지휘하고 있다.

◀ 히에로니무스 보스, 〈음악의 지옥〉, 1500년경, 〈쾌락의 동산〉 세폭제단화의 오른쪽 패널, 마드리드, 프라도 미술관

유령과 악몽

괴물과 같은 상징적인 모습을 한 형상이 잠든 사람 주위를
배회하는 장면은 주로 부정적인 암시를 내포한다.

Ghosts and Nightmares

● 정의
끔찍하고 불안을 조장하며
때로는 징후를 나타내는 꿈과
유령

● 이미지의 보급
16세기부터 19세기에 걸쳐
정기적으로 등장했다.

징후를 나타내는 꿈이 되풀이되는 도상은 무언가 긍정적인 암시를 나타
내기도 하지만, 그 반대로 악몽을 의미하기도 한다. 자제력을 잃고 주의
력과 민감함이 결여된 상태로 잠에 빠지는 것은 위험하다는 것을 의미하
는 것이다. 특히 여러 시각 이미지에 따르면, 잠드는 것은 악마의 유혹의
덫에 빠지는 것을 암시한다. 성서 속 야곱과 요셉이 꾸었던 꿈과 콘스탄
티누스 대제의 유명한 꿈의 경우와 같이, 배경과 역사적 시기에 따라 잠
과 꿈은 계시의 긍정적인 증거로 사용되기도 했다. 하지만 다니엘의 꿈과
폰티우스 필라테의 부인이 꾸었던 꿈처럼 불행의 전조로 사용되는 예도

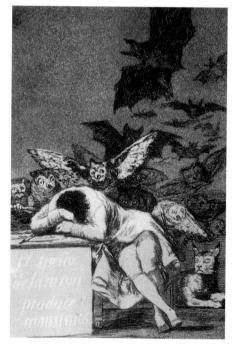

있다. 특히 우화적
재현에서 꿈은 긍정
적이고 부정적인 이
중적 의미를 담고 있
다. 긍정적인 의미를
내포한 꿈의 예에는
주로 성스러운 형상
이 등장한다. 반면
악몽일 경우 혼란스
러운 이미지가 사방
을 뒤덮는 어수선한
분위기가 연출되며,
사악한 존재감이 명
확하게 느껴지는 시
각 이미지가 등장하
기도 한다.

▶ 프란시스코 고야,
〈이성의 잠은 괴물을 낳는다〉,
1797-99, 동판화

스타티우스(고대 로마의 시인 - 옮긴이)의 서사시
《테바이드》(10:112-113)의 유명한 구절과 같이,
아득하게 화염으로 휩싸인 구불거리는 강이
수많은 꿈들과 함께 있는 잠의 주변을 따라
흐르고 있다.

잠의 신은 망각의 강인 레테의 강물을
여인에게 뿌려 잠에 빠지도록 한다.
잠의 우화적 형상은 주로 야행성 새인
올빼미, 그리고 루키아노스(2세기경의 그리스
풍자작가 - 옮긴이)가 '꿈의 섬'의 신성한
동물이라고 믿었던 수탉으로 표현된다.

이러한 동물 같은 형상이나 다양하게 의인화된
형상의 의미는 로마의 풍자가 루키아노스의
《진실한 이야기》에서 다룬 꿈의 다양한 본질이나,
오비디우스의 운문으로 된 신화집인 《변신 이야기》(8세기)에
나오는 꿈의 거짓 형태를 통해 알 수 있다.

▲ 바티스타 도시,
〈밤 (또는 꿈)〉, 1544,
드레스덴, 회화관

프랑스와 독일 신화를 연상시키는 한 장면처럼,
여인의 꿈속에 백마의 얼굴이 등장하는데, 이는
지옥의 심연으로부터 올라온 악령을 상징한다.

침대 위에 떨어질 듯 누워 있는
여성은 악몽으로 괴로워하는 인간의
모습을 나타낸다.

▲ 헨리 푸셀리, 〈악몽〉, 1781,
디트로이트 아트 인스티튜트

마녀는 시무룩한 표정의 늙고 헝클어진 모습의 여성이나 나체의
젊은 여성으로 묘사되며 주로 낯선 물건, 책, 또는 동물에
둘러싸여 있다. 마녀는 남성으로는 거의 묘사되지 않는다.

마녀

Witch

마법은 항상 악마적이며 사탄의 세계와 밀접하게 연관된 것으로 여겨졌
다. 사람들은 마법을 행하는 여인들을 쫓아 내거나 유죄로 벌했는데, 이
는 그들이 지닌 마법의 힘이 악마와 계약한 결과라고 믿었기 때문이다.
당시 마녀는 이미 사회적으로 소외된 계층의 여성들이었고, 15세기 말
엽 유럽에서 시작된 '마녀사냥' 은 17세기까지 이어졌으며, 17세기경 아
메리카와 뉴잉글랜드 지역으로 퍼져나갔다. 대체로 여성으로 묘사되는
마녀는 남성을 사로잡는 마력을 지녔으며, 그러한 마녀에게 매료된 남
성은 결국 지옥에 떨어지게 된다고 여겼다. 마녀는 주문을 외워 순간적
으로 자연 재해와 질병과 죽음을 일으키기도 하고 보다 끔찍한 성적 무
능함을 야기하기도 한다. 마녀에는 마법을 쓰는 남성(마법사)도 있다고
여겨졌지만, 여성이 육체적으로 더욱 연약하기 때문에 악마의 힘에 더
욱 조종당하기 쉬울 것이라는 생각에 따라 주로 여성으로 표현되었다.
당시의 사람들은 여성은 남성보다 잘 속고 인생의 다양한 경험을 하지
못했을 것이라 보았고, 그와 더불어 호기심이
많고, 감수성이 예민하며, 열등한 본성
을 지녔다고 보았다. 뿐만 아니라 남
성보다 여성이 원한을 잘 품고, 수다
스럽고, 쉽게 절망에
빠지는 경향이 있다
고 보았다.

● **이름**
마녀를 의미하는
이탈리아어 'strega' 는
먹이를 잡는
야행성 새라는 의미의
라틴어 'Strix' 로부터
유래되었으며,
'witch' 는 중세영어인
'wicche' 에서
유래되었다.

● **정의**
악마와의 긴밀함을 통해
특별한 힘을 지닌
마녀, 마법사, 마술사 등의
여성 또는 남성

● **장소**
유럽과 아메리카

● **시기**
15-19세기

● **이미지의 보급**
16-19세기에 주로
다루어졌다.

◀ 프란스 할스,
〈말레 바베, 할렘
마녀〉, 1629-30,
베를린, 회화미술관

마녀

매혹적인 나체의 젊은 마녀들은
악마의 유혹을 암시한다.

암컷 염소와 수컷 염소는
고대부터 음탕함과 정욕의
화신이었던 동물로, 마녀들의
집회예식과 연관된다.

▲ 한스 발둥 그린,
〈유혹의 마녀들〉, 1523,
프랑크푸르트, 슈테델 미술관

백발의 늙은 마녀가 머리에 쓴 덩굴 화관은
중세와 근대의 마술과 고대 다신교 시대의
디오니소스 축제 사이의 연관성을 암시한다.

마녀는 연금술에 관한 기호들이 기록된 책을 뚫어져라
응시하고 있다. 여성의 성을 상징하는 동굴은
마녀들이 주로 회합을 여는 장소로 묘사된다.

마녀는 맨발로 원이 그려져 있는 종이를
밟고 있으며, 그 주위에는 양초가 원을
그리며 세워져 있다. 북유럽 예술과
연금술에서 유래한 모티프들을 이용해
마법을 표현하고 있다.

▲ 살바토르 로사,
〈마녀〉, 1646년경,
로마, 카피톨리나 미술관

마녀

하늘을 나는 것은 악마에게서
부여 받은 초인간적인 마법을
연상시키는 모티프로 사용된다.

어두운 배경은 밤을 의미한다.
악마와의 계약을 통해 마녀와
마법사는 어둠의 창조물이 된다.

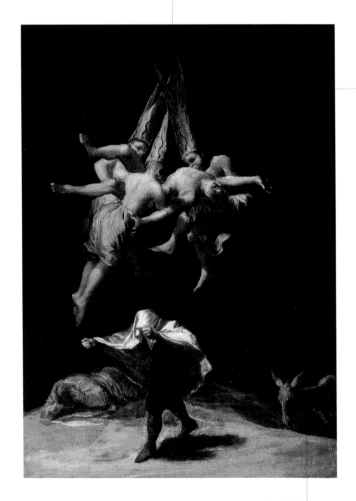

당나귀는 마녀와 마법사가
마녀집회에 참석하기 위한
운송수단 중 하나이다.

▲ 프란시스코 고야,
〈마녀들의 비행〉, 1797-98,
마드리드, 정부청사

주로 어두운 밤, 숲속 또는 외부로부터 고립된 장소에서 일어나는
마녀와 마법사들의 집회로, 그들은 빗자루를 타고 나는 모습으로
묘사되기도 한다.

마녀집회
The Sabbat

마녀들의 거대한 모임인 마녀집회에 대한 생각은 중세 시대에 특히 북부
와 중앙유럽과 이탈리아 지역을 중심으로 도상의 확장과 함께 방대하게
형성되었다. 이는 분명 디오니소스 의식과 관련된 모티프의 재유행과 관
련된다. 집회는 동굴이나 울창한 숲속에서 주로 열리며, 이곳으로 마녀
들은 직접 걷거나, 짐마차나 말, 또는 당나귀를 타고 모여든다. 물론 마녀
와 마법사는 자신의 마력을 이용해 직접 날아서 도착하기도 한다. 이러
한 힘은 악마와의 계약을 통해 얻을 수 있는 것으로, 이는 그들과 악마와
의 연관성을 보여주는 부분이다. 마녀들은 특별하게 준비된 향유를 발바
닥과 같은 주요 부분에 바른 뒤, 동물로 변장하거나, 빗자루나 막대기와
같은 여러 도구들을 타고 날아 다닌다. 집회의식은 일종의 역(逆) 세례의
식을 시작으로 모든 성적이고 강렬한 감정적 참여가 요구되며, 동이 터
서 닭이 울 때까지 난교의 향연은 계속된다.

이름
안식일에 벌어지는 의식인
마녀집회라는 단어는
라틴어 'Sabbatun'에서
나온 프랑스 고어
'Sabbat'에서
유래되었다.

정의
마녀집회는 마녀들의 대형
집회이다. 이는
시나고그(synagogue),
바리로토(barilotto),
스트린게초(stringhezzo),
또는 부온 조코(buon
gioco, 선한 유희)로
불리기도 한다.

장소
유럽

시기
15~17세기

이미지의 보급
16세기부터 19세기까지
널리 퍼졌다.

◀ 주세페 피에트로 바게티,
〈베네벤트의 호두나무〉,
1828년경,
투린, 개인 소장

마녀집회

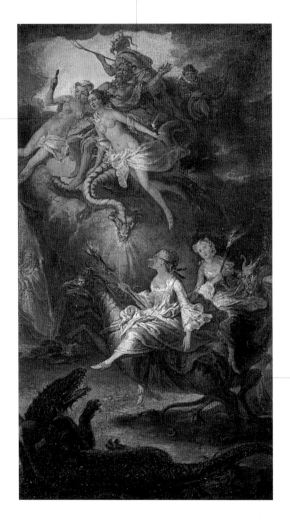

날고 있는 마녀와 마법사는 전형적인 악마적 존재의 상징물인 뿔과 갈퀴를 달고 있다.

반 나체의 마녀들은 요한 묵시록에 나오는 용이 연상되는 괴물과 함께 날고 있다.

마녀와 시녀는 직접 걷지 않고, 마차를 타거나 빗자루 또는 괴물 같이 생긴 동물을 타고 하늘을 날아서 마녀집회 장소에 도착한다.

▲ 앙투안 프랑수아 생 우베르,
〈마녀집회의 도착과 악마의 숭배〉,
18세기, 캉브레, 순수미술관

어린이를 학대하는 의식은
마녀집회에서 행한다고 알려진
죄악 중의 하나이다.

마녀집회가 열리는 밤하늘에
박쥐 떼가 날고 있다.

음탕함을 상징하는 산양이 거대한 악마와
같은 모습으로 마녀집회를 주관하고 있다.
뿔 위의 덩굴 화관은 고대 이교도의 신
디오니소스를 기념하는 주신제(酒神祭)를
연상시킨다.

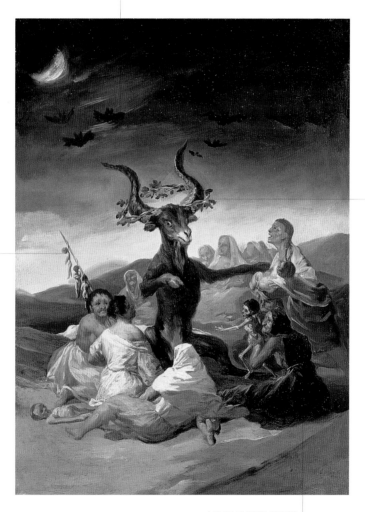

▲ 프란시스코 고야,
〈마녀집회〉, 1797-98,
마드리드, 라자로 갈디아노 미술관

수컷 염소로 변장한 악마에게
뼈만 남은 어린이를 건네는
늙은 마녀는 전형적인 마녀의
이미지이다.

검은 미사

독립적인 모티프로 쓰이지 않는 주제인 검은 미사는 가톨릭 미사의
여러 요소들을 부정적으로 왜곡하는 이미지로 사용된다.

The Black Mass

● 정의
악마를 찬양함으로써
신성을 더럽히는 미사

● 특징
가톨릭 미사의 본질과
예배식의 왜곡

● 이미지의 보급
세부사항들이 자세히
알려지지 않은 주제인
검은 미사는 일반적으로
고대 마녀집회의 도시적
규모의 예식으로 생각된다.
신성 모독을 목적으로 한
미사 장면들은 존재하지만,
주로 관련 이미지들은
사탄에 대한 숭배보다는
교회에 대한 비판적인
의도가 더욱 강조되었다.

사탄 숭배와 관련된 검은 미사는 1600년경 파리의 마녀집회에서 처음 시
작되었다고 알려진다. 17세기 후반에 잘 알려진 여러 마녀들에 의해 행해
졌는데, 그 중 마녀 부아쟁은 루이 14세 궁정과 친밀한 관계에 있었으며
1680년에 화형을 당했다고 전해진다. 그때 이러한 악마적 의식의 정의가
내려졌으며, 오늘날까지 그에 대한 개념은 변하지 않았다. 여러 기록에
근거해 16세기 초반에 처음 행해진 이 의식은 '비밀 주신제'로서 가톨릭
미사를 왜곡한 형태로 진행되었다. 제단이나 종교적 기호와 상징으로 처
녀의 육체를 재물로 제단에 바치는 의식은 신성을 모독하고 그리스도의
이름을 저주하는 것이며 동시에 사탄의 이름을 찬양하는 행위이다. 즉,
'선하신 하느님' 대신 '죄악'이 경배의 중심이 되는 예식인 것이다.

▶ 히에로니무스 보스,
〈성 안토니오의 유혹〉(일부), 1505-6,
리스본, 안티가 국립미술관

돼지머리를 하고 있는 음악가는 신성을 모독하는 친교를 나누고 있다. 그의 머리 위에 앉아 있는 작은 올빼미는 이단을 상징한다.

원통 모양의 모자를 쓰고 한쪽 구석에 서 있는 강령술사는 모든 장면들을 지휘하고 있는 것처럼 보인다.

검은 피부의 여성은 또 다른 이단의 상징으로, 마법과 정욕의 상징인 두꺼비가 올라가 있는 접시를 들고 있다. 성채를 의미하는 달걀을 쥐고 있는 동물은 신성 모독을 암시한다.

폐허가 된 작은 예배당 안에 나타난 그리스도는 십자가 책형 장면을 손으로 가리키고 있으며, 바로 옆에서는 신성을 모독하는 불경스러운 미사가 행해지고 있다.

▲ 히에로니무스 보스,
〈성 안토니오의 유혹〉, 1505-6,
세폭제단화의 중앙 패널,
리스본, 안티가 국립미술관

무릎을 꿇고 바깥을 내다보는 성 안토니오는 한 손으로는 기도의 자세를 취하고 있으며, 다른 한 손으로는 그리스도가 나타난 성당을 가리키고 있다.

돼지머리를 한 채 사제직을 행하고 있는 목사는 찢어진 사제복을 입고 있으며, 옷의 한 쪽으로는 내장이 흘러나오고 있다. 이러한 이미지는 교회의 부패와 타락을 의미한다.

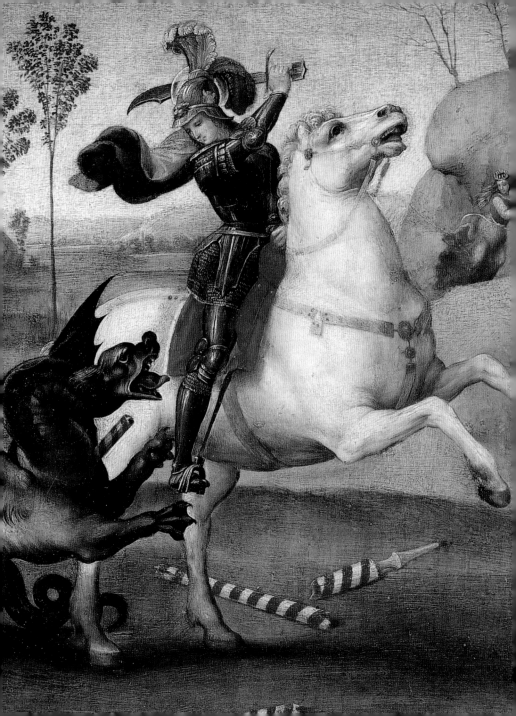

구원의 행로

◁ 라파엘로,
〈성 지오르지오와 용〉(일부), 1505,
파리, 루브르 박물관

고전적 전례
(기로에 선 헤라클레스)

Classical Antecedents
(Heracles at the Cross)

사자 가죽, 거대한 몽둥이와 같은 상징물을 지닌 헤라클레스가
서로 다른 방향의 길을 가리키는 두 여성 사이에 서 있다. 한 쪽은
바위로 울퉁불퉁해 걷기 힘든 길이, 또 다른 쪽에는 평평하고
그늘진 편안한 길이 펼쳐져 있다.

● 정의
선과 악의 기로에서의
선택에 대한 우화적 묘사

● 관련 문헌
케오스의 프로디쿠스,
크세노폰
《메모라빌리아》(소크라테스
의 기록) 2장, 1장 21-22,
키케로 《의무론》 1장, 32,
118

● 이미지의 보급
고대 그리스 로마 시대에
널리 사용되었으며, 이후
르네상스와 바로크
미술에서 다시 등장했다.

《기로에 선 헤라클레스》는 그리스의 소피스트 철학자인 케오스의 프로
디쿠스(4-5세기)의 저작이다. 이야기에 담긴 교훈적인 주제를 중요시했던
역사가 크세노폰(기원전 431-355), 이후 키케로(106-43, 로마의 정치가 겸 철학
가)가 재해석한 이야기로 전해졌다. 헤라클레스는 미덕과 악덕을 의미하
는 두 여성과 함께 기로에 서 있다. 두 여성은 각각 자신의 길로 젊은 영
웅을 끌고 가려고 설득한다. 미덕은 주로 품위 있고 단정하게 옷을 차려
입은 모습으로 묘사되며, 돌로 가득한 험하고 가파른 언덕이 있는 길로
그를 안내한다. 험난한 길에는 노력 없이는 어떠한 것도 얻을 수 없다는
교훈이 담겨 있다. 그래서 이 길을 선택한다는 것은 자기 절제와 수양을
의미한다. 반면 악덕은 몸매를 지나치게 드러내는 옷을 입거나, 옷을 모
두 벗거나 때로는 과하게 화려한
모습을 한 채, 갖가지 즐거
움으로 가득한 평탄
한 길을 가리키는
여인으로 등장
한다. 그리고
두 여성이 사
라지자, 굳은
의지의 영웅
인 헤라클레
스는 마침내 미
덕의 길을 선택
한다.

▶ 벤베누토 디 조반니,
〈기로에 선 헤라클레스〉, 1500,
베네치아, 카 도로

미덕은 헤라클레스에게 부서진 나무줄기와 죽은 가지들로 가득 찬 불모의 산이 있는 험난한 길로 가도록 권한다.

악덕의 화신이 뒤돌아 서 있다. 이러한 자세는 악덕을 비너스처럼 보이게 하기 위한 장치이며, 때때로 미네르바의 모습으로 등장하기도 한다. 그녀는 헤라클레스에게 꽃들이 만발한 길을 가리키고 있다. 이곳은 시, 연극, 음악을 의미하는 상징물로 가득하다.

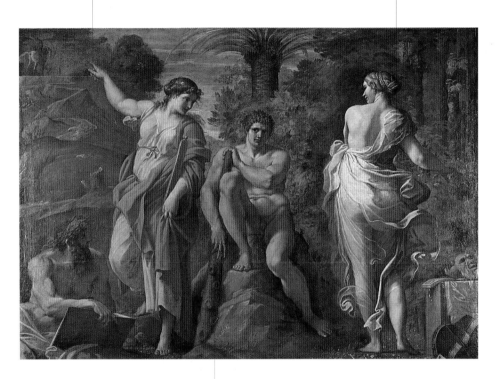

헤라클레스가 선택의 기로에 놓인 젊은 남성으로 묘사되었다. 손에 들린 거대한 몽둥이는 오른손으로 직접 통째로 뽑아낸 올리브 나무로 만든 것이라고 전해진다.

▲ 안니발레 카라치, 〈기로에 선 헤라클레스〉, 1596, 나폴리, 카포디몬테 미술관

고전적 전례 (기로에 선 헤라클레스)

자신의 꼬리를 물고 도는 뱀을 손에 든 노인은 생명의 영원성과 지속성, 그리고 우주의 전체성의 상징으로, 일반적인 시간의 화신이다.

가파르고 험난해 고난 끝에 도달할 수 있는 미덕이 인도하는 산꼭대기에 헤라클레스를 천국으로 인도하는 페가수스가 서 있다. 페가수스는 영웅의 상징으로 여겨졌다.

명예와 불명예를 선포하는 두 나팔을 양손에 쥔 날개 달린 형상은 '명예'를 의미한다.

모든 인간이 인생에서 만나게 되는 갈림길의 상징이자 '피타고라스의 글자'로 알려진 'Y'가 사자 가죽을 입고 커다란 몽둥이를 어깨에 멘 헤라클레스 머리 위 돌에 새겨져 있다.

양 손에 각각 큰 낫과 아이를 들고 있는 형상은 부정의 화신이다. 그는 몸을 부분적으로 노출한 옷을 입고 있어 정욕과 자만을 연상시키는 여성의 이미지로 묘사된 악덕의 알레고리 위쪽에 앉아 있다.

품위 있는 단색 겉옷을 머리까지 뒤집어쓴 미덕이 돌로 가득한 험난해 보이는 오르막길을 가리키고 있다.

이 젊은 여인은 매우 우아한 드레스를 입고 있는데 가슴과 드러난 다리는 악덕의 알레고리를 상징한다. 여인의 전체적인 모습은 일곱 가지 대죄와 교만의 속성에 대한 도상이다.

▲ 〈기로에 선 헤라클레스
(헤라클레스와 같이 변장한 독일의 막시밀리안 1세의 초상화)〉, 1595년경,
인그레이빙

한 영혼을 양쪽에서 서로 잡아당기는 두 여성이 각자의 수행원들과
함께 서로를 의기양양하게 쳐다보는 모습으로 묘사된다.

영적 싸움
Psychomachy

그리스도교인 영혼의 싸움인 영적 싸움이라는 주제는 초기 그리스도교
미술에서부터 존재해 왔다. 당시 예술가들은 이 주제를 고대 그리스 로
마의 것에서 빌려왔다. 그 중에서도 영적 싸움이라는 주제의 원형은 기
로에 선 헤라클레스의 이야기였다. 이 주제는 인생의 갈림길과 그 안에
서 선택해야 하는 것에 관한 은유적 이야기로 고대 케오스의 프로디쿠스
의 작품에서 처음 등장했다. 이 내용을 포함한 그 밖의 헤라클레스 노역
에 관한 이야기는 그리스도교의 상징적 의미를 내포한 도상의 일부가 되
었다. 〈사이코마키아〉(영혼의 싸움)는 15세기 그리스도교 작가인 프루덴
티우스(로마의 그리스도교 시인으로, 이 시는 유럽 문학 최초의 완전한 우의시로 그
리스도교 교리를 고전문학으로 표현한 업적을 높이 평가 받는다 - 옮긴이)의 시로,
그는 여기서 악덕과 미덕 사이에 놓인 인간의 고군분투가 바로 인간이
구원받을 수 있는 결정적인 순간이라 보았다. 중세 동안 유행했던 이 주
제의 작품은 건축물 주두 조각 장식에 많이 쓰이게 되면서 도상도 체계
적으로 정리되었다. 이 주
제는 르네상스 시기에 다
시 성행했으며, 이후 차츰
변질되어 반 종교개혁에 의
해 장려된 우의적 이미지가 성
행했던 바로크 시대에는 그리
스도교적인 범위에서 벗어나
'영적 싸움' 이라는 주제로 광범
위하게 표현되었다.

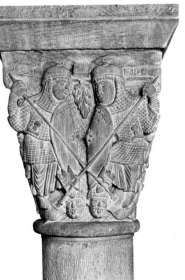

● **이름**
'영혼의 싸움' 을
의미하는
그리스어에서 유래

● **정의**
선과 악 사이 선택의
우의적인 묘사

● **관련 문헌**
프루덴티우스
《사이코마키아》

● **특징**
주로 화면 중앙의
그리스도교인 영혼과
그 양 옆에 위치한
상반된 우의적인 두
형상들로 구성된 대칭
구조로 그려진다.

● **이미지의 보급**
바로크 시기보다
중세와 르네상스
시기에 널리
보급되었다.

◀ 로베르의 거장,
〈미덕과 악덕의 싸움〉,
12세기 중반, 지주 주두, 클레르몽
페랑, 노트르담 뒤 포르 성당

영적 싸움

활을 든 소녀의 형상은 각자의 수행원을 이끌고
의기양양하게 서로 마주보고 있는 미덕과 악덕의
반목과 대립을 강조한다.

악덕은 커다란 그리핀들이 끄는
우아한 마차 위의 차양이 있는
보좌에 앉아 있다.

▲ 프란체스코 디 조르조 마르티니,
〈영적 싸움〉, 1470–71년경, 카소네 패널, 피렌체, 스티베르트 박물관

전체 화면 중앙에 서 있는 과일과 잎사귀가 풍성한 나무는 전통적으로 선택의 기로에 놓였던 그리스도교 교인이나 영혼의 존재를 대신한다.

미덕의 화신은 화려하게 장식된 마차에 올라타 있다. 여기서는 영적 싸움의 주제가 승리의 상징적 표현과 혼성되어 나타나 있다. 승리의 상징적 이미지는 14세기에 등장하기 시작했으며, 르네상스 시기에는 특정 인물의 위대함을 찬양하기 위한 방법의 하나로 많이 사용되었다.

영적 싸움

악덕은 그리스 로마 문화의
에로스적 형상에서 영감을 얻은
것으로 보이는 아기 천사의
모습으로 가장하고, 자신이 인도하는
길에 꽃을 뿌리며 황홀함으로
영혼들을 유혹한다.

미덕과 악덕 사이에 어린이의 모습으로
묘사된 그리스도교 교인의 영혼이 있다.
기로에 선 헤라클레스의 고전적
도상으로부터 가져온 화면 구성으로,
이 영혼도 헤라클레스와 같이 결국
미덕을 따라간다.

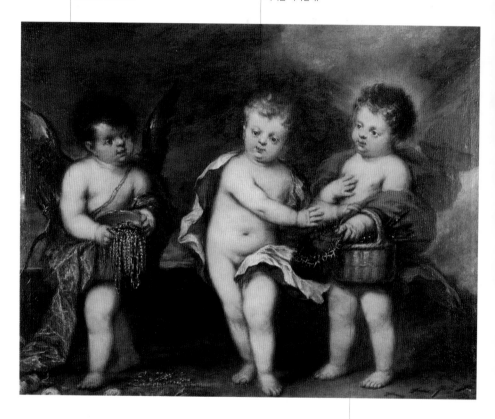

그리스도의 미덕은 복음서에 묘사된
'좁은 문'(마태오 7:13-14, 루가 13:24)을 지나 도달할 수 있다.
머리 뒤에서 후광이 비치는 미덕인 천사가 들고 있는 바구니 안에는
그리스도의 수난을 의미하는 도구들이 담겨 있다.

▲ 호세 안톨리네즈,
〈미덕과 악덕 사이의 그리스도교인 영혼〉, 1670년경,
무르시아, 주립미술관

유혹의 극복이라는 주제는 주로 악마 또는 악마나 죄를 상징하는
이미지를 물리치고 시험으로부터 승리하는 예수 또는 성인의
모습으로 묘사된다.

유혹의 극복
Overcoming Temptation

악마의 존재와 악마가 인간을 신으로부터 멀어지게해 그의 편으로 만들
수 있다는 것을 인식하는 것은 인간이 그 유혹에 빠질 수 있는 존재라는
것을 암시한다. 예수도 세 번이나 유혹에 빠졌지만, 결국에는 말씀의 힘
으로 이를 이겨냈다. 이러한 악마의 시험은 많은 성인들의 삶 속에서 되
풀이되는 주제로 등장해 왔다. 사탄의 유혹은 구원의 길을 선택한 이들
의 의지력이나 믿음, 자제력을 약화시키거나 깨기 위한 시도에서 시작
된다. 성 안토니오와 같이 속세를 떠나 은둔 생활을 하는 성인들, 정욕과
부유하거나 나태한 삶에 대한 유혹을 이겨내고 신에게 젊음을 바친 토
마스 아퀴나스나 성 프란체스코, 그리고 구원받은 막달라 마리아와 같
은 교화된 죄인의 이야기에 악마의 유혹을 이겨낸 이야기가 자주 포함
된다. 이 교훈적인 이야기에는 성인들이 시험을 이겨내기 위해 사용한
무기가 여러 형태로 등장
한다. 신의 말씀은 성서로,
수치는 덤불로, 그리고 신에게
속한 인간은 십자가로 상징화
된다.

정의
악마의 유혹에 대항해
싸우며 이를 극복하는
인간

성서 구절
마태오 복음서 4장
1–11절/ 마르코 복음서
1장 21절/ 루가 복음서
4장 1–15절

관련 문헌
야코부스 데 보라지네
《황금전설》, 성인의
일생과 관련된 이야기

특징
악마의 시험을 견디는
장면에서 그리스도는
차분하고 확고한
모습으로 나타나는 반면,
그 밖의 인물들은 대부분
악마의 시험으로 힘들어
하는 모습으로 묘사된다.
또한 유혹을 이기기 위한
교인들의 무기로
십자가나 성서와 같은
상징물이 함께 등장한다.

이미지의 보급
지리적·시기적으로 널리
보급되었다.

◀ 잠바티스타 티에폴로,
〈성 안토니오 대수도원장의 유혹〉,
1720–25년경,
밀라노, 브레라 미술관

유혹의 극복

유혹하는 악마의 모습은 악마의 유혹이라는 주제가 유행하기 시작한 중세에 처음 등장한 전형적인 이미지를 보여준다. 악마는 짙은 색의 피부를 가졌으며, 짧은 치마를 입었고, 뿔, 꼬리, 물갈퀴가 달린 발과 같이 동물의 특징을 지닌다. 또한 손에는 중세에 고문도구로 사용되었던 갈고리가 들려 있다.

예수는 한 손에 성서를 들고(사실상 손이 아닌 망토로 성서를 감싸 들고 있다), 다른 한 손으로는 종교의식적인 몸짓을 취하고 있다. 이 장면은 "인간은 빵으로만 사는 것이 아니요, 신의 입으로부터 나오는 모든 말씀으로 사는 것이니……"(마태오 4:4)와 같이, 육신의 유혹을 이겨내는 데 필요한 말씀이 성서 안에 있음을 암시하고 있다.

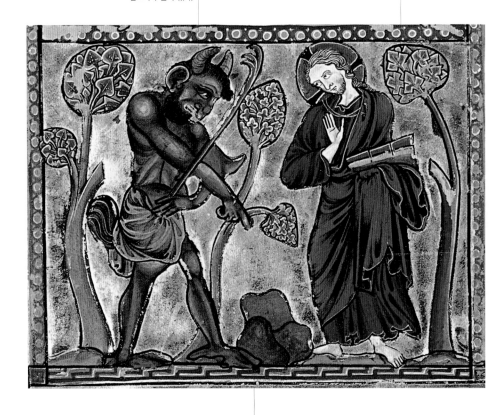

악마는 세 개의 돌을 가리키고 빵 덩어리로 바꿔보라며 예수를 시험하고 있다.

▲ 〈그리스도의 첫 번째 시험〉, 1222년경,
채식 시편집의 세밀화, 코펜하겐, 왕립도서관

이 장면은 세 번에 걸친 악마의
그리스도에 대한 시험 가운데 '힘'에
대한 장면이다. 악마는 그리스도에게
지구의 모든 왕국을 무너뜨린다면 그를
경배하겠다고 유혹한다. 여기서 악마는
자만심으로 신에 대항해 영원히
아름다움을 잃은 존재로서 짙은 색의
날개가 달린 형상으로 묘사되었다.

예수가 악마의 경배를 거절하며
유혹을 이겨내자 천사들이
예수에게 다가온다. 이는
그리스도의 권세와 악마의 시험을
이겨냈음을 상징하는 것이다.

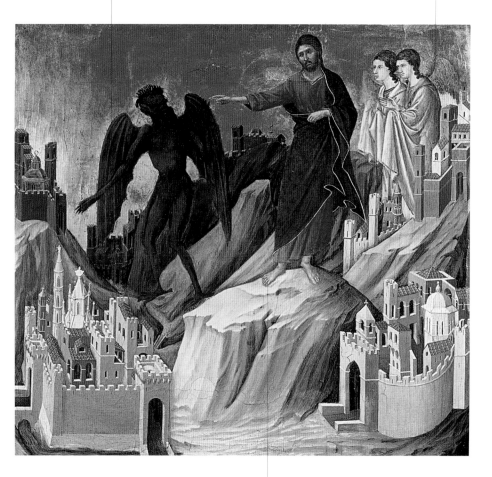

예수는 "너는 너의 신을 경배할 것이며, 다른 신이 아닌
그를 바로 섬기게 될 것이다"(출애굽기 20장)와 같은
성서 구절로서 악마의 시험을 이겨낸다.

▲ 두초 디 부오닌세냐,
〈산 속에서의 시험〉, 1308-11,
뉴욕, 프릭 컬렉션

유혹의 극복

라테란 궁의 계단에 무릎 꿇은 성 프란체스코와 수도사들이
교황 인노첸시오 2세의 견진성사(Confirmation, 교구를
감독하는 주교 또는 주교로부터 권한을 위임 받은 사제가
신자에게 거룩한 기름을 바르고 그에게 성령이 임하시기를
기도하는 성사 – 옮긴이)를 받고 있다.

베르나 산의 깊은 숲속에서,
성 프란체스코는 그리스도의
사랑의 증거로 몸에 그리스도의
성흔을 받는다.

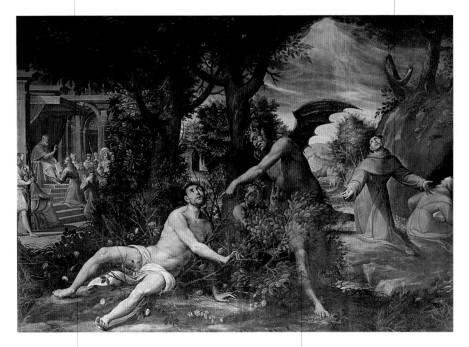

미첼레 베르나르디에 의하면, 성 프란체스코는
유혹에서 벗어나기 위해 자신의 몸을 장미
가시덤불에 던졌고, 상처에서 흐르는 피 위로
꽃이 피고 가시가 없어졌다고 한다.

악마는 성인에게 정욕의 유혹을 던지는
덤불 속에 숨은 나체의 여인 이미지로
나타나기도 한다. 하지만 여기서 악마는
뿔과 박쥐의 날개를 가지고 있으며,
손과 발에는 갈퀴가 달려 있는
반 인간의 형태로 묘사되었다.

▲ 피아멘기노(플랑드르 사람, 조반니 마우로 델라 로베레),
〈아시시의 성 프란체스코의 유혹〉, 1605–15년경,
보팔로라, 교구 예배당(브레라 미술관의 부지 밖 작품보관실)

성 프란체스코의
《잔 꽃송이》(24장)에 의하면,
이집트 황제를 만나러 가는
도중 그는 아름다운 육체를
가졌지만 '불결한 영혼'을
지닌 여성의 유혹을
받았다고 한다.

어둠 속 문 앞에 서 있는 이 형상은
악마의 유혹에 맞서 싸우고 있는
성인의 모습을 목격하는 수사로,
성 프란체스코의 다른 저서인
《제2의 인생》82장 117절에서 언급된
내용에 따른 것이다.

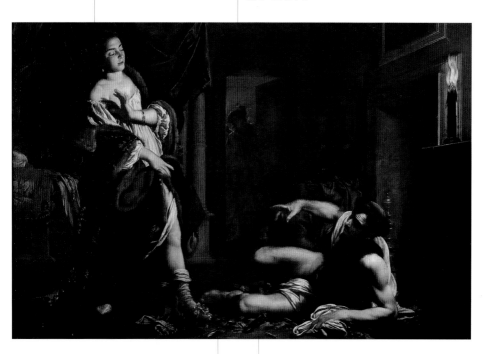

성인은 옷을 벗고 불가에 기대고 누워,
사악한 여인의 제안을 받아들이는 척하며
여인을 자신에게 다가오도록 해 여성을
개종시키고, 상처 하나 없이 유혹을 이겨낸다.

병사나 기사를 연상시키는
근육질의 젊은 남성으로 그려진
성 프란체스코는 그가 꿈꿔왔던 것과 같이
힘과 결단력으로 유혹을 물리쳤다.
하지만 이러한 모습이 성 프란체스코의
일반적인 이미지는 아니다.

▲ 시몽 부에,
〈성 프란체스코의 유혹〉, 1623,
로마, 산 로렌초 인 루치나

유혹의 극복

패배한 악마는 더 이상 악마의 유혹에 넘어가지 않도록 결심한 막달라 마리아에게 다가갈 수 없다.

유혹을 이기는 성인이 천사의 격려를 받는 모습은 악마의 유혹을 주제로 한 작품에서 많이 나타난다. 거의 나체로 묘사된 천사가 곤봉으로 악마를 쫓아내고 있다.

작은 단지는 막달라 마리아의 상징물로 알려진 도상 중 하나이다. 향유가 든 단지를 들고 무덤으로 간 마리아는 예수 부활의 증거를 처음으로 받게 된다.

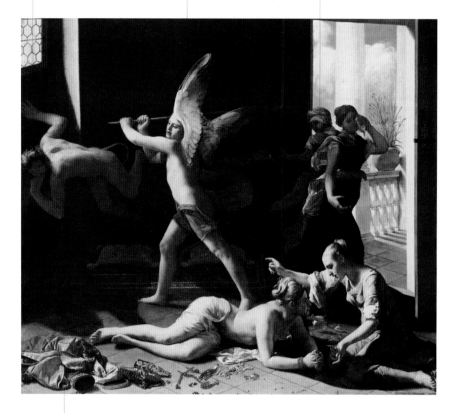

바닥에 내버려진 화려한 복장과 보석은 세속의 부를 상징한다. 이것은 성인이 어떻게 무절제하고 죄로 가득한 삶을 단절하고 유혹의 덫에서 벗어날 수 있었는지를 보여준다.

▲ 귀도 카그나치,
〈막달라 마리아의 변화〉, 1660-61, 패서디나, 노턴 사이먼 미술관

성 토마스 아퀴나스의 소명을
방해하기 위해, 그의 가족은
그를 로카세카 성에 감금하고,
유혹의 여인을 들여보냈다.

젊은 토마스는 홀로 유혹에 맞서 싸운다.
천사는 힘겨운 시험을 극복해낸 그를
격려하고 있으며, 한편에서는 그에게
정조대를 채우고 있다.

여인이 유혹하는 악마임을 안 토마스는
불에 탄 나무토막으로 벽에 십자가를
그려 시험을 이겨낸다.

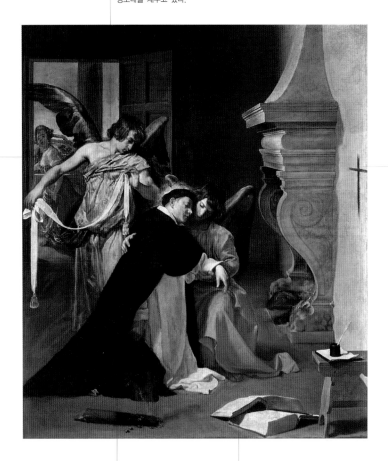

성 도미니크 수도회의 흰 수도복과
검은 망토를 입은 토마스는 힘겹게
유혹을 물리치고 기진맥진해서
바닥에 무릎을 꿇고 있다.

펜이 꽂힌 잉크통과 바닥에
놓여 있는 책들은 학구적인
성인의 특징을 나타내는
상징물이다.

▲ 디에고 벨라스케스,
〈성 토마스 아퀴나스의 유혹〉, 1631년경,
오리우엘라, 디오체사노 미술관

자비의 사역

Works of Mercy

일곱 가지 자비의 사역 이미지는 일반적으로 일곱 칸으로 된 연속 패널에 그려지며, 그 안에는 그리스도와 성모 마리아의 이미지도 포함된다.

● **정의**
복음서에 근거한 구원으로 이끄는 일곱 가지의 자비 행위

● **성서 구절**
마태오 복음서 25장 34-36절

● **이미지의 보급**
많이 다루어지지 않았으며, 자비에 대한 성화는 희귀하다.

"내가 굶주렸을 때 당신은 나에게 양식을 주었고, 내가 목마를 때 내게 마실 것을 주었으며, 내가 낯설어 할 때 나를 반겨주었고, 내가 헐벗었을 때 나에게 옷을 주었고, 내가 병들었을 때 나를 위문해 주었고, 내가 감옥에 있을 때 나를 찾아와 주었다"(마태오 25:35-36). 이는 심판의 날에 높이 평가 받을 행동에 대해 다룬 구절이다. 이러한 그리스도교의 교리에 따라, 초기 교부(敎父)들은 믿음의 행위인 일곱 가지 자비의 사역을 다루었다. 이 주제는 이탈리아 알프스 산맥의 북쪽 지역과 그 중에서도 자비의 사역에 헌신하는 수도원이나 병원과 같은 자선기관에 의해 주로 한정적으로 주문 제작되었다. 카라바조는 17세기 나폴리의 자선 수도원인 피오 몬테 델라 미제리코르디아의 주문으로 자비의 사역에 관한 작품을 제작했다(138쪽 참고). 이 작품은 성서와 성인 열전 등의 자료에 나온 일곱 가지 자비의 사역에 관한 내용을 기반으로 한 것으로, 독창적인 개념과 기법을 통해 하나의 화면 공간 안에 여러 장면이 함께 구성되었으며, 일상생활의 장면을 통해 자연스럽게 일곱 가지 자비 행위를 묘사하고 있다.

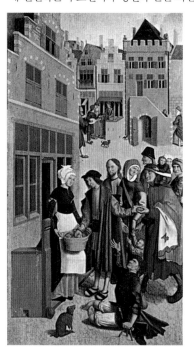

▶ 알크마르의 거장, 〈일곱 가지 자비: 배고픈 이들을 먹이다〉, 1504, 암스테르담, 국립박물관

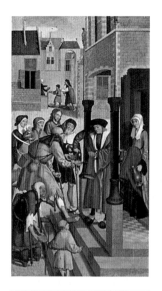

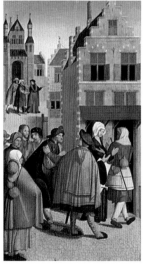

위
〈목마른 이에게 마실 것을 주다〉
〈헐벗은 이에게 옷을 입히다〉
〈죽은 이를 묻어주다〉

아래
〈나그네를 반기다〉
〈아픈 이를 위문하다〉
〈죄인을 방문하다〉

▲ 알크마르의 거장,
〈일곱 가지 자비〉, 1504,
암스테르담, 국립박물관

자비의 사역

자비의 행동이 행해지고 있는 동안, 함께 원을 그리며 나는 두 천사가 가톨릭교회의 상징인 구원의 성모 마리아와 아기 예수를 호위한다.

카라바조는 감옥에서 굶주려 죽어가는 사람에 대한 에피소드인 〈로마인의 자비〉의 한 장면을 그려 굶주린 이에게 양식을 주고 죄인을 방문하는 자비의 사역 장면을 동시에 묘사했다. 이 이야기는 억울한 누명을 쓰고 감옥에 갇혀 굶어 죽게 된 아버지가 면회를 온 갓 출산한 젊은 딸이 몰래 준 모유를 먹고 목숨을 유지할 수 있었고, 딸의 이러한 행동에 감동 받은 재판관이 자비를 베풀었다는 이야기이다.

목마른 이에게 물을 주는 장면으로, 삼손은 당나귀의 턱뼈에 담긴 물을 마신다.

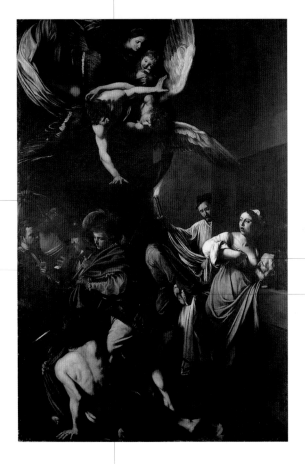

낯선 이를 반겨주는 장면으로, 주인은 나그네를 숙소로 안내한다.

죽은 자를 묻는 장면으로, 덮여 있는 천 밖으로 나온 발로 이것이 시체임을 알 수 있다.

헐벗은 자에게 옷을 입히는 장면으로, 투르의 성 마르티누스가 자신의 외투를 걸인에게 주고 있다.

▲ 카라바조,
〈자비의 일곱 가지 행위〉, 1607,
나폴리, 자선 수도회 성당 미술관

땅 위에서 잠든 남자로 표현된 야곱과 천사가 오르내리는 사다리가
함께 묘사되며, 사다리 꼭대기에는 하느님 또는 지상 낙원의
이미지가 등장한다.

야곱의 사다리

Jacob's Ladder

야곱의 꿈에 관한 도상은 창세기에 등장하는 이야기에 근거한다. 해가
저물 무렵, 야곱은 뤼즈라는 지역에서 잠시 쉬기 위해 가던 걸음을 멈추
었다. 그곳에서 잠든 그는 꿈속에서 천사들이 오르내리는 하늘과 땅을
잇는 사다리를 보게 된다. 꿈속에서 하느님은 야곱에게 그가 누워 있는
땅 위에 수많은 자손을 번창시킬 것이며, 야곱과 그 자손들을 보호해 주
겠다는 언약을 남겼다. 동이 트자 눈을 뜬 야곱은 그곳이 하느님의 집과
천국으로 들어가는 통로가 될 것임을 알았다. 그는 자신이 잠들었던 곳
에 돌기둥을 세워 베델(Bethel), 즉 '하느님의 집'이라고 불렀다. 하느님과
하느님의 왕국의 계시인 야곱의 사다리를 다룬 작품 속에서, 사다리는 일
반적으로 엄격한 자기 수련을 통해 천국으로 들어갈 수 있는 통로로 표현
된다. 오턴의 호노리
우스(12세기)와 뒤이은
란츠베르크의 대수녀
원장 헤라데에 의해,
15칸의 사다리는 미덕
을 상징하는 도상으로
사용되기 시작했다.
이와 같은 '미덕의 사
다리'에서 사다리를
타고 위로 올라가는
천사는 적극적인 삶
을, 그리고 내려오는
천사는 명상적인 삶을
상징하게 되었다.

● **정의**
하느님에게 올라가는
특정한 계시

● **성서 구절**
창세기 28장 12절

● **이미지의 보급**
대부분 성서의 여러
이야기를 묘사한 작품에
부분으로 등장했다.

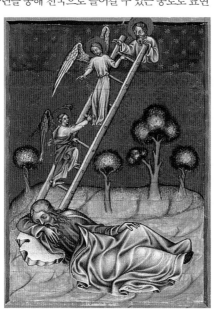

◀ 발람의 거장,
〈야곱의 사다리〉, 1395-1400,
〈바츨라프 4세의 성서〉(일부),
빈, 오스트리아 국립도서관

야곱의 사다리

야곱의 꿈에 등장한 15칸 사다리가 미덕을
상징한다는 중세적 개념은 차츰 사라져 18세기부터는
다른 방식으로 표현되었지만, 내려오는 천사들은
여전히 명상적인 삶을 상징한다.

중세시대 오턴의 호노리우스가 주석을
단 것과 같이, 올라가는 천사들은 적극적인
삶을 상징한다.

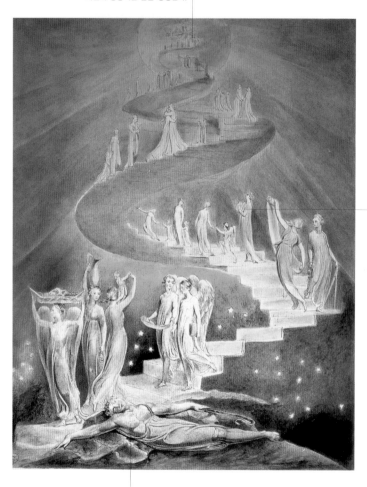

▲ 윌리엄 블레이크,
〈야곱의 사다리〉, 1790년경,
런던, 영국국립도서관

돌 위에서 잠든 야곱은
최후의 만찬에서 예수의
어깨에 기대어 잠든 후
천국의 비밀을 본 복음사가
성 요한의 전형이다.

천국과 지상 사이에 놓인 사다리로, 그 위를 오르고 있는 사람들
또는 오르려고 하는 사람들이 묘사되며, 때때로 꼭대기에
그리스도의 이미지가 등장하기도 한다.

미덕의 사다리

The Ladder of Virtues

성직자들은 야곱의 사다리의 이미지를 영혼이 신에게 다가갈 수 있는 미
덕의 이미지로 받아들여 이에 대해 광범위하게 기록하고 있다. 니사의
주교 그레고리오(Gregory of Nyssa, 4세기)는 《팔복의 복음》에서 팔복을 미
덕의 사다리 이미지를 이용해 설명했다. 또한 성 아우구스티노 역시 사
다리를 신에게 다가갈 수 있는 통로로 묘사했다. 즉, 네 가지 기본적인
미덕인 정의, 신중, 절제, 인내를 통해 지복(至福)을 향한 금욕의 통로를
지나 하느님에게 다가갈 수 있다고 보았다. 미덕의 처음 다섯 단계인 하
느님에 대한 경외, 경건, 분별, 인내, 신중은 성령의 선물이며, 마지막 두
개인 마음의 정화와 지혜는 하느님과 영적 교감을 나눌 수 있는 궁극적
완성을 이루는 미덕이라고 보았다. 이 외에 미덕의 사다리를 다룬 중요
한 기록으로는 요한 클리마쿠스(John Climacus, 6세기 말-7세기 초)의 〈천국
의 사다리〉('climax' 는 그리
스어로 사다리를 의미한다)가
있는데, 여기에서도 역시
미덕의 사다리는 하느님께
로 올라가는 통로로 표현
되었으며, 더불어 하느님
과 인간의 중재자인 그리
스도를 천국과 지상을 연
결하는 사다리로 묘사했
다.

● **정의**
야곱의 사다리에서
유래된 것으로,
천국과 지상을 하나로
연결하는 상징적인
요소

● **성서 구절**
창세기 28장 12절

● **관련 문헌**
니사의 그레고리오
《팔복의 복음》, 성
아우구스티노 《미덕의
사다리》, 요한
클리마쿠스 《천국의
사다리》, 성 베르나르
〈겸손과 자만의
단계들〉

● **이미지의 보급**
중세의 상징적인
작품에서 많이
등장했으며, 르네상스
시대까지도 이어졌다.

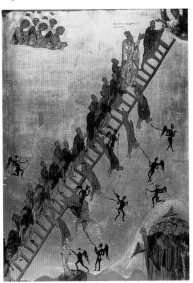

◀ 〈성 요한 클리마쿠스의
상징적 사다리〉, 12세기 후반,
성화(聖畵), 시나이반도,
성 캐서린 수도원

미덕의 사다리

크라테스(기원전 4세기에 활동한 그리스 키니코스 학파의 철학자로,
자기 재산을 모두 버리고 악덕과 허위를 고발하는 것을 평생의 사명으로 살았다
— 옮긴이)가 자신의 재물을 모두 바다에 버리고 있다. 이는 미덕의 통로를
지나 영원한 하느님의 왕국에 오른 사람에게 지상의 금과 보석은
더 이상 부가 아닌 쓸모없는 것임을 암시한다.

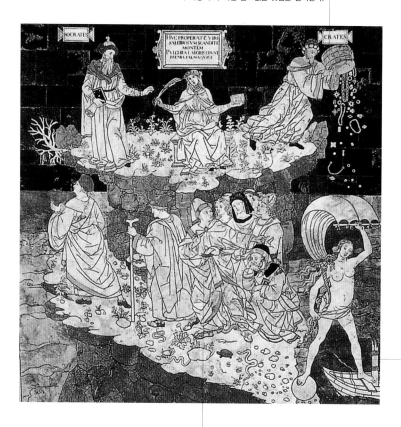

좁고 가파르며 험난한 미덕의 통로는
고결한 인간을 구원과 현명함으로 이끈다.
이러한 이유로 이 남자는 고대 그리스의
철학자 크라테스와 소크라테스, 그리고
분별의 상징으로부터 환영받고 있다.

부(富)의 상징은 불안한 포즈로 한 쪽 발은 육지의
구(球) 위에, 그리고 다른 발은 이미 출발한 배 위에
올려놓았다. 오른손에는 풍요로운 뿔을 들고 있으며
왼손은 부서진 돛대 대신에 바람에 높이 솟아오른
돛을 잡고 있다. 체사레 리파(Cesare Ripa)의
〈도상학〉(도덕의 상징)에 따르면, 부서진 기구는 곧
불어 닥칠 불운과 불행을 의미한다.

▲ 핀투리키오(베르나르디노 디 베토),
〈미덕의 통로〉, 1505, 포장 모자이크,
시에나, 대성당

천사들에게 둘러싸여 있는 하느님은 미덕의 사다리를
통해 천국으로 올라온 믿음의 사람들을 환영하고 있다.
하느님 양 옆의 의자는 숭고함과 환희로 묘사된다.

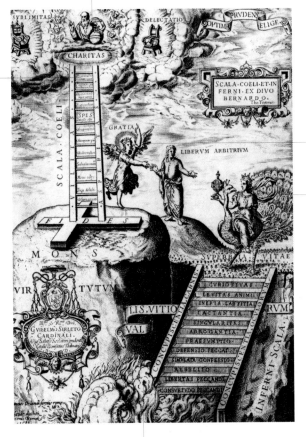

미덕의 사다리는
믿음의 상징인 십자가
형태의 플랫폼 위에
얹혀 있으며, 그
꼭대기는 천국으로
이어진다. 성
베르나르에 따르면
사다리의 칸은 겸손의
정도를 나타내는
것으로, 이 사다리는
하느님과 만나게 되는
자비로 이끈다.

은혜로움과
자유의지의 결합은
선하고 칭찬받을 만한
행동을 일으킨다.

공작을 올라탄
여인으로 묘사된
'자만'은 영혼을
지옥의 사다리를 타고
내려가 악덕의
언덕으로 들어가도록
인도한다.

비잔틴 시대의 도상에 따라
사탄이 지옥의 꼭대기에서 망령들을
집어삼키기 위해 기다리고 있다.

▲ 〈성 베르나르의 설교에 따른
천국과 지옥의 사다리〉, 1592, 판화

욥의 심판
The Trials of Job

자신의 외투를 벗은 비탄에 빠진 노인으로 묘사되는 욥은 여러 이야기의 주인공으로 나오는데, 세 친구 혹은 그의 부인이 그를 고문하는 모습이 자주 묘사된다.

● **성서 구절**
욥기

● **관련 문헌**
욥의 서약(경외서)

● **특징**
인내에 대한 교훈의 전형

● **이미지의 보급**
대부분 순환적으로 다루어지는 성서의 여러 이야기의 하나로 나타난다. 단독으로는 거의 다루어지지 않았으며, 15세기에 본격적으로 널리 보급되었다.

영적 순결과 인내의 원형으로 알려진 성서 속 인물인 욥은 이두미아(성서 속의 애돔)와 아라비아 사이의 지역으로 추정되는 '우스' 라는 곳에 살았다. 욥은 신앙심이 두텁고, 많은 자식과 동물, 노예를 소유한 부유한 사람이었다. 최고의 부와 행복을 누리던 그는 모든 소유물과 자식들을 잃게 되는 갑작스럽고 긴 고통을 겪게 된다. 하지만 그는 병으로 극심한 아픔을 겪고 심지어는 부인의 조롱을 받을 때조차 신에게 불평하지 않았다. 집에서 쫓겨난 욥은 오물 구덩이에서 여러 날을 보내게 된다. 그리고 그때 그와 친하게 지내던 세 친구가 그곳을 방문한다. 그들은 욥의 고통을 이해하려 했으나 결국에는 분명 욥이 끔찍한 죄를 범했기 때문에 하느님께서 벌을 주는 것이라고 믿게 되었다. 바로 그때, 사탄이 욥을 시험하도록 허락했던 하느님의 목소리가 그의 결백을 밝혀주었다. 그리고 그가 잃었던 지난날의 모든 것을 되돌려주었으며, 하느님에 대한 믿음의 보상으로 전에 누렸던 것보다 두 배나 넘치는 부를 그에게 안겨주었다.

▶ 알브레히트 뒤러,
〈욥과 그의 부인〉, 1504년경,
프랑크푸르트, 슈테델 미술관

여섯 천사들이 아몬드 형태의 후광인
만돌라를 호위한다. 무지개 색으로 그려진
만돌라는 하느님이 인간에게 준 언약을
상징한다. 천사들은 특정한 상징물 없이
묘사되었다.

아들 그리스도를 인간의 모습으로 지상에 보내어
자신의 존재를 증명했던 하느님의 모습이
그리스도의 도상에 따라 표현되었다.

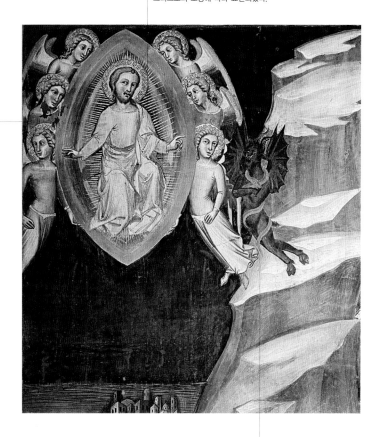

하느님은 그 곁으로 날아온 악마에게
하찮은 인간인 욥이 가진 하느님에
대한 믿음을 수많은 고난을 통해
시험해 볼 수 있도록 허락한다.

▲ 바르톨로 디 프레디,
〈욥의 종의 살해〉(일부), 1367,
프레스코, 산 지미냐노, 대성당

욥의 심판

욥기의 서두에 따르면, '축제의 날들이 모두 끝나고 나면' 욥은 일곱 아들과 세 딸을 불러 행여 마음으로라도 죄를 지었을까 우려해, 마음을 성결하게 하고 그들의 명수대로 번제를 드렸다(욥기 1:5).

욥이 당한 모든 시험은 하느님과 악마의 계약에 의한 것이다. 어둡고 추악한 모습의 악마가 그리스도와 이야기를 나누고 있다.

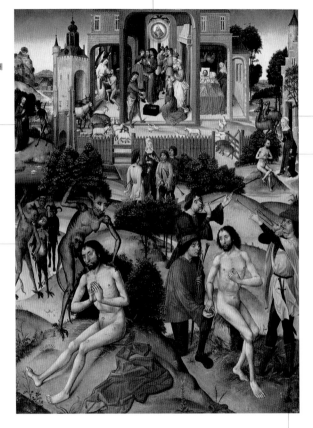

세 낙타와 여러 많은 동물들은 욥의 부유함을 암시한다.

자식들과 재산 모두를 잃고 위중한 병에 걸린 욥에게, 그의 부인은 하느님을 저주하며 차라리 스스로 죽는 것이 낫겠다며 폭언을 퍼붓는다.

욥의 병으로 인한 고통은 인간을 능가하는 악마의 절대적인 힘을 암시한다. 그를 괴롭히는 악마와 그의 추종자들은 끔찍한 얼굴과 입을 가진 괴물로 묘사되었다.

욥의 고통을 완화시켜 주기 위해 온 음악가는 성서가 아닌 '욥의 전설'과 같은 경외서에서만 나타난다.

▲ 성 에카테리나의 전설의 거장과 성 바르바라의 전설의 거장, 〈욥의 일생〉, 1480–90, 쾰른, 발라프 리하르츠 박물관

욥의 부인은 그에게 하느님의 의지를 받아들일 준비가
되었는지 묻고 있다. 마지막 시험으로, 그녀는 욥에게
하느님을 저주하고 자살해 자유로워지도록 재촉하고 있다.

욥의 몸은 말랐고 상처로
가득하지만, "발바닥에서
정수리까지 종기가 나게
하더라"(욥기 2:7)라는
성서의 구절과 같이
나병에 걸려 고통 받고
있는 모습으로
그려지지는 않았다.

단조로워 보이는 화면에서 깨진
그릇 파편이 시선을 끈다. 성서에
따르면, 욥은 도자기 파편으로
종기를 긁었다고 한다.

▲ 조르주 드 라 투르,
〈욥과 그의 부인〉, 1632–35,
에피날, 미술관

기도와 몰아의 경지

Prayer and Ecstasy

기도와 몰아의 경지는 무릎을 꿇고 두 손을 모아 기도하는 성인의 이미지로 표현되곤 한다. 무아지경에 빠진 성인은 신과의 영적 소통으로 완전한 환희의 순간을 경험한다.

● 정의
기쁨, 감사, 찬양, 간청을 담아 신과 나누는 대화

● 성서 구절
에베소서 6장 13-18절

● 관련 문헌
야코부스 데 보라지네 《황금전설》, 성인들의 일생과 관련된 이야기

● 특징
기도는 신자와 하느님 사이의 개인적인 유대를 표현한다. 성인 이외의 일반인들이 기도하는 모습은 거의 나타나지 않는다.

● 이미지의 보급
성인과 신의 은총을 입은 사람이나 신실한 사람들이 기도하거나 몰아의 경지에 빠진 이미지 제작은, 예술의 교화적 기능이 그리스도교인들의 영적 성장을 도울 수 있다고 본 트리엔트 공의회 이후 절정을 이루었다.

▶ 잔 로렌초 베르니니,
〈성 테레사의 황홀경〉, 1644-52,
로마, 산타 마리아 델라 빅토리아 성당

찬양, 감사, 간구의 기도는 사람들이 신과의 관계를 유지할 수 있도록 도와준다. 구약성서 시대부터 기도는 구원이라는 방대한 목표를 향해 사람들이 하느님에게 행한 특별한 간구의 방법이었다. 그리스도 역시 수없이 기도를 드렸으며, 기도하는 방법을 직접 가르치기도 했는데, 기도의 횟수보다는 질을 강조했다(마태오 7:21). 성 바울로는 에베소인들에게 보낸 편지에서 지속적으로 기도를 드리면 하느님의 갑주를 입고 모든 시험으로부터 이겨낼 수 있음을 설파했다. 깊이 있고 지속적이며 열정적인 기도를

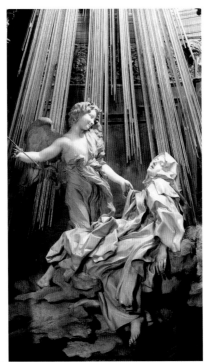

통해 몰아의 경지에 빠진 성인의 성스러운 모습은 '기도하는 자에게 두려움이란 없다'는 메시지를 함축적으로 보여준다. 설명하기 힘든, 영혼의 깊은 곳으로부터 일어나는 몰아의 경지와 같은 숭고한 영적 경험은 신체가 공중으로 부양하는 것처럼 평범하지 않은 모습으로 묘사된다.

한 천사가 입고 있는 영대(stole, 어깨에 걸쳐
무릎까지 늘어뜨린 성직자의 제복 – 옮긴이)는
성직자들의 역할이 신을 섬기는 것임을
암시한다.

바울로는 깊고 신실한 기도를 통해 몸과 영혼이
천국으로 올라가는 경험을 하게 된다. 천사가 한 손으로
그의 믿음의 중심인 천국을 가리키고 있다.

바울로는 두 팔을 벌리고 깊은 기도를 통해 얻은
성체 거양의 경험에 대한 놀라움을 표현한다.

바닥에 놓인 책과 검은 바울로의 대표적인
상징물이다. 책은 단지 성서를 상징할 뿐
아니라, 그가 최초로 그리스도교 동맹체에게
썼던 수많은 편지를 의미하기도 한다. 검은
바울로가 참수로 순교했음을 상징한다.

▲ 니콜라 푸생,
〈몰아의 경지에 빠진 성 바울로〉, 1650,
파리, 루브르 박물관

기도와 몰아의 경지

몰아의 경지에 빠진 성 체칠리아가
천국의 천사들이 찬양하는 모습을
바라보는 모습은 순교자로서의 운명을
간접적으로 보여준다.

상징적으로 작은 향유 단지를 든 모습으로 묘사된
막달라 마리아가 성 체칠리아와 영적인 대화를
나누며 몰아의 경지에 동참한다.

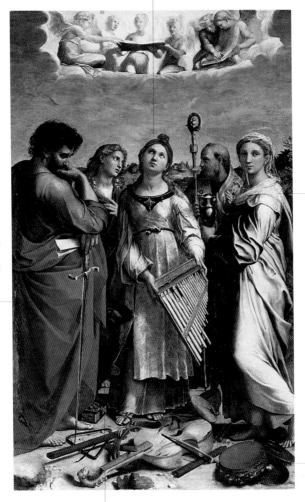

바울로가 수심에 잠긴
채 악기를 바라보고
있다. 그의 손에는
그리스도교 동맹체에게
보내는 편지를 의미하는
접은 양피지와 그가
참수형으로 순교자가 될
것임을 알려주는 검이
쥐여져 있다.

악기는 성 체칠리아의
상징물 가운데 하나로,
여기서는 그녀가
이교도와 결혼하기로 한
날 들은 음악연주를
계기로 그리스도에게
헌신하기로 결심했던
이야기를 들려준다.

책 위에 앉아 있는 독수리는 바로 뒤에서
성 아우구스티노와 눈을 마주치고 있는
복음사가 성 요한의 상징물이다.

▲ 라파엘로,
〈성 체칠리아의 몰아의 경지〉, 1514,
볼로냐, 국립미술관

육체는 영혼을 위한 것에 불과하다며, 육체적인
고통으로 자신의 죄를 스스로 벌하기 위해 손에
돌을 쥐고 가슴을 치려 한다.

은둔자의 복장을 한 성 예로니모가 사막에서
고행하는 모습이지만, 사실 배경은 사막으로
표현되지 않았다.

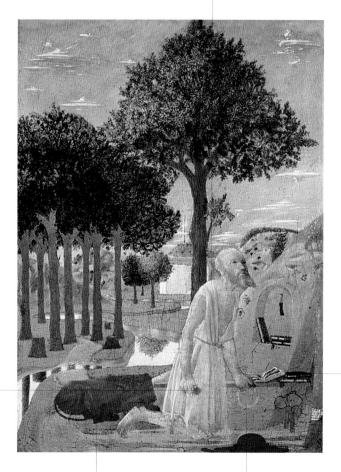

예로니모의 옆에
놓인 책은
교부철학자였던
그의 인생을
의미하며, 그가
번역한 성서의
통합판인 불가타
성서를
암시하기도 한다.

예로니모 곁에는 길들여진 사자가
자주 등장한다. 《황금전설》에서 다루어진,
발에 가시가 박혀 고통 받던 한 사자가
예로니모의 도움으로 낫게 된 후 그의
충직한 친구가 되었다는 일화를 연상시킨다.

원형으로 매달려 있는 묵주는
4세기 무렵 이미 그리스
정교도들에 의해 기도를 돕는
도구로 사용되었다.

▲ 피에로 델라 프란체스카,
〈성 예로니모〉, 1450, 베를린, 미술관

기도와 몰아의 경지

성 그레고리오는 한 수도사가 성체 내 그리스도의 존재에 대해 의심을 품은 사실을 알아채고, 구세주 그리스도께 증거를 간청하고 있다.

십자가에서 내려와 무덤 안에 선 그리스도는 '슬픔의 사람'이라는 이미지로 수도사들과 성인 앞에 나타났다. 그의 몸으로부터 배어 나오는 피는 성배 안에 담긴다.

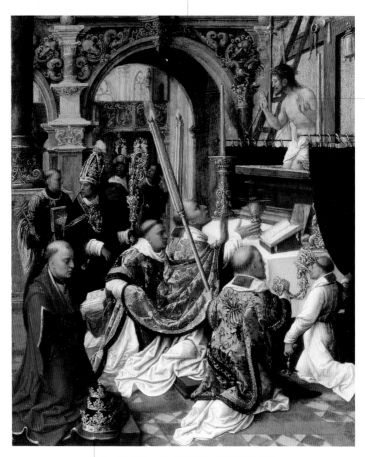

성 그레고리오는 교황 서품식 동안 티아라를 벗어 옆에 내려놓았다. 교황의 머리 장식품인 티아라는 세 개의 왕관이 겹쳐진 형태로, 왕과 왕자의 아버지이며 세상의 지배자이고 동시에 그리스도의 대리인임을 상징한다.

▲ 아드리안 이센브란트,
〈성 그레고리오의 미사〉, 1510,
로스앤젤레스, 게티 미술관

후기 트리엔트 공의회에서 다루어진 대표적인 도상 중의 하나로, 십자가에 달린 그리스도는 성 베르나르를 감싸며 자신의 옆구리 상처로부터 흐르는 피를 먹여 주고 있다.

하느님을 둘러싼 천사들의 모습은 몰아의 경지에 빠진 성인을 묘사한 작품에 자주 등장한다.

천사들은 성 베르나르가 쓰기를 거부한 주교관을 옮기고 있다. 이는 성 베르나르가 스스로 부족함을 느껴 주교의 직분을 거부한 일을 의미한다.

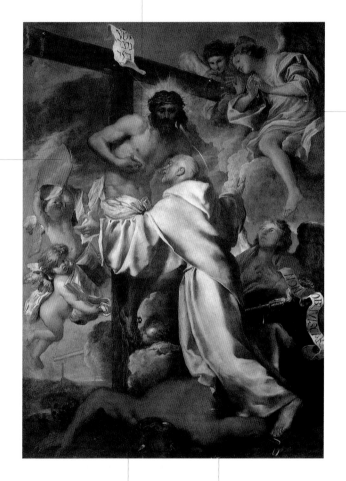

사슬에 묶인 악마의 모습은 유혹에 대한 승리를 상징하는 것으로 성 베르나르의 도상 중 하나이다.

시토 수도회 수사의 흰 복장을 하고 무릎을 꿇고 있는 성 베르나르는 십자가에 달린 그리스도를 감싸고 있다.

▲ 그레게토(조반니 베네데토 카스티글리오네), 〈성 베르나르를 감싸는 십자가에 달린 그리스도〉, 1642년 이후, 제노바, 산 피에르 다레나, 산타 마리아 산 마르티노 성당

기도와 몰아의 경지

거친 붓질을 이용해 사실적으로 그려낸 조각 천을 기워 만든 복장은 궁핍함으로 고통 받는 아시시의 성인의 상황을 보여준다.

열정적인 기도의 강한 긴장의 순간이 높은 광대뼈와 꼭 감은 눈, 그리고 반쯤 벌리고 있는 입으로 강조되는 성인의 수척한 얼굴로 표현되었다.

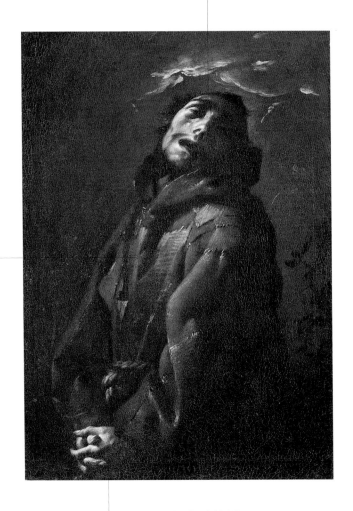

▲ 프란시스코 카이로,
〈몰아의 경지에 빠진 성 프란체스코〉,
1616-20,
밀라노, 카스텔로 스포르체스코,
라콜테 시립미술관

깍지를 낀 채 꼭 쥐고 있는 성인의 손은 고통과 비통함으로 몸부림치는 간구의 기도를 의미한다. 밝은 빛줄기로 강조되는 성인의 가늘고 긴 손가락은, 영혼의 보살핌은 육체의 보살핌보다 우선한다는 것을 상징한다.

17세기 프란체스코 수도회의 수도사였던
코페르티노의 성 요셉이 종교재판 동안
몰아의 경지에 빠져 공중부양을 하고 있다.
재판에서 결백함이 증명된 성 요셉은
신실하게 하느님의 뜻을 따르게 된다.

구름 사이의 천사들에 둘러싸여 달 위에
선 모습으로 출현한 원죄 없이 잉태한
성모 마리아는 성 요셉이 몰아의 경지에
빠지도록 한다.

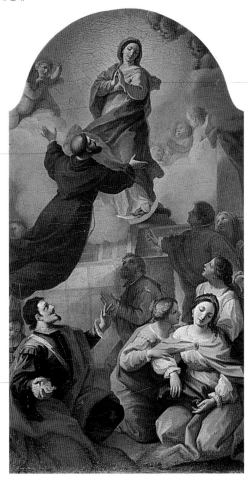

브런스윅의 루터교
공작은 코페르티노의
성 요셉이 몰아의
경지에 빠져
공중부양하는 모습을
두 번 목격한 뒤
가톨릭으로 개종했다.

▲ 피에트로 코스탄치,
〈몰아의 경지에 빠진 코페르티노의 성 요셉〉,
18세기, 아멜리아, 대성당

성인과 악마의 싸움

악과 악마의 시험으로 표현되는 용과 성인의 이미지. 성인은 용과 싸우거나 축복을 통해 이들을 길들이는 모습으로 주로 표현된다.

Saints Who Battled the Devil

- **정의**
 전통적으로 악마로 표현되는
 악령에 맞선 싸움

- **성서 구절**
 요한 묵시록

- **관련 문헌**
 사도들의 행전들, 야코부스
 데 보라지네 《황금전설》,
 성인의 일생과 관련된 이야기

- **특징**
 주로 용으로 변장한 악마가
 성인과 싸우거나 공격한다.

- **특정 믿음**
 용은 단순히 힘뿐만 아니라
 내뿜는 숨의 독성만으로도
 상대를 죽일 수 있다.

- **이미지의 보급**
 중세와 르네상스에 널리
 보급되었으며, 여러 세기
 뒤에는 특정한 도상 상징물과
 함께 제한적으로 사용되었다.

여러 성인전에는 악마의 유혹을 물리치고 이겨내는 성인들의 모험담이 자주 등장한다. 초기 찬미적 성격의 전기에서는 주로 용으로 등장하는 악마를 성인이 어떻게 그리스도교도로 개종시켰는지에 대해 다룬다. 최초의 수많은 순교자와 성인들이 그랬던 것처럼, 사도 빌립과 마태오는 거칠고 위험한 용과 맞서 싸웠다. 용과 맞선 성인들 중 가장 높이 칭송 받는 성인은 성 실베스테르와 같은 역사상 인물인 성 조지다. 이 외에도 성 마르다(나사로의 누이), 안티오크의 성 마르가리타, 그리고 막달라 마리아 역시 용과 맞서 싸웠으며, 후에 용을 축복하고 성수를 뿌려 승리했다. 요한 묵시록에 따르면 대천사 미카엘은 괴물과 같은 야수를 물리치는 역할을 한다. 대천사 미카엘을 포함한 여러 성인들 역시 악마와 악령의 교활함에 맞서 싸우는 장면에 등장하며, 시험을 이겨내는 장면에서는 그들의 힘을 의미하는 특정한 상징물이 함께 묘사된다.

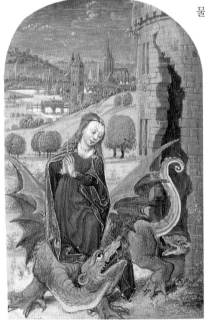

▶ 리에벤 반 라뎀,
〈성 마르가리타〉, 1469,
《부르고뉴 공작 샤를의 기도서》의 일부,
로스앤젤레스, 게티 미술관

고대 로마인들은 늑대와 딱따구리를 갑주 입은 전쟁의 신 마르스를 의미하는 신성한 동물로 모셨다.

중앙에 마르스 조각상이 있는 거대한 감실 양 꼭대기에 두 조각상이 서 있다. 이는 거짓 신들을 파괴하는 날개 달린 승리의 여신상들이다. 좌우 승리의 여신 발 밑에는 각각 'EX-H-TRI'와 'D-M-VICT'라는 비문이 새겨져 있다. 이는 '모든 우상들에 대한 승리는 삼위일체 하느님의 손 안에 있다'는 뜻이다.

사도 빌립은 용을 물리치고 용의 독성이 담긴 숨으로 쓰러진 이들을 회복시킨다. 하늘에 흐릿하게 묘사된 십자가에 달린 그리스도의 모습은 하느님이 그가 행하는 일을 지지하고 축복함을 의미한다.

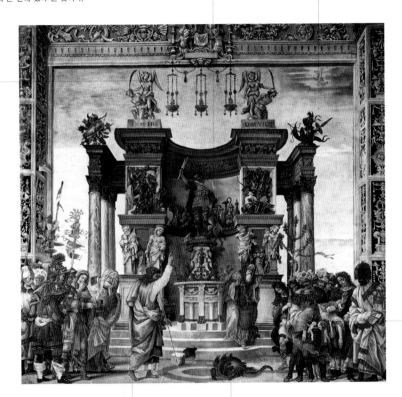

이교도들은 사도 빌립을 마르스의 신전으로 끌고 가 군신 마르스의 조각상 앞에 희생물로 바치려 했다. 이는 스키타이 지역에서 사도 빌립이 이교도들에게 붙잡힌 상황을 묘사한 《황금전설》 속 이야기에서 가져온 이미지이다.

악마의 상징인 작고 끔찍한 모습의 용이 마르스 조각상의 기단에 갑자기 나타나 독성이 가득한 치명적인 숨을 내뿜어 사람들을 죽음으로 몰아간다.

악마의 첫 번째 희생양은 제단 가까이에서 산 제물을 바치는 의식을 준비하고 있던 사제의 아들이다.

▲ 필리포 리피,
〈마르스 신전의 사도 빌립〉, 1487-1502,
프레스코, 피렌체, 산타 마리아 노벨라 성당

성인과 악마의 싸움

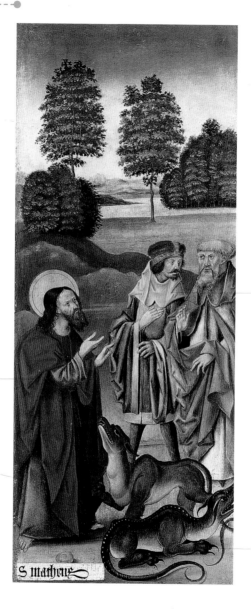

경외서인 예언자 오바디야의
사도 회고록에 따르면,
성 마태오는 선교를 위해
에티오피아를 여행하던 중
여러 기적을 일으키고 수많은
이들에게 세례를 내려
개종시킨 뒤에 두 용과 맞서
싸웠으며, 용을 신앙고백으로
물리쳤다고 한다.

마법사 자로엔과
아르파사트가 성 마태오를
시험한다. 그 중 한 명은
성 마태오를, 입에서 불을
뿜어내고 치명적인 독성이
가득한 숨을 쉬는 용과
맞서게 한다.

성 마태오의 발 앞으로
다가온 용은 금세
사도만이 깨울 수 있는
잠에 빠지게 된다. 그에
의해 길들여진 용들은 이
나라를 떠난다. 성인은
사람들에게 악마의 화신인
용으로부터 스스로 벗어날
수 있는 힘을 길러야
한다고 주장한다.

▲ 가브리엘 말레스키르히,
〈용을 길들인 성 마태오의 기적〉, 1478,
마드리드, 티센 보르네미자 미술관

사람들의 간청에 따라 성 마태오는 성수를 뿌리고
십자가를 보여주며 용을 길들인다.

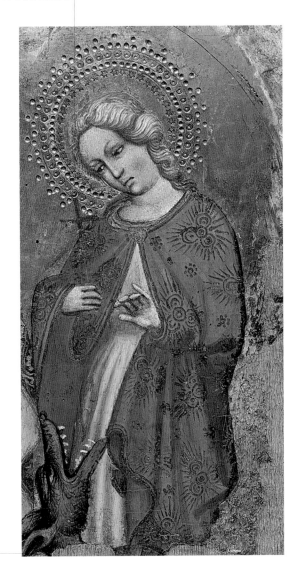

야코부스 데 보라지네의 《황금전설》에 따르면,
마태오가 길들여 사람들 앞으로 데려간 용은
그들이 던진 돌에 맞아 죽었다고 한다.
갈릴리해에서 온 타라스쿠스라는 이름의
이 야수는 가공할 만한 악마 리바이어던과
오마쿠스의 자손이다. 반은 뱀이고 반은
포유동물이며, 황소보다 크고 말보다 길며,
칼과 같이 날카로운 이를 가졌고, 물속에
잠복했다가 지나가는 보트를 침몰시키고
그 안의 승객들을 죽이기도 했다.

▲ 야코벨로 델 피오레,
〈성 마태오〉, 15세기 전반기,
베네치아, 브라고라의 산 조반니

성인과 악마의 싸움

카파도니아의 기사인 성 조지의 위업은
중세 전설의 산물이다. 여기서 그는 말에
올라타 탐욕스러운 용을 죽이고 있다.

이 벽은 괴물에게 산 제물을 바쳐야만
목숨을 부지할 수 있다는 공포로 휩싸인
마을을 표현한 것이다.

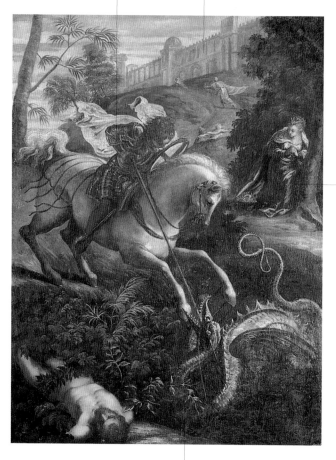

성 조지는 산 제물을 삼키기 직전에 용을 공격해
길들인 뒤, 밧줄로 결박해 마을까지 가져와 많은
이들 앞에서 죽인다. 그로 인해 왕과 마을의 모든
사람들은 개종하게 된다.

용에게 바쳐질 다음 희생 제물로 왕의 딸이 선택되어
있었다. 《황금전설》에 따르면, 성 조지가 도착했을 때,
공주는 강둑에서 용을 기다리고 있었다(이 장면은 회화
작품에 자주 표현되지는 않는다).

▲ 틴토렌토(야코포 로부스티),
〈성 조지와 용〉, 1560년경,
상트페테르부르크, 에르미타슈 미술관

감옥에서 가혹한 고문을 받은 젊은 여인은
하느님께 기도를 드리고, 그로 인해 자신을
시험하는 악마의 정체를 알게 된다.

매혹적인 성 마르가리타를 사랑한 로마의 제독
올리브리우스는 그리스도교인인 그녀에게 개종을
요구했으나 거절당하자 그녀를 감옥에 집어넣었다.

감옥에서 성 마르가리타는 머리가 여럿 달린 용을
만나게 된다. 야코부스 데 보라지네에 따르면,
그녀는 십자가의 증표를 가지고 능히 용을
이겨냈다고 한다.

《황금전설》에 의하면, 악마는 마르가리타 앞에 두 번
나타났다고 한다. 두 번째는 사람으로 변장해
나타났는데, 그녀는 금세 악마의 정체를 알아채고
가면을 벗긴 뒤 바닥으로 내동댕이치며 그리스도를
믿는 자신을 시험하는 이유를 물었다.

▲ 루빌라세카의 성 마르가리타 제단 정면 장식(일부),
1160-90, 사제관, 성공회 박물관

성인과 악마의 싸움

용은 약 150개 계단 깊이의 웅덩이에서 나타나,
콘스탄티누스 대제가 등장하기 전까지 독성이 있는
숨을 내뿜으며 사람을 죽이고 있었다.

성 실베스테르는 그의 앞에 출현한
성 베드로의 조언대로 용의 주둥이를 묶고
십자가 장식이 있는 링으로 봉하며 다음과
같은 신앙 고백문을 읊는다. "그리스도는 성모
마리아에게 나시고 십자가에 달려 죽으신 뒤
다시 살아나 하느님 우편에 앉아 계시어,
죽은 자와 산 자를 심판하러 오실 것이며,
너 사탄은 이 웅덩이에서 그가 오실 때까지
기다리게 될 것이다."

성 실베스테르가 용에 맞서
용감하게 싸우는지를 직접 보기
위해 뒤쫓아 온 두 마법사는
용의 입김으로 질식해 바닥에 쓰러진다.
성 실베스테르가 마법사들을 밖으로
밀어내 살려내자 그들은 그리스도교로
개종하게 된다.

▲ 마소 디 방코,
〈용을 길들인 성 실베스테르〉, 1337,
프레스코, 피렌체, 산타 크로체 성당, 산 실베스테르 예배당

카르투지오 수도회의
복장을 한 수려한
모습의 사제는 오랜
세월 동안 클레르보
대수도원장이었던
성 베르나르를
연상시킨다.

책은 성 베르나르가 남긴
수많은 성스러운 글들을
상징한다.

사슬에 묶인 채 베르나르의 발에 밟혀 있는
악마의 모습은, 성인은 대적하는 모든 악의
시험을 능히 이겨낼 수 있는 힘을 가지고
있음을 암시한다.

▲ 마르첼로 베누스티,
〈악마를 물리친 성 베르나르〉, 1563-64,
바티칸 시티, 미술관

성인과 악마의 싸움

상상력이 풍부한 예술가는 악마를 가는 팔이나 허리와 같은 인간과 염소의 발굽이나 꼬리 또는 사슴의 뿔과 같은 짐승의 특징을 동시에 지닌 괴기스러운 모습으로 묘사했다. 이러한 특징과 더불어 특히 용의 날개나 양서류의 비늘과 같은 부분은 중세의 전형적인 악마의 도상이다. 악마의 큰 귀에서 뿜어져 나오는 작은 화염과 그의 둔부 쪽에 달려 있는 두 번째 얼굴이 악마의 사악한 느낌을 더해준다.

성 아우구스티노의 주교 복장을 통해 그가 영혼들의 목자임을 알 수 있다.

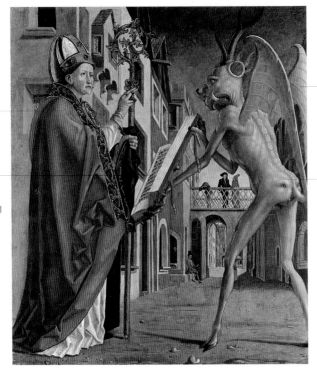

《황금전설》에 따르면, 악마는 성 아우구스티노에게 인간의 모든 악덕과 실수가 적혀 있는 책을 보여준다. 악마가 펼쳐 들고 있는 책에는 성 아우구스티노가 잠자기 전 기도 암송을 잊었던 실수가 적혀 있다.

성 아우구스티노가 자신이 기도를 빼먹은 것에 대해 회개 기도를 드린 뒤 '죄의 책'에서 그 내용이 사라지자 악마가 화를 내고 있다.

▲ 미하엘 파허,
〈성 아우구스티노의 기도서를 들고 있는 악마〉, 1480년경,
교부 제단화의 일부, 뮌헨, 알테 피나코테크

그리스도교 속죄의 상징인 십자가는 악마와 싸우기 위한 성 미카엘의 무기이다.

천군의 통치자인 대천사의 완전 무장한 이 모습은 대천사의 가장 일반적인 이미지로, 요한 묵시록에 묘사된 특징을 따른 것이다.

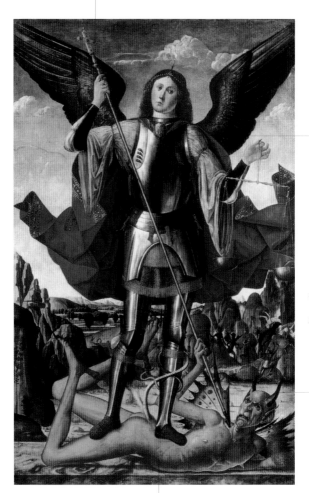

갈고리 발톱과 가시 모양의 작은 날개, 그리고 뿔과 뾰족한 귀를 지닌 악마는 긴 뱀과 같은 꼬리로 미카엘의 다리를 휘감으며 반항하고 있다.

공격 당한 용은 악마로 변한다. 반 인간의 형태로 묘사된 악마의 모습으로 그 사악함이 더욱 강조되었다.

▲ 프란체스코 파가노,
〈악마를 물리치는 대천사 미카엘〉, 15세기 후반,
성 미카엘의 두폭화의 패널, 나폴리,
오모보노의 성 미카엘 회당

최후의 날 :
재판과 실재

아르스 모리엔디 (죽음의 기술) ✤ 죽음
세 명의 산 자와 세 명의 죽은 자의 만남
죽음의 춤 ✤ 죽음의 승리
바니타스 (헛되고 헛되니 모든 것이 헛되도다)
호모 불라 (거품과 같은 인간)
개별 심판 ✤ 요한 묵시록의 기수
육체의 부활 ✤ 최후의 심판
영적 추수 ✤ 사이코스타시스 (영혼의 무게 재기)
지옥의 망령들 ✤ 연옥의 영혼들
의로운 영혼들

◀ 미켈란젤로,
〈심판자 그리스도와 성모 마리아〉, 1537-41,
〈최후의 심판〉(일부), 프레스코, 바티칸 시티, 시스티나 예배당

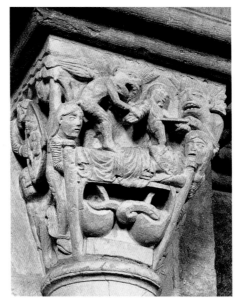

아르스 모리엔디 (죽음의 기술)

Ars Moriendi

사제와 가족들에 둘러싸여 죽어가는 사람의 죽음의 순간이 다루어진다. 주로 죽음의 우의가 죽어가는 영혼을 두고 싸우는 천사와 악마의 모습이 함께 표현된다.

● **이름**
'죽음의 기술'을 의미하는 라틴어에서 유래

● **관련 문헌**
죽음의 기술에 대한 사제나 성직자들의 안내서

● **특징**
죽음의 순간을 묘사

● **이미지의 보급**
특히 15-16세기에 많이 나타났으며, 차츰 회화보다는 판화로 널리 보급되었다.

죽음의 기술인 '아르스 모리엔디'는 그리스도교적 관점에서 본 죽음에 대한 도상학적 주제로 중세 말엽에 등장했다. 가장 중요한 순간은 바로 영혼이 구원 받을 수 있을지 아니면 영원한 지옥 불에 빠질 수밖에 없는지를 결정하는 마지막 심판의 순간이라고 본다. 사제들은 한 때 죽음에 슬기롭게 대처하는 방법을 알려주기 위해 죽음의 기술에 대한 특별한 책자를 만들었다. 이 책자는 죽음의 마지막 순간에 믿음을 저버리고 자신의 죄나 소유물에 대한 집착과 고통으로 절망하거나 혹은 자신이 행했던 미덕에 대해 지나친 교만에 빠지도록 유혹하는 악마의 시험에 대비하기 위한 것이다. 15세기 무렵, 이와 같은 주제는 목판화 삽화로 제작되면서 대중적으로 널리 보급되었다. 르네상스 시기의 지롤라모 사보나롤라와 같은 사제나 로테르담의 에라스무스와 같은 학자들에 의해 널리 사용되었으며, 차츰 죽음에 직면한 순간보다 인생을 살면서 어떻게 사는 것이 잘 살고 못 사는 것인지에 대한 것으로 중심 내용이 변해 갔다.

▶ 〈부자의 죽음〉, 1125-40, 지주 주두, 베즐레, 성 마들렌 대성당

성사(聖事) 중 성직 안수식이
행해지고 있다.

혼인의 성사 의식이
행해진다.

천사들이 날아 다니며
경건하게 성사 의식을
돕는다.

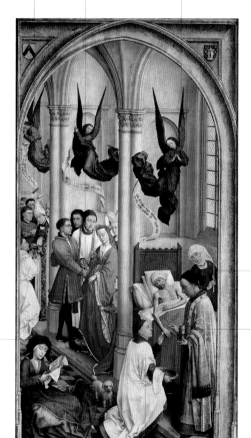

성사 중 최후의 의식으로,
임종 직전의 환자에게 성체를
주는 의식이 행해지고 있다.
이와 같은 주제에 자주
등장하는 양초는 빛으로 오신
그리스도가 함께 하심을
연상시키며, 동시에
일반적으로 신성한 의식을
상징하는 성스러운 물건으로
사용된다.

여성이 기도문을 읽고 있다.
하지만 이 이미지는 각 성사가
진행될 때 사제가 상황에 맞는
기도문을 읽기 때문에 특별한
의미는 없다.

종부 성사, 즉 죽기 직전인
사람에게 성유(聖油)를 뿌려
의식을 행하는 장면이다.
사제는 가늘고 긴 침을
이용해 환자의 손 위에
십자가의 형태로 기름을
바른 뒤 헝겊 조각으로
닦아내는 순서로 의식을
진행한다.

야고보서에 "너희 중에 아픈 사람이 있느냐?
그렇다면 교회의 가장 연장자를 불러라"와 같은
구절이 있다. 이에 따라, 죽음을 앞둔 이에게 행하는
마지막 의식은 관례상 여러 사제들이 바라보는
가운데 오직 최고 사제에 의해서 진행된다.

▲ 로히르 반 데르 베이덴,
〈종부 성사〉(일부), 1445-50,
〈일곱 가지 성사〉 제단화의 일부,
안트베르펜, 왕립미술관

아르스 모리엔디 (죽음의 기술)

빛을 발하는 십자가는 죽음의 문턱에 있는
한 인간이 구원받을 수 있는 가능성을
상징한다. 죽음을 앞둔 구두쇠는 이 빛을
바라보고 있으면서도, 여전히 자신의 부에
집착하는 몸짓을 하고 있다.

죽음은 낡은 침대보를 뒤집어쓰고 있는
해골의 모습으로 화살을 꼭 쥔 채
문 뒤에 서 있다. 화살은 구두쇠를 향해
조준되어 있다.

악마가 건네주는 돈주머니에
손을 뻗치는 몸짓은 죽는
순간까지도 참회하지 못하는
영혼을 표현한다.

악마가 구두쇠의
침대머리 뒤에서 그가
구원받을 수 없도록
유혹하려 한다.

수호 천사는 죽어가는
구두쇠 옆에서 그를
그리스도에게로
인도하기 위해 자신이
할 수 있는 모든
간청을 하고 있다.
하지만 천사의 도움을
거절하는 인간은 그를
향해 등을 돌리고
앉아 있다.

구두쇠의 이미지는
부를 쌓는 데에만
집중하며 온전히
악마의 유혹에 끌려온
구두쇠의 일생을
보여준다. 오직 형식적
믿음만을 지닌 그는
한 손으로는 묵주를
쥐고 있지만 다른
한 손으로는 돈을
숨기고 있다.

▶ 히에로니무스 보스,
〈구두쇠의 죽음〉, 1490년경,
워싱턴, 국립미술관

악마와 같은 여러 괴물들은 죽어가면서도 회개하지
않는 인간의 침대 곁을 맴돌고 있다(이러한 이미지는
고야의 작품에서 처음 등장했다). 악의 화신인 괴물들은
인간이 회개하지 못하게 만들고 있다.

신성한 구원을 의미하는 빛이 창문
너머로부터 들어와 성인이 서 있는
어두운 방 안을 가득 채운다.

십자가상은 구원과 속죄에 대한 언약의
증거이다. 십자가에 달린 그리스도 형상의
상처 난 옆구리에서 배어 나오는 피는
희생의 권세를 강조한다.

여기에 묘사된
성 프란시스 보르지아는
그가 1550년에 입회한
예수회 의복을 입고 있다.

▲ 프란시스코 고야,
〈회개하지 않은 채 죽어가는 남자를 방문한
성 프란시스 보르지아〉, 1788, 발렌시아 대성당

죽음
Death

죽음은 부패한 육체와 해골의 모습으로, 때에 따라 수의나 왕관을 걸치기도 한다. 해골은 낫, 활, 화살을 들고 있으며, 때때로 관(棺)을 옮기는 모습으로 그려진다.

● 정의
신자들에게는 영생을 얻는
인생의 마지막 순간

● 특징
지상의 삶으로 되돌아갈 수
없는 모든 인간의 운명

● 이미지의 보급
14세기 초반에 시작된
죽음의 모티프는 차츰 유럽
전역으로 퍼져나갔으며,
18세기까지 대중적으로
사용되었다.

▶ 한스 멤링,
〈죽음〉, 1485년경 혹은 이후,
〈지상의 덧없음과 성스러운 구원〉
세폭제단화의 일부,
스트라스부르크, 순수미술관

죽음의 화신은 13세기부터 작품에 등장하기 시작했다. 처음에는 장례식 예술과 관련해 한정적으로 그려졌지만, 중세에 유럽 전역에 걸쳐 널리 퍼졌다. 당시 죽음에 대한 묘사는 죽음이라는 주제 자체의 소름 끼치는 분위기를 연상시키지 않는 상당히 자연스러운 모습으로 표현되었다. 죽음은 사람들에게 항상 영원에 대한 개념과 짝을 이루며 인식된다. '메멘토 모리(memento mori, 죽는다는 사실을 기억하라)'에서와 같이 죽음이 단독 이미지로 사용되기 전에는 '아르스 모리엔디(ars moriendi, 죽음의 기술)' 장면의 일부로 함께 등장했다. 하지만 항상 부정적인 존재로만 등장한 것은

아니었다. 죽음의 화신은 '세 명의 산 자와 세 명의 죽은 자의 만남'의 이야기와 함께 등장하기도 했으며, 우의적인 종교화의 단독 모티프로 계속 등장했다. 이와 같은 예에서 죽음은 끔찍한 현실로 묘사되지 않았으며, 오히려 피할 수 없는 시간의 흐름과 지상에서의 마지막 순간이라는 상징적 의미로 묘사되었다.

창으로 무장한 두 천사의 도움을 받아
대천사 미카엘은 작은 영혼을
낚아채는 악마와 싸움을 벌인다.

검으로 무장한 미카엘은 전사 천사이다.
그는 악마에게 붙잡힌 영혼을 구하기
위해 악마의 머리를 붙잡으며 공격한다.

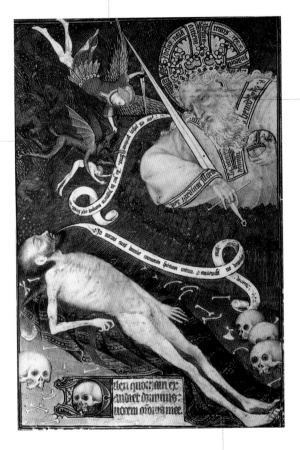

천군 천사들이 권세를
상징하는 장검과
지구본을 든 위풍당당한
하느님을 둘러싸고
있다. 하느님은
프랑스어로 "너는 너의
죄로 인해 벌을 받을
것이지만, 심판의
날에는 나와 함께 있을
것이다"라는 말을
전하며 바라보고 있다.

값비싼 의복 위에 누워 있는 죽음은 앙상하게 마르고 초췌한
인간의 몸으로 표현되었으며, 후기 고딕 양식에서 죽음을
상징했던 해골과 여러 유골에 둘러싸여 있다. 그 사이에 펼쳐져
있는 두루마리 양피지에는 "오 나의 신이시여, 당신의 손으로
나의 영혼을 인도하소서"라는 문구가 라틴어로 적혀 있다.

▲ 로한 기도서의 거장,
〈하느님 앞에서의 죽음〉, 1418-25,
로한 기도서의 일부, 파리, 국립도서관

죽음

몸이 썩어가는 기사의 모습으로 표현된
죽음은 가는 뱀으로 만든 화관을 쓰고
멈출 수 없는 시간의 상징인 모래시계를
들고 있다.

천상의 예루살렘으로
보이는 이 도시가
바로 기사가 가려고
하는 궁극적
도착지이다.

믿음으로 무장하고 승리하여 전진하는
그리스도교인 병사의 이미지로 묘사된
기사는 로테르담의 에라스무스의
작품(1501)에서 영감을 얻은 것이다.

말머리 장식으로
사용된 떡갈나무
가지는 그리스도교
군인의 승리를
상징한다.

예술가의 서명이 기입된 명판 근처에
묻혀 있는 해골은 죽음이 타고 있는
늙은 말의 시선을 붙잡고 있는 듯하다.

중세에 널리 유행했던 도상 모티프에 따라 그려진
악마의 이미지는 창으로 무장하고, 뿔과 염소의 발굽,
길고 뾰족한 귀, 산돼지의 코와 축 늘어진 박쥐의
날개를 가졌다. 기사는 이러한 악마의 존재를 전혀
두려워하지 않는다.

▲ 알브레히트 뒤러,
〈기사와 죽음과 악마〉, 1513,
인그레이빙

개는 그리스도교인들의
주요 무기인 믿음의
화신이다.

중세에 시작된 전통에 따라 천사들이
십자가 주위를 날아다니며 예수의 죽음을
애도하고 있는 모습이 그려졌다.

시간을 지배하는
힘의 상징인
모래시계를 들고
있는 해골로
표현된 죽음이
죄의 화신과 함께
그리스도가 달려
죽은 십자가에
사슬로 묶여 있다.
이는 그리스도의
희생으로 인한
죄의 사함을
상징한다.

인간을 시험하는
악마의 상징인 뱀은
죄의 우의적 상징물로
묘사되었다.
벌거벗겨진 죄의
화신은 죄가 미덕과
은혜의 영혼을
벗겨버린다는 것을
암시한다.

성모 마리아가
죽은 그리스도를
십자가에서 내려
바닥에 눕히고
눈물 흘리며
애통해 하고 있다.

▲ 야코포 리고치,
〈인간의 속죄의 우의〉, 1585년경,
소더비 사

해골로 묘사된 죽음이 생명을 상징하는 양초를
손으로 끄고 있다. 그 위에 쓰인 '눈 깜짝할
사이'라는 뜻의 라틴어 'in ictu oculi'는
우리의 생명을 지배하는 죽음은 순식간에
다가온다는 사실을 연상시킨다.

관과 낫을 들고 있는 해골의 모습은
가장 일반적으로 죽음을 상징하는
이미지이다.

죽음이 짓밟아버린 물건 사이에 여러 책이
흩어져 있다. 그 중 펼쳐져 있는 페이지에는
한 건축물이 그려져 있다. 이는 예술도
인간이 죽음으로부터 벗어나도록 돕지
못함을 보여준다.

해골이 발을 얹고 있는 지구본은 세상을
지배하는 죽음의 힘을 표현한다. 그 옆에 흩어져
있는 악기, 무기, 갑옷은 모두 세상의 기쁨과
영광의 덧없음을 상징한다.

인생의 허무함을 보여주는 복잡한 정물화에는
교황의 티아라와 주교관뿐만 아니라, 왕관, 홀,
황금 양털에 이르기까지 다양한 권력의 상징물이
등장한다.

▲ 후안 데 발데스 레알,
〈죽음의 우의〉, 1670-72,
세비야, 성 카리다드 병원

죽음 뒤에 그려진 내리닫이 창살문은
지옥문의 이미지에 끔찍함을 더해준다. 죽음은
난폭하고 사악한 모습으로 묘사되었고, 그의
갈비뼈와 관절은 타오르는 불길로 터져 있다.

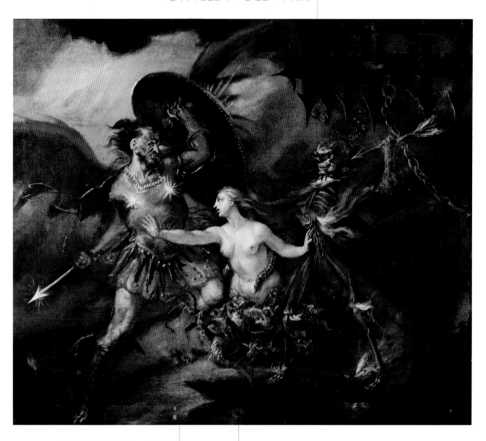

무장한 악마의 이미지는 그가 신에게
대항한 천사의 우두머리임을 보여준다.
작가는 밀턴의 《실낙원》(1665)으로부터
이미지를 착안했다.

존 밀턴(체사레 리파의 해설을 기본으로)에 따르면,
죄의 화신의 상체는 여성의 모습이고, 하체는 뱀의 모습을
하고 있으며, 허리에는 무시무시한 괴물들이 달려 있다.

▲ 윌리엄 호가스,
〈사탄과 죄와 죽음〉, 1735-40,
런던, 테이트 현대미술관

죽음

해골과 뼈가 앙상한 손만이 알아볼 수 있도록 그려진 죽음은 무리를 지어 있는 인간들에게서 떨어져 홀로 서 있다. 죽음을 감싸고 있는 수의에 새겨진 십자가는 흔히 죽음의 이미지에서 찾아볼 수 없는 예외적인 표현이다.

흘러가는 인생의 절기를 표현하는 서로 엉켜 있는 인간의 모습 중 어머니와 아이의 이미지는 삶과 희망을 상징한다.

머리를 숙인 늙은 여인은 죽음에 대한 체념을 의미한다.

서로 끌어안은 한 쌍의 남녀는 죽음으로부터의 피난처이자 위로의 원천인 사랑을 상징한다.

▲ 구스타프 클림트,
〈삶과 죽음〉, 1908-12, 빈, 개인 소장

말을 타고 있거나 막 말에서 내린 세 명의 기사가 무덤에서
해골의 모습을 하고 있는 세 명의 죽은 사람을 만난다. 때때로
그들이 만난 이유를 설명하는 수도사가 함께 등장하기도 한다.

세 명의 산 자와
세 명의 죽은 자의 만남

The Meeting of the Three Living
and the Three Dead

'세 명의 산 자와 세 명의 죽은 자의 만남'에 관한 도상은 14세기 말엽 교
회 내의 프레스코 작품으로 처음 등장했다. 하지만 당시에는 전통적인
교회 장식에서 특징적으로 볼 수 있는 신성함의 아우라는 배제된 채였
다. 일반적으로 사냥에 나선 세 명의 기사가 끔찍한 모습의 세 명의 죽은
이들을 만나는 장면으로 묘사된다. 그림 속 죽은 이들은 기사들에게 가
까운 미래에 닥쳐올 운명에 대해 다음과 같이 설명한다. "우리도 한 때
지금의 당신들과 같았다. 당신들 역시 머지않아 지금의 우리처럼 될 것이
다." 죽은 이들은 열린 무덤 안의 부패한 시체로 흔히 표현되며, 때로
는 수도사가 기사들에게 이 만남에 대해 설명한다. 이 도상은 육체와 영
혼의 충돌 장면을 다룬 슈바벤의 프레드릭 2세의 궁정에서 처음 다루어
졌거나, 아니면 궁정의 화려함과 상반되는 수도원 같은 공간에서 처음으
로 그려졌을 것이다. 그리고 후자의 경우 세상의 즐거움에 빠진 이들의
피할 수 없는 운명을 강조하고자 했을 것이다.

정의
우의적이고 교훈적인
주제의 이야기

관련 문헌
《발람과 조세펫의 사랑》,
《열린 무덤》,
세 명의 산 자와 세 명의
죽은 자의 전설

특징
일반적으로 기사들이
주인공으로 등장

이미지의 보급
14-15세기 사이에
이탈리아(14세기 말까지)와
프랑스를 중심으로 널리
보급되었다.

◀ 몬티글리오의 거장,
〈세 명의 산 자와 세 명의 죽은
자의 만남〉, 14세기 중반,
프레스코, 알부냐노,
산타 마리아 디 베졸라노 수도원

긴 화살은 종종 죽음의 신의 상징물로 표현되며,
내용에 따라 낫이 화살을 대신하기도 한다.

완전히 부패되어 해골만 남기 전
시체의 모습으로 보이는 죽은 이들은
몸에 수의로 보이는 옷을 걸치고 있다.

죽은 자들을 보고
깜짝 놀란 젊은 기사가 도망간다.

▲ 〈세 명의 산 자와 세 명의 죽은 자의 만남〉, 1490년경,
프랑스 기도서의 세밀화 〈죽음의 역할〉(일부),
개인 소장

수도사가 세 명의 기사들을 멈추게 하고
한 쪽에 나란히 누워 있는 세 구의 시체를
가리키며, 지상의 쾌락을 추구한 삶의
종말이 어떤지에 대해 알려주고 있다.

세 젊은 기사들은 뛰어가는 개와 사냥꾼을
쫓아 끔찍한 세 구의 시체를 만나기 전까지
즐겁게 사냥을 하고 있었다.

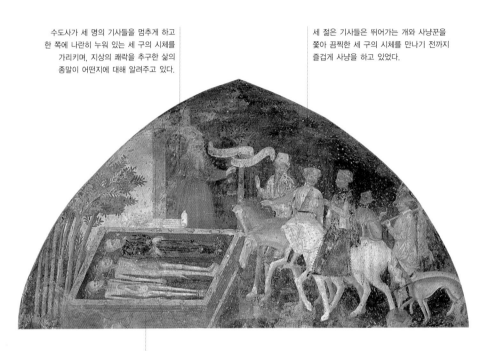

무덤에 누워 있는
세 명의 죽은 자들은
부패되어 있다.

▲ 〈세 명의 산 자와 세 명의 죽은 자의 만남〉,
15세기 전반, 프레스코,
크레모나, 산 루카 성구보관실

죽음의 춤

Dance Macabre

죽음의 춤은 산 자와 죽은 자가 어울려 춤추는 행렬 또는 집단으로, 초기에는 춤추는 이들의 사회적 지위가 드러났지만, 후에는 서로 팔짱을 끼고 춤을 추는 해골로 표현된다.

- **정의**
 죽음이 이끄는 춤

- **관련 문헌**
 춤추는 죽음

- **특징**
 죽은 자들이 어떠한 공격도 하지 않은 채 산 자들을 자신들의 춤 안으로 끌어들여 함께 춤추는 모습

- **이미지의 보급**
 15세기 프랑스에서 그려지기 시작해 18세기까지 주로 이탈리아 북부와 스페인으로 보급되었다.

춤추는 죽음의 이미지는 북유럽과 프랑스에서 먼저 대중적으로 나타났으며, 계속해서 이탈리아 북부와 스페인으로 퍼져나갔다. 남겨진 이미지 중 최초의 것은 파리의 홀리 이노센트 공동묘지에 그려진 것이다(1424년 제작, 1669년 분실). 이 주제 자체가 처음 알려진 것은 14세기 프랑스였으며, 처음에는 '세 명의 산 자와 세 명의 죽은 자의 만남'과 함께 다루어지다가 차츰 분리되어 독립된 이미지로 나타나게 되었다. 이 주제가 전하는 핵심은 죽음의 치명성이다. 피할 수 없으며 모든 인간이 겪을 수밖에 없는 보편적인 순리인 죽음을 보다 차분하고 끔찍하지 않게 생의 자연스러운 마지막 순간으로 묘사한다. 죽음의 춤 이미지는 여러 모순들로 가득 차 있고, 곡괭이, 화살, 관과 같은 상징물을 들고 있는 죽음의 신과 함께 표현된다. 하지만 죽음의 신은 살아 있는 자를 공격하지도 놀라게 하지도 않고 자연스럽게 자신들의 춤 안으로 끌어들인다. 그리고 죽음의 신과 인간이 어울리는 춤은 더 이상 두려운 것이 아닌 사사로운 것이 된다. 문학적 기원으로는 '춤추는 죽음'이라는 명칭으로 통하는 이 죽음의 춤 장면은 인생의 마지막 순간에 올 수 있는 공포로 인한 심리적 충격을 극복하도록 돕는다.

▶ 〈춤추는 죽음〉, 17세기,
밀라노, 대주교관 미술관

죽음의 승리 장면은 죽음의 화신이 귀족과 사제들에게 활을
겨누고 가난한 자들의 간청은 외면하며, 이 모든 계층의 사람들
앞으로 말을 타고 당당히 개선 행진하는 모습으로 묘사된다.

죽음의 승리
The Triumph of Death

14세기 중엽 이탈리아에서 처음 시작된 이 모티프는 초기에 최후의 심판
과 함께 그려졌다. 하지만 뒤이어 자신만만한 죽음의 이미지를 담은 이
주제는 14세기 이탈리아의 새로운 예술적 감성으로 자리 잡았다. 죽음의
화신은 처음에는 부분적으로 부패된 여성의 육체로 나타났으며, 때로는
찢어진 옷을 입고 긴 머리를 늘어뜨린 모습이었지만, 차츰 모든 살들이
부패해서 벗겨진 해골만 앙상한 모습으로 표현되었다. 이와 같은 죽음의
화신은 궁정 생활의 고요함을 깨뜨리며 죽음을 거스르고자 하는 이들을
활로 강하게 공격하는 승리의 신으로 묘사된다. 죽음의 첫 번째 희생물
은 엘리트 계층이다. 모든 이에게 공평한 죽음에게는 부유한 이들의 재
산도, 가난하고 불행한 이들의 간절한 간청도 아무 소용이 없다. 이 주제
는 세상의 쾌락에 지나치게 빠져 있는 궁정 생활을 비판하고 경고하는
것이다. 14세기 페트라르카의 글에 따르면, 죽음은 황소가 끄는 마차를
타고 사람들을 모두 밀쳐내며 전진한다.

● 이름
14세기의 '개선'
문학으로부터 유래

● 정의
죽음은 지위나 선행에
상관없이 모든 인간을
지배한다.

● 관련 문헌
보카치오 《데카메론》,
《필로콜로》, 《피에졸레
요정이야기》,
페트라르카 《승리》

● 특징
신자들에게 속세의
쾌락에 이끌리는 삶을
살지 말라는
강력하면서도 명확한
경고이며, 참회의 삶을
통해 죽음 뒤를
준비하라는 촉구의
메시지

● 이미지의 보급
14세기 중반에서
16세기 초반까지 주로
이탈리아와 프랑스에서
등장했으며, 북유럽
미술에서는 드물게
등장했다.

◀ 조반니 디 파올로,
〈죽음의 승리〉, 15세기,
교송성가집의 일부,
시에나, 공공도서관

죽음의 승리

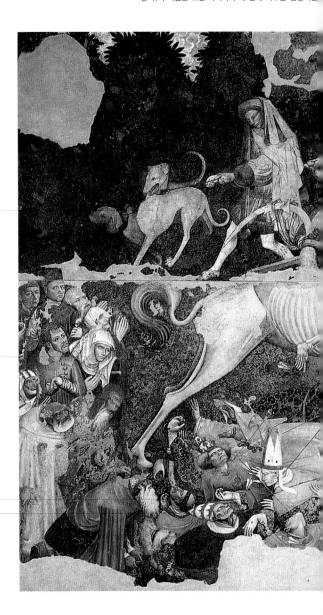

죽음은 말을 타고 활을 쏘는 해골의 모습이다. 허리에 두
운반하는 큰 낫은 세기말 심판의 주제에서 가져온 것이
말 위의 죽음은 요한 묵시록의 네 번째 기수를 연상시킨

놀라서 도망가는 개는
'세 명의 산 자와 세 명의 죽은 자의 만남'의
주제와 연관된 도상으로 모두 죽은 뒤 유일하게
살아남은 생명체이다.

불쌍하고 아프고 불행한 사람들이
자신들을 돌려 보내달라고 죽음에게
간절히 애원하고 있지만 죽음은
그들을 쳐다보지도 않는다.

주교의 등에 꽂혀 있는 활은
그의 갑작스러운 죽음을 의미한다.

모든 계층의 사람들 사이에 서 있는 죽음은
교황의 목을 공격한다. 이는 탐욕의 죄에 대한
처벌을 암시한다.

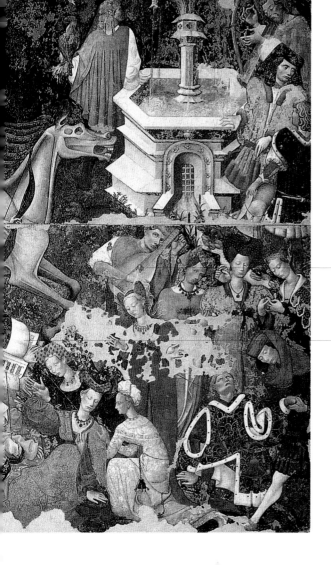

샘은 갑작스럽고도 끔찍하게 죽음이 도래할
쾌락의 공간인 '쾌락의 정원'을 상징한다.

음악은 속세의 쾌락을 의미하는
상징 가운데 하나로 사용된다. 깊은
슬픔에 잠긴 젊은 음악가가 자신의
악기를 연주하고 있다.

죽음은 누구에게나 닥칠 수 있다.
인간의 정신을 확대시키고, 중세 사회에
영광과 특권을 부여했던 문화 역시
예외가 아니다.

◀ 기욤 스피크르
(팔라초 스클라파니의 거장),
〈죽음의 승리〉, 1440년경, 프레스코,
팔레르모, 팔라초 아바텔리스

죽음의 승리

죽음의 행렬에서 도망가려는 사람들에게
두 해골이 넓은 그물을 던진다.

교회를 연상시키는 폐허를 뒤로 하고
난간에 여러 해골들이 나란히 서 있다.
하얀 수의를 뒤집어쓴 이 해골들은
나팔을 불고 있는데 최후의 심판을
알리기 위해 천사들이 나팔 부는
장면을 연상시킨다.

왕관을 쓰고 갑옷과 모피 망토를 입고
손에는 홀을 든 왕이 땅에 쓰러져
있다. 왕의 뒤에 서 있는 죽음이
그에게 모래시계를 내밀고 있다.

▲ 피테르 브뤼헬 1세,
〈죽음의 승리〉, 1562년,
마드리드, 프라도 미술관

손에 긴 낫을 쥐고 조랑말 위에 앉은 죽음이 사람들을 거대한
관 안으로 몰아넣고 있다. 그 옆에는 방패같이 생긴 긴 백색의
관을 들고 의장병들처럼 정렬해 있는 해골들이 있다.

멀리에서는 해골 군사들이
죽음의 씨를 뿌리며 전진하고
있고, 그 주위에는 부패한
시체들이 매달려 있는
고문대와 교수대, 그리고
불타는 배들로 가득하다.

음악에 빠져 있는
두 연인은 그들 뒤에서
끔찍한 일의 전조로
상징되는 해골이 음악을
연주하며 그들을 바라보고
있지만 전혀 인식하지
못하고 있다.

군인들은 죽음을 이겨내기 위해
격렬히 싸우지만 아무 소용이 없다.

죽음의 승리

죽음은 네 개의 두루마리에 쓰여 있는 말을 읊고 있다. "모든 이들에게 그렇듯 너에게도 똑같이 죽음이 다가왔다. 나는 너의 부나 왕관의 권세도 필요 없다. 단지 너 자신을 원한다. 나는 죽음이다. 때가 된 이들을 데리러 왔다. 여기서 스스로의 힘으로 벗어날 수 있는 자는 아무도 없다. 모든 이들은 죽고 이 세상을 떠나게 된다. 그들이 하느님을 노하게 했다면 죽는다는 것은 더욱 비통한 일이 될 것이다. 하지만 하느님을 거스르지 않고 올바르게 살았다면 하느님 안에서 영원함을 얻을 것이므로 죽는다는 것이 진정으로 죽는 것은 아닐 것이다."

죽음은 왕관과 망토를 걸치고 특이한 포즈를 취하고 있으며, 양 옆에는 두 명의 조수가 서 있다. 이 무시무시한 형상들은 부패되고 있는 두 시체가 누워 있는 무덤 위에 서 있다.

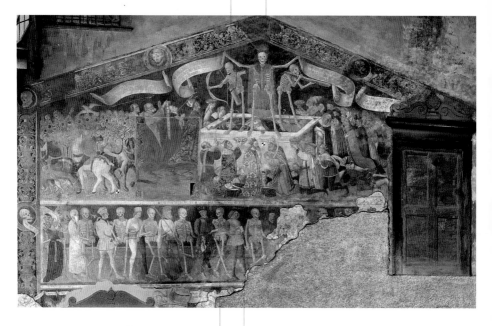

모든 이들이 초대된 죽음의 춤에서 ("오, 충심으로 하느님을 섬기는 너는 두려워 말고 와서 우리와 함께 춤을 추자. 모든 사람은 죽을 운명을 갖고 이 세상에 태어났다") 해골이 춤을 추고 있다. 죽음은, 거울을 보면서 자신을 숭배하는 자만심으로 가득한 여인, 스스로 매질하는 고행인, 노동자, 순례자, 여인숙 주인 등 수많은 사람들과 함께 서로 팔짱을 끼고 춤을 추고 있다.

무릎을 꿇고 있는 여러 군주들은 돈과 보석, 왕관과 같은 재물을 이용해 죽음을 매수하려 하고 있다.

▲ 야코포 볼로네(추정),
〈죽음의 승리와 춤추는 죽음〉, 1485,
프레스코, 디쉬플리니 예배당

'바니타스'는 '메멘토 모리'의 기본적인 상징물인 두개골, 모래시계와 같이 속세의 즐거움과 덧없음을 연상시키는 여러 종류의 물건들로 구성된 정물화로 표현된다.

바니타스
(헛되고 헛되니 모든 것이 헛되도다)

Vanity of Vanities

정물화가 하나의 단독적인 예술 장르로 받아들여지기 시작했던 17세기의 유럽은 종교개혁의 여파와 함께 트리엔트 공의회와 반종교개혁의 반동으로 일어난 30년 전쟁, 그로 인한 경제적 위기 및 전염병의 창궐로 심한 고통에 빠져 있었다. 이러한 배경에서 태어나 발전한 '공의 공(Vanitas Vanitatum)'과 같은 주제는 광범위한 정물화 장르를 통해 나타났다. 여러 예술가들은 인생의 허무함을 알려주는 전도서에서 받은 영향을 여러 상징적인 물건들로 가득 채워진 정물화를 통해 표현했다. 이 정물들은 예술가들의 놀라운 묘사력을 보여주고 이러한 예술이 등장한 문화적 환경을 반영할 뿐 아니라 인생, 특히 그 중에서도 속세의 즐거움에 대한 묵상과 덧없음을 보여주는 것이다. 공허함을 나타내는 물건들 중 두개골, 모래시계, 시계, 다 타버렸거나 불이 꺼진 초는 모두 흘러가는 시간과 닮아서 결국에는 없어지는 인생을 상징한다. 또한 이 외에도 지상의 명성, 부, 전쟁의 상징물과 악기, 책과 같은 예술의 상징물이 함께 더해진다.

이름
전도서 1장에 등장한 라틴어 'Vanitas Vanitatum'으로부터 유래

정의
주로 첫 단어인 '바니타스'로 줄여 사용하며, 이것은 지상의 것들에 대한 덧없음을 상징적으로 표현한 정물화를 칭한다.

성서 구절
전도서 1장

특징
이러한 구성은 인간의 위대함을 암시하지만 때때로 죽음에 대한 느낌을 함께 표현한다.

이미지의 보급
17세기 후반부터 유럽 전 지역, 특히 네덜란드를 중심으로 보급되었다.

◀ 세바스티안 보네크로이, 〈두개골이 있는 정물화〉, 1668, 상트페테르부르크, 에르미타슈 미술관

바니타스 (헛되고 헛되니 모든 것이 헛되도다)

두개골은 전형적인 메멘토 모리의 이미지이며, 화관은 일반적으로 지상의 명성의 상징으로 자만심을 표현한다. 여기서는 월계수관이 생명 없는 두개골 위에 씌워져 있다.

지상 권세를 상징하는 주교관, 교황의 티아라, 주교의 홀장은 영적인 권세를 대표한다. 또한 왕관, 족제비털 망토, 보석으로 장식된 터번, 육지와 바다가 그려져 있는 지구본은 지상에서의 일시적인 권세를 상징한다.

정물이 배치되어 있는 장소의 배경은 부서진 건축물로, 감실 안의 조각상은 이곳이 이교도의 신전임을 암시한다.

여러 종류의 악기들이 한 쪽에 던져져 있다.

관 위에 'Vanitati S(acrificium)' 라고 새겨진 비문은 '자만의 희생(Vanity's Sacrifie)'을 의미하며, 이는 예술가의 작품 제작 의도를 강조하고 있다.

무기, 조각품, 팔레트들이 무질서하게 흩어져 있다. 그 중에는 신화의 여러 장면들이 장식되어 있는 아름다운 접시들도 있다. 이와 같이 바닥 위에 물체들이 쌓여 있는 것은 예술과 인간의 노력에 대한 상징이다.

▲ 피에르 보엘,
〈바니타스〉, 1663, 릴, 순수미술관

두 개의 두개골 옆에 있는 거울은
자만의 상징물 가운데 하나이다. 거울은 갑옷
옆에 뒤집혀 있는 두개골을 비춘다.

불 꺼진 양초는 바니타스 장면에서의
전통적인 상징물로, 찰나와 같은
인생을 의미한다.

천사가 다음과 같이 심판의 글이 적힌 두루마리를 보여준다.
'영원한 괴로움에 빠질 것이다. 때가 되면 순식간에 시들고
죽게 될 것이다.'

우아하게 옷을 차려 입은 한 젊은이가
잠들어 있다. 그의 꿈은 칼데론 데 라 바르카의
《인생은 꿈이다》와 같은 동시대 문학과 관련된다.

가면은 세상의 덧없는 것들에 얽매여 있는
이들에게 자신의 본질을 감춤으로써
문제들이 자주 일어남을 암시한다.

시계는 복합적 의미를 지닌
스페인 바로크 미술의 도상으로,
여기서는 절제와 정의, 군주의
권세와 자비를 상징한다.

▲ 안토니오 데 페레다,
〈꿈꾸는 남자〉, 1670년경,
마드리드, 산 페르난도의 레알 아카데미아

바니타스 (헛되고 헛되니 모든 것이 헛되도다)

책 더미는 문화와
인문과학을 상징한다.

피카소는 이 작품 안에 자신의 예술을 상징하는
팔레트와 붓, 캔버스를 통해 자신을 묘사했다.

죽음의 상징으로 오랫동안 사용되어 온 두개골은
20세기 바니타스 회화에서 재등장한다.

▲ 파블로 피카소,
〈두개골이 있는 정물화〉, 1908,
상트페테르부르크, 에르미타슈 미술관

'호모 불라'는 17세기까지는 벌거벗은 작은 소년으로,
그 이후에는 단정하게 옷을 입은 소년이 비누거품을 불고 있는
모습으로 표현되었다. 특히 두개골과 같은 바니타스 정물화의
대표적인 상징물이 함께 등장하기도 한다.

호모 불라
(거품과 같은 인간)

Homo Bulla
(Man is a Bubble)

비누거품을 불고 있는 어린이로 주로 표현되는 '호모 불라(Homo bulla,
거품과 같은 인간)'의 이미지는 바니타스 주제의 특정한 예 가운데 하나이
다. 이는 바니타스 정물화와 같이 우의적인 의미를 지니고는 있지만 화
면의 중심이 되는 요소는 인간이다. 인간의 유약함을 나타내는 이 도상
은 - 또한 일반적으로 인간 행동의 유약함을 표현하는 것으로 - 로마 문
학에서 비롯된 것이다. 마르쿠스 테렌티우스 바로(Marcus Terentius Varro,
기원전 2세기-1세기)는 《농업론》에서 인간의 짧은 인생을 비누거품의 짧은
수명에 비유했다. 이전에 이미 여러 정물화에서 등장했던 빨대와 비누
거품은 차츰 독립적인 주제의 하나로 받아들여지기 시작했다. 18세기
후반부터는 어린 소년은 더 이상 벌거벗은 모습이 아닌 단정하게 옷을
입은 모습으로, 조개는 유리나 꽃병으로 교체되었다. 이와 같은 '호모 불
라'를 주제로 한 작품에는 장르화에서 우의적인 모티프들이 감춰지는
것과 같이(초기 바니타스 작품에서는 필수적인 요소였지만), 바니타스를 상징하
는 정물이 자주 등장하지는
않는다.

● **이름**
라틴어 'Homo
bulla'에서 유래

● **정의**
바니타스의 독창적인
타입의 하나로, 인간의
유약함을 비누거품에
비유한 것이다.

● **관련 문헌**
마르쿠스 테렌티우스
바로 《농업론》

● **특징**
이 주제의 중심에는
항상 어린 소년이
등장한다.

◀ 장 바티스트 시메옹 샤르댕,
〈비누거품〉, 1745년경,
뉴욕, 메트로폴리탄 미술관

호모 불라 (거품과 같은 인간)

비누거품은 인생의 덧없음을 암시한다.
로사티는 거품에 무(無, nihil)와 같은
단어를 새겨 넣어 그 의미를 강조한다.

효과적인 메멘토 모리의 상징인 두개골은 바니타스
화면 구성에 있어 필수 요소이다. 여기서 두개골은
호모 불라를 위한 죽음의 의자 역할을 한다.

바니타스의
되풀이되는 주제인
화로이다. 연기 나는
단지는 반대편의
꽃이 가득한 단지와
대조를 이룬다.
이는 인간의 생명이
얼마나 순식간에
사라지는 덧없는
것인지를 보여준다.

QVIS EVADET.

Cosi pafsan qua giu l'humane pompe,
Cosi sparisce questa gloria f de:
Ogni nostro piacer Morte rompe.

Vano è 'l disegno, el'opra d'huom mortale
Etco l'esempio del fanciul, ch'indarno
S'industria: el faticar nulla gli uale.

Giolerpe Rosatio formis

▲ 주세페 로사티,
〈교묘히 피해간 사람〉, 16세기 말엽,
인그레이빙

이제 막 피어 있을 때는 아름답지만
너무 빨리 지는 꽃으로 가득한 꽃병은
바니타스의 대표적인 상징이다.

커다란 비누거품(여기서는 조개가 아닌
작은 잔으로 표현되었다)은 인생의
덧없음을 암시한다.

비누거품을 가지고 노는 어린 소년은
18세기에는 우아하게 차려 입은 어린 신사로 묘사된다.

어린 소녀가 비누거품을 잡기 위해
자신의 앞치마를 펼치고 있다.
이는 시간이 지나면 모든 것이 파괴되는 것을
멈추려 하는 것과 같은 헛된 수고를 의미한다.

▲ 카를 반 루,
〈비누거품〉, 1764,
워싱턴, 국립미술관

개별 심판

The Particular Judgment

개별 심판은 영혼이 천사나 악마에게 끌려가는 장면으로, 주로 아르스 모리엔디 장면과 일부 십자가 책형 장면 안에서 찾아볼 수 있다. 또한 드물게는 죽은 영혼에게 내린 판결을 보여주기도 한다.

정의
각 영혼이 죽은 뒤에 어디로 갈지 결정하는 신의 심판

시기
사망 직후

관련 문헌
그리스도의 십자가 앞 성 요한 〈빛과 사랑의 말씀〉 1장 57절

특징
이는 보편적이 아닌 개별적인 심판으로, 이를 통해 영혼은 영원한 축복을 받을지 영원한 지옥불에 떨어질지 결정되며, 혹은 연옥에 빠져 정화의 시기를 가지며 최후의 심판을 기다리는 판결을 받기도 한다.

이미지의 보급
상당히 드물며, 독립적으로는 거의 다루어지지 않았다.

한 인간이 받는 개별 심판은 최종적이며 영원한 것이다. 이 장면은 그리스도 앞에 선 영혼의 모습으로 표현되며, 그곳에서 영혼은 천국의 기쁨을 맛보게 될지, 연옥에서 정죄의 시간을 보내게 될지, 영원한 지옥불에 떨어지고 말 것인지가 결정된다. 최후의 심판의 장면으로 묘사된 개별 심판의 이미지는 일부만 남아 있으며, 처음에는 독립적으로 다루어지지 않았다. 악마에 의해 옮겨지거나 혹은 천사의 도움으로 천국으로 올라가는 영혼들의 모습과 같이, 여러 부분들이 '아르스 모리엔디(죽음의 기술)'로부터 왔다. 또한 특히 중세에는 천사와 악마 모두 그리스도와 함께 양 옆 십자가에 매달렸던 선한 도둑과 회개하지 않은 도둑의 두 이미지와 함께 등장하기도 했다. 이 외에도 매우 드문 경우로, 〈레이몽 디오크레의 매장〉에서와 같이, 죄로 가득한 한 인간이 영원한 천벌의 형을 증명하기 위해 기적적으로 육체를 돌려받기도 한다.

▶ 코다니엘레 크레스피, 〈레이몽 디오크레의 매장〉, 1618, 프레스코, 밀라노, 가레그나니 수도원

요한 묵시록의 기수

요한 묵시록의 네 명의 기수들은 각각 활, 검, 천칭, 낫과 같은 서로 다른 상징물을 들고 서로 다른 색의 말을 탄 모습으로 묘사된다.

The Horseman of the Apocalypse

죽음과 파멸의 씨를 뿌리는 네 기수의 이미지는 요한 묵시록으로부터 가져온 것이다. 이 이야기는 성 요한이 일곱 봉인 중 네 개의 봉인들에 대해 다룰 때 등장한다. 예술가들은 처음에는 이 내용을 각각 분리된 네 기수의 모습으로 묘사했지만, 시간이 흐를수록 보다 극적인 화면 구성을 위해 요한 묵시록의 여덟 행에 해당하는 내용을 한 화면에 담기 시작했다. 이와 같은 네 기수의 이미지는 아마도 요한 묵시록의 해당 구절 마지막 부분인 "그리고 그들이 대지의 사분의 일의 권세를 얻어 검과 기근과 죽음, 그리고 지상의 야수들로써 죽이더라" 와 같은 내용에 대한 해석에 근거한 것이다. 각 기수들은 자신이 들고 있는 무기와 말의 색상에 따라 각각 끔찍한 임무를 맡았다. 신성한 권세를 상징하는 하얀 말을 타고 있는 첫 번째 기수의 손에는 무력을 상징하는 활이 들려 있다. 두 번째 기수는 유혈 참사를 상징하는 붉은 말을 타고 있으며 손에는 검이 쥐어 있다. 세 번째 기수는 죽음과 기근을 상징하는 검은말을 타고 손에는 천칭이 들려 있다. 마지막으로 죽은 이와 같은 창백한 색의 말을 타고 있는 네 번째 기수는 바로 죽음으로 검을 휘두르고 있다. 그리고 지옥의 화신이 죽음을 뒤따르고 있다.

● **이름**
파멸의 네 기수는 요한 묵시록으로부터 인용되었다.

● **정의**
하느님의 부름을 받은 기수들은 첫 번째 네 봉인을 푸는 역할을 한다. 그들의 업무는 파멸의 씨를 뿌리는 것이다.

● **시기**
최후의 심판 이전

● **성서 구절**
요한 묵시록 6장 1~8절

● **특징**
기수들은 말에 올라탄 모습으로 연속해 등장한다.

● **이미지의 보급**
처음에는 요한 묵시록 속 일련의 사건으로 다루어지다가 중세에 전 유럽에 걸쳐 널리 보급되었다. 하지만 16세기 이후에는 죽음의 승리를 묘사하는 네 번째 기수만 남고 실질적으로 모두 사라졌다.

◀ 스페인의 삽화가,
〈요한 묵시록의 네 기수〉,
1091~1109, 리에바나의 한 성도의
요한 묵시록 주해의 일부,
산토 도밍고 데 실로스

요한 묵시록의 기수

요한 묵시록에 따르면 네 봉인을 깨기 위해
부름을 받은 기수는 죽음이다. 이 작품에서 해골
이미지의 죽음은 낫을 휘두르고 있지만, 요한
묵시록에서는 기수가 허리춤에 단단히 매달고
있는 검에 대해 언급하고 있다.

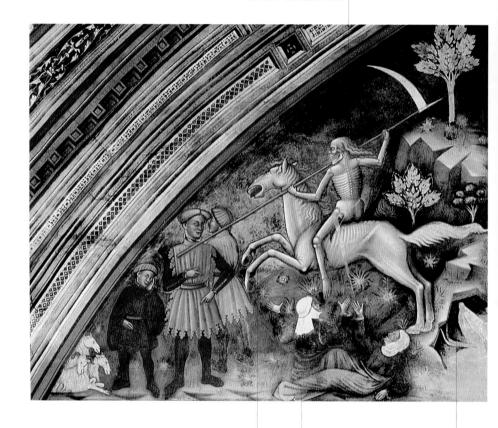

죽음이 타고 있는 말은
생명이 없는 육체의 창백한
색으로 그려졌다.

네 번째 기수인 죽음이 도착하자
지하의 깊은 구멍으로 묘사된
지옥이 뚫리고 있다.

네 번째 기수의 의무는 죽음과 파멸의
씨앗을 뿌리는 것이다. 여기서 죽음과
파멸은 땅 위에 쓰러진 여인들의
모습으로 표현되었다.

▲ 스페인의 삽화가, 〈요한 묵시록의 네 번째 기수〉,
1419-36, 프레스코, 갈라티나, 산타 카테리나 데
알렉산드리아

세 번째 기수는 다가올 불행을 상징하는
천칭을 쥐고 있다. 그는 인간들을 굶주리게 해
죽음으로 몰고 갈 것이다.

두 번째 기수는 지상의 평화를 앗아갈 수 있는
힘을 가진 자로, 커다란 검을 쥐고 있다.

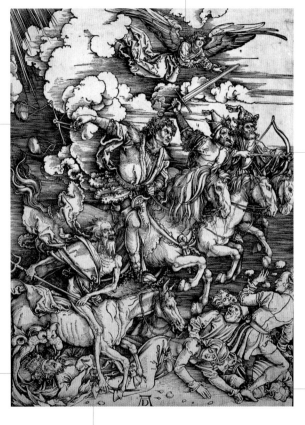

백마를 타고 있는
첫 번째 기수는
관을 쓴 채 활을
쥐고 있다. 이는
그가 승자가 될
것임을 상징한다.

요한 묵시록에 따르면,
네 번째 기수에 의해
인류는 파멸될 것이다.

여기서 지옥은 괴물의 거대한
입으로 묘사되었다.
이 괴물은 불길 속에서 입을 열고,
네 기수들에 의해 땅으로 쓰러진
남자와 여자들을 집어삼키고 있다.

네 번째 기수는 죽음으로, 해골 같은 형상의
남자가 이와 유사하게 해골이 드러난 말 위에
앉아 달린다. 그는 요한 묵시록에서 언급된
검이나 일반적인 상징물로 사용되는 낫이 아닌
삼지창을 들고 있다.

▲ 알브레히트 뒤러,
〈요한 묵시록의 기수들〉, 1498, 목판화

요한 묵시록의 기수

네 번째 기수인 죽음은 녹색 말을 타고
등장해야 한다. 하지만 중심적이고 핵심적인
위상을 보여주기 위해, 예술가는 죽음을
세 번째 말에 태우고 손에는 막대를
쥐어줬다. 이는 낫의 막대기를 연상시키며,
소용돌이치는 붉은 망토를 덮었는데, 넓게
펼쳐져 화면의 많은 부분을 차지하는 망토는
두 번째 기수를 감춘다.

소용돌이에 휘둘리는 여성 기수가
탄 말은 거의 땅으로 쓰러지기
직전이다.

분리파의 테크닉을 사용한 이 작품에서 말의 색상은
쉽게 구분되지 않는다. 요한 묵시록에 따르면, 두 번째 말은
붉은색으로 유혈 참사를 상징하며, 세 번째 말은 검은색으로
기아와 기근을 상징한다.

▲ 카를로 카라,
〈요한 묵시록의 기수들〉, 1908,
아트 인스티튜트 오브 시카고

이 20세기 예술가는 전통적인 도상에 따른 이미지를
자신의 감수성을 통해 완전히 새로운 작품으로
탄생시켰다. 그는 화면에 그려 넣은 세 기수 중 두 명은
여성으로 묘사해, 공격적으로 말을 타는 기수의 모습
대신 빠른 속도로 달리는 말에게 끌려가는 기수의
모습을 만들어냈다.

이 기수의 모습에서는 요한 묵시록에 근거한
전통적인 도상의 이미지를 거의 찾아볼 수 없다.
기수는 흰말을 타고 있고, 어떠한 파괴의 상징물도
지니지 않은 여성으로 묘사되었다.

육체의 부활

육체의 부활은 벌거벗은 인간의 육체가 파괴된 평야 또는 열린 관으로부터 나오는 모습으로 표현된다. 때때로 긴 나팔을 부는 천사들에 의해 호위되는 모습으로 묘사되기도 한다.

The Resurrection of the Flesh

- **정의**
 육체의 부활

- **시기**
 그리스도의 재림 후

- **성서 구절**
 에스겔서 37장 1–14절/
 다니엘서 12장 1절/
 요한 복음서 5장 28–29절/
 데살로니카전서 4장 16–17절

- **관련 문헌**
 성 아우구스티노 《신국론》,
 오텐의 호노리우스 《교회의
 거울》

- **특징**
 인류의 공통된 운명

- **특정 믿음**
 중세 말엽에는 인간의 육체가
 십자가에 못 박혔던 당시
 그리스도의 나이에 해당하는
 나이로 부활할 것이라는
 믿음이 있었다.

- **이미지의 보급**
 최후의 심판 과정의 일부가
 다루어졌다.

▶ 장 벨레감베,
〈최후의 심판〉, 1525년경,
베를린, 회화미술관

그리스도교 교리에 따르면, 육체의 부활은 그리스도의 재림 이후에 일어날 것이다. 구약성서에서 다룬 육체 부활의 개념은 복음서를 통해 전해졌으며, 그 중에서도 성 바울로의 편지에서 중점적으로 다루어졌다. 지옥에 떨어진 망령이나 축복받은 이들의 영혼 모두에게 언약된 육체의 부활은 그리스도 부활의 확장으로 볼 수 있다. 성 바울로는 그리스도의 부활은 '최초의 죽은 자의 부활'이라고 보았고, 그의 부활과 최후의 전 그리스도교인의 부활 사이의 밀접한 관계를 확신했다. 육체 없이는 하느님의 영원한 구원의 영광을 온전히 누릴 수 없으며, 지옥에서의 영원한 형벌을 받을 수도 없기 때문에, 육체는 반드시 새로 태어나야 하는 것이다. 성서는 육체의 부활 이후에 육체가 어떤 모습을 지니게 될 것인지에 대해서 특별하게 언급하지는 않는다. 하지만 구원을 받은 육체는 하느님의 형체를 닮을 것이고, 지옥불에 빠질 망령들은 악마의 형체를 닮을 것이다. 육체의 부활에 관한 도상은 광야의 묘지로부터 나오는 인간의 육체에 관해 말한 선지자 에스겔의 에스겔서와 최후의 심판에 천사들이 나팔을 불 것이라는 요한 묵시록의 내용에서 영감을 얻어 만들어졌다.

이 깃발은 죽음을 이겨낸 승리인
부활의 상징이다.

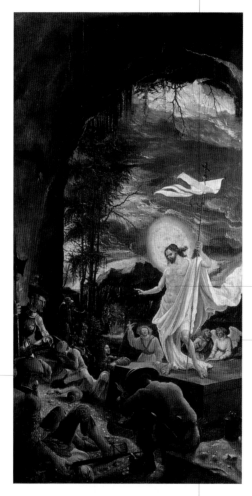

거룩한 모습으로 묘사된
부활한 그리스도의
몸에는 손과 발에 못
박힌 자국과 옆구리의
창으로 찔린 자국과 같은
희생과 고난의 증거가
남아 있다.

그리스도의 죽음을
확인한 군인들이
무덤 곁에 잠들어
있다. 이들은
아무것도 알지
못하지만, 주위
배경과 붉은 하늘은
방금 일어난
초현실적인 현상을
강조하고 있다.

천사들이 부활의
즐거운 순간을 함께
하고 있다.

북유럽 회화에서 부활한 그리스도는
전통적으로 사건의 초자연적인 특징을
강조하기 위해 닫힌 무덤 위에 서 있는
모습으로 주로 표현된다.

▲ 알브레히트 알트도르퍼,
〈그리스도의 부활〉, 1518,
빈, 미술사박물관

육체의 부활

다정하게 포옹하고 있는 형상들은
사후에 살아 있을 때 사랑했던 이들을
다시 만나게 될 것임을 의미한다.

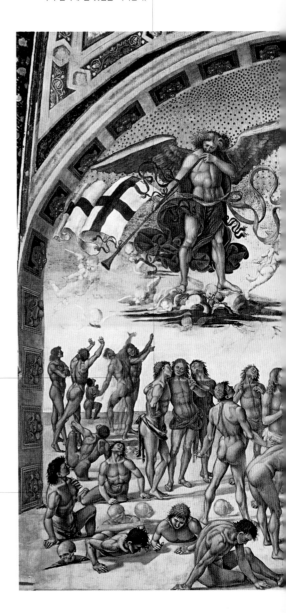

성 바울로에 의하면, 육체의 부활이 시작될 때,
그리스도의 은혜 안에서 사망한 이들이
우선적으로 선택될 것이다. 선택받은 이들이
하느님에 대한 자신들의 강한 열망을 표현하는
몸짓으로 하늘을 향해 손을 뻗고 있다.

이미 몸이 형성된 이들이 땅속에서 나오기 위해
애쓰고 있다. 그들은 기운차고 완벽한 신체를
지녔으며, 이는 부활해 거룩하게 된 완벽한 신체의
상징인 그리스도가 십자가에 달렸을 당시 나이의
육체 상태를 반영한 것이다.

▶ 루카 시뇨렐리,
〈육체의 부활〉, 1499, 프레스코,
오르비에토, 대성당, 산 브리지오 예배당

천국의 배경은 금빛으로 되어 있다.
작가는 중세의 상징적 의미들을 복원함으로써,
하느님의 현존과 천국의 영광 안에서 구원받은
이들과의 임박한 만남을 극적으로 묘사했다.

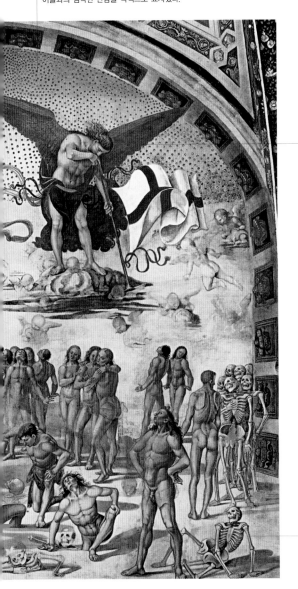

두 천사가 나팔을 불며 최후의 심판을
모든 이들에게 알리고 있다. 나팔에
달려 있는 그리스도의 부활을 상징하는
깃발은 이 날이 하느님의 날임을
알리는 것이다.

일부 인간들은 완벽하지 못한
몸을 지닌 채 부활해 자신들이
새로운 존재로서 재탄생
되기를 기다린다.

최후의 심판

Last Judgment

최후의 심판은 의로운 이와 저주받은 이들을 구분하는 장면이다. 처음에는 수평으로 분리된 장식 무늬에 따라 묘사되었으며, 16세기부터 보다 단순하고 통일되게 나타나기 시작했다.

- **이름**
'신의 재판'으로, '보편적', '최후의', '마지막' 심판으로 불린다.

- **정의**
'보편적'이라는 단어는 심판은 모든 인류가 공통적으로 받아야 하는 운명임을 의미하며, '최후의' 또는 '마지막'이라는 단어는 이 심판이 역사의 마지막 순간에 행해질 것임을 의미한다.

- **시기**
그리스도의 재림 후

- **성서 구절**
다니엘서 7장 13절/ 마태오 복음서 24장 30-32절, 25장 31-46절

- **관련 문헌**
시리아의 교부 에프렘의 예언

- **특징**
지상에서 악한 삶과 선한 삶을 산 각각의 인간이 어떤 종말을 맞는지 보여주는 결정적인 사건

- **이미지의 보급**
12-15세기 동방에서 널리 보급되었고 서방으로 퍼져나갔다. 이 주제는 16세기 이후부터 다양하게 표현되었지만 자주 등장하지는 않았으며 이탈리아에서 모자이크와 프레스코로, 프랑스에서는 성당 입구의 조각으로 표현되었다.

성서에 따르면, 보편적 또는 최후의 심판은 그리스도의 부활 이후 재림과 함께 일어난다. 모든 인간들은 죽은 바로 직후에 영혼의 무게를 잰 자신의 몸으로 개별 심판을 받게 된다. 요한 묵시록에 계시된 최후의 심판은 일반적으로 비잔틴 세계에서 서유럽의 전 지역으로 전파되었던 주제였던 악에 대한 선의 최후의 승리를 의미한다. 미켈란젤로가 시스티나 예배당 프레스코화에 남긴 혁신적인 최후의 심판 장면이 등장하기 이전까지 유럽의 예술가들 사이에는 비교적 공통적으로 강조하는 측면들이 있었다. 즉, 비잔티움과 로마의 제국예술로부터 유래된 수평으로 이루어진 화면 구성에 따라, '육체의 부활', '영혼의 무게 측정', '선택받은 자', '저주받은 자', '낙원', '지옥'과 같은 여러 개의 장면들이 일반적으로 함께 다루어졌다. 또한 동방의 도상에는 림보로의 하강과 '에티마시아'

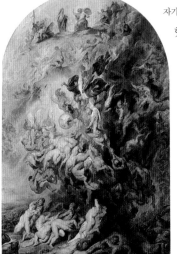

(Etimasia, 예수의 텅 빈 보좌로, 그 위에는 책과 십자가가 놓여 있다)가 함께 포함되기도 했다. 시스티나 예배당의 프레스코에서 최후의 심판 장면은 보다 통일적으로 구성되었다. 심판자 그리스도는 더 이상 요한 묵시록에 등장했던 것과 같이 묘사되지 않고 고난의 증거인 자신의 상처를 보여주며 서 있는 모습으로 묘사되었다.

◀ 페테르 파울 루벤스, 〈최후의 심판〉, 1620년경, 뮌헨, 알테 피나코테크

최후의 심판의 고대 도상 원형에 등장하는 심판자
그리스도는 젊은 모습으로 등장하며 초기
그리스도교 미술에서 전형적으로 등장하는
십자가상이 그려진 후광을 쓰고 있다. 그리스도는
오른팔을 밖으로 뻗는 자세를 취하며 선택된
자들을 상징하는 양들을 환영한다.

그리스도의 좌우에는
최후의 날에 시중을 드는
두 천사가 그려져 있다.

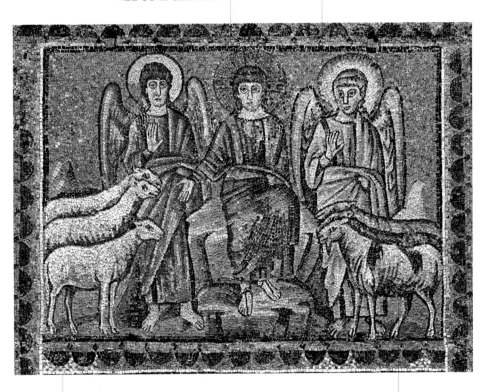

선택받은 자들의 상징인 오른편의
세 마리 양은 반대편의 염소와 구분된다.
이는 마태오 복음서(25:32-33)에서
묘사된 최후의 날의 상징적인 장면이다.

예수의 왼편에 있는
세 마리 염소는 망령된 자들의
화신으로, 그들은 영생을 얻지 못하고
영원한 지옥불에 빠지게 된다.

▲ 〈양과 염소의 분리〉, 6세기, 모자이크,
라벤나, 성 아폴리나레 누오보 성당

최후의 심판

최후의 심판 장면은 수직 구조로 구성되었으며, 그 중 가장 위에는 림보로 하강하는 그리스도의 모습이 묘사되어 있다.

심판자 그리스도는 만돌라 안에 있는 두 개의 무지개 위에 앉아 있다. 성모 마리아와 성 요한은 그의 중재자로서 양 옆에 서 있다. 만돌라 아래는 지옥으로 흘러 들어가는 불의 강이 시작되고 있다.

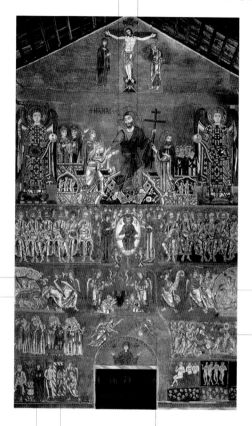

땅의 화신은 야수로 그려져 있다. 이 야수는 집어삼켜진 영혼들의 육체를 되돌려 보내는 역할을 한다. 열두 제자들이 그리스도의 심판에 등장한다.

많은 뿔을 달고 앉아 있는 여인은 바다의 화신이다. 그녀의 주위를 둘러싸고 있는 괴물은 물에 빠져 죽은 이들의 육체를 뱉어내고 있다.

에티마시아 또는 그리스도의 보좌는 그리스도의 승천 이래로 그를 위해 준비되어 있던 왕좌이다. 이곳에는 십자가와 책이 있고, 대천사 미카엘과 가브리엘이 지키고 서 있다. 바닥에 무릎 꿇은 아담과 이브가 십자가를 받들고 있다.

지옥을 묘사한 장면으로(하지만 끔찍하게 그려지지는 않았다), 악마는 작게 표현된 적그리스도를 품에 안고 있다.

선택된 자들은 성직 계급에 따라 그룹으로 나뉘어 정렬해 있다.

케루빔이 낙원의 문을 지키고 있다. 그 옆에는 성모 마리아와 아브라함이 선택받은 영혼들과 함께 있으며, 선한 도둑이 자신의 십자가를 지고 서 있다. 이 십자가는 그를 구원해 천국으로 가게 해주겠다던 그리스도의 언약의 증표이다.

영혼의 무게 재기, 즉 사이코스타시스의 장면이다. 죽은 영혼이 구원을 받을지 지옥불에 떨어질지 심판하기 위한 준비 과정이다.

▲ 〈최후의 심판〉, 11-12세기, 모자이크, 베네치아, 토르첼로 섬, 산타 마리아 아순타 대성당

그리스도는 빛 위에 앉아 지구를 의미하는 원구 위에 발을
올려놓고 있다. 이는 그의 권세가 모든 창조물 위에 있다는
것을 상징한다. 그의 왼편의 십자가와 오른편의 기둥은 인류를
구원하기 위해 그리스도가 참아냈던 고통을 연상시킨다.

선택받은 이들 사이에
여러 성인들이 심판의
그리스도를 바라보며
천국 안에 정렬해 있다.

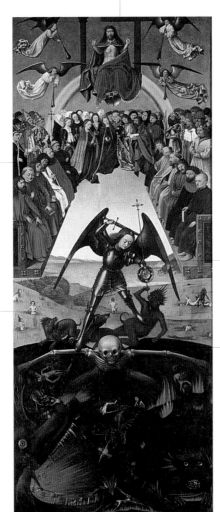

요한 묵시록에서 언급된
것과 같이 성 미카엘과
악마와의 전쟁은 최후의
심판 장면을 구성하는
내용 중 하나이다.

육체의 부활 장면으로,
지옥에서 천국으로
이어진 평야에서
벌거벗은 영혼들이
땅속으로부터 나온다.

영원한 죽음에 대한
절대적 증표인
죽음은 해골의
형태로 지옥불에
빠진 영혼들을
감싸고 있다.

깊은 구덩이에서 크게 벌어진 괴물의
입으로 표현된 지옥은 망령들을 삼키려 한다.

▲ 페트루스 크리스투스,
〈최후의 심판〉, 1452,
베를린, 회화미술관

최후의 심판

심판자 그리스도가 구름 보좌를 타고 천사들의
호위를 받고 있다. 여러 천사들 중 둘은 긴 나팔을
불며 심판의 순간이 왔음을 알리고 있다.

비잔틴 예술의 도상에 따라, 성모 마리아는
예수의 오른편에 앉아 있다.

멀리 보이는 도시 성곽은 천상의 예루살렘으로,
성 바울로와 요한 묵시록에 따르면 이는 낙원을
미리 예견하는 것이다.

천국의 정원에서
원형을 이루며
춤추고 있는
천사들은
축복받은 이들의
영원한 기쁨을
상징한다.

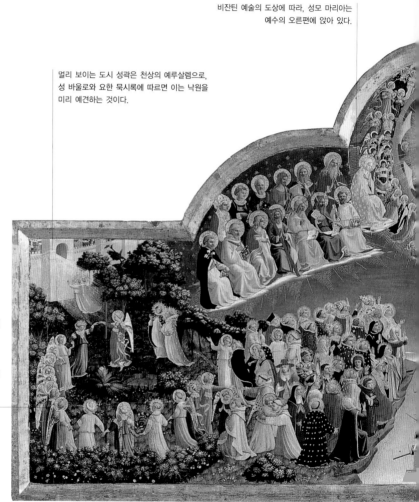

▲ 프라 안젤리코,
〈최후의 심판〉, 1431-35년경,
피렌체, 산 마르코 미술관

한 천사가 그리스도의 십자가를 들고 있
이는 인류를 구원하기 위해 하느님의 아
희생하신 것에 대한 시각적 증거이

세례자 요한이 그리스도의 왼편에 앉아 있다. 이 화면 구조는
비잔틴 예술에서 시작해 서구 로마네스크 미술에서 주로
등장한 것으로, 최후의 심판의 장면에 빈번히 등장하는
디시스 모티프에 따른 것이다.

구약성서에 등장하는 성인들, 열두 제자, 순교자,
고해신부가 빛나는 의자에 앉아 하느님의 영광을
나누고 있다.

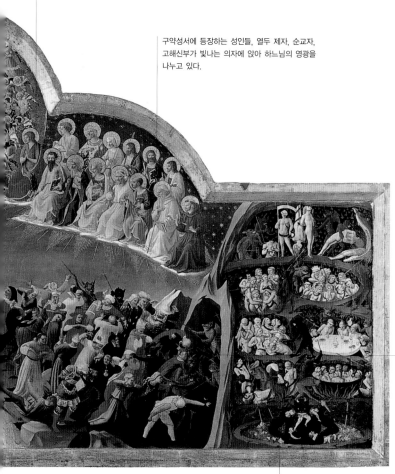

그리스도의
왼편에는 저주받은
영혼들이 지옥으로
끌려 들어가고
있다. 악마는 남자,
여자, 가난한 자,
부유한 자, 수도사,
군인, 주교나
추기경 등과 같이
어떠한 사회적
계급에 상관없이
무차별적으로
고문하고 있다.

무덤은 이곳에서 최후의 심판을 거쳐
의 부활이 일어났음을 알려준다.

지옥의 가장 깊은 곳에서는
사탄이 불구덩이 안에 앉아
저주받은 이들을 게걸스럽게
삼키고 있다.

최후의 심판

낙원의 문에 서 있는 성 베드로는 선택받아 천사의 호위를 받아 들어오는 무리를 환영하고 있다. 높은 페디먼트와 첨탑으로 장식된 입구는 고딕 양식의 성당 건축의 전형적인 모습이다.

날아다니는 천사들은 식초가 듬뿍 밴 해면, 못, 창, 십자가, 가시면류관과 같이 그리스도의 수난에 사용된 물건들을 옮기고 있다. 이것들은 인류를 구원하기 위해 예수가 희생한 대가를 상징한다.

심판자 그리스도는 두 개의 무지개 위에 앉아 있다. 이는 하느님과 인간 사이의 언약을 상징한다.

천상의 예루살렘 건너편에는 디스의 도시가 묘사되어 있으며, 그곳에서는 천사와 악마 사이에 최후의 전투가 벌어지고 있다.

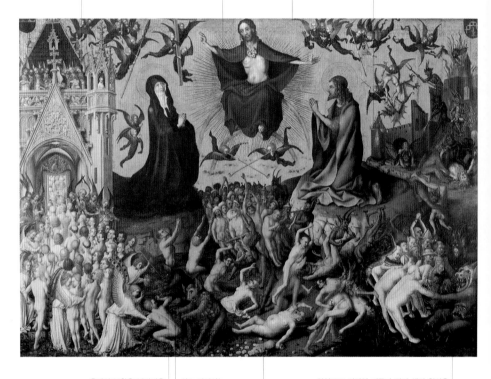

육체의 부활은 벌거벗은 땅속으로부터 일어나 간절히 천국을 바라보는 인간들의 모습으로 표현된다.

성모 마리아는 무릎을 꿇고 인간의 구원을 간청하고 있다.

화염으로 뒤덮인 괴물과 같이 생긴 형상은 악마의 화신으로, 여전히 버티고 있는 저주받은 이들을 삼키려 하고 있다.

악마가 저주받은 이들 중 살찐 한 영혼을 끌고 간다. 이 영혼은 여전히 땅 위에 쏟아지는 동전이 담긴 자루를 손에 쥐고 있다.

▲ 슈테판 로흐너,
〈최후의 심판〉, 1435년경,
쾰른, 발라프 리하르츠 미술관

두 천사가 거대한 나팔을 불며 최후의 심판을 알린다.

하느님은 천국의 가장 높은 곳에 앉아 있으며 그 밑에는 성령의 비둘기가 날아다닌다.

심판자 그리스도는 하느님과 인간 사이의 언약을 의미하는 고대의 증표인 무지개 위에 앉아 있다.

"그의 입에서 나온 검으로 만국을 치겠고……"(19:15)라고 묘사된 요한 묵시록에 따라 검이 그려져 있으며, 옆에 묘사된 백합은 고딕 예술에서 이중 심판을 상징하는 것으로 사용되었던 것이다.

구원받은 이들의 대열에 합류해 하느님의 은혜 안에 거하고 있는 열두 제자들은 구름 위에 앉아 최후의 날에 벌어지는 심판 장면을 바라본다.

개의 얼굴과 박쥐의 날개와 긴 꼬리를 가진 악마가 지옥에서 영원한 형벌을 받게 된 사람들의 몸을 밀고 있다.

육체들이 땅속으로부터 올라오고 있다. 이들은 천사의 보호를 받거나 악마에 의해 붙잡힌다.

▲ 루카스 반 레이덴, 〈최후의 심판〉, 1526년경, 세폭제단화의 중앙 패널, 레이덴, 시립미술관

영적 추수

영적 추수는 분주하게 포도를 따거나 큰 낫으로 밀을 추수하는
천사들로 표현된다. 또한 포도는 때때로 포도주 압착기에 모여
으깨지는 모습으로 표현되기도 한다.

The Mystical Harvest

● **이름**
'영적' 이라는 형용사와
세속적인 의미의 '추수' 가
연관되어 추수의 우의적인
의미를 나타낸다.

● **정의**
포도 추수 또는 인간의
수고로 맺은 열매의 상징적인
추수

● **시기**
최후의 심판과 관련

● **성서 구절**
요한 묵시록 14장 14-18절/
마태오 복음서 3장 10절,
12장 1절

● **특징**
영적 추수는 묵시록에 등장한
포도와 추수의 테마로,
성찬의 희생으로 예수를
묘사한 신비의 틀과는
구별된다.

● **이미지의 보급**
특히 중세 동안 널리
보급되었다.

▶ 로저 와그너,
〈세상 말 천사들의 추수〉, 1957,
개인 소장

요한 묵시록과 최후의 심판 장면의 부수적인 이미지에 기초한 영적 포도
재배라는 주제는 중세시대에 널리 유행했는데 때때로 천사가 이끄는 무
리들의 밀 재배 장면으로 묘사되기도 했다. 예술가들은 성서적 배경을
충실하게 따라, 최후의 심판과 영적 추수를 연속적인 사건으로 다루었
다. 하지만 영적 추수 장면 안에 흰 구름 위에 앉아 작은 낫을 땅 위에 흔
들어 밀이 재배되고 포도가 추수되게 만드는 그리스도를 직접적으로 표
현하지는 않는다. 이 주제의 가장 일반적인 이미지는 우선 신전을 떠나
는 천사들의 모습으로 표현되며, "지상의 곡식이 무르익었으니, 추수할
때가 왔도다" 라는 구절에 따라 밀을 추수하고 포도를 수확하는 모습으
로 그려진다. 천사가 신의 대형 포도 압축기로 포도를 던지는 장면은 베
즐레이 교회 주두 조각에서 처음 등장했는데, 이는 마치 평범한 일상생
활의 한 장면처럼 보

인다. 차츰 이 주제는
최후의 심판 장면에
서 분리되어 예수의
희생과 같이 그리스
도와 관련된 것으로
다루어졌으며, 15세
기에는 독립적인 주
제로 발전해 널리 보
급되었다.

길고 날카로운 낫은 요한 묵시록에서 언급된 것으로,
이 형태는 중세에 사용된 것과 같다. 천사는 자신의
사명의 증표로서 부제(副祭)의 제복인 달마티카를 입고 있다.

흰 의복을 입은 천사는 상대 천사에게 포도를
거둬들이도록 강하게 권고하는 몸짓을 하고
있다(문헌에 따르면 천사는 '크게 소리 지르며' 권고한다).
그 앞의 제단에는 아마포가 깔려 있고 그 위에는
책이 펼쳐져 있다. 이 장면은 성서에서 언급한
'제단으로부터 나온 천사'를 상징적으로 묘사한
것이다(요한 묵시록 14:17).

금빛 돔, 팀파나, 첨탑, 대리석 장식으로 마무리해
품위 있게 만들어진 닫집은 천국의 신전을
구현한다.

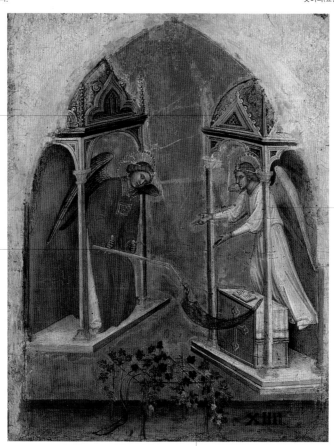

풍성한 지상의 포도밭은 포도가 추수할 때가
되었음을 의미한다(요한 묵시록 14:18).

▲ 야코벨로 알베레뇨,
〈종말의 포도 수확〉, 1380-90,
베네치아, 아카데미아 미술관

천사가 아닌 인간이 지상의 포도원에서
포도를 포도 압축기 안으로 던지고 있다.

15세기부터 시작된 영적 포도 압축기의 종말적 의미는
변질되어 결국에는 성찬식을 의미하게 되었다.

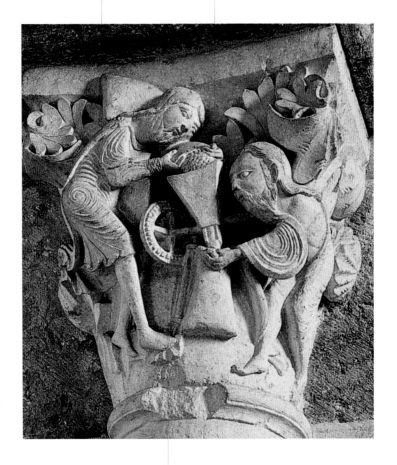

이 조각 작품에 묘사된 포도 압축기는
지주의 주두가 만들어졌던 시기에
사용되었던 형태이다.

▲ 〈영적 포도 짜는 기구〉, 1125년경,
지주 주두, 베즐레, 성 마들렌 성당

사이코스타시스
(영혼의 무게 재기)

Psychostasis

사이코스타시스는 영혼의 무게 재기로 천사들과 저울이 등장한다.
영혼은 주로 어린이 혹은 작은 남자나 여자로 묘사된다.

사이코스타시스의 도상은 그리스도가 태어나기 약 천 년 전 고대 이집트에서 근원을 찾을 수 있다. 고대 이집트의 《사자의 서》에 따르면, 죽은 자의 심장 무게는 정의의 여신 마트의 상징인 평형추로 측정된다. 그리고 무게 결과에 따라 사후 심판을 받게 된다. 이와 같은 장례미술의 테마는 콥트와 카파도키아의 프레스코화를 통해 서구에 전해졌다. 고대 이집트에서 호루스(Horus, 매의 모습을 하고 있는 고대 이집트의 천공신이자 태양신 - 옮긴이)와 아누비스(Anubis, 고대 이집트 신화 속 죽은 자와 미라의 신 - 옮긴이)의 직무로 묘사되었던 영혼의 무게 재기와 감독은 대천사 미카엘의 것으로 교체되었다. 그리고 때에 따라 성 미카엘 대신 구름을 뚫고 하느님의 손이 등장하기도 한다. 성 미카엘이 죽은 영혼의 무게를 재는 정적인 화면 구성은 무거운 영혼을 낚아채려는 악마의 모습이 함께 표현되어 극적으로 변형되었다. 최후의 심판 이야기의 일부로서 시작 부분에 다루어졌던 영혼의 무게 측정 장면은 독립적으로 발전해 대천사 미카엘의 가장 대중적인 상징적 이미지의 하나가 되었다. 무게 측정 시 신념과 헌신은 저울 접시 위의 평형추 역할을 하는 성배나 양처럼 구원을 위한 그리스도의 희생을 상징하는 것으로 표현되며, 때에 따라 성모 마리아의 믿음의 상징인 막대에 달린 묵주로 표현되기도 한다.

● 이름
'영혼의 무게 재기' 라는
의미의 그리스어에서 유래

● 정의
천국 입성의 자격을 얻기
위한 상징적인 의미의
영혼의 무게 재기

● 시기
최후의 심판 동안

● 특징
대천사 미카엘이 저울에
영혼의 무게를 재는 행동을
하고 있으며, 때로는 악마에
의해 방해 받기도 한다.

● 이미지의 보급
주로 최후의 심판과 대천사
미카엘의 장면 안에서 함께
다루어진다.

◀ 고대 이집트의
사이코스타시스 장면,
콘슈 메스의 석관,
이집트 박물관

사이코스타시스 (영혼의 무게 재기)

활짝 펼쳐져 있는 커다란 날개를 달고
긴 튜닉을 입은 모습으로 묘사된
대천사 미카엘은 심판 받을 영혼의
무게를 재는 역할을 한다.

중세에 고문도구로 사용된 갈고리를 들고
있는 악마가 영혼을 낚아채기 위해
미카엘에게 다가가고 있다.

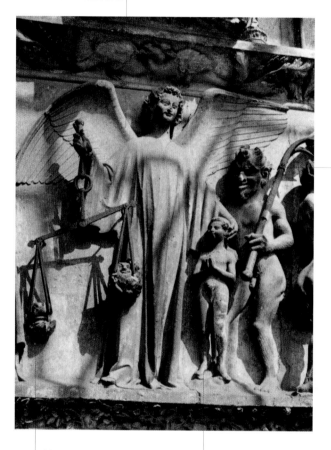

저울 위에 올라가 있는 영혼은
상징적이고 단순하게 묘사되었다.
영혼의 얼굴은 무게의 정도에 따라
웃고 있거나 찌푸리고 있다.

무게를 재기 위해 기다리는
어린이로 묘사된 영혼은
악마의 수중에서 벗어나 있다.

▲ 〈영혼의 무게 재기〉,
1250, 〈최후의 심판〉(일부),
부르주, 생테디엔 성당

천군의 대장인 대천사 미카엘이
무장한 모습으로 그려졌다.

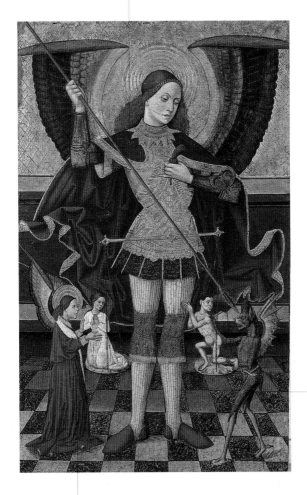

개의 얼굴을 하고
비늘로 덮여 있으며
용의 날개를 가진
악마가 저울에
올라가 미카엘에게
탄원하며 매달려
있는 영혼을
낚아채려 한다.

미카엘을 돕는 천사가 그를 향해 서 있다.
그 옆에는 이미 선택받아 특별히 준비된 의복을
입고 무릎을 꿇고 있는 영혼이 보인다.

▲ 후안 디데 라 아바디아,
〈대천사 성 미카엘〉, 1490년경,
바르셀로나, 카탈루냐 미술관

지옥의 망령들

The Damned

지옥의 망령은 주로 고통 받고 절망적인 모습의 나체로 묘사된다. 그들은 수많은 종류의 고문과 고통을 겪게 될 지옥으로 던져진다.

● **이름**
'비난 받다' 라는 의미의 라틴어
'condannare' 에서 유래

● **정의**
영원한 지옥불에 떨어질
운명의 영혼들

● **장소**
지옥

● **시기**
영원

● **성서 구절**
루가 복음서 16장 22절/
마태오 복음서 13장 41-42절,
25장 41절

● **관련 문헌**
베드로의 묵시록(경외서),
성 바울로의 행전(경외서),
오턴의 호노리우스 《주해서》,
우구치오네 다 로디 《서적》,
본베신 드 라 리바 《세 성서의 책》,
자코미노 다 베로나 《바빌론의
지옥도시에 대하여》,
보노 잠보니 《인간의 불행에
대하여》, 단테 알리기에리 《신곡》

● **특징**
더 이상의 탄원이 불가능한
최후의 형벌

● **이미지의 보급**
최후의 심판 장면의 일부로
보급되었다.

최후의 심판 이후 망령의 육체와 영혼 모두는 하느님의 영원한 사랑에서 완전히 배제된다. 인류는 하느님을 사랑하기 위해 창조되었기 때문에, 망령들이 지옥에서 천벌을 받는 것은 그들이 영원히 하느님과 함께 할 수 없음을 의미한다. 오랜 세월 동안, 지옥불에서 타고 있는 망령의 이미지들은 복음서에 기록된 예수의 극히 적지만 명확한 말씀(한탄하고 이를 악물게 하는 지옥의 불), 성직자들의 극히 시각적이고 교훈적인 권고, 그리고 단테의 불후의 시와 같이 사후 세계에 대해 다루는 문학에서 영감을 얻어 표현되었다. 그 결과 망령들은 주로 인간의 모습으로 묘사되는데, 그들은 악마의 갖가지 무자비한 고문 때문에 이상한 자세로 구부러져 있거나 추악한 모습을 하고 있다. 악마는 그들을 때리고 채찍질하고 배를 가르기도 하고, 게걸스럽게 먹어치우기도 하며, 화염으로 둘러싸인 강이나 얼음 연못에 눕히기도 한다. 지옥에 떨어진 망령의 다양한 이미지에서 찾을 수 있는 일반적인 특징은 영원한 형벌로부터 도망가기 위한 쓸데없는 노력을 하고 있는 모습이다.

작가의 상상력에 의해 망령들이 괴물 같은
동물들에게 끌어당겨져 지옥으로 떨어지는
모습으로 묘사되었다.

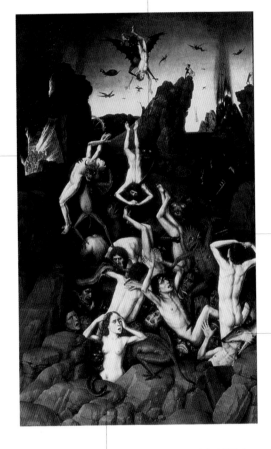

영원한 지옥불에
떨어지는 것은
망령들이 받는 가장
흔한 형벌이다.

끔찍하게 생긴 여러
개의 입과 눈을
지닌 악마가
갈고리로 망령을
때리고 있다.

내세의 가장 깊은
웅덩이에 앉아
망령들을 집어삼키고
있는 악마의
이미지는 지옥에
대한 가장 초기 도상
모티프로 반복적으로
등장해 왔다.

최후의 심판 이후에 모든 인류는 부활한다.
천벌을 받도록 결정된 한 여인이 자신의 운명을
한탄하며 울고 있다. 그 옆에 있는 뱀은 인류
최초의 두 인간을 유혹했던 악마를 연상시킨다.

◀ 〈지옥〉, 11-12세기,
〈최후의 심판〉(일부),
베네치아, 토르첼로 섬, 산타 마리아 아순타 대성당

▲ 디르크 바우츠,
〈지옥〉, 1450,
〈최후의 심판〉 세폭제단화의 일부,
릴, 순수미술관

지옥의 망령들

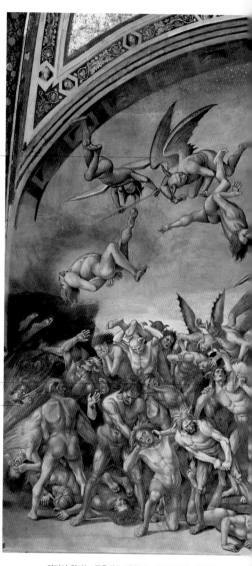

악마들이 망령들을 끌고
지옥으로 뛰어들고 있다.

작가는 외뿔이 달리고 독특한 모습의 잿빛 악마의 모습에
자신의 초상화를 집어넣었다. 이 악마는 저항하지 않는 듯
보이는 여인을 들어 올리고 있다.

영원한 천벌의 장소는 불타오르고
그 안에는 망령들이 가득하다.

▲ 루카 시뇨렐리,
〈망령들〉, 1499-1502, 〈최후의 심판〉(일부),
프레스코, 오르비에토 대성당, 산 브리치오 예배당

여기서 악마는 근육질로 건장하고 불가사의한 피부색을 하고 있으
머리에는 뿔이 달렸다. 이와 같은 외형에 몸의 주요 부분만을 간신
가리는 옷을 입은 이미지는 고대의 악마 이미지를 연상시킨

군의 대장인 대천사 미카엘은 악마와 악의 천사들을
령들과 함께 지옥으로 밀어 넣고 있다.

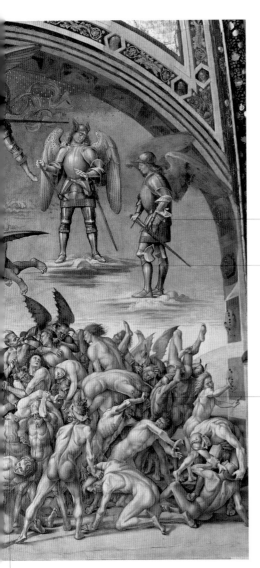

무장한 두 천사는 차분히 검을 집어넣으며
악마와의 전투 결과를 지켜보고 있다.

뿔과 날개 달린 기운찬 모습의 악마는
등에 여인을 업고 있다. 여인은
더 이상 천국으로 들어가기 위해
간청하는 것 같아 보이지 않는다. 단지
부끄러우면서도 괴로운 듯한 표정을
짓고 있다.

근육질의 녹색 악마는 도망가려는 망령들에게
회초리를 내리치고 있으며, 그의 뒤에 있는 날개
달린 악마는 젊은 남자의 귀를 물어뜯고 있다.

고대 그리스 로마 식의 표현을 부활시킨 이 화가는
악마를 염소의 뿔이 달려 있고 커다란 팬파이프를 불고
있는 모습으로 그려 넣었다.

연옥의 영혼들

중세에 정화가 필요한 영혼은 연옥에 가는 것으로 묘사되었다.
이 연옥의 영혼은 천사의 인도를 받아 천국으로 가기 위해
땅으로부터 들어 올려져 기도하는 모습의 영혼으로 표현되었다.

Souls in Purgatory

- **정의**
 천국 입성을 기다리는 영혼들

- **장소**
 연옥

- **시기**
 죽음 이후에서 최후의 심판
 이전까지

- **성서 구절**
 마태오 복음서 12장 31-32절/
 고린도전서 3장 13-15절

- **관련 문헌**
 성 바울로의 묵시록(경외서),
 그레고리오 대제 《대화집》,
 마리 드 프랑스 《성 패트릭의
 연옥》, 단테 알리기에리 《신곡》

- **특징**
 천국으로 들어가기 위해 정화
 과정을 거치고 있지만
 하느님의 부재로 고통 받는
 연옥의 영혼은 환영을 받거나
 고문 받는 모습으로 그려진다.

- **특정 믿음**
 연옥에 빠진 영혼을 위해
 기도하는 이들은 정화의
 시기가 줄어들도록 기도한다.

- **이미지의 보급**
 본래 최후의 심판 장면의
 일부로 다루어졌지만, 차츰
 연옥에 있는 영혼들을 위해
 기도하는 이들에 관한
 독립적인 주제가 되었다.

개별 심판에서 지옥불에 빠지도록 선고 받지는 않았지만, 천국으로 들어
가기 전 반드시 일정 시간 동안의 정화가 필요한 영혼들이 연옥으로 보내
진다. 연옥의 영혼들은 특별한 도상에 따라 묘사되지는 않으며, 단지 그
들은 천국과 지옥 사이의 공간에 머물고 있는 것으로 묘사된다. 하지만
이 영혼들이 일시적으로 머무는 장소 자체는 특정한 도상에 따라 묘사되
었으며, 영혼들은 주인공으로 묘사된다. 이와 같은 주제는 중세에 등장해
최후의 심판과 사후 세계에 관한 장면과 함께 표현되었다. 연옥에 있는
영혼의 이미지는 성인전에 기록된 에피소드에서 비롯된 것으로, 열렬히
탄원하며 기도하는 성인의 모습으로 표현되기도 했다. 이러한 이미지는
15세기경부터 등장해 16세기에서 18세기 사이에 널리 유행했다.

성 그레고리오는 다른 사제들과 함께 연옥에
빠진 영혼을 위한 성찬식을 드리고 있다.

풀어진 두루마리가 강렬한 빛으로 가득한 천국으로
들어가는 통로를 가리키고 있다. 두루마리에는 성
그레고리오가 미사에서 전한 중재의 기도가 적혀 있다.

이 천사들은
연옥에서 천국으로
가는 영혼들을
인도하고 있다.

망령들은
지옥불에서 영원한
천벌을 받으며
고통스러워하고
있다.

◀ 잠바티스타 티에폴로
〈카르멜 산의 성모와 연옥의 영혼들〉(일부), 1721-27,
밀라노, 브레라 미술관

▲ 조반니 바티스타,
크레스피(체라노 2세),
〈성 그레고리오의 미사〉,
1615-17,
바레세, 산 비토레

의로운
영혼들

The Righteous

의로운 영혼은 의복을 차려 입고 자신들이 이미 천국에 거하는
이들임을 증명해 주는 상징물을 지닌 자의 모습으로 묘사된다.

● **정의**
육체와 영혼으로 천국의
축복을 누리는 이들

● **장소**
천국

● **시기**
영원

● **성서 구절**
창세기 2장/ 요한 묵시록
7장, 14장, 21장, 22장

● **특징**
완전한 축복의 상태

● **이미지의 보급**
일반적으로 최후의 심판
장면과 연관된다. 이는
최후의 심판 주제가 퇴색된
이후에도 지속되었으며,
후에는 의로운 영혼들이
구세주 그리스도와 함께
나타나 몰아의 경지에 빠진
모습으로 표현되었다.

의로운 영혼들은 정화되어 최후의 심판에 참여하며 하느님의 영원한 축
복을 받는다. 이 이미지의 기본이 되는 천국의 이미지 자체가 통일된 재
현이 되기 위해 여러 세기를 거쳤던 것과 같이, 의로운 영혼의 도상 역시
여러 세기에 걸쳐 변화·발전되어 왔다. 라벤나의 초기 그리스도교 작품
에서 의로운 영혼을 대표하는 성모 마리아와 순교자들의 행렬은 흰색 옷
을 입고 있는 이들로 묘사되었다. 그들은 월계수관을 쓰고 고난의 종려나
무 잎을 들고 있다. 중세의 예술가들에 의해 차츰 천국에 들어가는 모습
으로 다루기 시작한 의로운 영혼들은 벌거벗었고 천사들의 안내를 받는
것으로 묘사되었다. 때에 따라 이 영혼들은 천사가 입혀주는 흰색 의복을
걸치기도 하며, 아브라함의 망토 안에 거하며 환영받는 어린이와 같은 작
은 영혼의 모습으로 묘사되기도 한다. 15세기부터 천국의 의로운 영혼들
은 축복받은 성인으로 보이는 의복을 입은 모습으로 묘사되었으며, 그 중
어떤 이들은 화관이나 후광을 쓰고 서로 부둥켜안고 원을 그리며 춤을 추
기도 한다. 이 모습은 그들의 기쁨과 평온 또는 무아지경의 묵상의 표현
이다.

▶ 〈의로운 영혼의 잔치〉,
13세기, 성서의 삽화,
밀라노, 암브로시아나 도서관

천사는 좁고 험난한 길을 걸어와
마침내 구원 받은 의로운 영혼들을
환영하고 있다.

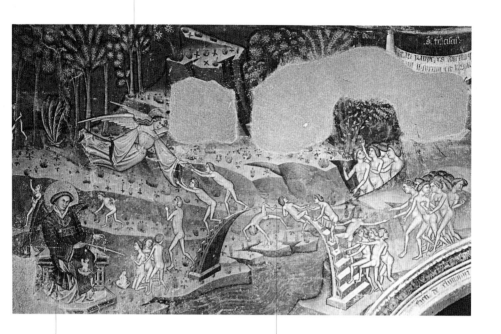

천국으로 들어가기 전 마지막
심판은 영혼의 무게를 재는 것이다.
성 미카엘이 보좌에 앉아 이를
감시하고 있다.

'머리카락처럼 가는 다리'라고 불릴
정도로 극히 좁은 다리의 가운데
부분은 오직 죄로부터 자유로운
의로운 이들의 민첩하고 가벼운
영혼만이 건널 수 있다.

▲ 로레토 아프루티노의 거장,
〈최후의 심판〉(일부), 15세기 초,
로레토 아프루티노,
산타 마리아 인 피아노

의로운 영혼들

재단을 둘러싸고 예배를 드리고 있는 일부 천사들은 십자가,
창, 가시면류관, 못, 채찍과 같이 그리스도의 수난을
의미하는 기구들을 들고 있다. 또 다른 천사들은 무릎을
꿇고 경배를 드리거나 향로 안에 든 향료를 뿌리고 있다.

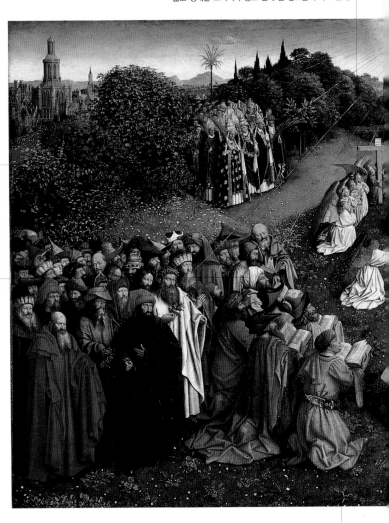

빽빽한 행렬을 이루며
서 있는 순례자와 고해
신부 중 일부는 천국의
풍성하게 자란 수풀들에
가려 보이지 않는다.
이들 중 일부는 야자수
잎을 들고 있다.

대제사장들이 구약성서에
표현된 축복받은 이들, 즉
양을 경배하는 이들의
사이에 있다.

▲ 얀 반 에이크,
〈신성한 양에 대한 경배〉, 1425-29,
겐트 제단화의 중앙 패널, 겐트, 성 바봉 성당

무릎을 꿇고 손에는 책을 들고 있는 이들은
분명히 선지자들이다.

으로부터 나오는 피는 제단으로 흘러
내리고 있다. 십자가 형태의 후광은
시록적 비전에 등장하는 신성한 양임을

천국에 모여 있는 이 여자들은 동정녀 순교자들이다. 그들은
영광의 관인 화관을 쓰고 순교자를 상징하는 종려나무 잎을 들고
있다. 그들 중 일부는 열네 명의 보조 성인들에 속하는 이들로
각각 자신의 상징물을 지녔다.

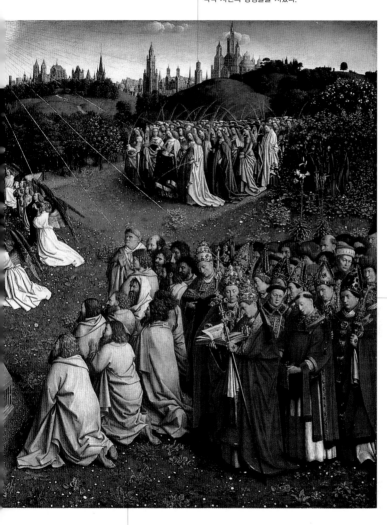

열두 제자 뒤에는
교황, 주교, 부제,
이 외의 다른
성직자들과 같이
교회의 여러
계급의 성직자들이
행렬을 이룬다.

의 샘은 이곳이
보여주는 상징적
하나이다.

양의 왼쪽 가장 앞에 무릎을 꿇고 앉아
경배하는 이들은 열두 제자들이다.

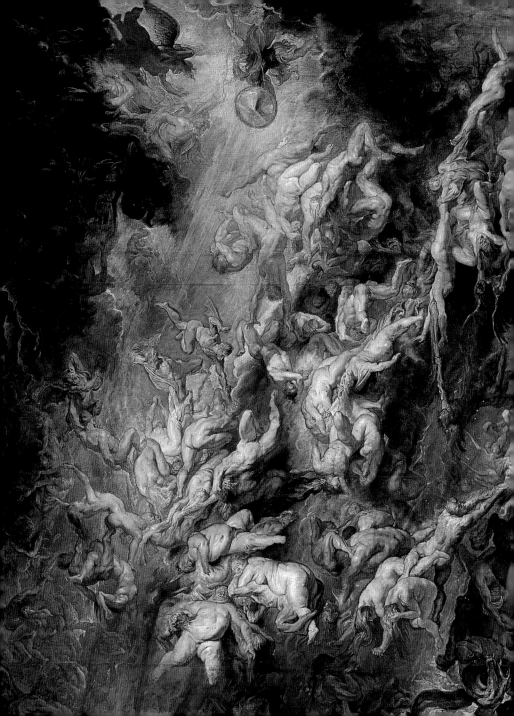

지옥의 군대

고전적 전례 ✣ 반역 천사
유혹자 뱀 ✣ 루시퍼, 사탄, 마왕
적그리스도 ✣ 리바이어던
케르베로스와 카론 ✣ 요한 묵시록의 야수
유다 ✣ 시몬 마구스

◀ 페테르 파울 루벤스,
〈반역 천사의 추락〉(일부), 1620,
뮌헨, 알테 피나코테크

고전적 전례
Classical Antecedents

고대 그리스 로마 신화의 사티로스는 인간의 몸통과 머리를 가지고 염소의 뿔, 뾰족한 귀, 다리, 꼬리 그리고 갈라진 발굽을 지닌 모습으로, 이집트의 신 베스는 살찌고 수염이 덥수룩한 난쟁이로 묘사되었다.

● **성서 구절**
레위기 17장 7절

● **관련 문헌**
성 예로니모

● **특징**
신성화된, 또는 반 신성화된 신화적 형상

● **이미지의 보급**
그리스도교 이전 시대와 기원전 2세기까지 보급되었다.

초기 기독교 시대에는 그들 자체의 악마에 대한 특정 이미지가 존재하지 않았으며, 이에 대한 특정한 도상 원형을 찾아볼 수 있는 자료도 존재하지 않았다. 하지만 초기 기독교 예술가들은 그들이 생각하는 악마와 악령의 이미지를 오래 전부터 전해내려 온 고대 문화에서 찾았다. 그 중 특히 고대 그리스 로마의 신화 속 사티로스와 판의 이미지를 사용했다. 하지만 이들은 사실상 그리스 로마 신화에서는 완전히 부정적 이미지로 사용되지 않았으며, 오히려 분명한 시적 측면을 지닌 것으로 되어 있다. 하지만 그들의 호색적인 습성은 일반적인 상식을 능가하는 것이었으며, 이러한 특징과 더불어 성서에 근거한 기록에 따라 사티로스와 판의 모습은 변장한 악마와 그 군대로 초기 기독교 시기에 다루어지기 시작했다. 그리고 이러한 반인반수가 악마의 상징적 이미지라고 여긴 성 예로니모의 신념이 반영되기도 했다. 예술가들은 악마의 시각적 이미지를 만들기 위해 신화 속 반인반수의 상징들을 가져왔지만, 판은 이러한 이미지의 전형이라기보다는 이미지를 위한 영감을 준 대상으로 보아야 한다. 사실상 악마의 여러 이미지들은 판의 이미지보다는 커다란 머리와 덥수룩한 수염, 헝클어진 머리를 한 이집트 신 베스의 것으로 연상되는 경우가 많다.

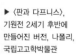

▶ 〈판과 다프니스〉, 기원전 2세기 후반에 만들어진 버전, 나폴리, 국립고고학박물관

흥미롭게도 많은 날개를 지닌 신 베스의 모습은
날개가 여러 개 달린 천사인 케루빔과 같이
긍정적인 이미지에도 영향을 주었다.

수염이 덥수룩한
얼굴과 헝클어진
머리를 한 베스의
정면 누드 장면은
악마의 최초
이미지에 영향을
주었다.

베스는 그를 경배하는 이들을 보호하는
자애로운 고대 이집트의 신이었음에도 불구하고,
그의 그로테스크한 외형 때문에 그리스도교
문화에서는 악마의 이미지로 사용되었다.

▲ 〈이집트 신 베스에 대한 부조〉,
기원전 205-31,
로마, 바라코 박물관

고전적 전례

작은 날개가 달린 에로스는 사랑의 신이다.
긴 의자의 디오니소스와 아리아드네의 옆에
있는 에로스는 그들의 사랑을 강조한다.

디오니소스와 아리아드네는
섬세하게 정돈된 무대
한가운데의 긴 의자에서 서로
끌어안고 있다.

곤봉과 사자 가죽을 들고 있는 모습으로
이 배우가 헤라클레스의 역을 하고 있음을
알 수 있다. 그가 들고 있는 영웅의 가면은
이곳이 연극이 열리는 곳임을 알려준다.

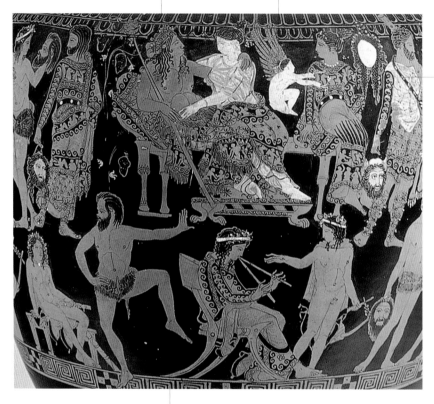

자신의 스텝을 연습하는 배우는
사티로스의 가면을 쓰고 있다.
그가 입고 있는 모피 의상은
최초의 악마를 상징하는 것 중 하나이다.

▲ 연극 공연이 열리는 무대가 그려져 있는
프로노모스의 잔, 기원전 5세기 말, 도자기,
나폴리, 국립고고학박물관

갈고리로 욥을 고문하는 악마는 사티로스의 모습에서 가져온
이미지로 그려졌다. 악마가 입고 있는 치마는 사자 모피 의상을
연상시킨다. 이 악마의 모습 자체는 사티로스와 같지 않지만
사자와 같은 야수의 발톱을 지녔다.

성서에 따르면, 욥의 세 친구는 그가 겪는 심한 불행이
그의 죄 때문이라 생각하고 그 죄의 증거를 찾으려
노력했다.

온 몸에 나병으로 인한 상처가
있는 욥은 그의 곤경의 원인이
죄악에 있다는 증거를 찾는
친구들의 모함을 무기력하게
듣고 있다.

▲ 프랑스의 삽화가,
〈욥과 위로자들〉, 12세기 후반,
수비니 성서 중 욥기의 시작,
물랭, 시립도서관

반역 천사

Rebel Angels

반역 천사는 대천사 미카엘과 다른 여러 천사들에 의해 추방되어 천국으로부터 떨어지는 악마와 같이 생긴 천사들이다. 반역 천사들은 하늘에서 떨어지면서 그 모습이 바뀌기도 한다.

● **정의**
하느님에게 대항해 반역을
일으킨 하느님의 창조물들로,
루시퍼를 따른 이들은 후에
하느님의 적이 되었다.

● **시기**
창조 이후

● **장소**
지옥

● **성서 구절**
이사야서 14장 12-15절/
요한 묵시록 12장 7-9절

● **관련 문헌**
에녹서(경외서) 10장,
라테란 공의회 IV(1215)

● **특징**
사탄을 도와 악을 행하는
천사들

● **이미지의 보급**
9-16세기 중반까지
보급되었다.

일반적으로 반역 천사라고 불리는 이들은 루시퍼의 신에 대한 반역에 동참한 천사들이다. 성서와 그리스도교 전통에 따르면, 그들은 본래 선한 천사들이었지만 신에 대항해 돌이킬 수 없는 악마가 되었으며, 인간이 죄를 짓도록 만드는 사악함을 지녔다. 교부에 따르면, 이러한 반란은 창조의 시기에도 일어났는데, 당시 천군은 두 파로 나뉘어 한 무리는 반란을 일으키기 위해 루시퍼를 따르고, 또 한 무리는 대천사 미카엘을 따랐다. 루시퍼의 군사로 악령이 된 반역 천사들의 도상은 악마의 도상으로부터 유래했으며, 그 도상은 세월에 따라 변화되었다. 일반적으로 박쥐의 날개, 뿔, 꼬리, 발톱, 털로 뒤덮인 소름끼치는 추악한 모습의 반 인간으로 그려진다. 즉, 일반적인 천사와 완전히 상반된 끔찍한 이미지로 표현된다. 9세기부터 세밀화에 등장하는 인기 있는 주제의 하나인 반역 천사들의 추락은 사탄을 상징하는 용과 함께 등장한 천사 무리들의 전투를 묘사한 요한 묵시록 구절로부터 강한 영향을 받았다.

▶ 잠바티스타 티에폴로,
〈반역 천사들의 추방〉(일부), 1726,
프레스코, 우디네, 주교궁

교계의 가장 높은 직위를 나타내는 삼단 왕관을 쓰고 성스러운 만돌라 안의 보좌에 앉은 하느님이 천국으로부터 추방되어 추락하는 반역 천사들을 지켜보고 있다.

일부 천사들은 앉아서 일어나는 일들을 조용히 바라보고 있다. 이는 당시에는 정확하게 정의되지 않았던 천사들의 배치에 관한 초기 이미지를 보여준다.

검으로 무장한 천군이 하느님에게 무모하게 도전해 곤두박질치며 추락하는 천사들을 지켜보고 있다.

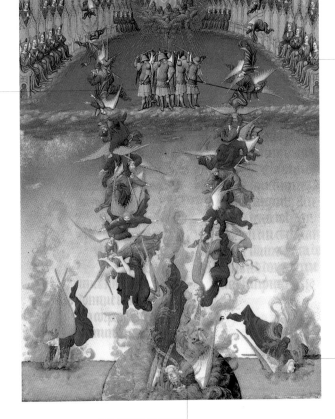

추락하여 지옥불에 닿는 반역 천사에게는 본래 아름다웠던 천사의 이미지가 남아 있다.

반역 천사들의 우두머리인 루시퍼는 지옥의 화염 안에 가장 먼저 떨어져 다른 천사들을 끌어당기고 있다.

▲ 랭부르 형제, 〈루시퍼와 반역 천사들의 추락〉, 1415년 이전, 《베리 공의 호화로운 기도서》의 일부, 샹티, 콩데 미술관

반역 천사

대천사 미카엘은
천군 천사의 지휘관으로 묘사되는
전사 천사이다.

미카엘과 여러
천사들이 악마를
상징하는 묵시록적
야수인 용을
물리치고 있다.

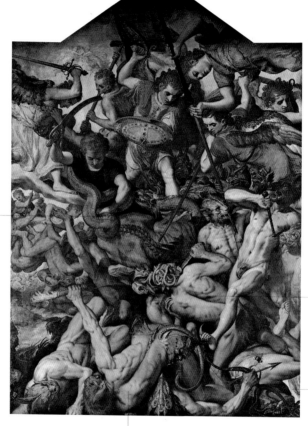

여전히 반 인간의
형태를 지니고
있으며 뱀으로
머리가 뒤덮이면서
끔찍하게 변하고
있는 근육질의
육체는 악마의 편을
들어 하느님을
배신한 천사들에
대한 이미지이다.

이 예술가는 악마 같은 존재로 변해가는 천사의
모습을 묘사하기 위해 일반적인 동물들의 형태를
사용했다. 즉 뱀의 꼬리, 척추로부터 튀어나오는
돌기들, 간신히 몸을 가리는 의복의 기능을 하는 작은
나비 날개들이 있다. 이 날개는 그들이 과거에
하느님의 천사였다는 것을 알려주는 마지막 증거이다.

뒤편에 보이는 화염의 흔적은
이곳이 악마와 그의 악령들이
영원히 던져질 지옥임을 알려준다.

▲ 프란스 플로리스,
〈천사들의 추락〉, 1544, 안트베르펜,
왕립순수미술관

빛나는 방패로 자신을 방어하며 상대를 공격하느라
분주한 대천사 미카엘의 뒤에 비치는 강렬한 빛은
천국의 성스러운 빛이다. 이는 마치 무력 전쟁으로
　　　　　　인해 어두워질 것만 같아 보인다.

천상 군대의 지휘관인 미카엘은 고대 악의 근원인
뱀과 용감하게 싸우고 있다. 이 뱀은 패하여
천국으로부터 추방된다.

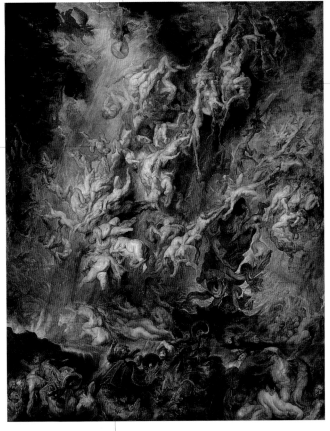

용의 뒤에서
추락하는
천사들과 함께
수많은 사람들이
끝없이 악의
통로로 끌려
들어가 지옥으로
빠지고 있다.

푸르스름한 빛을
띠는 날개를 가진
형상들이
천국으로부터
추락하고 있다.
이 날개는 이들이
과거에 천국의
천사였지만 지금은
악마의 천사가
되었음을 보여준다.

지옥의 깊은 곳으로 추락해 처박힌 용이
지옥에 떨어진 망령들을 먹고 있다.

▲ 페테르 파울 루벤스,
〈반역 천사들의 추락〉, 1620,
뮌헨, 알테 피나코테크

반역 천사

《실낙원》 초판에 심혈을 기울인 이 예술가는 사탄을 영웅과 같은 그리스 신의 모습으로 묘사했다. 사탄은 깊숙한 지옥을 향해 손을 펼치며 자신의 천사들에게 말하고 있다.

영원한 화염으로 가득 채워진 지옥은 악의 편에 서며 반역 천사가 된 무리가 떨어져 영원히 기거하는 곳이다.

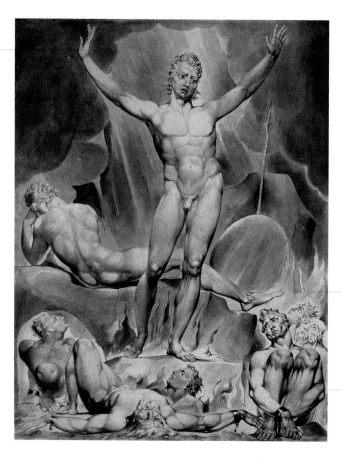

사탄과 같이 반역 천사들은 인간의 모습으로 묘사되었다. 반역으로 인해 지옥불로 떨어진 이들은 낙담한 모습으로 흩어져 있다.

▲ 윌리엄 블레이크,
〈반역 천사들을 선동하는 사탄〉, 1808,
《실낙원》에 실린 인그레이빙의 수채화 습작,
런던, 빅토리아 앤 앨버트 박물관

뱀의 이미지는 아담과 이브의 유혹과 연관된다. 때때로 뱀은
인간의 머리를 한 괴물로 등장해 이브에게 사과를 건네며 유혹하는
모습으로 묘사되기도 한다.

유혹자 뱀
The Tempter Snake

유혹자 뱀의 정체는 어떤 자료보다도 성서에서 가장 명확하게 나타난다.
이브에게 죄를 짓도록 유혹하고, 뒤이어 아담과 인류 모두에게 원죄를
덮어씌운 장본인이 바로 뱀이다. 이와 같은 유혹자로 뱀을 선택한 것은
뱀의 이미지를 단순한 동물이 아닌 고대 주술의 의미를 부여했던 동시대
의 유대교적 사고에서 비롯된 것이다. 그들은 마법적 지혜로움과 섹슈얼
리티에 따라 뱀을 성스러운 상징물로 다루었다. 유대의 히스기야 왕(기원
전 716-687)의 중재가 있기 전까지 뱀은 숭배의 대상이었다. 창세기의 저
자는 분명히 악마와 죄의 의미를 가진 뱀을 숭배했던 이러한 고대 예식
을 강하게 비난하고자 했을 것이다.

하지만 이 뱀의 이미지는 네 복음서
중 성 바울로의 서신과 요한 묵시록에
남아 있다. 뱀에 대한 유대교적인 본
래의 의미는 시간이 지날수록 퇴색되
었지만, 사탄과 악마와의 연관성은 여
전히 남아 있었다. 그래서 서로 다른
해석은 뱀에게 유혹자라는 정체성을
부여하였으며, 때로는 그 도상에도 영
향을 미쳤다. 알렉산드리아의 클레멘
트(2~3세기)와 보베의 빈센트(1494)의
경우, 이브를 유혹하는 뱀의 머리를
여자로 묘사해, 시리아에서는 암컷 뱀
을 '헤바(heva)' 라고 부른다.

● **정의**
사탄이 이브에게 원죄를
짓도록 하는 유혹

● **장소**
지상 낙원

● **시기**
천지 창조 이후

● **성서 구절**
창세기 3장 2절/
열왕기하 18장 4절/
고린도후서 11장 3절/
요한 묵시록 12장 9절,
14-15절, 20장 2절

● **이미지의 보급**
초기 그리스도교 시대
이후부터 널리 보급되었다.

◀ 마솔리노 다 파니칼레,
〈유혹 당하는 아담과 이브〉,
1423년경, 프레스코,
피렌체, 산타 마리아 델
카르미네 성당,
브란카치 예배당

유혹자 뱀

이 장면의 마지막 행동으로
아담이 선악과를 먹는다.

뱀이 입으로 전해준 과일을
먹은 이브가 이것을 아담에게
전해주고 있다.

여기서 유혹자는 실제 뱀으로 묘사되지 않았다.
그 대신 뱀과 같은 꼬리를 가지고, 족제비의
주둥이와 고양이 같은 발톱을 지닌 괴물로
그려졌다.

▲ 프랑스의 세밀화가,
〈유혹 받는 아담과 이브〉, 13세기, 세밀화,
피렌체, 메디체오 로렌지아나 도서관

뒤러는 이브를 긴 금발의
북유럽풍의 아름다움을
연상시키는 여인으로 그렸지만,
그가 유클리드와 루카
파치올리의 작품을 통해
연구했던 황금비율을 적절히
반영하지는 않았다.

자세하게 묘사된 뱀은
대가다운 회화 기교와
자연에 대한 세심한
관찰의 결과이다.

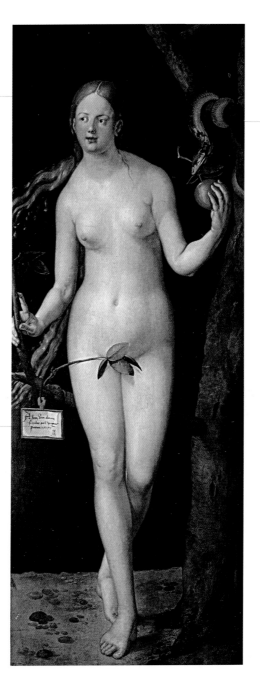

이 예술가는 자신의 이름과
제작 날짜를 선악과의 작은
가지에 매달려 있는 우아한
카드에 새겨 넣었다.

▲ 알브레히트 뒤러,
〈이브〉, 1507,
마드리드, 프라도 미술관

루시퍼, 사탄, 마왕

때로는 끔찍한 모습으로 묘사되는 악마는 매번 염소의 뿔, 꼬리, 손과 발의 갈퀴, 가운데가 갈라진 발굽을 지닌 반인반수의 모습으로 등장한다. 이와 같은 이미지에서 갈고리와 갈퀴는 악마의 상징물로 사용된다.

Lucifer, Satan, Beelzebub

● 이름
'빛의 사자'라는 의미의 '루시퍼(Lucifer)'는 하느님께 대항해 추방된 천사들의 주동자. '사탄(Satan)'은 헤브라이어에서 유래된 단어로 '비난자'라는 의미이며, '마왕(Beelzebub)'은 '파리들의 왕'이라는 의미로 시리아의 신이었던 '바알제붑(Báalzebûb)'에서 유래

● 정의
악의 왕

● 장소
지옥

● 성서 구절
이사야서 14장 12절(King James 버전)/ 역대기상 21장 1절/ 욥기 1-2장/ 즈가리야서 3장 1-2절/ 복음서들/ 사도행전 5장, 16장/ 로마서/ 고린도전서/ 데살로니가 전후서/ 디모데전서/ 요한 묵시록

● 관련 문헌
니고데모의 복음서(경외서), 단테 알리기에리 《신곡》

● 특징
하느님에 대한 증오로 인해, 악마는 인간이 악을 범하도록 유혹한다.

● 이미지의 보급
중세 초기부터 시작해 모든 그리스도교 도상 안에 등장했다.

루시퍼, 사탄, 마왕을 구별해 주는 분명한 도상학적 기준은 없다. '루시퍼(Lucifer)'의 이름은 성서에서도 이사야서에서 단 한 번 등장한다. 그리고 바로 이 성서 구절에서 악마의 적절한 이름뿐만 아니라 매우 잘생겼던 천사가 신에게 계획적으로 반역을 일으키고 그로 인해 추락해 악마의 왕이 되었다는 악마의 탄생에 관한 기원적인 이야기도 유래되었다. 악마의 모습에서는 본래의 아름다운 모습은 완전히 배제된 채 다루어졌다. 악마라는 용어는 사탄보다는 더욱 자주(유대교와 그리스도교 성서에서 거의 50여 차례) 등장한다. '사탄(satan)'이라는 단어의 가장 근원적인 정의는 '비난자'의 의미를 지닌 헤브라이어

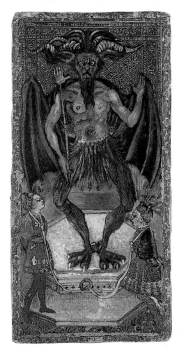

에서 시작되어 그리스어와 후에 라틴어로 번역 개정되어 등장한 것으로, 악마의 이름이 되었다. 또한 현재의 '악마(devil)'라는 단어 자체는 문자 그대로 '중상하는 자'의 의미를 지닌 라틴어 'diabolus'와 그리스어 'diabolos'로부터 유래한 최근에 만들어진 단어이다. 또한 '바알제붑(Beelzebub, 마왕)'은 마테오, 마르코, 루가 복음서에서 언급된 귀신의 왕으로, 이는 시리아의 신이었으며 경외서인 니고데모의 복음서에서는 사탄으로 정의된다.

사탄의 하인인 악령들 중 하나가 불경스럽게
다가가 허리를 굽히고 기분 나쁘게 꾸며낸
표정을 짓고 있다. 여기서 악령은 원시적인
무지기만을 걸친 채 거의 벌거벗었다.

왕관처럼 보이는 이 형태는 왕을 상징하는 것이지만
불타오르는 듯한 갈기의 모습과 더욱 닮았다.

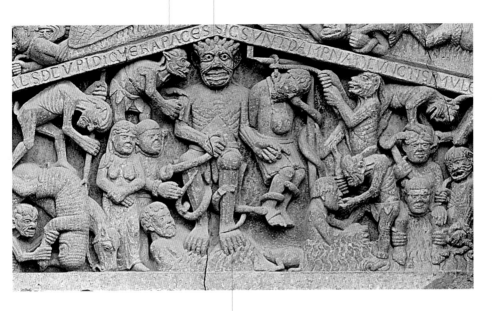

9세기에서 르네상스 시대에 걸쳐 널리 알려진
도상학의 원형에 따르면, 지옥의 왕은 왕좌에 앉아
발로 아래 깔려 있는 죄인을 밟아 뭉개는 모습을
하고 있으며 그의 다리에는 뱀들이 똬리를 틀며
엉켜 있다.

◀ 보니파치오 벰보(추정),
〈악마〉, 1441-47년경, 비스콘티 데 모드로네의 타로 카드,
뉴헤이븐, 예일 대학교, 베이네케 희귀본과 세밀화 도서관

▲ 〈사탄〉, 1130년경,
〈최후의 심판〉(일부), 부조,
콩크, 생 푸이 교회

루시퍼, 사탄, 마왕

빌라도를 부추기고 있는 털이 많고
야수의 발톱과 날개가 달린 작은 괴물은
중세시대 다양하게 등장한 악마의
이미지로, 당시 악마는 괴물과 같이 생긴
내세의 왕이나 약삭빠르고 심술궂은
모습과 같이 다양하게 등장했다.

중세의 예술가들은 주로 악마의
모습보다는 악마의 사악한 행동을
중심으로 묘사했다.

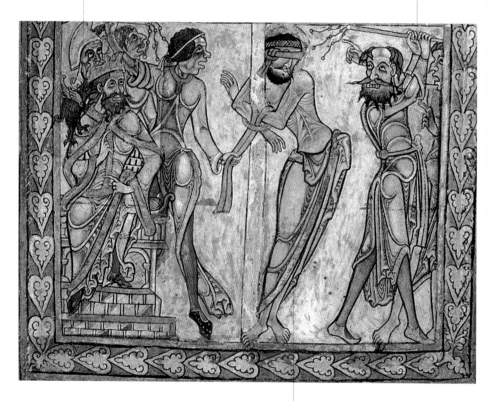

그리스도가 기둥에 묶여 고통스러워 하고
있다. 눈가리개를 하고 무기력하게 묘사된
죄 없이 희생하는 그의 모습은 간수의
찡그린 표정과 대조를 이루고 있다.

▲ 윈체스터의 세밀화가,
〈그리스도의 고통〉, 1150,
St. 스위던 또는 E. 드 블루아 시편집 세밀화,
런던, 영국도서관

경외서 〈성모 마리아의 죽음〉(5세기 말)에 따르면,
열두 제자가 성모 마리아의 무덤을 찾았을 때,
시신은 없어지고 꽃과 천국의 향기로 가득했다고 한다.

성모 마리아가 구름을 타고
천국으로 올라가고 있다.

대천사 미카엘은 허리춤에
영혼의 무게를 잴 때 사용하는
저울을 달고 있다.

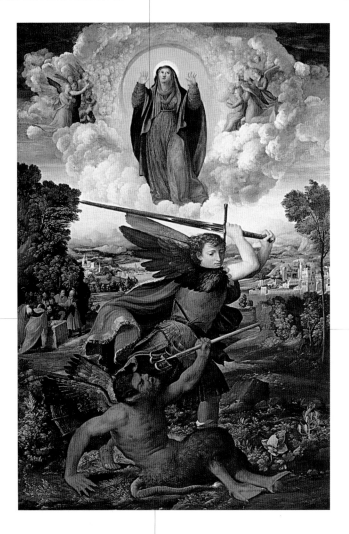

최소한 15세기 초반부터 악마는 물갈퀴가 달린
손과 발을 가졌으며 흉측한 판과 같이 생긴 타락한
인간의 모습으로 묘사되었다. 이와 같이 묘사된
악마에게 달려 있는 날개는 이들이 과거에는
천사였음을 알려주는 마지막 흔적이다.

▲ 도소 도시와 바티스타 루테리,
〈악마를 물리치는 대천사 미카엘과
천사와 함께 승천하는 성모 마리아〉,
1534, 파르메, 국립미술관

루시퍼, 사탄, 마왕

괴물과 끔찍하게 생긴 동물들은 대천사 미카엘과 악마가 싸우고 있는
주변을 둘러싸고 있다. 눈에 빛이 나는 새와 같이 생긴 괴물이 이를
지켜보고 있다.

파리와 같이 생긴 흉악한 괴물이 패하고 있는
악마를 돕지만 아무 소용이 없다.

불타고 있는 요새화된 도시는
디스의 도시임을 암시한다.

천벌을 받는 인간들은 똬리를 튼
뱀에 의해 꼭 붙잡혀 있다.

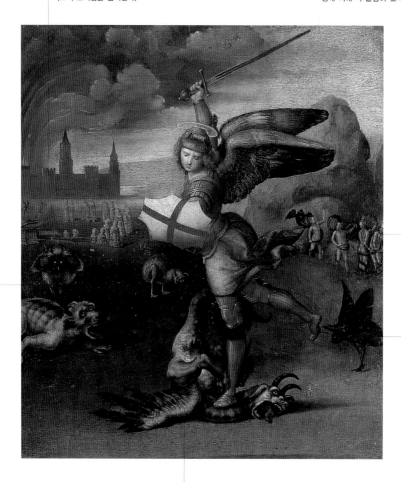

▲ 라파엘로,
〈악마와 싸우는 성 미카엘〉, 1505,
파리, 루브르 박물관

악마는 개의 얼굴과 용의 뿔을 가졌고
커다랗고 부분적으로 털이 달린 날개가
달려 있다. 16세기 이탈리아를 시작으로
예술가들은 악마를 인간보다는 괴물같은
모습으로 그리는 것을 선호했다.

대천사 미카엘이 긴 검을 휘두르며 악마를
추방하고 있다. 이 작품에서 천사의 자세는
다른 작품들에서 볼 수 있는 악마를 물리치는
천사의 전형적인 화면 구조에 비해 매우
혁신적이다.

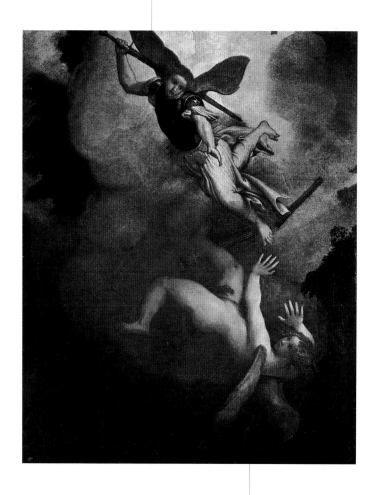

천국에서 추락하는 루시퍼는 반 인간의
모습을 한 천사이지만 옷을 벗은 모습으로
묘사되었다. 그의 얼굴은 미카엘의 얼굴과
비슷하게 생겨 마치 루시퍼가 미카엘의
어두운 또 다른 반쪽 같아 보인다.

▲ 로렌초 로토,
〈루시퍼를 추방하는
대천사 미카엘〉, 1550,
로레테, 팔라초 아포스톨리코의
산타 카사 미술관

루시퍼, 사탄, 마왕

대천사 미카엘은 악마를 누르고 서서 우아한 자세를 취하며
저울을 들고 있다. 저울의 양쪽 접시에 있는 작은 두 영혼은
미카엘을 향해 자신들의 구원을 간청하고 있다.

악마는 날카로운
발톱이 달린 발을
이용해 대천사의
커다란 날개를
찢으려 한다.

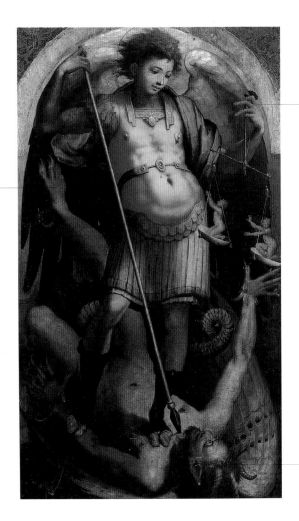

인간의 형상과 같이 생긴 악마는
염소와 같은 뿔과 턱수염, 판의 귀와
섬뜩한 눈을 가졌다.

▲ 페리노 델 베가,
〈악마를 찌르는 대천사 미카엘〉, 1540,
첼레 리구레, 산 미켈레 성당

염소의 뿔과 끝이 뾰족한 커다란 귀, 날카로운 이빨이
보이는 얼굴은 사티로스 같이 묘사된 사탄의 이미지이다.

두 개의 커다란
박쥐 날개는 겉보기에
무력한 악마를 보호하고
있는 듯하다.

뾰족한 발톱이 달린 발은
악마의 야수와 같은
이미지를 완성하는
요소이다. 하지만
이 형상에서 전체적으로
무서운 악마의 특징은
잘 드러나지 않는다.

▲ 장 자크 페쉐르,
〈사탄〉, 1834,
로스앤젤레스, 카운티 미술관

적그리스도

The Antichrist

적그리스도는 요한 묵시록에 따라 야수와 같이 묘사되기도 하며, 사탄의 무릎 위에 앉은 어린이 또는 단순하게 한 인간으로 그려지기도 한다.

이름
그리스도에게 대적한다는 뜻의 라틴어 'antichristus'와 그리스어인 'antikhristos'에서 유래

정의
적그리스도는 세상의 종말이 오기 이전에 신에 대한 불만을 갖고 인간들을 악으로 이끌어 가려고 유혹한다.

시기
세상의 종말 이전

성서 구절
요한서 2장 18절, 2장 22절, 4장 3절/ 요한2서 7장/ 요한 묵시록 20장

특징
사악한 거짓 존재

이미지의 보급
극히 제한적으로, 주로 요한 묵시록의 장면에 등장했다.

적그리스도는 세상의 종말이 오기 이전에 거짓된 기적과 설교를 퍼뜨리며 인간을 죄악에 빠지도록 유혹한다. 또한 유혹에 넘어오지 않는 인간을 박해하는 거짓 메시아이다. 오직 요한 묵시록에서만 적그리스도에 대해 다루는데, 요한이 거짓 선지자의 최후의 임무를 설명하고 끔찍한 동물로서 그를 묘사한다. 이것은 적그리스도에 대한 최초의 설명이었기 때문에, 중세 초기에도 때때로 요한 묵시록의 야수와 같이 묘사되었다. 적그리스도는 인간의 모습으로 변장한 악마일 것이라는 성 에로니모의 글과, 적그리스도는 분명히 일반적인 인간의 모습을 하고 있을 것이라는 성 암브로시오와 성 아우구스티노의 의견이 신빙성을 얻은 이래 적그리스도에 대한 새로운 도상이 등장하기 시작했다. 이 새로운 도상이 바로 마치 어린아이로 묘사된 적그리스도가 아버지와 같은 사탄의 무릎 위에 앉아 있는 모습이다. 여기에 더해 "거짓 그리스도들과 거짓 선지자들이 일어나 놀라운 증거와 경이를 보여, 할 수만 있다면 택하신 자들도 미혹하리라"(마태오 24:24)라는 성서 구절과 예수에 의해 예언된 일련의 사건들에 대한 이야기와 함께 예수와 매우 흡사한 모습의 남자로 묘사되는 또 하나의 적그리스도 이미지가 탄생했다.

▶ 〈적그리스도〉, 15세기, 세밀화, 피렌체, 메디체오-라우렌치아나 도서관

사탄을 의도적으로 검은 피부에 덥수룩한 수염과
길게 자란 손톱과 발톱이 달린 인간의 모습으로
그려 넣었지만 끔찍하게 무섭지는 않다.

벌거벗은 몸으로 묘사된 작은 악마가
화염에 타고 있는 망령들을 고문하고 있다.

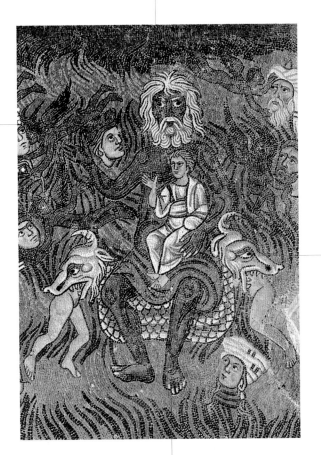

사탄이 앉아 있는
왕좌는 망령들을
잡아먹는 두 개의
머리가 달린 큰
뱀으로 묘사되었다.

'악마의 아들' 이라고 불리는 적그리스도가
어린아이의 모습으로 묘사되었다. 그는 사탄의
무릎 위에 앉아 음산한 분위기를 풍기고 있다.

▲ 〈적그리스도를 품에 안은 사탄〉,
11–12세기, 모자이크, 〈최후의 심판〉(일부),
베네치아, 토르첼로 섬, 산타 마리아 아순타 대성당

적그리스도

거짓 메시아가 신에 대한 최종적인 공격을 가하기 위해
지상으로부터 올라오자 하느님은 대천사 미카엘을 보낸다.

공격 당한 적그리스도는 머리를 거꾸로 한 채
곤두박질치며 추종자들에게로 떨어지고 있다.

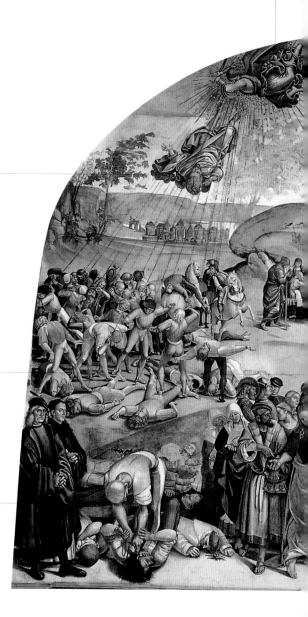

사악한 거짓 존재인 적그리스도의 특징은
그리스도의 일반적인 이미지와 매우 닮게 묘사된다.
하지만 그 뒤에 바짝 붙어 거짓 설교를 알려주고
있는 악령의 모습은 그의 거짓된 정체를 폭로한다.

작가는 작품 한쪽에 자신의 초상화와
그 옆 수도사의 얼굴에 화가 프라 안젤리코를
그려 넣었다.

▲ 루카 시뇨렐리,
〈적그리스도의 포교와 활동〉, 1449-1502,
프레스코, 오르비에토, 대성당, 산 브리치오 예배당

짓 설교자는 거짓 기적과 치유도
으킨다. 많은 사람들은 이러한 사기와
짓에 속아 넘어가 믿게 된다.

전체적으로 어두운 색으로 묘사된 무장 경비들이
적그리스도의 명령으로 지어진 거대한 신전을 돌며
감시하고 있다. 이 신전은 적그리스도가 펼쳐온
끝없는 무적의 힘의 증거이다.

적그리스도는 두 선지자의
사형집행을 명하고 있다.

빽빽하게 모여 있는
종교인 무리는 성서를
들고 있으며, 이들 중에는
도미니크 수도회와
프란체스코 수도회의
복장을 한 수사들이 있다.
이 모습은 성서의 힘으로
적그리스도의 유혹에
빠지지 않고 그를 대적할
수 있는 군사로서의
교회를 의미한다.

받침돌의 얕은 양각에는
드센 말을 길들이고 있는
나체의 기수가 묘사되어
있다. 이는 사탄의 자만심의
상징이다. 또한 앞에 흩어져
있는 금과 귀중품들은
적그리스도가 많은 이들을
유혹하는 데 사용하는
것으로서 부를 의미한다.

적그리스도

화려하게 무장한 성 미카엘이 적그리스도를
창으로 찌르고 있다. 거짓 메시아는 거짓
선지자들이 설교하던 단 위로 떨어지고 있다.

긴 뿔과 귀, 털투성이인 몸, 꼬리, 물갈퀴가 달린
발을 가진 그로테스크한 악마는 전투 현장에서
도망치려 하고 있다.

대천사 미카엘과 그의 군사들에
의해 공격 당한 적그리스도는
지옥의 불구덩이로 떨어지게 된다.

왕, 귀족, 종교인들이
적그리스도가 무참히
참패하는 현장을
목격하는 무리에
섞여 있다.

적그리스도의
권력을 상징하는
긴 홀은 땅에
떨어져 부서졌다.

자신의 거짓을 믿게 된 많은 이들에 의해
적그리스도가 얻었던 권세를 상징하는
교황의 삼단 왕관이 땅 위에 뒹굴고 있다.

▲ 아르기스의 거장,
〈적그리스도에 대한 대천사 미카엘의 승리〉,
1440년경, 마드리드, 프라도 미술관

거대한 바다 괴물인 리바이어던은 일반적으로 인간을 집어삼키는
크게 벌린 입으로 묘사되는 지옥의 화신으로, 다른 동물의 특징이
함께 나타나기도 한다.

리바이어던
The Leviathan

페니키아의 신화로부터 유래된 리바이어던은 바다에 살고 있는 원시 혼
돈의 괴물로, 여호와에 의해 대패되었다. 리바이어던은 달을 먹은 신비
의 동물로 믿어졌으며(월식의 신화적 해석), 욥기는 리바이어던을 악마와
유사한 방법으로 신과의 대화를 방해하는 거대한 적으로 간주했다. 이처
럼 리바이어던은 신화 속에 등장하는 바다괴물로 기억될 뿐 아니라, 욥
기와 시편에 등장한 이야기에 따라 사탄을 지칭하는 또 다른 이름의 하
나로 여겨졌다. '포악한 리바이어던' 이라 불리는 이 바다괴물은 바다와
같이 위험하고 두렵고 치명적인 존재로 받아들여졌기 때문에 인간으로
하여금 바다와 같이 두렵고 불안하고 자신들의 나약함을 느끼게 하는 대
상으로 묘사되었다. 욥기에는 이 괴물을 악어와 같이 생긴 괴물로 묘사
하고 있지만, 이것은 예술가들의 시각적 재현에 직접적인 영향을 주지는
못했다. 예술작품 속 리바이어던은 주로 지옥 깊은 곳에서 망령들을 집
어삼키는 커다란 입을 가진 거대한 물고기로 등장한다. 또한 때에 따라
늑대나 곰의 모습으로 묘사되기도 한다.

● 이름
'뒤틀림'의 의미를
지닌 헤브라이어
'Liwyatan'에서 유래

● 정의
성서에서 언급된
바다괴물

● 성서 구절
욥기 3장 8절, 40장
25절/ 시편 74장
14절, 104장 26절/
이사야서 27장 1절

● 특징
심해에서 서식하는
가공할 만한 괴물

● 이미지의 보급
성서와 지옥의
장면들과 연관되어
보급

◀ 〈세 가지 고대 괴물들〉,
13세기, 성서의 세밀화,
밀라노, 암브로시아나 도서관

리바이어던

바다괴물이 망령을
막 집어삼키고 있다.

본래 끔찍한 외형의 바다괴물은 차츰 변형되어
여기서는 뿔과 늑대의 귀를 가진 모습으로
묘사되었다.

타오르는 불은 리바이어던이
사탄의 상징이라는 사실과 망령을
집어삼키는 지옥불을 연상시킨다.

▲ 프랑스의 조각가,
〈지옥의 입〉, 15세기 초, 부르주, 베리 박물관

케르베로스와 카론

Kerberos and Charon

단테의 《신곡》에서 케르베로스와 카론은 사탄의 명령에 따라 지옥의 문을 지키는 두 이교도 악마로 묘사된다. 이들 외에도 단테의 작품에는 미노스, 게리온, 플루토, 플레귀아스가 등장한다. 단테는 고대 그리스 로마 신화에서 가져온 이 형상들을 통해 베르길리우스의 《아이네이스》에 의해 세워진 전통을 부흥시켰다. 이는 그리스도교인들이 동화된 고대 그리스 로마 문화를 어떻게 생각하는지를 보여주는 예이다. 에레보스와 닉스의 아들인 카론은 죽은 자의 영혼을 저승으로 데려오는 역할을 맡았다(망령들은 지옥으로 가는 길을 통과하기 위해 자신들이 지상에서 매장되기 전에 동전을 지불해야 한다). 티폰과 에키드나의 자식인 케르베로스는 죽음의 왕국인 하데스의 관리자이다. 단테는 이를 지옥의 세 번째 고리의 감시자로 묘사했다.

예술작품 속에서 카론은 불타는 눈을 갖고 있으며 망령들을 노로 때리는 음산한 분위기의 노인으로 묘사된다. 또한 케르베로스는 둘 또는 세 개의 머리가 달린 개로서, 신화에 따르면 머리를 50개까지 가질 수 있다고 한다.

● 이름
라틴어 'Cerberus' 와
'Charon' 으로부터 유래

● 장소
지옥의 옆

● 관련 문헌
헤시오도스 《신통기》 311장,
아폴로도로스 《연대기》 2장,
5장, 베르길리우스 《아이네이스》
6장, 오비디우스 《변신 이야기》
4장, 단테 알리기에리 《신곡》
(지옥편 3곡, 6곡)

● 특징
고대 그리스 로마
신화로부터 가져온 형상들로
단테의 지옥편에서
악마로 등장한다.

● 특정 믿음
케르베로스는 망령들이 하데스를
떠나는 것을 막는다. 카론은
1오보루스를 받고 망령들이
통로를 지날 수 있도록 해준다.

● 이미지의 보급
예전에 이들은 〈아이네이스〉와
〈헤라클레스의 고통〉의 세밀화에
등장했으며, 《신곡》의 삽화와
단테의 작품에서 영향을 받은
〈최후의 심판〉 장면에 등장했다.

◀ 파도바의 삽화가,
《신곡》의 삽화, 15세기 초

케르베로스와 카론

디스의 도시의 높은 성벽 너머로 보이는 붉은 지옥의 풍경이 선택받은
자들을 위한 방대한 수평선과 끝없는 자연으로 둘러싸인 왕국의 풍경과
완전히 반대라는 것을 보여준다.

천사와 같은 작은 형상들이 수풀로 우거진 풍경 안에서 돌아다니고 있다.
멀리에는 큰 수정 건물이 서 있는데 고대 그리스 로마의 엘리시움과 같은,
즉 더할 나위 없이 즐거운 곳을 의미한다.

화면 중앙에 그려진 스틱스 강
한가운데에서 카론은 배로 영혼을 실어
옮기고 있다. 이 배가 향하는 곳은
이교도들의 내세로, 그리스도교에서는
망령이 천벌을 받는 지옥에 해당한다.

지옥을 지키고 있는 케르베로스는
머리가 세 개 달린 괴물과 같은 개의
모습으로 묘사되었다.

▲ 요하임 파티니르,
〈스틱스 강 위 카론의 배가 떠 있는 풍경〉, 1520,
마드리드, 프라도 미술관

이 작품에 등장한 카론의 이미지는 다음과
같은 단테의 묘사를 충실히 따른 것이다.
"보라! 우리를 향해 배 안으로 들어오는
백발의 늙은이를 보라. 숯개의 눈을 가진
악마 카론은 내리지 않고 꾸물거리는
이들을 뒤에서 가차 없이 치고 있다."(《신곡》
지옥편 3곡)

죄인의 무리는 카론을 돕는
악령들에 의해 배 밖으로
밀려나가고 있다.

▲ 미켈란젤로,
〈망령들〉, 1537-41,
프레스코, 〈최후의 심판〉(일부),
바티칸 시티, 시스티나 예배당

케르베로스와 카론

타오르는 불길은 괴물 케르베로스가 지키고 있는 지옥을 의미한다.

헤라클레스는 왼손으로 단단히 잡고 있는 사슬로 괴물을 제압하고 포박할 것이다.

열한 번째 시험에서 헤라클레스는 아케론 강의 입구를 지키고 있는 머리 셋 달린 개와 맞서 이겨야 한다.

▲ 프란시스코 데 수르바란, 〈헤라클레스와 케르베로스〉, 1634, 마드리드, 프라도 미술관

탐욕스러운 괴물인 케르베로스의 이미지는 여러 개의 머리가 달린 개의 모습으로 표현되는데, 주로 둘 또는 세 개의 머리로 표현되며 때에 따라서 뱀의 꼬리를 단 모습으로 등장하기도 한다.

《신곡》의 5곡 끝 부분에 등장하는 내용으로,
단테는 파올로와 프란체스코가 받을 형벌에
대한 슬픈 운명을 알고 난 뒤 혼절한다.
그들이 받을 형벌은 태풍에 끝없이
타격 받고 던져지는 것이었다.

탐식가들이 진흙, 물, 우박을 동반한
태풍의 형벌을 받고 있다(《신곡》 6곡).

케르베로스는 머리가 셋 달린 개로, 큰소리를 질러
망령들이 아무것도 못 듣게 하고, 어디로도 도망가지
못하도록 지키는 역할을 한다. 단테의 묘사와 달리 이
예술가는 케르베로스를 털이 없는 대신 뾰족한 발톱을
가져서 망령들을 할퀴고 때리고 찢는 모습으로 묘사했다.

땅 위에 바짝 엎드린 한 죄인은 막
단테와 베르길리우스를 보고 일어난다.
그는 '치아코'로서 탐식의 죄를 지어
벌을 받고 있다(《신곡》 6곡).

▲ 페데리코 주카로, 〈케르베로스와 탐식가〉,
《신곡》 지옥편 6곡, 1586~88,
피렌체, 국립도서관

요한 묵시록의 야수

요한 묵시록의 야수는 일곱 개의 머리와 긴 꼬리를 가진 용으로 묘사되며, 때에 따라 컵을 든 여인이 용을 타고 있는 모습으로 묘사되기도 한다. 용은 무원죄 잉태의 장면에서 성모 마리아와 아기 예수에 의해 정복되는 모습으로 등장하기도 한다.

The Beast of the Apocalypse

- **정의**
 요한 묵시록에 기록된
 사탄의 모습

- **성서 구절**
 요한 묵시록 12장, 17장

- **특징**
 악마들은 선한 이들과
 전쟁을 벌이지만
 하느님의 천사들에게
 패배하게 된다.

- **이미지의 보급**
 야수는 초기에 요한
 묵시록 12장의 내용에
 따라 묘사되었으며
 이후에는 무원죄 잉태의
 장면에 등장했다.

▶ 스페인의 삽화가,
〈야수를 타고 있는 음녀〉,
11세기 말경, 성 세베르의
묵시록의 삽화,
파리, 국립도서관

야수는 요한 묵시록에서 두 가지 모습으로 등장한다. 12장에 묘사된 야수는 무섭고 강하며 흉포하고 호전적인 괴물로, 뿔 달리고 왕관을 쓴 일곱 개의 머리가 달린 모습을 하고 있다. 17장에서의 야수는 출현에 초점이 맞추어져 있다. 출산의 고통을 겪고 있는 태양빛이 비치는 옷을 입은 여인의 불길한 꿈 뒤에 야수는 그 모습을 처음 드러낸다. 용의 모습으로 등장한 야수는 여인이 갓 낳은 아이를 집어삼키려고 한다. 이 야수에게는 열 개의 뿔과 꼬리가 달렸으며, 그 중 꼬리는 천국에 있는 별의 3분의 1을 휘젓는다. 아이가 태어나자, 천국의 천사들과 용의 천사들 사이에 끔찍한 전쟁이 일어난다. 그리고 전쟁에 패배한 이 거대한 괴물은 지상으로 떨어지며, 이곳에서 야수는 신의 자녀들과의 전쟁을 일으키고 자신의 권력을 다른 야수에게 이양한다. 그리고 이 야수들은 인류를 현혹하는 힘을 드러내게 된다. 이와 같이 요한 묵시록에 두 번째로 표현된 야수 위에는 한 여인이 앉아 있는데, 이는 영원한 죽음과 하느님으로부터 버림받은 이들의 상징적 존재인 매춘부를 의미한다.

유일하게 무장한 모습으로 그려진
대천사 미카엘은 불이 뿜어져
나오는 야수의 주둥이를 창으로
짓누르고 있다.

전쟁이 벌어지는 세기말적 장면의 한가운데는
영광의 보좌에 앉은 그리스도가 만돌라와 함께
묘사된다. 이러한 장면은 건축물의 입구 내부
상단 벽에 그려져 예배당에 들어오는 이들에게
강건한 믿음에 대한 촉구와 위안의 역할을 한다.

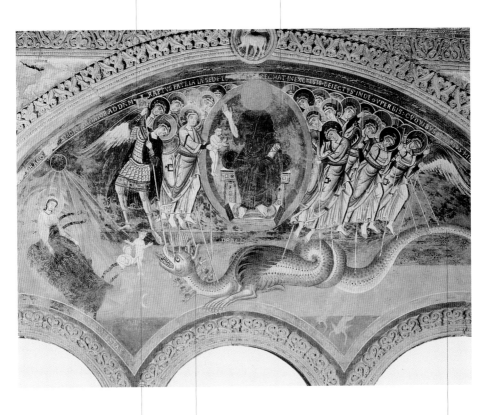

어린 남자아이는
왼편에 있는 여인에
의해 용으로부터
구해져 하느님의
보좌로 옮겨진다.

흉악한 붉은 용은
일곱 개의 머리를
가졌다. 그 중 하나가
나머지 머리보다
월등히 크게 그려졌다.

용의 꼬리는 길고 끔찍하게
생겼다. 이 꼬리는 천국에
있는 별의 3분의 1을
휘저었는데, 작가는 이러한
사실을 꼬리 밑에 별을 그려
넣어 표현했다.

▲ 〈위대한 징표〉, 11세기,
시바테, 산 피에트로 알 몬테 성당

요한 묵시록의 야수

요한 묵시록에 묘사된 '태양빛이 비치는 옷을 입은' 여인은 용에 의해 공격을 받는다. 하지만 그녀는 후광에 둘러싸여 있고 발 밑에는 달이 있다.

야수는 반 인간의 몸을 가졌지만 뿔 달린 머리와 박쥐의 날개, 그리고 긴 꼬리를 달고 있는 모습으로 사탄과 같이 묘사되었다. 팔이 등 뒤로 묶여 있는 사탄은 이미 포박당한 모습이다.

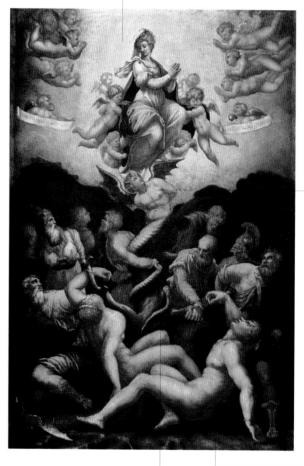

▲ 조르조 바사리, 〈무원죄 잉태〉, 1541, 피렌체, 우피치 미술관

야수가 화면 가운데에 자리 잡은 선악과나무를 긴 꼬리로 휘감는다.

이 장면은 요한 묵시록에 등장한 이야기를 기본으로 하며, 아담과 이브에 대한 상징적인 의도가 가미되었다. 야수의 유혹에 속아 넘어갔던 최초의 인간들은 선악과나무에 매달려 있다. 구약성서에서 원죄를 지은 아담과 이브는 신약성서에서 그리스도의 부활 덕분에 비로소 원죄로부터 자유로워진다.

용은 긴 꼬리의 끝을 흔들며
천국의 별들을 휘젓고 있다.

구주의 명령에 따라 천사는 거대한 독수리의
날개를 성모 마리아의 등에 단다(요한 묵시록
12:14). 이 날개를 단 여인은 미리 준비되어
있던 피난처로 날아간다.

여인은 갓 태어난
자신의 아들을 높이
들어 안고 있으며,
오른편에 나타난
천사들이 그를
하느님의 보좌로
데려간다.

대천사 미카엘은
번쩍이는 번개를
자신의 검으로
사용한다.

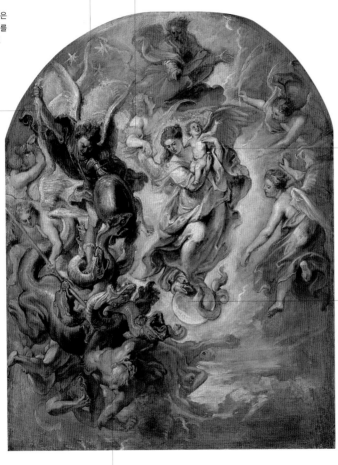

악령이 든 천사들을 아래로 끌고 가는
야수가 매우 거칠게 그려져 있다. 그의
긴 꼬리는 주변의 천사들을 휘감고,
야수의 버둥거리는 일곱 개의 머리는
대천사 미카엘의 예리한 공격에 최후의
반격을 가하기 위해 뒤틀려 있다.

반종교개혁 시기에 매우
유명했던 이미지로, 별
왕관을 쓴 여인인 성모
마리아의 발 아래에 달이
있고 뱀이 짓밟힌다.

▲ 페테르 파울 루벤스,
〈요한 묵시록의 성모 마리아〉, 1623년경,
로스앤젤레스, 게티 미술관

요한 묵시록의 야수

정적인 중세적 양식에 따라 그려졌음에도 불구하고, 무장을 하고 강렬한 눈빛을 보내는 세 천사들의 공격적인 자세는 전투에서의 승리를 예견하고 있는 듯하다.

용 위에 올라타 있는 세 악마는 전통적으로 털이 무성하고 갈라진 발굽과 뿔을 가진 무서운 모습으로 그려지는데, 여기서는 익살맞은 모습을 하고 있다. 이러한 묘사는 이들이 힘을 쓸 것 같이 보이지 않으며 심지어는 무해해 보이기까지 하다.

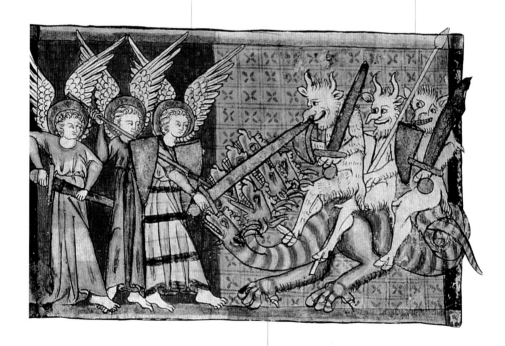

야수는 단 두 개의 다리와 휘어져 말린 꼬리만 가진 희한한 모습으로 그려져 있다. 용의 일곱 개 머리에는 뿔이 달려 있고, 요한 목시록에서 언급된 머리장식과 같은 일종의 왕관을 쓰고 있다.

▲ 〈천사들과 용의 전투〉, 14세기, 요한 묵시록의 삽화, 툴루즈, 오귀스탱 박물관

한 천사가 성 요한을 사막으로 데려왔으며, 그곳에서 그는 끔찍한 장면을 목격하고는 극심한 고통으로 자신의 손을 꼭 붙잡고 있다. 이러한 자세는 그가 희망 없는 상황에 대해 깊은 절망감을 느끼고 있음을 의미한다.

야수를 타고 있는 여인은 금빛 장식이 있는 보라색 옷을 입고 있으며, 손에는 금으로 된 컵을 들고 있다. 천사의 설명에 따르면 "컵은 그녀의 간음으로 인한 혐오와 음란으로 가득하다…… 그녀는 순교자의 피를 마신다."(요한 묵시록 17:4, 6) 이 여인은 바빌론, 즉 우상숭배와 멸망의 장소인 로마 제국을 상징한다.

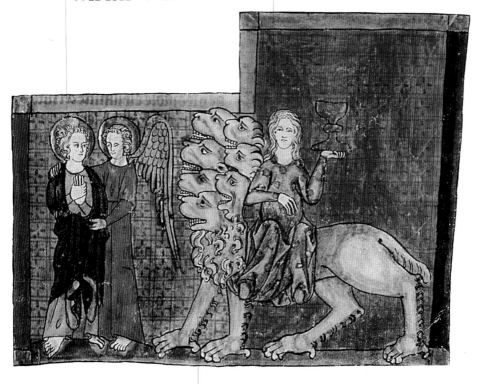

성 요한을 두렵고 놀라게 만드는 이 야수는 '예전에 있었고, 지금은 더 이상 존재하지 않지만, 곧 다시 올' 존재이다. 머리 위 열 개의 뿔이 그리스도와 싸움을 하게 될 서로 다른 시기 동안 지속된 권력을 의미하는 것과 같이, 일곱 개의 머리는 일곱 왕을 상징한다.

▲ 〈야수를 타고 있는 여인〉, 14세기, 요한 묵시록의 삽화, 툴루즈, 오귀스탱 박물관

유다

Judas

유다는 다른 사도들과 마찬가지로 튜닉과 소매 없는 외투 또는 큰
장방형의 외투를 걸치고 있는 모습으로 묘사된다. 그의 도상학적 상징물은
동전이 든 자루로, 이는 그리스도를 팔아넘긴 뒤 받은 대가를 상징한다.
또한 그의 얼굴은 찌푸리고 있는 표정으로 묘사되기도 한다.

● **이름**
하느님의 열광자라는 의미의
아랍어인 'jehuda' 에서 유래

● **시기**
1세기에 생존

● **성서 구절**
마태오 복음서 10장 4절, 26장
14절, 25절, 47절, 27장 3절/
마르코 복음서 3장 19절, 14장
10절, 43절/
루가 복음서 6장 16절, 22장
3절, 47절/
요한 복음서 6장 70절, 12장
4절, 13장 2절, 26절, 29절,
18장 2~5절/
사도행전 1장 16~18절

● **특징**
열두 제자들 중의 한 명으로,
예수를 배신한 자이다. 단테는
그를 지옥의 가장 깊은 곳에
여러 종류의 배신자들과 함께
있다고 묘사했다.

● **이미지의 보급**
유다는 일반적으로 예수의
일생과 십자가의 수난(최후의
만찬과 유다의 입맞춤 장면)에
등장한다. 제한적이지만
중세에는 자살하는 유다의
모습이 등장하기도 한다.

▶ 프란시스코 카이로,
〈유다의 입맞춤〉, 17세기 중반,
밀라노, 고고학 박물관

예수를 배신한 사도 이스가리옷 유다는 인간의 자유를 약화시켜서 사악
한 행동을 하도록 만드는 악마의 유혹을 전형적으로 보여주는 에이다. 복
음서들은 한결같이 유다가 예수를 종교의회에 고발하기로 결정했을 때,
그 안에 악마가 들어갔다고 말하고 있다. 유다는 복음서에 자주 등장하고
있는데, 그는 제자들 중 돈을 관리하는 담당자였으며 무엇보다도 은 30닢
이에 그리스도를 팔아넘긴 장본인이었기 때문에 항상 돈주머니를 들고
있는 모습으로 표현된다. 그리스도를 체포하러 온 호위병들 앞에서 많은
사람들 중 누가 그리스도인지를 알리기 위해 일부러 그리스도에게 입맞
춤을 하며 반겼다. 중세 말엽부터 르네상스에 이르기까지, 유다의 후광
은 검정색으로 표현되거나 후광이 없는 모습으로 표현되었다. 반면 그
이전 중세에는 주로 검은 피부와 냉혹한 모습으로 표현되었다. 15세기
말경의 〈최후의 만찬〉에 묘사된 유다는 그리스도와 사도들이 앉아 있는
테이블 반대편에 앉아 있는데,
이는 보는 이들로 하여금
그가 누구인지 알려주기
위해서이다. 경우에 따라
서는 유다의 뒤에 프롬프터
처럼 서 있는 악마의 모습을
통해 그의 정체를 밝히
기도 한다.

배신자 유다의 뒤에는 그를 유혹하고 지지하는
선명한 악마의 형상이 서 있다. 털이 무성하고
날개가 달렸으며, 판과 같은 가는 다리와 갈고리
발톱을 지녔다. 이러한 야수의 옆모습은
어렴풋이 유다를 연상시킨다.

이 몸짓은 그리스도가
팔려갈 수 있도록 세운
계획에 대한 동의와
경고를 보여준다.

화가는 제단 캐노피의 건축적인 모티프를
이용해 종교의회 건물로 들어가는 입구를
상징적으로 표현했다. 이곳에서 유다와
사제들 간의 비밀스러운 만남이 이루어졌다.

유다는 그리스도를 배신한 대가가
담겨 있는 자루를 들고 있다.

▲ 조토,
〈유다의 배신〉, 1306,
프레스코, 〈그리스도의 수난〉(일부),
파도바, 스크로베니 예배당

유다

최후의 만찬이 이루어지는 홀의 마치 창문처럼 보이는 배경에는 만찬 이후에 벌어질 일들에 대한 여러 에피소드가 펼쳐져 있다. 이는 겟세마네 동산의 기도자에서 시작해서 그리스도가 십자가에 매달리는 장면으로 끝을 맺는다.

예수의 간절한 기도가 천사에 의해 전달되지만, 천사는 그에게 곧 다가올 수난의 상징인 컵을 건네준다.

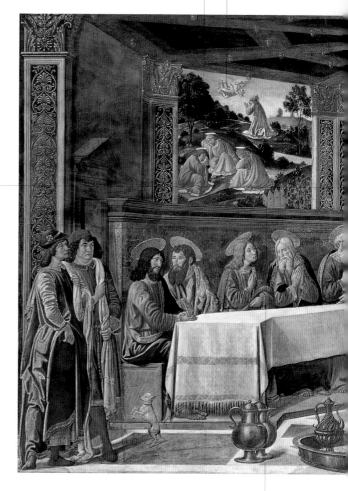

베드로는 그의 귀를 자른 고위 사제의 하인인 말쿠스를 거칠게 공격하고 있다.

▲ 코지모 로셀리,
〈최후의 만찬〉, 1481, 프레스코,
바티칸 시티, 시스티나 예배당

겟세마네 동산은 개인의 정원으로 사방에 울타리가 쳐져 있다.

유다는 예수에게 입맞춤하며
호위병들에게 누가 예수인지
알린다.

예루살렘은 그리스도가
십자가에 매달린 골고다
언덕과 그리 멀지 않은
곳에 있다.

두 도둑 사이의 십자가에
그리스도가 달려 있다.

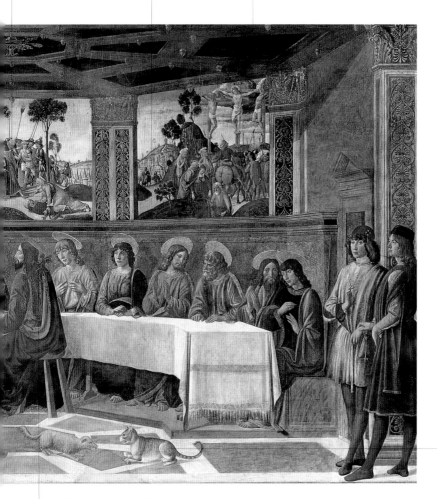

복음서에 따르면, 악마가 유다에게 들어가
예수를 배신하도록 유혹했다고 한다. 다른 사도들과
마찬가지로 유다의 머리 주변에도 후광이 있지만
그의 것은 유난히 어두운 색으로 그려져 있다.
그는 다른 사제들과 달리 반대편에 홀로 앉아 있으며
어깨에는 작은 악마가 앉아 있다.

15-16세기에 최후의 만찬을 주제로 한
작품들에서 유다 옆에 악마의 상징인
고양이가 놓인 것을 흔히 볼 수 있다.

자신이 한 행동의 끔찍함을 깨달은 유다는
예수를 되찾기 위해 돈을 돌려주며 모든 일을
되돌리려 하지만 받아들여지지 않는다. 결코
용서받을 수 없는 일이라고 생각한 그는 스스로
목숨을 끊는다.

유다의 자살 현장에 악마가
존재했음이 강조되어 있다.
두 악마는 유다를 벌거벗긴
후에 교수대를 준비하고
그를 매단다.

▲ 〈목 매달은 유다〉, 12세기,
지주 주두, 어텅, 생 라자레 성당

마법사 시몬은 악마에게 붙잡혀 하늘 위에 떠 있는 모습, 또는 무릎을 꿇고 있는 성 베드로와 성 바울로 위로 곤두박질치며 떨어지는 형상으로 다루어진다.

시몬 마구스
Simon Magus

단테는 시몬 마구스를 성직매매자(simoniacs)라고 칭하며 지옥의 세 번째 구덩이에 빠뜨렸다. 그의 인생에 대해 간략하게나마 언급된 사도행전에 따르면 사마리아의 시몬이라는 한 남자는 마법으로 많은 추종자들을 얻었다고 한다. 복음을 전파하기 위해 사마리아에 온 사도 빌립으로 인해 시몬은 자신의 많은 추종자들을 잃었다. 그러나 이후 그 역시 사도 빌립에게 세례를 받고 그를 따라다니게 되었으며 그러면서 시몬은 여러 기적을 일으키게 된다. 한편 베드로와 요한이 새로운 성직자를 임명하기 위해 사마리아에 왔는데, 성직자가 되기 위한 조건은 세례로 다시 태어나고 성령이 충만한 사람이어야 했다. 이때 성직자가 되고자 했던 시몬은 돈으로 성직을 매수하려고 한다. 베드로는 이같은 행동을 한 시몬을 저주하고 추방했다. 이와 같은 시몬에 관한 이야기는 복음서에만 잠깐 등장했을 뿐이다. 성서 외에는 《황금전설》에 시몬이 추방된 이후의 뒷이야기와 결말이 실려 있는데, 이에 따르면, 시몬 마구스는 추방되어 로마로 떠났고, 그곳에서 자신의 속임수를 이용해 사기 행각을 계속했다. 심지어 네로 황제까지도 그를 신의 아들이라 믿으며 의지했다. 우여곡절 끝에 베드로와 바울로가 그의 모든 행각은 마귀로부터 비롯된 것임을 증명했다. 이 사도들은 시몬이 하늘을 나는 기적을 행할 때 사용했던 속임수의 전말을 폭로하며 그의 사기 행각을 증명했다고 한다. 하지만 이로 인해 시몬이 죽게 되자 네로는 매우 괴로워했고 결국 베드로와 바울로의 순교를 명했다고 한다.

● 정의
사도행전에 기록된
마법사 또는 사기꾼

● 장소
사마리아

● 시기
1세기

● 성서 구절
사도행전 8장 9~24절

● 관련 문헌
성 베드로, 성 바울로,
프세우도 마우리키우스
행전(경외서), 오바댜의
사도 회고록(경외서),
야코부스 데 보라지네
《황금전설》

● 행동 및 특징
열두 사도들이 지니는
성령의 능력을 돈으로
매수하고자 했다.

● 특정 믿음
시몬 마구스의 추락으로
네로는 성 베드로와
바울로에게 순교를
명했다고 한다.

◀ 힐데스하임의 거장,
〈시몬 마구스의 추락〉, 1170년경,
로스앤젤레스, 게티 미술관

시몬 마구스

성 베드로는 마법사의 정체를 폭로하게 해달라고
하느님께 간청하고 있으며, 기도하고 있는
성 바울로는 사마리아의 사기꾼인 시몬의 추락을
목격하고 있다.

이 날개는 시몬이 자신이 날 수 있다는 것을
사람들이 믿도록 자신의 어깨에 단 것이다.
시몬의 몸은 네 갈래로 찢어졌다고도 하고,
베드로의 기도와 같이 다리가 세 조각으로
부서진 채 살았다고도 한다.

비웃음과 축 쳐진 날개와 함께 표현되는
악마는 시몬의 비행을 돕던 것을 멈춘다.

▲ 〈시몬 마구스의 추락〉, 12세기,
지주 주두, 어텅, 생 라자레 성당

성 베드로의 기도에 따라 마법사의 비행을 돕고 있던 악마는 그를 떨어지게 만들었다.

프세우도 마우리키우스의 행전에 따르면, 마법사 시몬은 광장에 군중을 모아놓고 그곳에 세워진 커다란 탑 꼭대기에서 뛰어내려 날았다고 한다.

시몬에게 현혹된 군중 속에는 네로 황제도 있다. 시몬의 추락과 죽음에 깊은 슬픔을 느낀 네로는 베드로와 바울로를 죽이라는 명령을 내린다.

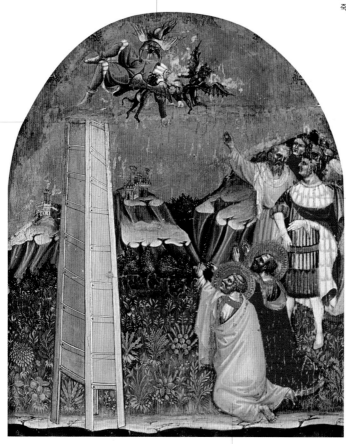

베드로와 바울로가 무릎을 꿇고 기도하고 있다. 경외서에 따르면 베드로는 하느님에게 시몬의 비행을 돕고 있는 악마의 기교를 벗겨달라고 눈물로 기도했다고 한다.

▲ 야코벨로 델 피오레, 〈시몬 마구스의 추락〉, 14세기, 덴버 미술관

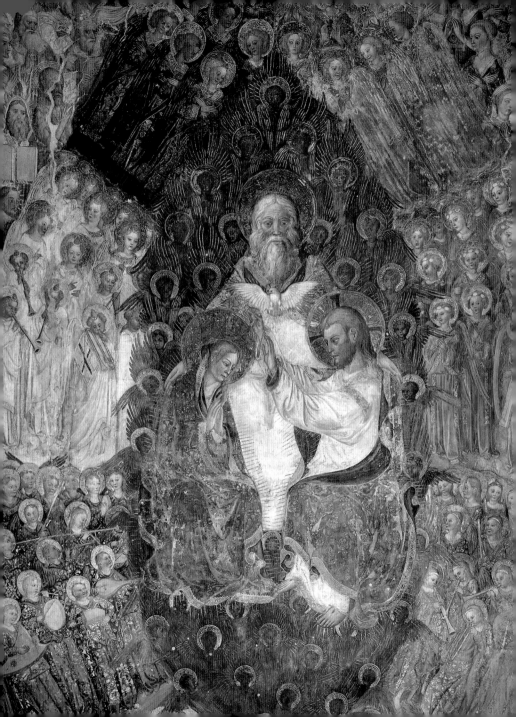

천군 천사

◁ 레오나르도 다 베소초,
〈성모 마리아의 대관식〉, 1450년경, 프레스코,
나폴리, 카르보나라의 산 조반니 교회, 카라치올로 예배당

고전적 전례

천군 천사의 고전적 전례들은 날개를 달고 하늘을 나는 남자, 여자, 젊은이, 어린이의 형상으로 신화 속 인물이나 황제의 가장 가까이에 무릎을 꿇거나 서 있는 모습으로 묘사된다.

Classical Antecedents

● **특징**
반(半) 신성한 존재

● **이미지의 보급**
아시리아와 초기 그리스도교 시대에 널리 보급

바빌론의 유수 기간 동안 이스라엘의 헤브라이 문화와 종교가 이집트와 바빌론 세계와 접하게 되며 여러 영향을 받은 것을 미루어 볼 때, 천사의 이미지 역시 전(前) 성서적인 배경 아래 오래 전부터 존재해 왔을 것으로 보인다. 이미 조로아스터교에서부터 존재했던 천사의 개념은 지상의 전달자와 같은 의미를 지니고 있었으며, 그 안에 중재자나 계시자의 순수한 영적으로 함축된 의미가 더해졌다. 이와 같은 천사의 개념에 대한 변화는 역사적으로 세상을 구원할 특별한 사절에 대한 기대감에서 비롯되었으며, 이것은 헤브라이의 사상에도 해당되는 것이었다. 이와 같은 전개와 함께 다양한 문화를 거치면서 천사의 이미지는 차츰 개별적인 특징을 가지며 보다 구체적인 형태로 바뀌었다. 그리스도교 예술가들은 조상, 고인들, 죽음의 방어자와 연관된 신(神)인 아시리아의 날개가 있는 정령인 다이몬(daimons, 악령)으로부터 천사의 이미지에 대한 영감을 얻었다. 또 다른 천사의 원형으로는 에로테스가 있는데, 이는 날개 달린 푸토이다. 르네상스 시기 동안 널리 유행했던 이미지인 푸토의 기원은 에로스로 거슬러 올라간다. 이 외에도 그리스도교 예술가들은 성(性)과 복장에서는 완전히 다르지만, 승리의 여신과 같은 고대 이미지에서 천사의 포즈와 모습에 관한 영감을 얻었다.

▶ 〈마우레타니아의 왕, 보코의 기념비〉라고 불림, 1세기, 석조 부조, 로마, 카피톨리니 박물관

이 날개들은 선지자가 바빌론으로 귀향하는 동안
날개 달린 케루빔의 모습을 기록한 선지자의 상상에
영감을 주었다.

왼손에 들려 있는 물체와 오른손의 손짓은 물을 뿌리는 제례적
행위를 가리킨다. 이 형상은 생명의 나무의 보호자로, 여기에 보이지
않는 반대편의 형상과 대칭을 이루고 배치되었을 것이다.

▲ 〈날개 달린 정령〉, 기원전 883-859,
아시리아의 석조 부조, 로마, 바라코 박물관

천사

Angels

천사는 처음에는 단순히 인간의 모습처럼 묘사되었다. 하지만 점차 날개가 달린 인간 형상으로 바뀌었고, 종류와 나이에 따라 다르게 표현되었다.

- **이름**
 '전달자'라는 의미를 지닌 그리스어 'aggelos'에서 유래

- **정의**
 신성한 영적 존재

- **성서 구절**
 시편 103장 20절/
 마태오 복음서 18장 10절

- **관련 문헌**
 성 아우구스티노 《시편 주해》
 103장 1절, 15절

- **특징**
 신성하고 영적인 본성을 가진 인격적 창조물로 하느님의 신종이며 전달자

- **이미지의 보급**
 초기 그리스도교 미술에서 등장한 주제로 광범위하게 발전했으며 중세에 널리 보급되었다.

▶ 피에트로 카발리니,
〈천사들〉, 1293,
〈최후의 심판〉(일부), 로마,
트라스테베레의 산타 체칠리아 교회

이교도적인 이미지와는 분명히 구분되는 천사의 고대 이미지는 초기 기독교 시대에서 찾아볼 수 있다. 콘스탄티누스의 그리스도교 승인(313년)과 함께 박해로부터 벗어나 새로운 종교적 자유를 얻게 되면서 그리스도교적인 이미지들은 일정한 원형에 따라 다루어졌다. 프리실라(Priscilla, 2-3세기경)의 카타콤에서 발견된 최초의 수태고지 장면으로 알려진 작품에 등장한 천사는 날개가 없는 모습으로 등장한다. 그밖에 천사의 다른 초기 이미지는 그리스 로마의 레퍼토리와는 구별되며, 인간의 형상을 닮은 천사에 관한 이야기가 담긴 성서에 따라 만들어졌다. 천사는 튜닉 위에 팔리움(pallium, 교황이나 대주교가 제복 위의 어깨에 걸쳤던 흰 양털로 짠 장식띠 - 옮긴이)을 입는 것과 같이 그리스도교식 의복을 입었다. 이들은 이교도 형상과 같이 날개 달린 승리의 여신이 입는 키톤을 입거나 나체로 묘사되지 않았다. 이후에 천사들은 고위 성직자들의 복장이나 영대나 달마티카와 같은 제례용 의복을 입은 모습으로 다루어졌다. 주로 함께 묘사되

는 천사의 날개는 이들이 하느님의 사자이며 날 수 있는 창조물이라는 개념을 암시한다. 이와 같이 그리스도교적인 이미지가 그리스 로마 신화적 이미지와 자연스럽게 함께 사용되었던 르네상스 시대에는 천사의 모습이 에로스로 묘사되기도 했다.

초기 그리스도교 시대의 수태고지 장면에 등장한
천사 가브리엘은 날개가 없는 모습으로 그려진다.

성모 마리아가 일종의 보좌에 앉아
천사로부터 고지를 듣고 있다. 이는 성모
마리아가 여왕으로 표현된 도상이다.

▲ 〈수태고지〉, 2-3세기, 프레스코,
로마, 프리실라의 카타콤

천사

수태고지를 알리기 위해 천사가 천국으로부터 내려오고 있다. 루가 복음서에 따르면, 천사는 비둘기를 가리키며 "성령이 네게 임하며 지극히 높은 곳에 있으신 이의 능력이 너를 덮으리라"(1:35) 라고 말한다.

성령의 상징인 비둘기가 성모 마리아를 향해 날아오고 있다. 이는 신이 함께하고 있음에 대한 증표이다.

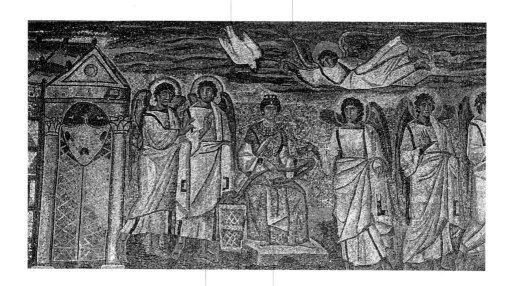

시종 천사들이 가브리엘을 수행한다. 그들은 성모 마리아를 둘러싸고 여왕을 모시듯 서 있다. 그들은 자줏빛 세로 줄무늬 튜닉과 그 위에 팔리움을 입었고, 머리는 후광에 둘러싸여 있다.

성모 마리아가 여왕의 의복과 장식을 걸치고 왕좌에 앉아 있다. 경외 복음서에 따라, 그녀는 자줏빛 직물로 신전의 장막을 만들고 있다.

▲ 〈수태고지〉, 5세기, 모자이크, 로마, 산타 마리아 마조레 성당

이 무덤은 예루살렘에 있는
부활 성당 안의 예배당
형태와 같이 만들어졌다.

여인들은 그리스도의 시신
매장을 준비하기 위해 아침
일찍 무덤으로 간다.

여인들에게 그리스도의 부활을
알린 천사는 무덤 뚜껑 위에
앉아 있는 젊은이로
표현되었다. 천사는 날개가
없으며, 튜닉과 팔리움을 입고
있고, 머리에는 후광이 있다.
하지만 천사의 후광은 연이은
장면에 등장하는 그리스도의
것과는 구분된다. 그리스도의
후광에는 사방에 십자가의
형태가 함께 나타나 있다.

그리스도가 여자들 앞에
나타나는 장면이다.
그리스도의 출현에 관한
도상 모티프는 마태오
복음서를 따른다(28:9-10).

그리스도의 부활을 확인한
여인들은 제자들에게 그 소식을
전하고, 갈릴리 언덕에서 열한
명의 제자가 부활한 그리스도를
만난다(마태오 28:16-17).

그리스도는 의심 많은 제자 도마에게
자신의 수난과 부활의 증거인 옆구리의
상처를 보여주고 있다.

▲ 〈부활〉, 9세기,
상아 기록의 한 면(다른 한
면은 그리스도의 수난),
밀라노, 두오모 미술관

천사

하늘을 날아다니고 있지만
인간과 같이 고통을 느끼는
모습으로 천사를 묘사했다.

천사들의 인간과 같은 육체의 일부가 대기 중에
녹은 듯 흐릿하게 표현해 그들의 영적인 본질을
강조하고 있다.

날개와 후광이 있는
모든 천사들은
자신들의 깊은 슬픔을
표현하며 그리스도의
죽음을 애도하고 있다.

천사들은 자신의 옷으로
얼굴을 가리고 슬픔의 눈물을
닦아내고 있다.

날개와 팔을 활짝 편 천사들이
그리스도의 죽음으로 인한 고통과
슬픔을 함께 나누고 있다.

▲ 조토,
〈울고 있는 천사들〉, 1305-13,
프레스코, 〈그리스도의 애도〉(일부),
파도바, 스크로베니 예배당

열두 천사들이 올리브 나뭇가지를 들고 하늘에서 원을 그리며 춤추고 있다.

펼쳐진 두루마리에는 영광의 찬송과 함께 보티첼리의 영성에 깊은 영향을 준 사보나롤라의 글에서 가져온 인용문이 적혀 있다.

그리스도의 탄생을 주제로 한 르네상스 시기의 작품에서 성모 마리아는 일반적으로 아기 예수에게 무릎 꿇고 경배하며, 성 요셉은 한 쪽에서 잠들어 있는 모습으로 묘사된다.

한 천사는 그리스도의 탄생을 가리키며 그 앞에 앉아 있는 남자들에게 하느님이 주는 새로운 평화의 언약을 상징하는 올리브 나뭇가지로 된 화관을 씌워준다.

인간의 형상을 한 날개 달린 작은 악령은 전쟁에서 패하자 땅속으로 도망가고 있다.

인간과 천사의 포옹은 지상과 천국 사이의 새로운 유대 관계를 보여주는 것이다.

작품 하단에는 구세주 그리스도의 탄생으로 인해 패배한 악마의 상징인 다섯 악령들이 그려져 있다. 이들은 요한 묵시록 12장에서 다루어진 '태양빛을 입은' 여인과 용의 전투를 재현한다.

▲ 산드로 보티첼리,
〈성스러운 그리스도의 탄생〉, 1501,
런던, 국립미술관

천사

한 천사가 목자들에게
구세주 탄생에 관한 기쁜
소식을 전하고 있다.

경배하는 천사들은
젊은이의 형상으로
표현되었다.

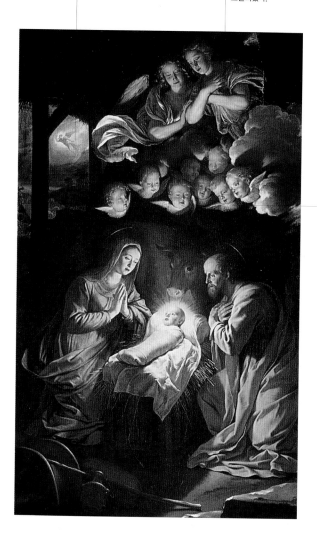

후기 르네상스 시기
회화에서는 케루빔과
같은 천사들이 날개
달린 아기의 얼굴로
등장했다.

▲ 필리페 데 샹페인,
〈그리스도의 탄생〉, 1643

천사의 나이와 성

천사는 주로 건장하고 옷을 차려 입은 젊은 남자 또는
아름다운 로브를 입고 머리장식을 한 여인으로 묘사되며,
때에 따라 어린이의 모습으로 그려지기도 한다.

Age and Sex of Angels

도상학적 관점에서 보면 천사는 남성이다. 성서 구절에 따르면 천사들은 남자로 묘사되며, 에녹서(경외서)에서는 천사가 인간의 딸과 사랑에 빠진 장면이 묘사되기도 한다. 생물학적 성의 선택은 분명히 여성보다는 남성이 신성한 전달자로 선호되었던 동시대 문화에 따라 결정된 것이었다. 일부 초기 카타콤 회화에서도 천사는 수염이 있는 모습으로 묘사되었다. 또한 놀랍게도 이 수염은 천사가 일반적으로 여성스러운 특징을 지니며 후광을 지닌 모습으로 표현되었던 15세기에 다시 등장하기도 했다. 그러나 대체로 천국의 창조물들은 날개를 가진 인간의 형태로 그려졌으며, 그들의 특정한 성이나 나이는 구분되지 않았다. 그로 인해 예술가들은 다양한 방법으로 자유롭게 천사들을 그렸다. 성서에서 출현한 천사나 요한 묵시록에 등장한 전사 천사는 보다 성숙하고 남성적인 모습으로 등장하고 있으며, 르네상스 시대의 그리스도 탄생에 나타나는 경배하는 천사

정의
영적 존재의 적절한
나이와 성을 정의하고자
하는 시도

성서 구절
창세기 18장 2절, 19장
1절, 32장 25-30절

관련 문헌
에녹서(경외서)

이미지의 보급
고대 작품에서의 천사는
일반적으로 성인 남성으로
묘사되었다. 남자아이의
모습은 12세기에 처음
등장했으며, 이러한
이미지는 르네상스 시대에
이르러 더욱 일반적으로
받아들여졌다. 15세기
후반부터는 여성으로
묘사된 천사의 이미지가
등장하기 시작했다.

는 주로 여성적인 특징을 지닌 모습으로 묘사되었다. 또한 고대 그리스 로마 시대의 문화가 부흥되었을 때의 천사 이미지는 오늘날 그리스도교적 도상으로 완전히 흡수된, 에로스와 푸토의 이미지에서 비롯된 어린이의 모습으로 묘사되었다.

◀ 포르데논(조반
안토니오 데 사자스),
〈하느님 아버지와 천사들〉,
1530, 프레스코,
쿠르마예르, 산 프란체스코 교회,
팔라비치노 예배당

천사의 나이와 성

통통하고 귀여운 어린아이와 같은
천사의 얼굴이 천국의 구름에
희미하게 그려져 있다.

성 바르바라의 전통적인 상징물인 탑이
커튼에 거의 가려진 채 먼 배경에
세워졌다.

이 티아라는 교황의 왕관으로
성 식스토의 상징물로
사용된다.

아기 예수와 비슷한 나이로 보이는 어린 두
천사는 벌거벗었으며, 머리는 바람에 흐트러져
있고, 다양한 색으로 그려진 새와 같은 작은
날개를 달고 있다.

▲ 라파엘로,
〈시스티나의 성모〉, 1515-16, 드레스덴, 회화관

날개가 없는 어린 천사들은
긴 튜닉을 입은 어린 사내아이처럼 보인다.
그들이 성모 마리아와 아기 예수를
둘러싼 대열은 왕관 형태를 연상시킨다.

하늘로부터 내려오는 두 손이
성모 마리아의 머리 위에
여왕의 왕관을 씌우고 있다.

성모 마리아의
순결을 상징하는
흰 백합 가지를
여덟 천사들이
들고 있다.

천사들이 보석으로 장식된
작은 기도서를 읽으며
찬양하고 있다.

▲ 산드로 보티첼리,
〈아기 예수를 안고 있는 성모 마리아와 여덟 천사〉, 1478년경,
베를린, 회화미술관

천사의 나이와 성

잘 다듬어진 머리 위에 보석으로 장식된 왕관을 쓴 네
천사들은 요한 묵시록에 근거해 묘사된 모습이다. 창과
무기로 무장한 이들은 커다란 날개와 후광을 가졌으며
수염이 무성하게 자란 남성으로 묘사되었다.

동방으로부터 날아온 천사는 네 천사들에게 땅의
네 모퉁이로 가서 하느님이 그의 모든 종들의
이마에 인을 찍기 전까지는 이 땅 위의 어떤 것도
파괴하지 말라고 명령한다(요한 묵시록 7장 1-3절).

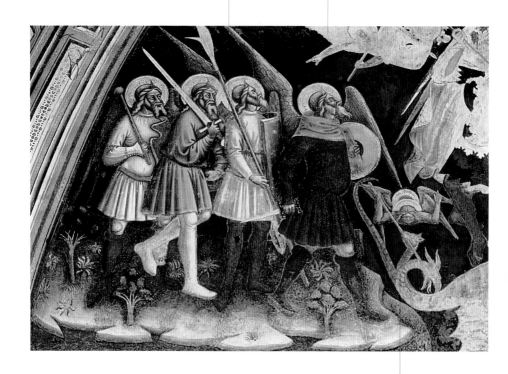

대천사 미카엘은 천상의 천사의 도움을
받아 용과 큰 전투를 일으키고 있다.

▲ 푸글리스의 화파,
〈네 천사들〉, 1415-30년경, 〈복수의 연기〉(일부),
갈라티나, 알렉산드리아의 산타 카테리나 교회

후광과 함께 날개는
천사의 대표적
상징물이다.

천사의 뒤로 엮어 넘긴 머리와 아름다운 옆모습은
여성스러워 보이지만, 짧은 곱슬머리 때문에 젊은
남성처럼 보이기도 한다.

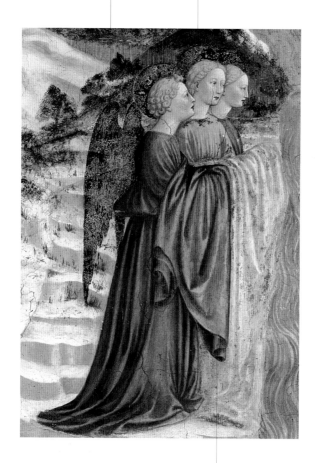

천사들은 의복을 들고 예수의 세례를 돕는다.
세 명으로 묘사된 천사의 수는 성 삼위일체, 즉
성부와 성령과 성인의 일체를 강조하는 것이다.

▲ 마솔리노 다 파니칼레,
〈천사들〉, 1435, 프레스코,
〈그리스도의 세례〉(일부),
카스티글리오네 올로나,
콜레지알 교회

천사의 계급

천국에서 천사들은 각자의 계급에 따라 하느님 주변에 배치된다.
그들은 한 쌍 이상의 날개를 가지고 있으며 구, 봉, 창과 같이
서로 다른 상징물을 지니고 있다.

Angelic Hierarchies

● **정의**
각 역할에 따라 분류된
천사들의 계급

● **장소**
천국

● **성서 구절**
이사야서 6장 2절/ 에스겔서
1장 14~24절, 10장 4~22절/
골로새서 1장 16절/ 에베소서
1장 21절

● **관련 문헌**
디오니시우스 아레오파기테(가명)
《천국의 계급》, 그레고리오 대제
《복음서 설교》, 단테 알리기에리
《신곡》(낙원편 28곡 97~139행)

● **특징**
천사의 역할은 정화, 계몽,
묵상을 통해 인간을 하느님에게
돌아가도록 돕는 것이다.

● **이미지의 보급**
중세에 한정적으로 보급되었다.

▶ 미켈레 잠보노,
〈성모 마리아의 대관식〉, 1448년경,
베네치아, 아카데미아 미술관

성서에서는 천사의 종류에 따른 기능에 대한 언급만 있지 자세한 유형에
대해서는 어떠한 설명도 등장하지 않는다. 천군 천사의 계급은 시리아의
교부로 알려진 디오니시우스 아레오파기테(가명)에 의해 각각 세 무리로
구성된 세 군으로 나뉘어 있다. 천사의 계급 구조에 관한 보다 명확한 이
론은 4세기 후반 무렵에 등장하기 시작했다. 6세기 초반 아레오파기테에
의해 확립된 천사 계급은 방대한 개념을 반영한다. 이는 처음으로 전체 그
리스도교의 계급적 서열을 다루었으며, 지상의 인류와 천상의 천군 천사
사이의 조화로운 관계를 언급했다. 아레오파기테는 천군 천사의 계급을
각각 세 무리로 구성된 세 군으로 세분화되는 아홉 단계로 정의했다. 각
단계는 신성한 신비에 대한 지적 참여의 수준에 따라 정해진다. 가장 최고
의 서열로 하느님 가장 가까이에 서는 1품 천사는 치품(織品) 천사 세라핌
이다. 그 옆에는 지품(智品) 천사 케루빔과 좌(左)천사 트론즈가 각각 1군
의 2품과 3품 천사로 자리한다. 그리고 뒤를 잇는 2군 천사들에는 주(主)천
사 도미니온즈, 역(力)천사 버츄스, 능품(能品) 천사 파워스가 있으며, 그
리고 마지막으로 3군에는 권품(權品) 천사 프린시펄리티즈와 대(大)천사
아크엔젤스와 엔젤스가 있다. 그레고리오 대제는 중세에 널리 받아들여
졌던 이 천사 계급이론을 새롭게 부흥시켰다. 그러나 15세기를 시작으로
인문주의자들은 이와 같
은 이론에 의문을 던
지기 시작했고, 그
결과 천사의 계급
에 따른 특정 도상
이 사라지기 시작
했다.

역천사는 2군에 포함되는 천사로, 디오니시우스에 따르면, 그들은 하느님의 빛을 받고 이를 인간의 영혼에게 전달하는 역할을 한다.

3군에 속하는 권품 천사는 하느님이 지닌 것과 유사한 리더십과 지도의 역할을 한다.

대천사들은 3군 천사의 자리 한가운데 서 있다. 보호와 지도의 역할을 상징하는 'Animadvertes' 라고 쓰인 두루마리를 들고 있다.

일반 천사들은 3군의 가장 아래 부분에 자리한다. 그들은 단순한 복장을 하고 있으며, 손에 쥐고 있는 두루마리는 그들이 전달자의 역할임을 알려준다.

디오니시우스와 그레고리오 대제에 따르면, 성 바울로가 언급한 이 좌천사는 1군에 속하는 천사이다. 단테는 성 토마스 아퀴나스의 가르침에 따라 좌천사는 하느님의 심판을 반영하는 거울이라고 기록한다. 아마도 이 천사들이 들고 있는 푸른 만돌라는 반사의 기능이 있는 거울일 것이다.

디오니시우스에 따르면, 2군의 주천사는 지상과는 어떠한 관계도 없는 이들로 전적으로 주권자 하느님에게 헌신하는 천사들이다.

2군에 속하는 능품 천사는 인간들에게 일어나는 기적을 주관한다.

▲ 코포 디 마르코발도의 화파, 〈그리스도와 여러 계급의 천사들〉, 13세기, 모자이크, 피렌체, 세례당의 돔

천사의 계급

무장한 천사의 모습에서 선두자와 지휘자로서의
권품 천사의 역할이 분명히 보인다. 하느님의
권능을 나타내는 이들은 하느님을 향해 서 있다.

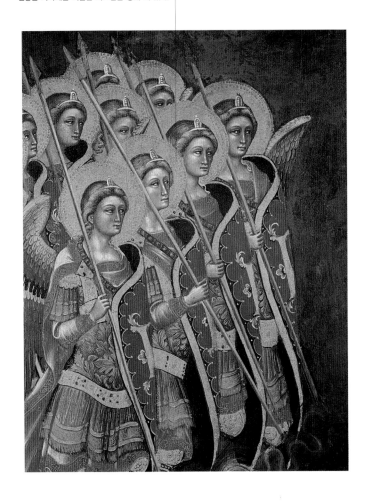

▲ 과리엔토 디 아르포,
〈권품 천사〉, 1354, 파도바, 시립미술관

무지개 색상의 날개는 하느님과
인간 사이의 연합을 상징한다.

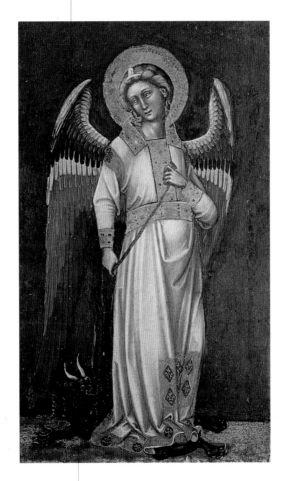

사슬에 묶여 천사에 의해 짓밟힌 악마의
모습은 기도의 힘으로 악령들을 물리칠 수
있는 힘을 지녀 능품 천사에 비유되는
그레고리오 대제의 사상을 예증하는 것이다.

▲ 과리엔토 디 아르포,
〈능품 천사〉, 1354,
파도바, 시립미술관

지상의 어떠한 기쁨도 초월하고 조금도
더럽혀지지 않은 좌천사를 표현하기 위해
예술가는 순결함의 상징인 백합 줄기를 함께
그려 넣었다.

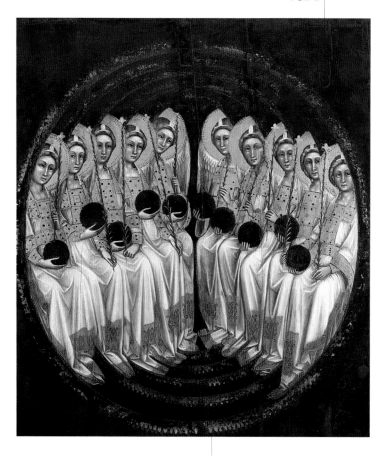

이 천사들은 원형 무지개 위에
앉아 있다.

▲ 과리엔토 디 아르포,
〈좌천사〉, 1354, 파도바, 시립미술관

한 손에는 홀을 또 다른 손에는 구를 들고
머리에는 왕관을 쓰고 있는 이 천사는 하느님의 전능한
권세에 의한 완벽한 통제를 상징한다.

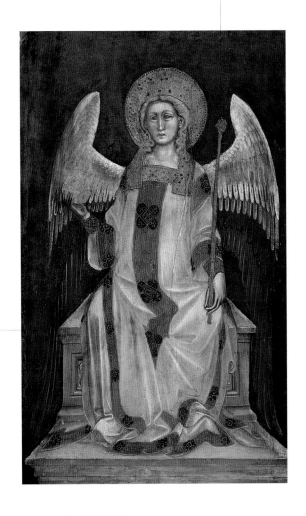

보좌는 지배하는 능력을 상징한다. 그레고리오 대제에 의하면,
자신들 스스로를 모든 악의 영향으로부터 벗어날 수 있다고 믿는
신실한 이들은 주천사의 보좌로 나아갈 수 있다고 한다.

▲ 과리엔토 디 아르포,
〈주천사〉, 1354,
파도바, 시립미술관

천사의 계급

주로 인간을 돕는 행동으로
묘사되는 역천사의 이미지는
은총을 보여준다. 그레고리오
대제는 자비를 베푸는 사람들은
역천사의 보좌로 올라갈 수
있다고 기록했다.

무릎 꿇은 순례자와
거지가 천사에게 도움을
청하고 있다.

▲ 과리엔토 디 아르포,
〈역천사〉, 1354, 파도바, 시립미술관

주로 불타는 사랑의 색상인 붉은 색으로 표현되는 세라핌은 세 쌍의 날개를 가지고 있다. 예언자의 환영이나 성흔을 받은 성 프란체스코의 장면에 등장하는 세라핌은 하느님과 가까이 서 있는 모습으로 표현된다.

세라핌
(치품 천사)

Seraphim

경외서와 정전의 다양한 문헌에 따르면, 세라핌은 하느님 바로 가까이에 서 있는 천사이다. 세라핌은 성서 중 이사야서에서만 언급되는데, 선지자 이사야는 그가 예루살렘의 사원으로 소환되었을 때의 기억을 기술한다. 이 구절에 대해 디오니시우스 아레오파기테(가명)는 세라핌을 열렬하고 타오르는 사랑의 본성이 빛과 순수함과 결합된 천군 중 첫 번째 천사로 정의한다. 하지만 이와 같이 글로 기록된 세라핌에 대해 명확한 시각적 이미지를 만들어내는 것은 쉬운 일이 아니다. 이 이미지의 기원은 기원전 1세기로 거슬러 올라가 시리아의 신화에 등장하는 영적인 존재의 형태에서, 아니면 아마도 유대교와 그리스도교에 전해진 최초의 천사 이미지가 유래된 아시리아와 바빌로니아 도상에서 찾을 수 있을 것이다. 세라핌은 주로 붉은 색의 여섯 날개와 함께 묘사된다. 하지만 중세 이후 천군에 대한 복잡한 도상학적 구분은 사라졌으며, 차츰 그 이미지는 케루빔의 이미지와 혼돈되어 사용되었다.

▶ 젠틸레 다 파브리아노,
〈성모 마리아의 대관식〉, 1405,
발레 로미타 제단화의 일부,
밀라노, 브레라 미술관

● **이름**
'불타는 존재'를 의미하는 것으로, '불타다' '태우다'를 의미하는 헤브라이어 'seraph'에서 유래

● **정의**
1군 천사 계급에 속하는 천사

● **장소**
하느님의 옆, 단테에 따르면 수정 같은 천국에 거한다.

● **성서 구절**
이사야서 6장 2절

● **관련 문헌**
에녹서(경외서), 모세의 묵시록(경외서), 디오니시우스 아레오파기테(가명) 《천국의 계급》, 그레고리오 대제 《복음서 설교》, 단테 알리기에리 《신곡》(낙원편 28곡), 첼라노의 토마스 《성 프란체스코의 삶》

● **특징**
하느님 곁에 가장 가까이 서 있는 천사

● **이미지의 보급**
낙원과 천군 천사들의 장면에서 찾아볼 수 있으며, 15세기부터 천사를 계급에 따라 묘사하는 방식은 사라지기 시작했다.

세라핌 (치품 천사)

13세기 무렵에는 도상에 대한
일종의 무관심으로 예술가들은
세라핌을 단지 여러 개의
커다란 날개가 달린 천사로만
묘사하기도 했다.

여기서 세라핌의 특징인 여섯 개의 날개와
붉은 색의 이미지는 다루어지지 않았으며,
단지 그가 손에 쥐고 있는 막대기 윗부분을
빛이 나도록 그려 넣어 그가 불타고 있음을
상징적으로 표현했다.

▲ 〈세라핌〉, 13세기, 모자이크,
베네치아, 산 마르코 대성당

수염이 없는 젊은 그리스도로 가장한 세라핌이 성 프란체스코 앞에 나타났다. 첼라노의 토마스에 따르면, 세라핌의 날개는 충분히 상징적 의미를 지닌다. 위를 향하고 있는 한 쌍의 날개는 하느님의 의지를 행하겠다는 서약을 상징하며, 수평으로 펼치고 있는 날개는 주위의 이웃에게 물질적·영적 도움을 주겠다는 날갯짓이며, 마지막으로 자신의 몸을 감싸고 있는 수직으로 접힌 날개는 그의 몸이 죄로부터 깨끗해졌고 회개와 동정을 통해 순결함을 입었음을 의미한다.

세라핌의 날개에 그려진 눈은 화가가 날개에 공작의 깃털과 같은 눈이 박혀 있는 케루빔의 모습과 혼동하고 있음을 보여준다.

성인의 모자 달린 외투에 묶여 있는 가는 줄의 세 매듭은 가난, 정절, 복종의 세 가지 서약을 상징한다.

성 프란체스코의 손에는 그리스도로 분한 세라핌으로부터 받은 성흔의 상처가 있고 그곳에서는 피가 흐르고 있음을 보여준다.

▲ 〈성흔을 받은 성 프란체스코〉, 13세기 중반, 기도서 세밀화, 카펜트라스, 인귀베르티네 도서관

세라핌 (치품 천사)

신성한 빛을 가져오는 모습으로 세라핌의
고대 도상이 현대적으로 부흥되었다.
하지만 여기서는 세 쌍 대신 단 두 쌍의
날개만을 가진 모습으로 그려져 있다.

야곱은 꿈속에서 기쁨에 넘쳐 보이는
곡예사처럼 묘사된 천사들이 우아하게
사다리 주변을 날고 있는 모습을 보고 있다.

이 이야기의 전통적인 장면과 달리, 야곱은
땅 위에서 잠들어 있는 모습이 아니라
서서 움츠리고 있는 모습으로 표현되어 있다.

▶ 니콜라 디 조반니,
〈케루빔〉, 1080년경, 〈최후의 심판〉(일부),
바티칸 시티, 피타코테카관

▲ 마르크 샤갈,
〈야곱의 꿈〉, 1966,
니스, 국립 마르크 샤갈 성서 이야기 미술관

여섯 개의 날개가 달린 천사인 케루빔은 일반적으로 날개 둘은
위를 향하고 다른 둘은 수평으로 펼치고 있으며 나머지 둘은
앞으로 접고 있는 모습을 한다. 이 날개에는 주로 공작새 꼬리의
눈 모양 장식이 그려진다.

케루빔
(지품 천사)

Cherubim

케루빔에 대한 이야기들이 성서의 앞부분에 나오기는 하지만 묘사된 모
습을 시각적으로 표현하는 것은 그리 쉬운 일이 아니다. 이는 후에 에스
겔서에 등장하는 모습과는 상당히 다르기 때문이다. 또한 출애굽기에서
고대 이스라엘인들이 세웠던 케루빔의 조각상 형태에 비추어 상상해 보
면 케루빔의 모습은 메소포타미아의 그리핀과 같은 수호 동물의 이미지
를 연상시킨다. 하지만 이러한 케루빔의 이미지와 낙원으로부터 아담과
이브를 추방할 때나 그 이후 에스겔서에 등장한 이미지 사이에서는 유사
점을 찾아볼 수 없다. 에스겔서는 네 개의 날개와 네 개의 얼굴이 달려 있
고 인간과 같은 모습을 하고, 날개 밑으로는 언뜻 팔도 보였으며, 그 옆에
는 각각 빛나는 바퀴가 있다고 묘사하고 있
다. 이 외에도 요한 묵시록과 성 바울로의
서신에서도 케루빔에 대한 묘사를 확인
할 수 있는데, 여기서 다루어진 모습이
케루빔의 주요 이미지로 받아들여졌다.
천사 계급에 대한 인식이 차츰 퇴
색됨에 따라, 케루빔과 세라핌
의 이미지(서열상 케루빔의 위치는
세라핌에 이어 두 번째지만)는 서로
혼용되고 변용되기 시작했다.
그리고 르네상스 시기 케루빔
의 이미지는 목 부분에 날개가
달린 어린 아기 천사의 얼굴로
표현되었다.

● **이름**
'기도하는' 의 뜻을 지닌
아카드어로부터 유래한
헤브라이어 'kerub' 에서 유래

● **정의**
세라핌의 뒤를 잇는 1군 천사

● **장소**
하느님의 옆자리, 단테에 의하면
별이 빛나는 천국에 머문다.

● **성서 구절**
창세기 3장 24절/ 출애굽기 25장
19절/ 사무엘 22장 11절/
열왕기상 6장 25-26절/
고린도후서 3장 11-12절/
시편 7장 11절, 69장 2절, 98장
1절/ 이사야서 37장 16절/
에스겔서 9장 3절, 10장 2-14절,
28장 14-16절, 41장 18절/
다니엘서 33장 55절/ 히브리서
9장 5절

● **관련 문헌**
에녹서(경외서), 모세의
묵시록(경외서), 디오니시우스
아레오파기테(가명)《천국의 계급》,
그레고리오 대제 《복음서 설교》,
단테 알리기에리 《신곡》

● **특징**
하느님의 주변에 서 있는 천사들

● **이미지의 보급**
낙원, 천사의 계급과 관련된
장면에서 찾아볼 수 있다. 계급에
관한 명확한 구분은 15세기
무렵부터 사라지기 시작했다.

케루빔 (지품 천사)

인간, 사자, 황소, 독수리로 구성된
네 개의 머리와 날개가 달린
이미지는 에스겔이 받은 계시와
상응하는 부분이다.

한 쌍의 날개가 달려 있고 얼굴이 네 개인 인간 형상은
선지자 에스겔이 받은 계시를 기본으로 묘사된 것이다.
화가가 이 선지자가 계시를 받았을 때 인간의 손이
등장했다고 묘사한 부분을 온전한 인간의 몸이 등장하는
것으로 묘사하고 있다.

전체 화면 중앙에는 다색의 틀로 둘러싸인
보좌에 앉은 하느님의 이미지가 있다.

▲ 〈에스겔의 계시〉, 9세기, 카를루스 2세의 성서 세밀화,
로마, 산 파올로 푸오리 레 무라 대성당

케루빔은 초기 도상과는 달리 구름으로 뒤덮인
한 쌍의 날개가 목 부분에 달린 어린아이의
얼굴로 표현되었다.

아기 예수는 일어서서 성모 마리아의 목을 잡고
있다. 그는 왕관 형태로 주변을 둘러싸고 있는
천사들의 노랫소리를 듣고 있는 듯하다.

▲ 안드레아 만테냐,
〈성모 마리아와 아기 예수〉, 1485,
밀라노, 브레라 미술관

새로운 방법으로 그린 천사의 날개는
천사의 대표적인 도상 특징 중 하나인
날아다니는 모습을 보여준다.

테트라모르프

(4형체)

Tetramorph

4형체는 각각 네 개의 날개가 달린 인간, 독수리, 사자, 황소로 이들은 책을 들고 있는 모습으로 묘사된다. 일부 고대 이미지에서는 발이나 발톱 대신 바퀴가 묘사되기도 했다.

고대 그리스 로마 문화에서 '테트라모르프' 라는 용어는 스핑크스와 같이 전형적으로 네 개의 다른 본질로 구성된 존재를 의미한다. 성서 중 에스겔서와 요한 묵시록에 등장하는 이 용어는 인간, 독수리, 사자, 황소의 머리를 달고 있는 네 가지 본성을 지닌 살아 있는 존재를 의미한다. 요한 묵시록에서 성 요한은 보좌 주변에 위치해 있는 네 동물에 대해 묘사했는데, 성 이레나에우스(2세기)는 이 동물을 네 명의 복음서 저자들의 상징으로 보았고, 성 그레고리오(7세기)는 그리스도 생애의 중요한 네 순간, 즉 탄생, 죽음, 부활, 승천을 의미한다고 보았다. 이 중 이레나에우스의 견해가 더욱 설득력 있게 받아들여졌으며, 그로 인해 4형체는 복음사가들이 세상에 널리 알렸던 구원의 계시와 같은 것으로 여겨졌다. 이 때문에 에스겔서, 이사야서, 요한 묵시록에 등장했던 4형체에 관한 복잡한 묘사가 사라지고, 보좌에 앉은 그리스도의 새로운 도상으로 그리스도를 둘러싸고 있는 4형체의 모습, 즉 네 명의 복음서 저자들의 상징이 표현되기 시작했다(10-11세기).

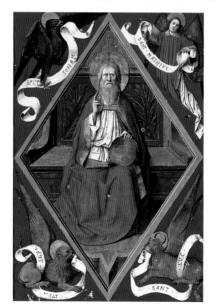

◀ 안토니오 드 로니,
〈복음서 저자들의 상징에 둘러싸여
있는 보좌에 앉으신 하느님〉, 1465-66,
장 드 마르탱의 미사전서의 삽화,
파리, 국립도서관

테트라모르프 (4형체)

초기 기독교 자료인 욥기에서는 이와 같이 두 케루빔의 등장을 묘사한다. 이 이미지에서는 이사야서(6:1-3)와 요한 묵시록(4:7-8)에 나타난 케루빔의 모습을 부분적으로 찾을 수 있다. 케루빔과 세라핌 사이에서 혼동을 일으킨 가운데 이 자료는 각 천사가 여섯 개의 날개를 가졌다고 기술하고 있으며, 또한 그들의 신께 드리는 영광의 경배에 대해서도 다룬다.

여섯 개의 날개를 가진 두 세라핌이 하느님의 양 옆에 서 있다.

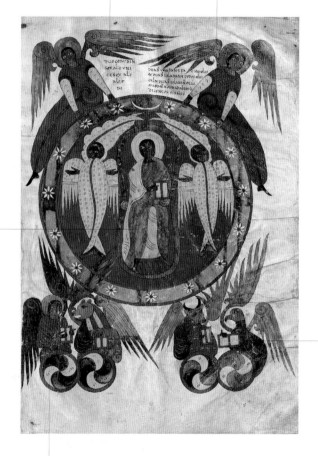

보좌에 앉은 하느님의 형상은 이사야서와 에스겔서에 묘사된 계시와 요한 묵시록에 나타난 모습 모두를 반영한 것이다.

테트라모르프를 날개 단 인간 혹은 천사, 독수리, 사자, 황소와 같이 네 가지 생명체의 특징을 지닌 존재로 보고 있다. 네 복음서 저자들을 상징하는 이들의 손에는 각자를 상징하는 복음서가 들려 있다.

에스겔의 계시에 대한 성서적 기록을 시각적으로 충실히 재현한 이 예술가는 네 생명체의 발이나 발톱 대신에 바퀴를 그려 넣었다. '터빈'이라고 불리는 이 바퀴들은 황수정과 같이 생겼고 각각에 눈 모양이 채워져 있다.

▲ 플로렌치오, 〈우주의 지배자 그리스도〉, 945, 《욥의 이야기》의 삽화, 마드리드, 국립도서관

테트라모르프 (4형체)

테트라모르프, 즉 네 명의 복음전도사들은 온전한 인간의 모습으로 표현되었다. 또한 그 중 셋을 상징하는 동물(독수리, 사자, 황소)들은 화면 안에 자연스럽게 그려 넣어졌으며, 네 번째로 성 마태오를 상징하는 인간은 밝게 표현된 천사의 모습으로 그려졌다.

독수리는 복음서 저자들 중 가장 영적인 성 요한의 상징으로, 그의 복음서는 "태초에 말씀이 계시니라, 이 말씀은 하느님과 함께 계셨으니 이 말씀은 곧 하느님이시니라"라고 시작한다. 비유적으로 말하자면 이 구절은 읽는 이들을 독수리가 날아오르는 천국으로 인도한다.

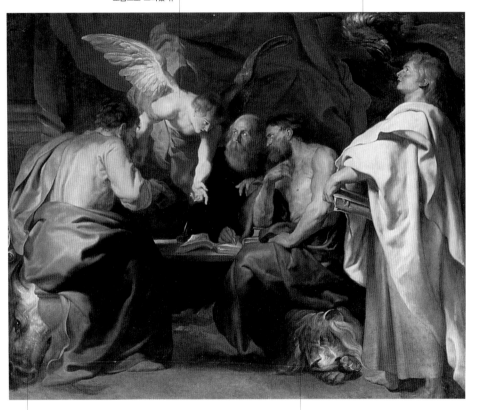

황소는 성 루가의 상징으로, 그의 복음서는 즈가리야(기원전 6세기의 예언자 - 옮긴이)의 희생과 함께 시작되었고 이때 희생된 동물이 황소이기 때문이다.

사자는 성 마가의 상징으로, 그의 복음서가 사막에서 포교한 세례자 요한의 내용과 함께 시작되기 때문이다.

▲ 페테르 파울 루벤스,
〈네 복음서 저자〉, 1614년경,
포츠담, 상수시 궁전 미술관

요한 묵시록의 장로들

장로들은 흰옷을 입고 왕관을 쓴 채 하느님에게 경의를 표하는 모습으로 그려진다. 중세에는 다양한 악기를 들고 있는 모습으로 묘사되기도 했다.

The Elders of the Apocalypse

성 요한은 자신이 받은 계시에 관한 긴 기록에서 하느님의 보좌 옆 천군 천사들 사이에 서 있는 24명의 장로들에 대해 묘사한다(요한 묵시록 4장). 요한은 장로들을 보좌에 앉은 하느님에게 경의를 표하는 모습으로 묘사한다. 자신들의 왕관을 하느님의 발 앞에 들어 올리는 장로들의 몸짓은 모든 권세는 하느님의 절대 전능 아래에 있다는 상징적인 의미를 지닌다. 성 요한에 따르면, 장로들은 각자 하프와 향료가 가득한 잔을 들고 왔으며 그 앞에 엎드리며 경배했다고 한다. 이 이미지는 시간에 따라 전개되며, 요한 묵시록의 장로들과 현인들은 선지서를 묘사하는 부분에만 등장한다. 이 묵시록의 일부 구절은 그들을 천사로 해석하기도 하는데, 요한은 찬양을 드리면서 보좌 옆에 서 있는 장로들을 수많은 천사에 대한 기억으로 기록하기도 했다. 또한 하프나 다른 악기를 들고 있는 장로들의 이미지는 고딕 성당의 입구 부분에 자주 등장하는 모습으로, 이는 후에 음악 천사의 도상으로 발전한 것으로 추측해 볼 수 있다.

정의
장로들은 성 요한의 계시에서 묘사된다.

시기
종말

성서 구절
요한 묵시록 4장 10-11절, 5장 8-9절

특징
그들은 구세주를 경배하기 위해 그 앞에 엎드린다.

이미지의 보급
요한 묵시록에서 묘사된 것과 연관해, 초기 그리스도교 미술에서 장로들은 천상의 예루살렘과 같은 낙원 장면에 함께 등장하기도 한다.

◀ 〈장로들이 하느님의 어린 양 그리스도에게 왕관을 바치다〉, 817-824, 모자이크, 로마, 산타 프라세데 교회

요한 묵시록의 장로들

보좌를 둘러싸고 찬양을 드리는 수많은 천사들(요한 묵시록 5장 11절에서 '그 수가 만만이요 천천이라'라고 묘사된)은 여기서 화면 상단의 공간을 채우는 여섯 천사들로 표현된다.

요한 묵시록에서 보좌를 둘러싸고 있다고 묘사된 에메랄드와 같은 무지개는 이 작품에서 만돌라로 표현되었다.

하느님의 권세에 대한 복종의 표현으로 장로들이 무릎을 꿇고 자신들의 왕관을 하느님께 바치고 있다.

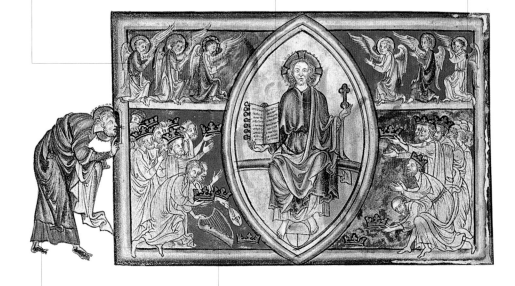

성 요한은 절정의 환희에 사로잡혀 하느님께 경배 드리는 장면을 보고 있다. 이 익명의 세밀화가는 틀 밖에 요한을 그려 넣어 마치 소심하고 신중한 목격자인 그가 창문 너머로 천국의 장면을 바라보는 것처럼 화면을 구성했다.

장로가 13세기 당시의 악기로 묘사된 하프를 들고 새로운 노래를 부른다.

▲ 영국의 세밀화가,
〈하느님의 보좌에 경배 드리는 24명의 장로들〉, 1255-60,
다이슨 페린스 묵시록의 세밀화, 로스앤젤레스, 게티 미술관

천상의 전투는 천국에서 전사 천사와 용들 사이에서 일어나는
전투로, 검은 천사, 괴물들, 뿔과 꼬리, 박쥐의 날개가 달린
악마의 모습이 함께 등장한다.

천상의 전투
Heavenly Battles

성 미카엘과 천사들이 머리 일곱 달린 용과 싸우는 천상의 전투는 하느
님의 천사와 악마 사이의 격렬한 전투이다. 요한 묵시록에 구체적으로
묘사된 것과 같이, 미카엘의 지휘 아래 천군 천사들은 용(구약성서에 등장
하는 유혹자 뱀)을 공격한다. 용은 지상으로 던져져 영원히 봉해지는 문
에 갇힌 지옥에 빠지게 된다. 천상의 전투에 대한 모든 재현은 이러한
문학적 자료에 근거한 것이다. 천군 천사들은 항상 수에 있어 우세하며
주로 날개가 달렸고 완전 무장한 군인들로 등장하는데, 때에 따라 군 지
휘자인 성 미카엘만 무장한 것으로 묘사되기도 한다. 사탄의 반역 천사

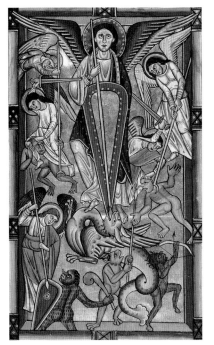

들, 악령들로 구성된 적
군의 이미지에는 일반적
으로 곧 패하게 될 악마
의 징후가 묘사된다. 중
세 말엽 천상의 전투 장
면은 작은 괴물들, 용을
호위하는 검은 천사들로
자주 구성되었으며, 이
후에는 최후의 전투나
천국으로부터의 추락 장
면에 꼬리와 박쥐 날개
를 단 인간 형상들이 싸
우는 모습으로 함께 등
장한다.

- **장소**
 천국

- **시기**
 종말

- **성서 구절**
 요한 묵시록 12장 7-9절,
 19장 20절, 20장 1-3, 10절

- **특징**
 성 미카엘이 지휘하는
 천사와 악마 무리와의 대결

- **이미지의 보급**
 중세에 시작되어 널리
 보급되었다.

◀ 힐데스하임의 세밀화가,
〈성 미카엘〉, 1170년경,
스템하임 기도서의 세밀화,
로스앤젤레스, 게티 미술관

천상의 전투

여섯 개의 붉은 색 날개를 단 천사
세라핌이 원형 그림(tondo) 안에
묘사된 하느님 옆에 서 있다.

머리 일곱 달린 용과 천국 천사들의
전투가 일어나는 현장인
천국 이미지의 오른쪽에 보이는 건물들은
천상의 예루살렘을 의미한다.

완전 무장한 성 미카엘은
창세기의 뱀, 야수, 용과
같은 사탄을 물리치는
천군의 통솔자이다.

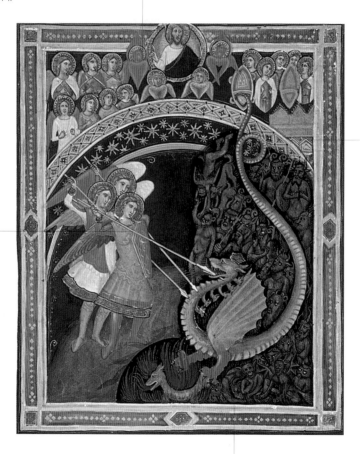

▲ 파치노 디 보나귀다,
〈성 미카엘의 출현〉(일부), 1340년경, 세밀화,
런던, 영국도서관

사탄의 군대는
사탄의 뒤를 따르는
악의 천사들과
악마들로 구성된다.

성 미카엘은 악마의 상징인 용과 맞선 전투를 이끈다.
그는 사탄을 지옥으로 영원히 보내기 위해 최후의
일격을 가한다. 화가는 성 미카엘을 다른 어떠한 무장도
하지 않고 긴 창 하나만 들고 있는 모습으로 묘사했다.

곱슬머리 천사는 활과 화살을 들고 있으며,
성 미카엘과 마찬가지로 그 외의 무기는
지니지 않았다. 그는 튜닉을 입고
십자 모양으로 영대를 맸다.

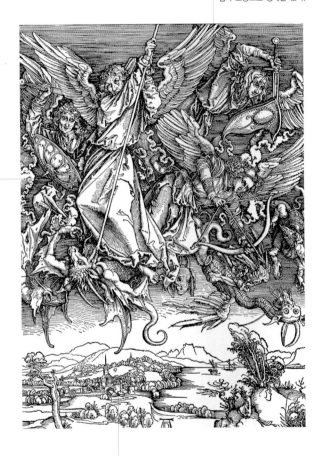

요한 묵시록에 기록된 마지막
언약은 천국이 열리는 것이다.
화가는 열린 천국을 익숙한 작은
마을의 풍경으로 묘사했다.

▲ 알브레히트 뒤러,
〈성 미카엘과 사탄과 사탄의 천사들과의 전투〉,
1498, 요한 묵시록의 삽화, 뉘렘베르크

천상의 전투

서로 복잡하게 엉켜 있는 천사들의 중앙에는
긴 파충류 꼬리가 있다. 이는 요한 묵시록의
용, 즉 하느님에게 맞서 적이 된 천사들의
우두머리인 사탄의 꼬리이다.

천사들은 예복을 입고 최후의 전투를
알리는 최후의 심판 나팔을 불고 있다.

묵시록에 등장하는 용의 도상이 탄생하도록
영감을 준 거대한 파충류가 천사들이
휘두른 칼에 당한 모습으로 묘사되었다.

▲ 피테르 브뤼헐 1세,
〈반역 천사의 추락〉, 1562,
브뤼셀, 왕립순수미술관

하느님을 반역하고 사탄을 따라 천국으로부터 추방된
천사들에게는 더 이상 천사의 본 모습이 남아 있지
않다. 하지만 나비의 날개로 보이는 형태는 본래의
선한 본질을 암시하는 것으로 보인다.

미카엘은 전투를 하는 천사 중 유일하게 빛나는 갑옷을 입고 있다.
과 목에 맨 망토는 그가 천군의 통솔자임을 알려준다. 그의 날렵한 모습은
님으로부터 얻은 권세를 의미한다.

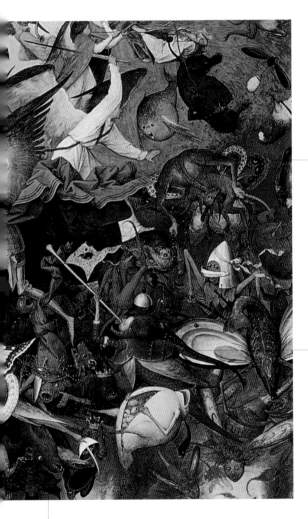

괴물과 같은 악마적인 존재의
묘사에 있어, 브뢰헬은 보스의
초기 작품에서 영향을 받았다.

지옥 군사 사이에도 분명한 서열이 있다.
여기서 부분적으로 인간의 형상을 한
존재는 힘차게 나팔을 불며 전투에 나선
악령들을 고무시키고 있다.

반역 천사는 추락한 뒤 외형이 변한다.
그가 부인한 본래의 선한 본질은 사라지고
입고 있던 옷만 그대로 남아 있지만,
물고기와 같이 변한 외형에는
더 이상 어울리지 않는다.

음악 천사

Musical Angles

악기를 들고 있는 천사의 형상들이 노래하는 천사들과 함께 자주 등장한다. 음악 천사들은 천국의 장면이나 성서나 성인전의 여러 장면에 함께 등장한다.

- **정의**
 하느님의 조화와 창조의 상징적 계급에 따라 정해진 서로 다른 악기를 연주하는 천사들

- **성서 구절**
 시편 150편

- **특징**
 음악은 하느님의 사자인 천사와 같은 기능을 한다. 16세기까지 악기는 상징적인 의미에 많은 비중을 두고 표현되었지만, 이후로는 주로 미학적이고 장식적인 취향을 반영하는 것으로 사용되었다.

- **이미지의 보급**
 중세 말부터 보급되기 시작했다.

▶ 후베르트와 얀 반 에이크,
〈노래하는 천사〉, 1432,
겐트 제단화의 외부 패널,
겐트, 성 바봉 성당

음악 천사의 최초 이미지는 14세기 이탈리아와 프랑스의 채식 필사본에서 찾아볼 수 있다. 음악 천사의 이미지는 신성한 조화와 창조의 조화 사이의 중재자로서 음악을 연주하고 노래하는 천사의 개념에서 유래했다. 이 개념은 피타고라스와 플라톤의 사상으로부터 중세에 전해졌고 그 후에 르네상스 시기의 인문학으로 이어졌다. 예술작품에서는 노래가 악기 연주보다 중요하게 간주되어 왔지만, 오랜 세월 동안 음악 천사는 주로 악기를 연주하는 모습을 중심으로 다양하게 묘사되어 왔다. 작품에 등장하는 악기는 핵심적인 은유의 역할을 한다. 여러 악기 중 나팔은 하느님의 권세를 상징하는 것으로 사용되었으며, 특히 최후의 심판 장면에 등장하는 천사의 나팔 연주는 하느님이 지닌 파괴의 권세를 의미하는 것이기도 하다. 또한 현악기와 타악기는 각각 신성함과 세속성을 상징하는 것으로 구분되어 사용되었고 이후 점차 구분하지 않고 장식적으로 사용되었다. 천사들은 하느님과 창조의 신성한 조화 안에서 나뉜 그들의 상징적인 계급에 따라 각기 다른 악기를 연주하는 모습으로 묘사된다.

최근 연구를 통해, 성 요셉이 손에 들고 있는 악보는
아가서 구절을 가사로 하여 노엘 바울트베인이 작곡한
프랑코 플라망드 학파의 모테트(성서 구절 등에 곡을 붙인
반주 없는 성악곡 – 옮긴이)로 밝혀졌다.

적갈색의 머리카락으로 묘사된 성모 마리아가
잠들어 있다. 이 이미지는 그녀를
붉은 머리의 처녀로 묘사한 아가서 구절에
따라 그려진 것이다.

이 작품에서 묘사된
바이올린은 16세기 말엽에
완성된 근대 악기이다.

바이올린을 연주하는 천사는 이중적 의미를
지니는 것으로, 요셉 앞에 출현한 천사를
의미하면서도 천상의 음악이 지닌 속죄의
권세를 상징하기도 한다.

▲ 카라바조,
〈이집트로의 피신 중 휴식〉, 1599년경,
로마, 도리아 팜필리 미술관

음악 천사

고대 그리스 로마 식으로 묘사된 젊은 천사가 커다란 날개를 활짝 편 채 성 체칠리아에게 연주를 가르치고 있다. 그의 악기는 여섯 개의 현이 달린 더블베이스이다. 중세 악기의 현의 수는 창조의 날들을 의미했다. 하지만 이러한 상징은 차츰 사라졌고 성스러운 조화를 반영하는 의미만이 남아 있다.

성 체칠리아가 켜고 있는 악기는 류트 종류의 고대 현악기인 키타로네로, 14세기부터 이 성녀의 상징물로 받아들여졌다. 당시 성 체칠리아의 축일에는 세 번 반복되는 '오르간 음악' 연주가 포함되기 시작했다.

▲ 귀 프랑수아,
〈성 체칠리아〉, 1613년경,
로마, 팔라초 코르시니

성 체칠리아의 주위에는
고대의 하프를 비롯해 플루트와
근대 바이올린에 이르기까지
여러 악기가 놓여 있다.

성 프란체스코 앞에 나타난 음악 천사에 관한
에피소드는 《피오레티》(성 프란체스코의 작은
꽃들)에 기록되어 있다. 《첼라노의 두 번째
인생의 토마스》를 포함한 여러 자서전에서도
수금을 연주하는 천사가 등장한다.

몰아의 경지에 빠진 성인 앞에 구름 속 천사가 나타났다.
이 천사의 음악연주는 신성한 분위기를 형성한다.

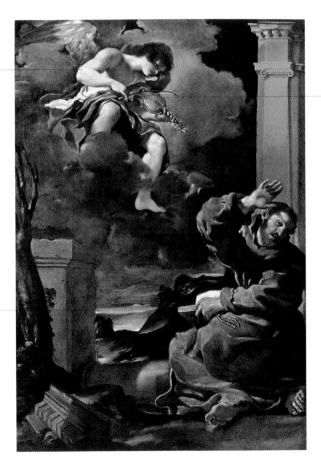

평소에 눈 질환을 앓던 성 프란체스코는
천사의 출현과 함께 주위를 감싼 강렬한 빛에
매우 당황스러워 한다. 펼쳐져 있는 성서는
그가 깊은 기도로 몰아의 경지에
빠져 있음을 보여준다.

▲ 게르치노,
〈성 프란체스코의 황홀경〉, 1620,
바르샤바, 국립박물관

음악 천사

'천사의 나팔'로 불리는 배와 같이 생긴 나팔은 현이 있는 악기이다. 전체적으로 사다리꼴 형태로 좁고 긴 몸체의 이 악기는 작고 굽은 활로 연주한다. 이 악기의 기원은 수녀들로만 구성된 성가대에 남성의 목소리를 내기 위해 만들어진 북유럽의 악기에서 찾을 수 있다.

각각 세 천사로 구성된 두 무리는 목소리의 구분(베이스, 경쾌하고 높은 테너, 일반 테너)을 의미하는 것이다. 이와 같은 목소리의 분류는 사실상 작품이 제작되었을 당시에는 이미 사라진 것이지만, 멤링은 고대의 느낌을 보다 섬세하게 재창조하기 위해 이를 선택했다.

프살테리움은 많은 시편의 저자로 알려진 성서 속 다윗 왕의 상징물로 사용되어 온 오랜 도상학적 전통을 지닌 고대 악기이다.

▲ 한스 멤링,
〈연주하고 노래하는 천사들 사이의 구원자 그리스도〉,
1487-90년경, 안트베르펜, 왕립순수미술관

이 트럼펫과 트럼본은 구약성서에 등장하는
악기를 묘사한 것으로, 이것들은 하느님의
권세를 표현한 '언약의 궤'에 담긴 악기
'쇼파'와 '하사르'를 의미한다.

이 하프는 수금과 함께
다윗 왕의 상징물로
사용되었다.

하단에 그려져 있는 구름 단은 그리스도와 천사들이 있는
이곳이 천국임을 알려주는 상징적인 표현이다.
이 제단화의 세 패널은 분리되어 있었지만, 이처럼 함께
연결되어 있을 때 그 주제를 보다 잘 이해할 수 있다.

다른 악기들과 함께 등장하는
이 휴대용 오르간은 성가
연주를 위해 최초로 공인된
악기가 되었다.

음악 천사

기도하는 천사의 모습에서
볼 수 있듯이, 연주와
노래하는 천사의
이미지에는 찬미의 기도를
드리는 이미지가 함께
등장한다.

시편 150장 5절은 "큰 소리가 나는
제금으로 찬양하며 높은 소리가
나는 제금으로 찬양할지어다"라며
노래한다. 중세와 르네상스 시대에
타악기는 이교도의 것으로
받아들여졌으나 여기 묘사된
타악기들은 상징적이기보다는
장식적인 의미로 사용되었다.

천사들이 글로 쓰인
찬송가를 따라
부르고 있다.

두 천사는 플루트를 연주하고 있는데,
그 중 한 명은 위에서 들려오는 소리를
듣고 있는 듯 보인다.

두 천사가 시편 150장에서 하프와 함께
언급된 치터를 연주하고 있다.
이 시편 구절에서 천사는 신실한 이들을
초대해 춤추고 여덟 가지 악기를 연주하며
하느님을 찬양한다.

"소고 치며 춤추어 찬양하며
현악과 통소로 찬양할지어다"라는
내용인 시편 150장 4절에 따라
묘사된 루트를 든 천사의 춤추는
모습은 옷자락의 주름으로
묘사되었다.

▲ 가우덴치오 페라리,
〈음악 천사들〉, 1532, 프레스코,
사론노, 베아타 베르지네 데이 미라콜리 성소

화면 중앙 앞부분에 있는 천사는 악기를 연주하며
감미로운 멜로디에 어울리는 몸짓을 취하고 있다.

울리는 소리를 내는 작은 오르간은
성가를 연주하는 데 공식적으로
사용된 최초의 악기이다.

이례적인 묘사부분으로,
천사는 수금을 자신의 팔에
고정한 채 연주하고 있다.

음악 천사

이 당시 천사의 계급에 대한 명확한 구분이 사라졌기 때문에, 한 쌍 이상의 날개를 달고 있는 천사의 모습은 매우 독특한 것으로 받아들여졌다.

밝게 빛나는 후광으로 둘러싸인 이 형상은 그 정체를 해석하기 어렵다. 이는 때에 따라 수태고지 이후의 성모 마리아 혹은 성녀 중 한 명으로 간주되기도 한다.

이리저리 날아다니는 날개 달린 천사의 머리들이 화면을 채우고 있다.

가장 높은 천국에 있는 하느님은 성모 마리아와 아기 예수 위에 성령의 권세를 부여해 주고 있다.

천사가 무릎을 꿇고 고대 악기인 비올라 다감바를 연주하고 있다. 활의 어색한 배치는 아마도 전체적인 화면 구조의 조화에 따른 것으로 이해할 수 있을 것이다.

▲ 마티아스 그뤼네발트, 〈그리스도의 강탄에 열리는 천사들의 음악회〉, 1512-16, 콜마르, 운테르린덴 미술관

이 장면이 그리스도의 탄생에 관한 것임을 알려주기 위해 묘사된 아기 예수의 욕조와 같이 화가는 일상의 물건을 통해 고도의 우의적인 내용을 전달한다.

전사 천사는 일반적으로 갑옷을 입고 무기를 든 모습으로 묘사되며
제작 당대의 유행을 반영하기도 한다.

전사 천사

Warrior Angels

성서에서 최초로 등장한 전사 천사는 케루빔으로, 이는 아담과 이브를
추방시킨 뒤 에덴동산의 동쪽 끝을 지킨 천사로 기록되어 있다. 성서에
는 케루빔에 대해 매우 간단하게 언급되어 있는데, 그가 들고 있는 무기
에 대해서는 '어디로든 휘둘러지는 불의 칼'이라고 명확히 묘사하고 있
다. 무기는 천사들의 기본적인 시각적 상징물이 아니라 하느님의 군대를
정의하는 상징물이다. 예술가들은 하느님의 군대에 대한 정의를 바탕으
로 천사들을 계급에 따라 특정한 모습으로 묘사했다. 3군으로 구성된 전
체 아홉 계급의 천사 중 2군에 해당하
는 주천사는 창 또는 홀을 들고 있으
며, 투구를 쓰거나 왕관을 쓴 모습으
로 표현된다. 또한 권품 천사와 같이
통치자나 인도자의 역할을 하는 3군
에 해당하는 천사들은 주로 성직자 같
은 복장 대신에 대체로 무장한 모습
으로 묘사된다. 권품 천사 다음 계
급인 악마와의 전투에서 싸우는
대천사들 역시 군인으로 묘사되
며(요한 묵시록에 언급된 바와 같이), 그
중 대천사 미카엘은 천군의 통솔
자로 불린다.

정의
수호자나 방어자로서의
역할을 수행하는 천사들

성서 구절
창세기 3장 24절/ 여호수아
5장 14절/ 열왕기상 22장
19절/ 고린도후서 18장
18절/ 예레미야 9장 6절/
요엘서 2장 11절/ 마태오
복음서 26장 53절/ 루가
복음서 2장 13절/ 요한
묵시록 12장, 19장 19절

이미지의 보급
전사 천사의 도상은 성서에
등장하는 특정한 에피소드와
연관되며, 그 이미지는 각
에피소드를 재현한 도상에
따라 보급되었다.

◀ 한스 멤링,
〈검을 든 천사〉, 1479–80,
런던, 월리스 컬렉션

전사 천사

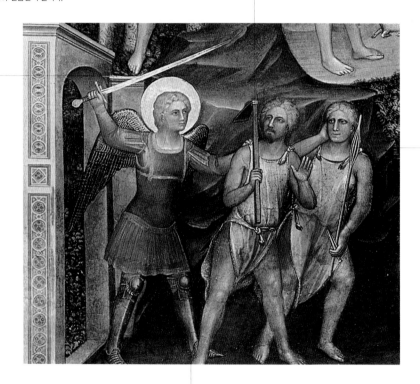

에덴동산으로부터 아담과 이브를 추방하기 위해 천사가 높이 든 검은 케루빔의 외형과 역할에 대한 묘사 가운데 성서에서 유일하게 명확히 언급된 부분이다.

아담이 들고 있는 괭이는 "에덴동산에서 나간 뒤 그의 근원이 된 땅을 갈게 하시니라"(창세기 3:23)와 같은 성서 구절로도 알 수 있는 추방 이후의 아담의 운명을 상징적으로 보여준다.

이브는 물레가락을 들고 있다. 이 물건 역시 일용할 양식을 만들기 위해 노동을 해야 하는 운명을 상징한다. 이 인류의 조상들은 하느님이 그들에게 만들어준 가죽옷을 입고 있다(창세기 3:21).

천사는 14세기 방식으로 완벽하게 무장하고 있다. 하지만 대부분의 작품에서처럼 투구를 쓰고 있지 않다.

▲ 기스토 데 메나부로이, 〈아담과 이브의 지상 낙원으로부터의 추방〉, 1376-78, 프레스코, 파도바, 대성당 세례당

요한 묵시록에 기록된 것과 같이, 하느님은 세 쌍의 날개를 가진 붉은 천사인 세라핌에 둘러싸인 보좌에 앉아 있다.

방패와 긴 검을 들고 완전히 무장한 전사 천사의 무리가 대천사 미카엘과 반역 천사들 사이의 전투를 돕고 있다.

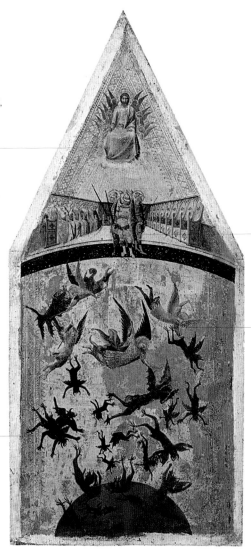

천상에서의 전투에서 하느님의 천사들은 창과 검으로 무장하고 있다.

반역 천사들은 악마와 같이 털이 무성하고, 피부색은 어두우며, 머리에는 뿔이 달렸고, 야수의 발톱과 박쥐의 날개를 달고 있다.

▲ 반역 천사들의 거장,
〈반역 천사들의 추락〉, 14세기,
파리, 루브르 박물관

경배하는 천사

Adoring Angels

경배하는 천사는 성모 마리아와 아기 예수 앞에 무릎을 꿇고 있는 형상으로 등장한다. 이들은 보좌에 앉은 하느님의 형상 주변에 배치되고, 신이 출현하는 순간에 함께 등장한다.

- 정의
 하느님, 성 삼위일체,
 성모 마리아와 아기 예수를
 경배하고 묵상하는 천사들

- 성서 구절
 시편 148장

- 특징
 하느님을 돕고 경배하는 일에
 헌신된 정신적이고 영적인
 본질을 지닌 창조물

- 이미지의 보급
 미술사 전반에 걸쳐 널리
 보급되어 온 이 주제는
 19세기 무렵부터 대중성을
 잃기 시작했다.

"하느님을 찬양할지어다, 그의 모든 천사들아 모든 군사들아 그를 찬양할지어다!" 시편 148장에 따르면, 경배의 행동은 하느님의 창조물과 천사들(역시 하느님의 창조물)이 하느님에게 바치는 충성의 맹세이다. 경배하는 천사의 이미지는 영광의 그리스도, 하느님 또는 성 삼위일체가 함께하는 천국의 장면이나, 성모 마리아의 대관식과 같은 성스러운 순간에 함께 등장한다. 이러한 경우에 천사 중에서도 특히 붉은 세라핌이 화환의 형태나 때로는 거의 후광이나 만돌라 같은 형태를 이루며 경배 받는 대상의 주변에 배치된다. 보좌에 앉은 성모 마리아나 아기 예수의 중세적 이미지에는 그 주위를 둘러싼 수많은 천사들이 조용히 경배하는 모습이 등장한다. 르네상스 시대의 '신성한 대화' 장면에서 경배하는 천사들은 제단화

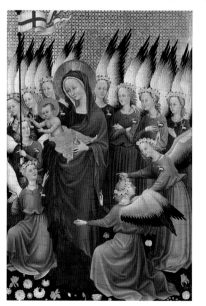

▶ 영국의 화파,
〈성모 마리아와 아기 예수를
경배하는 천사들〉, 1397-99,
윌튼 두폭화의 일부,
런던, 국립미술관

에 단순히 등장하기도 하고, 향로를 흔든다거나 커튼을 연다거나 신실한 이들을 경배에 초대하는 등의 서로 다른 임무를 행하는 모습의 일반 형상으로 다루어지기도 한다. 한편 그리스도 탄생 장면에 등장하는 천사들은 성모 마리아, 목자들과 함께 아기 예수를 경배하는 모습으로 묘사된다.

배경에는 엷은 청색의 모자가 달린 의복을 입고
청색 날개를 단 두 천사가 무릎을 꿇고 있다.
그들은 희미하게나마 케루빔의 고대 이미지를
연상시킨다.

성모 마리아와 천사의
행동에 따라 목자들도
아기 예수를 경배하기
위해 무릎을 꿇는다.

14세기 후반부터 널리 보급되기 시작한 그림 원형으로,
푸른 빛의 옷을 입고 무릎을 꿇고 있는 성모 마리아가
하느님의 아들인 그리스도를 경배하고 있다.

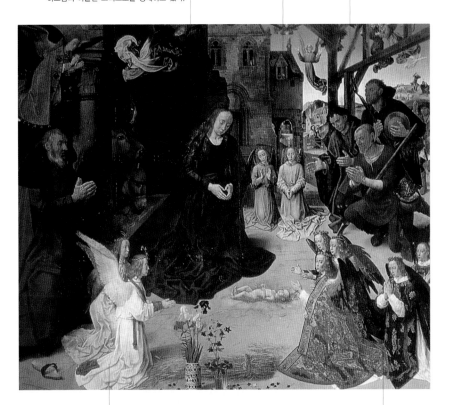

흰 의복을 입은
두 천사(그 중
앞에 있는 천사는
성직자의 영대를
하고 있다)가
무릎을 꿇고 아기
예수를 바라보고
있다.

전면에 그려진 여러 천사들은 왕관을 쓰고 화려한 망토를 두르고 있다.
뒤에 있는 천사는 달마티카를 입고 있다. 이와 같이 의복에 따라 천사의
다양한 계급이 구분되기도 한다.

▲ 후고 반 데르 구스,
〈그리스도의 강탄〉, 1475,
포르티나리 세폭제단화의 일부,
피렌체, 우피치 미술관

천사들의 행적

천사들은 구약성서나 신약성서에서 성인의 삶에 관한 이야기 속 여러 사건에서 주인공으로 등장한다.

Angels in action

● **정의**
하느님 명령의 전달자이며 실행자

● **장소**
지상

● **시기**
역사 속 모든 시대

● **성서 구절**
창세기 18장, 19장, 21장, 22장, 32장/ 열왕기상 19장/ 루가 복음서/ 사도행전 12장/ 요한 묵시록

● **관련 문헌**
경외서와 복음서들, 야코부스 데 보라지네 《황금전설》, 성인들의 일생에 관련된 이야기

● **특징**
천사는 하느님의 메시지를 전달하는 것 외에 인간의 생활에 다양하게 관여한다. 악마의 유혹을 견딜 수 있게 해주고, 몰아의 경지에 빠진 이들과 함께기도하며, 힘을 주거나, 지상의 일상 중에 일어나는 일을 돕는다.

● **이미지의 보급**
미술사 전체에 걸쳐 광범위하게 보급되었지만, 19세기 무렵부터는 축소되기 시작했다.

인간의 역사에서 천사의 존재는 구약성서에서 이미 증명되었다. 천사들은 하느님의 사자이며 전달자로서 많은 이야기에 등장해 자신들의 신성한 정체가 밝혀질 때까지 인간으로 가장하기도 하고 인식하기 어려운 모습으로 등장하기도 한다. 주로 그들은 많은 이들에게 도움과 격려를 주는 신실하고 신중한 존재로 묘사되지만, 소돔과 고모라에서와 같이 하느님이 내리는 징계의 역할을 대신 하기도 한다. 신약성서에서 천사들의 활약은 그리스도의 탄생과 같은 신성한 순간들과 이집트로의 피신이나 겟세마네 동산에서의 기도와 같은 그리스도의 고난의 순간들에서 찾아볼 수 있다. 또한 그들은 성인들의 전 생애에 걸쳐 다양하게 등장하기도 하는데, 그리스도의 충실한 신하인 이 성인들은 수많은 유혹이나 몰아의 경지에 빠진 순간에 천사들에게 기대어왔다. 예를 들면, 성 야곱과 이시도르의 삶에서와 같이 천사는 성인들에게 위로가 되고 일상의 잡다한 일들에 도움을 주는데, 이는 하늘이 극히 세속적인 상황에서도 신실한 이들을 돕는다는 믿음을 널리 알리는 역할을 한다.

천사는 왼손으로 롯이 떠나야 할 곳을
가리키고 있다. 창세기 19장의 시작
부분에서만 천사라 불리는 두 '인간'은
롯과 그의 가족들이 가는 길을 인도하지 않고,
소돔을 벌하기 위해 뒤에 머문다.

롯을 구하고 있는 천사는 오른손으로 그의 팔을 잡고
소돔이 곧 붕괴될 것이기 때문에 서둘러 떠날 것을
재촉하고 있다.

늙은 롯의 뒤에서 천사가 딸들과 함께
서둘러 떠나도록 롯을 재촉하고 있다.

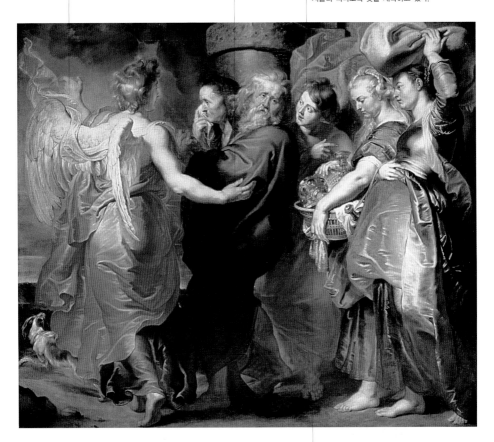

◀ 로렌초 로토
〈성인들과 있는 성모 마리아와
아기 예수〉(일부), 1527-28,
빈, 미술사박물관

롯의 가족은 그들이 짊어지고 갈 수 있을 만큼
짐을 쌓아 서둘러 떠나고 있다. 짐 중에
금잔들이 묘사되어 있다. 롯의 딸들과 부인은
그와 함께 떠나지만, 절박한 위험을 믿지 못한
사위는 뒤에 남아 있다. 롯의 부인은 도시를
뒤돌아보지 말라는 경고를 무시한 채
돌아보았다가 소금 기둥으로 변하게 된다.

▲ 페테르 파울 루벤스,
〈소돔을 도망치는 롯의 가족〉,
1614년경, 새러소타,
존 앤드 메이블 링글링 미술관

천사들의 행적

아브라함을 방문한 세 사람이 천사로
묘사되었다(창세기 18장). 그는 천사들을
자신의 하느님으로 받아들인다. 이 천사들은
성 삼위일체의 출현으로 해석된다.

아브라함의 부인인 사라가 사는 텐트는
여기서 대리석 건물로 표현되었다.
천사들은 이미 늙은 아브라함과 사라에게
아들이 생길 것이라는 예언을 남긴다.
사라의 몸짓은 천사들의 예언에 대한
불신을 보여준다. 이러한 사라의 몸짓은
수태고지 장면의 성모 마리아와 흡사하다.

아브라함은 세 명의 손님을 위해 사라가
준비한 빵을 권한다. 이 부분이 언급된 성서에
따라, 빵을 손으로 만지지 않는 아브라함의
몸짓은 신성한 그의 기질을 보여준다.

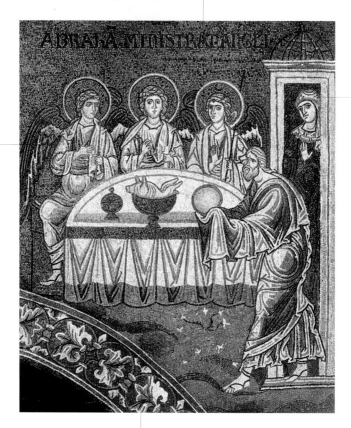

테이블 위에는 잔과 커다란 그릇이 놓여 있다.
그릇 안에는 성서에서 언급한 송아지 대신 양이
담겨 있다. 아브라함이 들고 있는 빵은 성체의
희생에 대한 명확한 전조를 의미한다.

▲ 〈세 천사의 말을 경청하는 아브라함〉,
12-13세기, 모자이크,
몬레알레, 대성당

성서에 묘사된 사라의 텐트가
곳간으로 묘사되어 있다.

사라는 자신에게
아들이 생길 것이라는
예언을 남기는 천사
앞에 두려워하며
공손히 무릎을 꿇는다.
자신이 너무 늙었기
때문에 그 예언을 믿을
수 없는 사라의 마음은
웃고 있는 얼굴을 통해
드러난다.

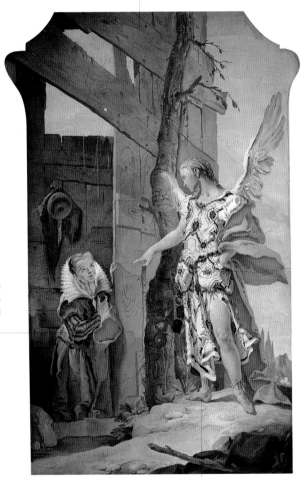

단호하고 권위적으로 보이는 천사가 사라를
꾸짖고 있다. 그는 사라에게 아들이 생길
것이라는 예언을 반복해서 전하고 있으며,
하느님의 전능하심에 대한 불신에서 비롯된
사라의 웃음을 질책하고 있다.

▲ 잠바티스타 티에폴로,
〈사라 앞에 나타난 천사〉, 1726-29,
프레스코, 우디네, 대주교 저택

천사들의 행적

젊은 천사가 하갈 앞에 나타나 우물이 어디 있는지 알려준다. 이 우물에서 염소 가죽으로 만든 주머니에 물을 채워 어린 이스마엘의 목을 축인다. 천사는 "두려워 말라, 하느님이 저기 있는 아이의 목소리를 들었나니"(창세기 21:17)라는 하느님의 메시지를 전달한다.

아브라함은 이집트인 노예 하갈로부터 첫 아들 이스마엘을 얻었으나, 그 아들은 본처인 사라에게서 이삭이 탄생하자 쫓겨나게 된다. 하갈은 사막에서 길을 잃고 목마름에 괴로워하며 천사가 구하러 오기 전까지 절망하며 엎드려 울고 있었다.

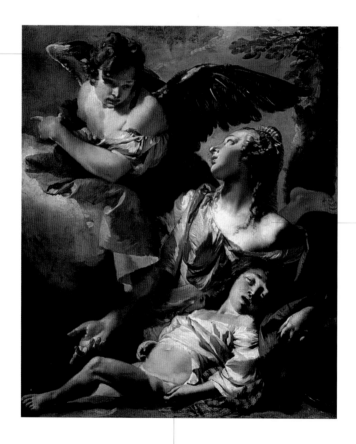

▲ 잠바티스타 티에폴로, 〈하갈과 이스마엘〉, 1732, 베네치아, 산 로코 대신도회

이스마엘은 탈수 현상을 일으키며 쓰러져 있다. 성서에 따르면 하갈은 그가 죽는 것을 차마 볼 수 없어 그를 멀찌감치 놓아두었다고 한다. 하지만 여기서는 화면 구성상 함께 나란히 있는 모습으로 묘사되었다. 아들을 안고 있는 어머니의 자세는 피에타를 연상시킨다.

화가는 천사에게 넓은 소매의 조끼와 셔츠,
그리고 그림자 속에 가려진 하의에서 알 수
있듯이 당시의 의복을 입혔다.

때마침 들어온 천사와
그의 목소리를 들은
아브라함은 꼭 쥐고 있던
이삭의 머리를 천천히
풀어준다. 그리고 이
소년은 천사의 메시지를
의심하며 듣고 있다.

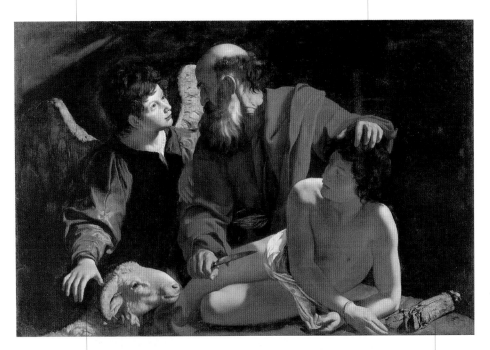

성서에 따르면 이 장면에서 천사의 모습은
보이지 않고 목소리만 들려야 한다. 그리고
그 목소리를 들은 아브라함은 마침 덤불 속에서
뿔이 걸려 잡혀 있는 숫양을 발견하게 된다.
이 이야기에서 가장 많이 다루어지는 장면은
아들을 제물로 바치려는 이 족장의 손을
순간적으로 멈추게 하는 천사의 메시지 전달
장면이며, 때에 따라 천사는 희생물로 양을
붙잡고 있는 모습으로 묘사되기도 한다.

사실적으로 묘사된 이 부분은 어둠
속을 밝히는 횃불로서 이제 막
행해지려 했던 희생의 증거이다.

▲ 카라바조,
〈이삭의 희생〉, 1599년경,
프린스턴, 바바라 피아세카 존슨 컬렉션

멀리 비치는 빛은 밤의 어둠을 깼다.
이 장면은 해뜨기 전까지 야곱이
밤새도록 천사와 씨름하는 에피소드를
다룬다(창세기 32:24-29).

야곱에게 정체를 밝히지 않고 씨름하는 이는
천사로 해석된다. 그 때문에 이 작품에서는
야곱과 싸우고 있는 이를 날개 달린 젊은이로
묘사했다. 격렬한 싸움으로 날개 하나가
뒤집어져 있다.

밝게 빛나는 금빛줄기와 같이
천사의 곱슬거리는 아름다운
머리카락은 싸움으로 헝클어졌다.

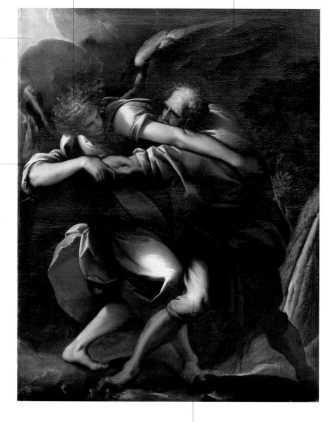

이 천사는 야곱에게
자신이 누구인지
밝히지 않는다.
그 이유는 인간이
신의 본질을 알도록
허락되지 않기
때문이다.

▲ 모라초네(피에르 프란시스코 마추첼리),
〈천사와 싸우는 야곱〉, 1609-10년경,
밀라노, 디오세사노 미술관

야곱은 상대가 자신을 가볍게
공격했음에도 불구하고 엉덩이뼈가 탈골되자,
자신이 범상치 않은 상대와 싸우고 있음을
깨닫게 된다. 야곱의 구부러진 다리는
뼈가 골절되었음을 보여준다.

천사는 엘리야를 두 번 흔들어 깨우며, 그에게 일어나 그의 머리 위에 놓인 음식을 먹으라고 말한다.

천사가 가져다 준 음식을 먹은 뒤, 엘리야는 더욱 힘을 얻어 마흔 번의 낮과 마흔 번의 밤을 걸어 하느님의 산인 호렙 산에 도착한다.

천사는 엘리야를 위해 컵과 물병, 그리고 뜨거운 돌에서 구운 빵 조각을 준비했다. 이 음식을 먹고 힘을 얻은 엘리야는 사막에서 죽지 않고 다시 여행길에 오르게 된다.

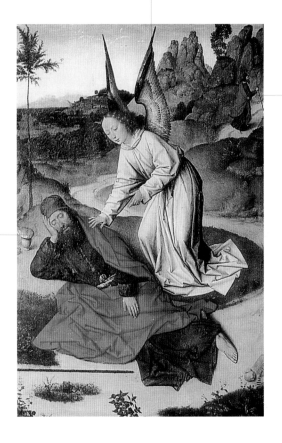

▲ 디에릭 보우츠,
〈사막에 있는 선지자 엘리야〉, 1464-68,
루뱅, 생 피에르 교회

천사들의 행적

작은 세 천사들은 그리스도가 탄생할 오두막의 지붕을 덮는 볏짚을 정리하느라 바쁘다.

한 천사는 빈약한 지푸라기로 만들어졌지만 그 위에 붉은 양탄자를 깐 성모 마리아의 침대 위에 베개를 가지런히 하고 있다. 그녀의 뒤에 있는 구유에는 황소와 원숭이가 있다.

벌거벗은 아기 예수는 거침없이 걸어 다닌다. 자신의 기저귀를 잡아 빼고 요셉과 함께 놀며 성모 마리아를 향해 손을 흔든다.

노래하는 세 천사의 이미지는 작품에 활력을 준다.

성 가족이 필요한 것을 제공하기 위해 항상 준비하고 있는 천사들에 대한 전통은 경외서 자료와 대중적인 종교로부터 유래했다. 여기서 두 천사는 요리를 하느라고 매우 분주하다.

▲ 로워 라인의 화파,
〈천사들과 함께 있는 성 가족〉, 1425년경,
베를린, 회화미술관

물을 옮기고 있는 천사는 오두막 밖에 위치한 샘으로부터 물을 가져온다. 이 샘은 은혜의 샘을 연상시킨다.

여전히 깊이 잠들어 있는 이 목자의
등 뒤로 천사가 내려오며 계시가 전해지지만,
이를 전혀 알아채지 못한다.

구세주의 탄생에 대한 소식을 가지고 온 천사는
신성한 빛에 둘러싸여 있다. 천사의 모습은 발이
보이지 않게 표현됨으로써 그의 영적인 본질이
강조된다.

잠들어 있던
목자는 천사의
빛과 그의
메시지에 깜짝
놀라 뒤돌아본다.

이 초자연적인 사건을
이해할 수 없는 개가
당황해 짖어대고 있다.

▲ 타데오 가디,
〈목자들에게 그리스도의 탄생을 알리다〉,
1328년경, 프레스코,
피렌체, 산타 크로체 성당, 바론첼리 예배당

천사들의 행적

경외 복음서에 따르면,
젊은 천사는 성 가족이
이집트로 피신하는 동안
함께하며 당나귀를 이끌고
길을 인도한다.

화면의 한 쪽 끝에서 성 요셉은
막대로 당나귀를 몰고 있다.

▲ 베네데토 브리오스코(추정),
〈이집트로의 피신〉, 1490년경, 부조 조각,
아콰네그라 교회, 산 토마소

당나귀 위에 앉아 있는 성모 마리아는 한 손에는 아기 예수를,
다른 한 손에는 책을 들고 있다. 성모 마리아는 그녀를 둘러싼
사건에서 동떨어진 것처럼 보인다. 이 둘의 자세는 후에
'성모 마리아와 아기 예수'의 도상으로 부흥하며, 이 책은
지혜의 보좌를 의미하는 성모 마리아의 상징물이다.

두 푸토가 커다란 왕관을
성모 마리아의 머리 위에
얹으려 하고 있다.

작업실에서 푸토가 나무 부스러기들을 치우며
성 요셉을 돕고 있다.

푸토가 바닥을
쓸고 있다.

푸토가 바닥을
닦기 위해 물을
뿌리고 있다.

성모 마리아가 아기 예수를 경배하는 동안,
천사는 아기 예수를 괴롭히는 파리들을
쫓고 있다. 이는 파리가 악마의 상징임을
알려주는 것이기도 하다.

▲ 알브레히트 뒤러,
〈성모 마리아와 아기 예수〉, 1496년경,
드레스덴, 회화관

아기 예수를 어르다가 잠에 빠진 성모 마리아는
그들이 머물고 있는 베들레헴의 동굴 안에
천사가 왔음을 알아채지 못한다.

빛나는 옷을 입은 천사가 날개를 펼친 채 서서
요셉의 어깨에 손을 대며 부드럽게 이야기하고 있다.

복음서에 따르면, 천사는 요셉의 꿈속에 등장한다.
여기서는 이 내용이 잠들어 있는 요셉의 모습으로
표현되었다.

▲ 렘브란트,
〈성 요셉의 꿈〉, 1645,
베를린, 회화미술관

날개 없는 어린 천사는 성서의 내용을 충실히
반영하는 표현이다. 인간의 모습을 하고 있는
천사의 영적인 존재감은 그림자를 그려 넣지
않는 방식으로 표현되었다.

천사는 그가 전할 계시가 내려온 위를 향해
손을 펼치고 있다.

늙은 요셉의 무릎 위에 펼쳐져 있는 책은
이 사건이 성서에 근거한 것이라는 것임을
의미하는 것이다.

깊은 잠에 빠진 성 요셉은
꿈속에서 천사의 계시를 받는다.

▲ 조르주 드 라 투르,
〈성 요셉의 꿈〉, 1640년경,
낭트, 순수미술관

천사들의 행적

세례자 요한은 복음서에 근거해 가죽으로
만든 옷을 입고 있는 모습으로 묘사되었다.

예수가 세례를 받을 때 들려온 말씀을 시각적으로 표현하기 위해,
화가는 하느님을 별로 가득한 무지개 안의 천국에 있는 것으로
묘사했다.

요단 강에 들어가 허리까지 담그고
세례를 받는 예수의 머리 위에 성령의
비둘기가 내려 앉아 있다.

▲ 조반니 바론치오,
〈그리스도의 세례〉, 1330~40년경,
워싱턴, 국립미술관

화려한 의복을 입은 두 천사가 강독에서
예수의 옷을 든 채 기다리고 있다.

마르코와 마태오 복음서에서 묘사된 것과 같이
그리스도가 악마의 시험을 이겨내자 천사들이 와서
그를 경배하고 있다.

두 어린 천사는 화면 구성상
장식의 역할로 배치되어 있다.
이러한 구도는 르네상스 시기 동안
널리 유행했다.

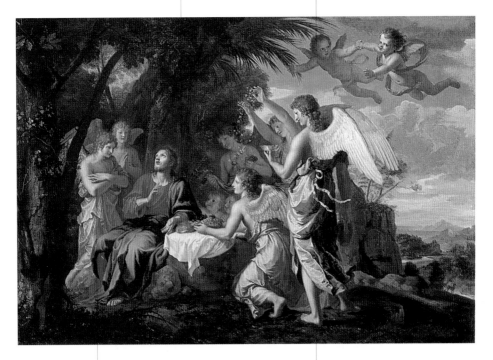

일부 천사들이 악마가 그리스도로 하여금
자신을 경배하도록 시험했던 고난을
이겨낸 그리스도를 경배하고 있다.

그리스도가 돌을 빵으로 바꿔보라는
악마의 시험을 거절한 뒤,
젊은 천사가 그에게 음식과 꽃을
들고 다가가고 있다.

▲ 자크 스텔라,
〈천사와 함께 있는 그리스도〉, 1650년경,
피렌체, 우피치 미술관

천사들의 행적

다섯의 어린 천사들이 채찍, 십자가, 식초가 흠뻑 스며든 해면을 꽂은 갈대, 그리고 그의 옆구리에 상처를 입힐 창과 같이 예수가 곧 받게 될 수난에 사용되는 도구들을 들고 나타난다.

예수는 제자들을 남겨두고 홀로 하느님께 고뇌의 기도를 드리고 있다.

사도 베드로, 야고보, 요한(입을 벌리고 자고 있는 가장 어려 보이는 사람)은 깊은 잠에 빠져 있어 예수와 함께 기도하지 못한다.

유다는 종교의회에 의해 보내진 군인들을 끌고 예수를 체포하러 가고 있다.

▲ 안드레아 만테냐,
〈올리브 나무 동산에서의 고뇌〉, 1459년경,
런던, 국립미술관

이 장면은 그리스도가
십자가에 못 박히기 전에 한
기도 중에 "이 잔을 내게서
옮겨주시옵소서"라고 기도한
장면을 나타내는 가장
전형적인 도상으로, 천사가
예수에게 잔을 건네주고 있다.

천사는 예수가 십자가에 매달리기 전에 비탄과 고뇌에
빠져 기도하는 동안 그를 보호하기 위해 보내진다.
이 천사는 빛나는 흰색 옷을 입고 있으며, 이 의복은
그들이 하느님의 사자임을 보여주는 증거이다.

앞으로 닥칠 수난에 대한 고뇌로
예수는 무릎을 꿇고 기도하고 있다.

멀리에서는 유다가
데려온 군인들이
예수를 체포하기
위해 다가오고 있다.

이들은 예수가 겟세마네
동산에 기도하러 갈 때
함께 하기를 원했던
사도들로, 사도 야고보와
베드로 그리고 그 옆에
이들 중 가장 어린 요한이
잠들어 있다.

예수를 세 번이나
부인하지만 결국에는
순교할 때까지
그리스도의 증거자가
되어 포교하게 되는
사도 베드로 옆에는
신실함의 상징인 나무
덩굴이 자라나 있다.
또한 덩굴이 자라나는
암석은 다음과 같은
예수의 말씀을 암시한다.
"너는 베드로니, 내가 이
반석 위에 내 교회를
세우리니."(마태오 16:18)

▲ 엘 그레코,
〈겟세마네 동산에서의 기도〉, 1605-10,
안두하르, 산타 마리아 교회

천사는 예수의 죽음을 확인하기 위해
상처 난 옆구리로부터 흘러나오는
피를 큰 잔에 받고 있다(요한 19:34).
성찬식과 연관된 이 모티프는
중세의 예술작품에 널리 사용되었다.
'성배'의 전설에 대한 놀라운 관심은
이러한 모티프를 널리 퍼트리는 데
중요한 역할을 했다.

한 천사가 예수의 손에 난 상처에서
흐르는 피를 잔에 받고 있다.

성모 마리아는 십자가 아래에서 끝까지
머문다. 예수는 그녀를 요한에게 맡긴다.

사도 요한은 십자가 아래에서 비통해 하며
예수의 죽음을 바라보고 있다.
그는 이때의 상황을 복음서에 기록했다.

▲ 마테오 조바네티(추정),
〈십자가 책형〉, 14세기 후반, 프레스코,
비테르보, 산타 마리아 누오바

가시면류관이 머리에서 벗겨져 있으며,
그리스도의 몸으로부터 모든 고통의 흔적이
제거되었다.

천사는 애도의 자비로운 몸짓으로
죽은 예수의 손을 깍지 낀 채
꼭 잡고 있다. 이는 매장 이전에
행하는 마지막 경배의 장면이다.

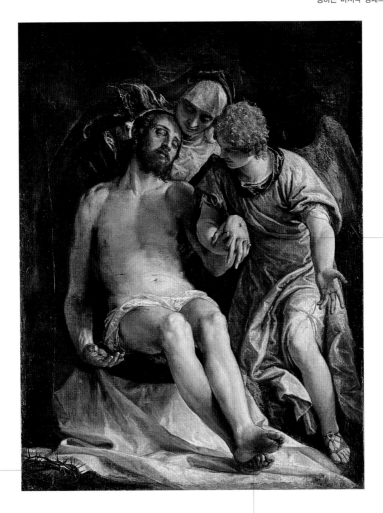

예수의 다리는 여전히
십자가에 못 박혔을
때처럼 겹쳐져 있다.

▲ 파올로 베로네세,
〈피에타〉, 1576-82,
상트페테르부르크, 에르미타슈 미술관

향유 단지를 들고 있는 여인은
막달라 마리아로 보인다.
성서에 따르면 그녀가 그리스도의
매장을 준비하기 위해 단지를 들고
왔으며, 복음서의 다른 일화에 등장한
것과 같이 예수의 머리와 발에 향료를
발랐던 장본인이기 때문이다.

여자들은 텅 빈 무덤과 천사의 출현으로
깜짝 놀란다.

동틀 녘의 햇빛은 이 여자들이 무덤에 온 시간이
이른 아침임을 암시한다(마르코 16:2).

▲ 안니발레 카라치,
〈무덤의 여인들〉, 1590년경,
상트페테르부르크, 에르미타슈 미술관

흰색 옷을 입은 천사가
무덤 앞에 나타나,
여인들에게 무덤을
가리키며 십자가에 달려
죽은 그리스도가
살아났기 때문에 무덤이
비었음을 알린다.

여러 자료에 따르면, 베드로는
천사가 다가와 베드로의 옆구리를
만졌기 때문에 일어났다고 알려져
있다. 하지만 여기서는 하늘에서
내려온 천사의 빛과 목소리 때문에
감옥 속의 베드로가 일어난 것으로
묘사하고 있다.

천사가 나타나 감옥에 밝은 빛을 비춘다.
빛은 천사의 움직임에 따라 천사의 팔에서
베드로의 얼굴로 이어진다.

감옥 속에서 베드로를 묶고 있던 사슬이 여기서는 이미 풀려 있다.
성서에는 천사가 나타나 일으켜 세울 때 그의 손에서 풀어진 것으로
되어 있다(사도행전 12:7).

▲ 게라르트 반 혼트호스트,
〈사도 베드로의 해방〉, 1618년경,
베를린, 회화미술관

천사들의 행적

요한 묵시록에서 천사가 최후의 심판이 시작될 것임을 알릴 때 사용하는 이 나팔은 죽음이라는 것이 영혼과 하느님이 재회하는 순간임을 알려준다. 이 모티프는 특히 반종교개혁 당시 많이 다루어졌다.

천사가 나팔을 불고 있다. 요한 묵시록에는 이러한 천사의 모습에 대한 자세한 언급이 없기 때문에 일반적으로 날개를 단 어린 모습으로 묘사되었으며, 구름 안에 있는 천사는 온전한 인간의 모습이 아니다.

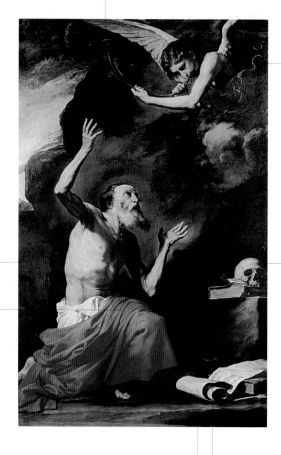

《황금전설》에 따르면, 성 예로니모는 발톱에 가시가 박혀 상처를 입은 사자를 베들레헴 수도원에서 치유해 주었고, 그 후 사자는 결코 그의 곁을 떠나지 않았다고 한다. 자비는 난폭한 야수까지도 길들일 수 있음을 의미한다고 해석된다.

해골은 성 예로니모의 상징물 가운데 하나로, 바니타스와 죽음에 대한 묵상의 상징이다.

때로 왕관과 함께 표현되는 추기경의 주홍색 망토는 그가 성 예로니모임을 알려주는 상징물로 사용된다. 하지만 이것은 그가 추기경이었다는 중세의 잘못된 생각에서 비롯된 것이다.

▲ 주세페 데 리베라, 〈성 예로니모와 최후의 심판의 천사〉, 1626, 나폴리, 카포디몬테 미술관

서적과 글이 기록된 양피지 두루마리는 학자의 도상적 상징물로서, 성 예로니모의 경우 이것들은 그가 행한 많은 성서 주석 작업과 라틴어로 번역한 불가타 성서를 의미하는 것이기도 하다. 두루마리 위에 쓰여 있는 헤브라이 글자는 그가 번역한 성서를 연상시킨다.

회개하는 은둔자의 상징물 가운데 시간을 재기 위해 사용하는 모래시계는 지상의 것들이 덧없음을 의미한다.

천사는 성 로무알두스를 괴롭힌 악마를
거칠게 때리고 있다. 그가 영적 생활과
성인들의 고행을 보호하는 수호
천사임을 알 수 있다.

성인을 유혹하는 자는 갈고리 발톱이 달리고
피부색이 어두운 악마와 같은 이미지로
묘사되었다. 이것은 악마를 검은색으로
묘사했던 고대의 신념을 반영한 것이다.

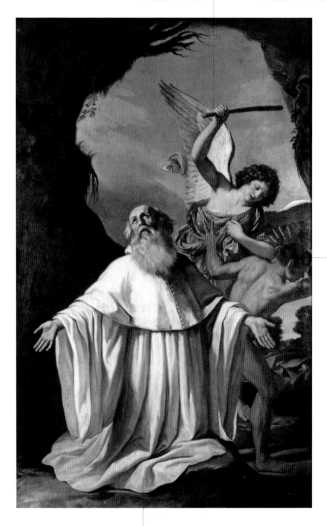

흰색의 베네딕토 수도사 복장은
성 로무알두스가 성 베네딕토를 따르는
성인임을 알려준다.

▲ 구에르치노,
〈성 로무알두스〉, 1640년경,
라벤나, 시립회화관

천사들의 행적

알칼라의 성 디에고는 기도하는 동안 몰아의 경지에 빠진다.
수도원에서 그의 임무는 수도사들을 위해 저녁을 준비하는
것이었다. 그리고 그가 몰아의 경지에 빠져 천국에 들어가자,
천사들이 그를 대신해 저녁을 준비한다.

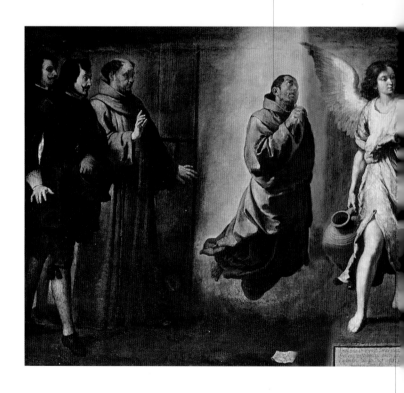

매우 은혜로워 보이는 두 젊은 천사는
다른 천사들이 부엌에서 하는 일을
주관하며 감독하고 있다.

▲ 바르톨로메 에스테반 무리요,
〈천사의 부엌〉, 1646,
파리, 루브르 박물관

수도사가 부엌에 들어왔다가
천사들이 바쁘게 부엌일을
하고 있는 것을 보고 놀란다.

한 천사는 오븐 앞에
서 있다.

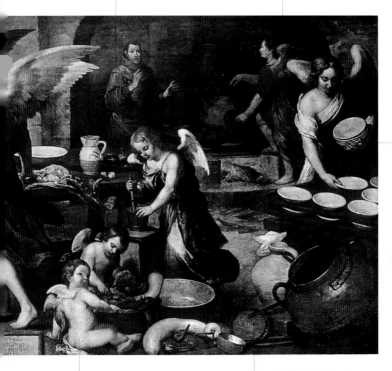

접시를 선반 위에
겹쳐 올리며 부지런히
식탁을 차리고 있다.

야채와 부엌 도구들로 구성된
복잡한 정물 묘사는 화가가 스페인 예술
전성시대의 예술가임을 보여준다.

어린 두 천사는(이들은 그들의 아주 자그마한 크기 때문에
'벌새 천사'로 불리기도 한다) 커다란 수도원 부엌에서
허드렛일을 돕느라고 바쁘다.

천사들의 행적

18세기 열린 하늘을 묘사한 화면 구도에는
천사들과 함께 아기 천사(혹은 대기 중의 푸토)가
등장하기도 한다. 이러한 아기 천사는 장난기
있게 그려져 르네상스의 원형들을 연상시킨다.

몰아의 경지에 빠진
성 프란체스코 곁에
등장한 천사는
프란체스코 수도회의
자료에서 기원한
것이지만, 이것은
트리엔트 공의회 이후에
전형적인 도상학의
일부로 받아들여졌다.

성 프란체스코는
그의 전통적인
상징물인 성흔과
두건이 달린 겉옷,
가는 새끼줄과 함께
표현되었다. 거기에
1470년 이후에야
알려진 로사리오(묵주를
돌리며 헌신적으로 드리는
기도)를 암송하기 위해
사용되는 묵주도 함께
묘사되었다.

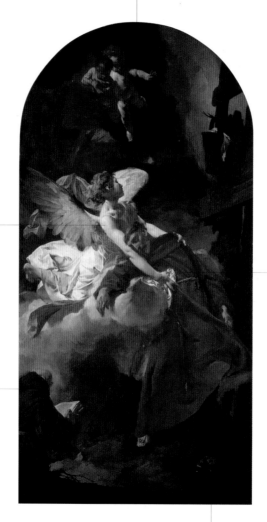

수도사 레오는
성 프란체스코의
몰아의 경지 장면과
몸에 성흔이 생기는
장면 모두에
등장한다.

▲ 잠바티스타 피아체타,
〈몰아의 경지에 빠진
성 프란체스코〉, 1729, 비첸차,
팔라초 키에리카티, 시립미술관

트리엔트 공의회 이후에 그려진 고행하고
묵상하는 성 프란체스코의 초상화에는 은둔자의
일반적인 상징물인 해골이 등장하는데,
이것은 바니타스의 상징이기도 하다.

358 ✤

수호 천사는 주로 어린이와 함께 있는 천사의 이미지로 묘사된다. 이는 어린이에게 기도하는 법을 가르쳐 주거나, 천국을 가리키거나, 자신의 방패를 이용해 악으로부터 보호하는 모습으로 묘사된다.

수호 천사

The Guardian Angel

각각의 인간의 탄생에서 죽음에 이르기까지 그를 보호하는 수호 천사가 있다는 믿음은 성서의 여러 부분에 근거한다. 예를 들면 욥기, 토비트의 인생에서 벌어지는 여러 사건에서 천사는 그와 그의 아들 곁에 항상 함께할 것이라는 내용이 다루어진 토비트서, 그리고 수호 천사에 대한 예수의 말씀이 담겨 있는 마태오 복음서가 있다. 한편 4세기 카이사리아의 교부 성 바질은 모든 인간 옆에는 천사가 있고, 전 생애를 통해 그들의 보호와 인도를 받는다고 단언했다. 수호 천사의 도상은 대천사 라파엘과 미카엘의 도상으로부터 일부 유래했다. 예를 들어 어린 토비아를 호위하는 행동에서는 성 라파엘, 그리고 악마와 싸우는 행동에서는 미카엘의 도상이 적용되었다. 수호 천사의 이미지는 수호 천사에 대한 헌신과 관련된 문헌의 유행과 교황 바오로 5세의 축일에 가톨릭 달력의 이미지로 사용되면서 17세기 이후 널리 알려지기 시작해 지속적으로 널리 받아들여졌다. 수호 천사의 도상은 때에 따라 커다란 창을 이용해 혹은 악으로부터 어린이를 보호하는 장면이나 선의 길로 인도하는 모습으로 묘사된다.

● **이름**
수호의 임무를 행하는 천사

● **정의**
모든 인간의 옆에는 태어나는 순간부터 죽는 순간까지 함께하는 천사가 있다.

● **성서 구절**
욥기 33장 23-24절/ 토비트(경외서) 12장 12-15절/ 마태오 복음서 18장 10절

● **관련 문헌**
교부 성 바질 《유노미우스를 반박하며》 3장 1절, 바르톨로메오 다 살루티

● **특징**
수호 천사의 임무는 보호하고 권고하고 중재하는 것이다.

● **이미지의 보급**
17세기부터 시작해 널리 보급되었다.

◀ 도메니키노
(도메니코 참피에리),
〈수호 천사〉,
1615, 나폴리,
카포디몬테 미술관

대천사 가브리엘

대천사 가브리엘은 전형적인 천사의 이미지에 따라 날개 달린 젊은 남녀 양성의 형상으로 묘사된다. 그의 상징물 중 하나는 성모 마리아의 수태고지 장면에서 들고 있는 백합이다.

The Archangel Gabriel

● **이름**
가브리엘은 '하느님은 강하다' 또는 '하느님의 사람'이라는 뜻의 헤브라이어에서 유래

● **활동과 특징**
성서의 역사 속에서 다양한 순간에 인류에게 하느님의 메시지를 전달한다.

● **수호성인**
언론종사자, 우편배달부, 라디오기사, 대사, 신문상인, 전달자, 우표수집가, 텔레비전과 원격통신 종사자의 수호성인

● **다른 연관 성인**
대천사 미카엘과 라파엘

● **경배**
1000년경부터 뒤늦게 경배되기 시작

● **축일**
미카엘, 라파엘과 더불어 9월 29일을 축일로 한다.

▶ 얀 반 에이크,
〈수태고지〉, 1425–30년경,
워싱턴, 국립미술관

하느님의 전달자인 가브리엘은 구약성서에서는 선지자 다니엘에게 두 번 나타나 하느님의 계시를 해석할 수 있도록 돕고, 메시아 도래의 전조를 보이는 역할을 한다. 또한 신약성서에서는 두 가지의 탄생을 알리는 중요한 임무를 수행한다. 그 중 하나는 즈가리야에게 나타나 그의 아들 세례자 요한의 탄생을 알리는 것이고, 또 하나는 그의 가장 중요한 임무였던 성모 마리아에게 그리스도의 탄생을 알리는 것이었다. 유대인들은 가브리엘이 모세의 매장과 아시리아 군대의 대패와 같은 인간의 역사적 사건에도 개입했다고 전한다. 또한 경외 복음서들에서 가브리엘은 대천사로 다루어지지만 도상학적으로는 어떠한 변화도 나타나지 않았다. 그는 특정한 상징물보다는 특정한 일화를 통해 다른 천사들과 구분된다. 가브리엘은 항상 흰 달마티카 튜닉과 그 위에 클라미스(고대 그리스 남자의 짧은 외투 – 옮긴이)와 같은 궁정의 고위 성직자 복장을 한 모습으로 그려지지는 않는다. 하지만 항상 천사와 대천사 모두의 상징물인 문지기가 드는 길고 가는 막대를 들고 있는 것으로 묘사되며, 때에 따라 이 막대는 성모 마리아에게 봉헌하는 백합으로 대체되기도 한다.

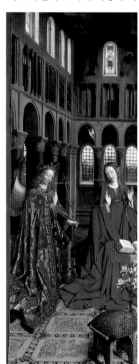

대천사 가브리엘이 세례자 요한의 탄생 소식을
전하기 위해 빛 속에서 등장한다. 한 손으로는
늙은 성직자를 가리키고 또 다른 한 손에는
두루마리를 들고 있다.

사원 안에서 즈가리야를
기다리고 있는 신자는
천사의 출현으로 놀란다.
하지만 루가 복음서에는
즈가리야만이 천사를
본다고 기록되어 있다.

즈가리야의 부인 엘리자베스는 태어난
아기의 이름으로 요한을 먼저 제안했고,
즈가리야 역시 이에 동의했다.
그들 머리에 있는 후광은 사각으로
묘사되었으며, 이는 그리스도의
등장 이전에 일어나는 성스러움을
구별해 표현한 것이다.

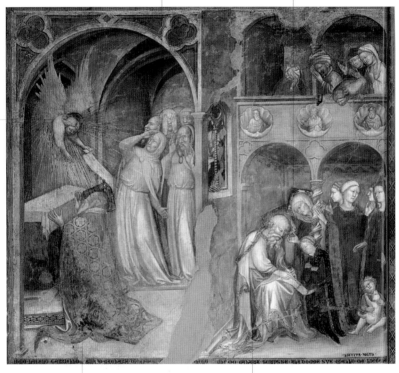

신전에서 무릎을 꿇고 향을 피우는
사제 즈가리야는 천사의 출현에
놀라며 천사의 메시지를 믿지 못한다.

가브리엘의 계시에 대한 불신으로 벌을
받는 즈가리야는 벙어리가 되었다.
그는 자신의 아이에게 지어줄 이름을
글로 적고 있는데 바로 이 순간
그는 다시 말을 할 수 있게 된다.

▲ 로렌조 살림베니,
야코포 살림베니, 안토니오 알베르티,
〈즈가리야가 받은 고지〉, 1416년경, 프레스코,
우르비노, 산 조반니 바티스타 기도실

대천사 가브리엘

도상학의 전통에 따라 성령의 비둘기는
성모 마리아를 향한 천사의 수태고지
순간에 등장한다.

성모 마리아가 느끼는 불안은
한 곳을 멍하니 바라보며 벽 뒤에
깊숙이 기댄 모습으로 표현된다.

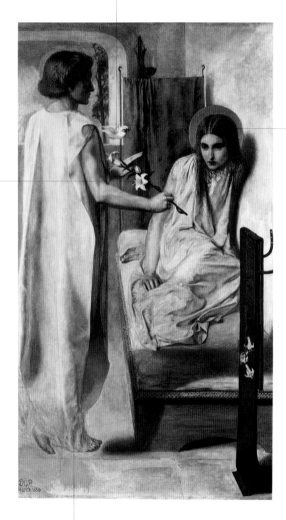

가브리엘은 성모 마리아의
처녀성을 상징하는 활짝
핀 백합을 들고 있다.
이 백합은 예수의 탄생을
알리는 장면에서 항상
나타나는 가브리엘의
상징물이 되었다.

▲ 단테 가브리엘 로제티,
〈수태고지〉, 1850,
런던, 테이트 갤러리

가브리엘은 도상학적 전통과는 달리
날개 없이 묘사되고 있다. 하지만 그의
발에 타오르는 불은 그가 초자연적
존재임을 보여준다.

묘사된 가브리엘의 이미지는
여러 개의 푸른 빛 날개를 단 케루빔을 연상시킨다.
천사의 여성스러운 얼굴은 강렬하면서도 신성한 빛을 발하고 있으며,
손을 올려 수태를 알리는 자세를 취하고 있다. 가브리엘의 전통적인
상징물은 등장하지 않았지만 화면 전체의 분위기로 그가 누구인지
알 수 있도록 묘사되었다.

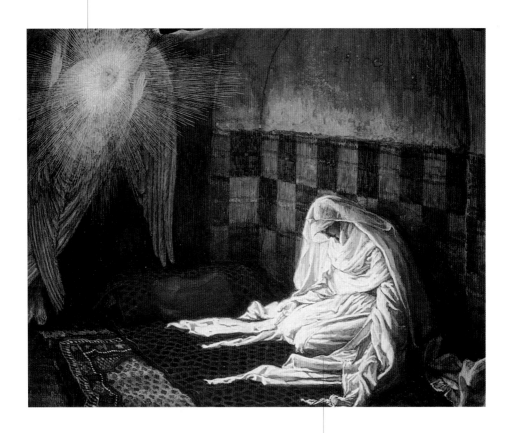

성모 마리아는 고개를 숙이고는 눈앞에 펼쳐지는
계시의 장면을 보려 하지 않는다. 그녀는 마치
이 사건이 꿈속에서 일어나고 있다고 생각하는 것 같다.

▲ 제임스 티솟,
〈수태고지〉, 1886–96,
뉴욕, 브루클린 미술관

대천사
미카엘

대천사 미카엘은 날개를 달고 갑옷으로 무장하고 악마와 싸우기 위한 검이나 창을 들고 있는 모습으로 그려진다. 때때로 그는 영혼의 무게를 재기 위해 저울을 들고 있는 모습으로 묘사되기도 한다.

The Archangel Michael

▶ 데니스 칼바어,
〈대천사 미카엘〉, 1582,
볼로냐, 산 페트로니오 대성당

미카엘은 구약성서의 다니엘서에서는 이스라엘 민족의 첫 번째 왕이자 수호자로 언급되며, 신약성서의 유다서에서는 대천사로 정의된다. 또한 요한 묵시록에서는 악마를 의미하는 용과의 전투를 승리로 이끄는 대천사로 묘사된다. 미카엘의 이미지는 너무 빨리 경배되기 시작한 때문인지 아니면 그의 도상 때문인지는 알 수 없지만 요한 묵시록에 묘사된 모습 그대로 형성되었다. 요한 묵시록을 근거로 하여 그는 최후의 심판에서 영혼의 무게를 재는 전능한 권세를 지닌 존재로 찬양받았다. 하지만 비잔틴 미술은 서방에서 유행한 악마와 싸우는 전사나 영혼의 무게를 재는 이미지로서의 미카엘보다는 궁정의 최고 성직자로 표현하는 것을 선호했다.

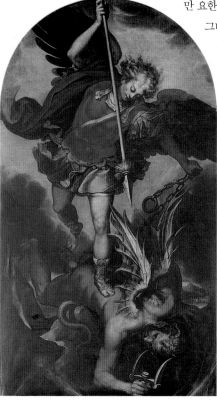

미카엘은 오른손에 교회 문지기를 상징하는
긴 막대를 들고 있다. 이 문지기들은 신성한
장소를 지키는 임무를 띤 이들을 의미한다.

천사들의 첫 번째 상징물인 날개는
고대 그리스 로마에 날개 달린 승리의 여신과
그보다 더 이전인 아시리아 문명에서 볼 수 있는
정령의 이미지에서 유래된 것이다.

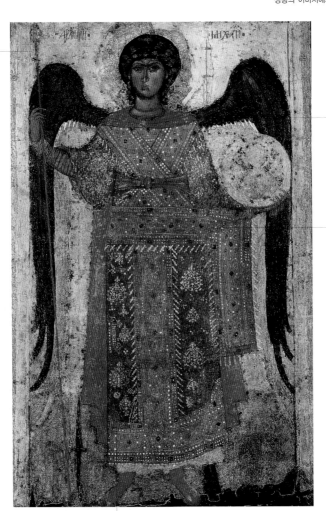

천군의 일원으로
여기서 미카엘은
비잔틴 궁정의
귀족들이 입었던
전형적인 복장인
로롬을 입고 있다.

비잔틴 세계에서 미카엘은
일반적으로 무장한 모습보다는
궁정의 고위 성직자의 복장을 입고
있는 모습으로 묘사된다.

▲ 〈대천사 미카엘〉, 1299년경, 성화,
모스크바, 트레티아코브 미술관

대천사 미카엘

미카엘의 방패에는 십자가의 이미지가
그려져 있다. 그리스도 부활의 전형과 같이
이것은 악에 대한 선의 승리의 표상이다.

배경에 등장하는 천군 천사들은
악마의 천사들인 반역 천사들과 싸워
그들을 땅으로 떨어뜨리고 있다.

성 미카엘이 악마와의 전쟁에서 사용하는 무기는
무주식(無柱式) 십자가이다. 이것은 매우 드물게
사용되지만 중요하게 다루어진 도상학적 세부 표현이다.

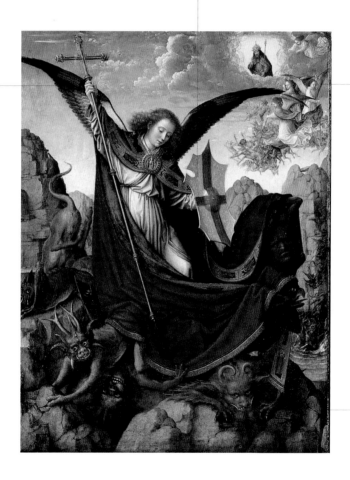

▲ 제라드 다비드,
〈일곱 가지 대죄와 싸우는 성 미카엘〉, 1510년경,
〈성 미카엘〉 세폭제단화의 일부, 빈, 미술사박물관

악마를 표현한 여러 괴물과 악마가
세상에 가져온 악령이 대천사의
발에 짓밟히고 있다.

6-7세기에 이르는
그레고리오 대제 시대에
있었던 로마 도시의
상상의 벽을 의미한다.

《황금전설》은 전염병이 창궐했을 당시
성 그레고리오의 생애에 걸친 여러 이야기를
다루고 있다. 교황의 선창으로 진행되는 기도를
제창하며 로마 도시를 도는 회개의 행진이다.
그들 중 그레고리오는 하드리아누스의
마우솔레움의 꼭대기에 등장한 천사를
보았다(그때부터 이곳은 산타첼로 성이라고 불렸다).
그가 검을 칼집에 넣는 것은 사람들이 기도의
응답을 받는다는 것이며 끔찍한 전염병도 멈추게
될 것임을 의미하는 것이다.

후광으로 둘러싸인 주교관은
많은 성직자들의 행렬에 교황이
참여하고 있음을 알려준다.

남자, 여자, 성직자가 행진하는 동안
함께 무릎을 꿇고 있는 것은
여기에 모든 백성들이 참여하고 있음을
의미하는 것이다.

▲ 아뇰로 가디,
〈산타첼로 성의 대천사 미카엘의 출현〉, 1470년경,
바티칸 시티, 피타코테카관

대천사
라파엘

라파엘은 커다란 날개가 달린 천사의 이미지로 다루어지며, 특히 그를 안내하는 물고기를 들고 있는 십대 소년의 이미지로 다른 천사들과는 확연히 구분된다.

The Archangel Raphael

- **이름**
 '하느님은 나를 치유하신다' 라는 의미의 헤브라이어에서 유래

- **활동과 특징**
 토비아를 인도하는 천사

- **수호성인**
 청소년, 여행자, 장님의 수호성인

- **특정 믿음**
 그는 항상 치유자로서 경배를 받았다.

- **다른 성인과의 관계**
 대천사 가브리엘과 미카엘

- **경배**
 특히 동지중해를 중심으로 방대하게 이루어졌다.

- **축일**
 가브리엘, 미카엘과 더불어 9월 29일을 축일로 한다.

구약성서에서 라파엘은 전지전능한 구세주와 대면하기 위해 항상 준비하는 일곱 천사들의 하나로 묘사된다. 그는 오직 경외서에서만 대천사로 언급된다. 토비트서(경외서)에서, 그는 장님이 된 의로운 노인인 토비트의 기도에 응답하기 위해 하느님이 보낸 전달자로 등장한다. 이 천사는 토비트의 아들 토비아가 20년 된 빚은 은 달란트 열 냥을 갚을 수 있도록 돈을 모으기 위해 떠난 여행에 함께한다. 아시리아에서 베디아(페르시아)의 라제스로 여행하는 동안, 오직 꼬리 끝으로만 정체를 드러내는 라파엘은 언제나 위험으로부터 토비아를 보호하며, 그가 티그리스 강에서 목욕을 하는 동안 그의 다리를 물려고 하는 커다란 물고기를 잡을 수 있게 돕기도 한다. 또한 라파엘은 토비아가 라구엘의 딸 사라와 결혼하도록 도와주기도 하는데 라파엘은 혼인날 밤에 항상 남편이 죽은 사라(이미 일곱 명이 죽었다)가 어떻게 하면 악마로부터 벗어날 수 있는지 토비아에게 알려준다. 빚을 갚을 만큼 돈을 모은 토비아는 사라와 함께 라파엘의 보호를 받으며 집으로 돌아오게 된다. 그리고 라파엘의 지시에 따라 실명한 아버지를 치유하게 된다.

▶ 도메니키노
(도메니코 참피에리),
〈토비트와 천사가 있는 풍경〉,
1610–12년경, 런던, 국립미술관

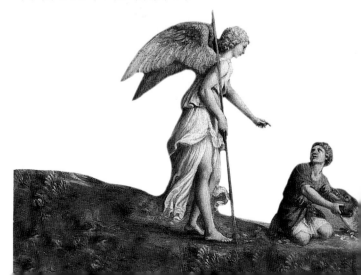

토비아의 아버지가
눈을 뜰 수 있도록
돕는 늙은 여인은
안나로, 토비아의
어머니이며
토비트의 아내이다.

모든 임무가 끝나는 순간에 자신의 정체를 드러낸 라파엘의 모습은
일반적인 천사와 같이 날개가 있는 모습으로 묘사된다.

일반적으로 어린 소년이나 십대 청소년의 모습으로
묘사되는 토비아는 라파엘의 지시에 따라 물고기에서
얻은 담즙으로 아버지의 실명을 치유한다.

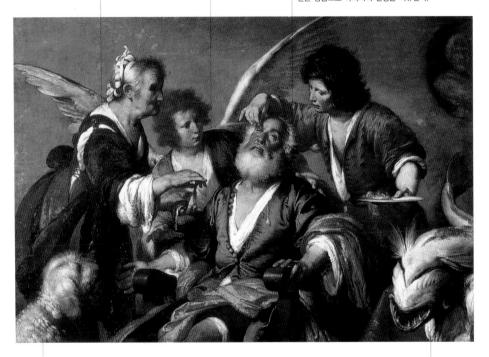

이 개는 예술가의 상상의 결과물이 아니라,
토비아를 따랐던 개에 대해 다룬 성서에
근거해 묘사된 것이다.

토비아를 집어삼켰던 커다란 물고기는
라파엘의 상징물 중의 하나이다. 이 물고기의
간과 담즙은 토비트의 실명을 고치는
치료제로 사용된다.

▲ 베르나르도 스트로치,
〈토비트의 치유〉, 1635년경,
상트페테르부르크, 에르미타슈 미술관

대천사 라파엘

라파엘은 토비트와 토비아가 준 수고의 대가를 거절하며
자신이 하느님을 따르는 일곱 천사 중의 하나라고
자신의 정체를 밝힌다.

뒤에 보이는 여인들은
토비아의 아내 사라와
토비트의 아내 안나이다.
그들은 라파엘에게 어떻게
보답할지에 대해 논의하고
있는 두 남자들 뒤에
서 있다.

토비트와 아들 토비아는
라파엘에게 받은 도움에
대한 대가로 큰 보상을
하려 한다.

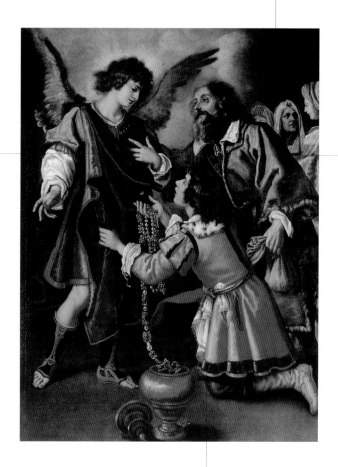

▲ 조반니 빌리베르트,
〈라파엘과 토비아의 이별〉, 17세기 후반,
상트페테르부르크, 에르미타슈 미술관

토비아는 무릎을 꿇고 있다.
기록에 따르면 라파엘이 자신의
정체를 밝히는 순간 토비아는
'놀라 자신의 얼굴을 숙였다'고 한다.

때때로 천사들은 영원성의 상징인 공작의
깃털로 만든 날개를 단 모습으로 묘사된다.

예수 탄생의 소식을 가지고 온
대천사 가브리엘은 그의 상징물이자
성모 마리아 순결의 상징인 만개한
백합을 들고 있다.

검을 들고 갑옷으로 전면 무장한 성 미카엘은
천군 천사의 대장으로 묘사된다.

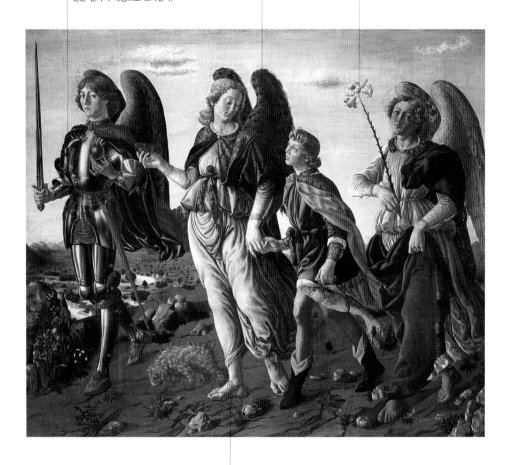

이 작품에서 가장 중앙에 묘사된 대천사 라파엘은
그의 모든 도상과 함께 표현되고 있다. 즉 어린
토비아의 손을 잡고 있으며, 옆에는 작은 개가 그들을
따르고 있다. 또한 소년은 물고기의 담즙과 간으로
만든 치료액과 물고기를 들고 있다.

▲ 프란체스코 보티치니,
〈세 대천사들과 토비아〉, 1470년경,
피렌체, 우피치 미술관

대천사
우리엘

날개 달린 남자로 묘사되는 우리엘은 도상적 상징물로서 지구를 품에 안거나 둘러싸인 모습으로 등장한다. 그는 젊은 세례자 요한을 인도한다.

The Archangel Uriel

- **이름**
 '하느님은 빛이시다' 라는 의미의 헤브라이어에서 유래

- **활동과 특징**
 경외서에 따르면 우리엘은 다섯 번째로 창조된 천사이고, 지상에 연금술을 등장하게 한 장본인이며, 최후의 심판을 알리기 위해 지상으로 보내진 천사이다.

- **수호성인**
 시간과 별들의 관리자

- **특정 믿음**
 특히 근대 천사론에서 높이 존경 받는다.

- **경배**
 아켄 공의회(789)는 우리엘을 경배의 대상인 천사에서 제외시켰다.

대천사 우리엘은 성 암브로시우스의 시대에 널리 경배되었지만, 오직 경외서에서만 나온다는 이유로 차츰 잊혀져 아켄 공의회(789)는 우리엘을 공식적인 천사의 목록에서 제외시키기까지 했다. 우리엘은 경외서인 에티오피아의 에녹서에서 주인공으로 등장하며, 에즈라의 네 번째 서에서는 하느님의 최후의 심판을 알리는 천사로 묘사된다. 또한 바르톨로메오의 경외 복음서는 우리엘을 다섯 번째로 창조된 천사라고 설명한다. 그는 특히 연금술(우리엘은 지상에 연금술을 가져온 장본인으로 알려져 있다), 카발라, 점성술과 관련된 천사의 유형으로 오늘날 주로 다루어지지만, 거기에도 그를 상징하는 특정한 도상은 존재하지는 않는다. 예술을 통해 도상이 형성되는데 예술은 대체로 공식 교회와 깊게 연관되어 있기 때문에, 공식적으로 천사 목록에서 제외된 우리엘의 도상은 형성되기 어려웠음을 짐작할 수 있다. 하지만 구체적인 도상은 없더라도 우리엘은 세례자 요한의 이야기에 주로 등장하기 때문에 그 정체는 분명히 확인할 수 있다. 그는 전통적으로 세례자 요한의 어린 시절, 그를 훈련시키기 위해 사막으로 인도했던 천사이기 때문이다.

▶ 안드레아 디 네리오,
〈세례자 요한을 사막으로 이끈 대천사 우리엘〉, 1350년경,
베른, 미술관

어린 세례자 요한의 손을 잡고 가는
대천사 우리엘은 다양하게 채색된
날개를 달고 있다.

세례자 요한이 거친 사막을 통과하는 동안 천사는
보살핌과 주의 깊은 몸짓으로 인도하고 있다.

아직 어린 세례자 요한은 하느님이 보낸 사자에게 맡겨졌다.
경외서에 따르면 에녹서에 기록된 일곱 대천사 중 한 명인 우리엘이
어린 세례자 요한을 사막으로 인도한 천사이다.

▲ 제노바의 화가,
〈천사가 세례자 요한을 사막으로 인도하다〉, 1292년경,
〈세례자 요한의 이야기〉(일부),
제노바, 성 아고스티노 미술관

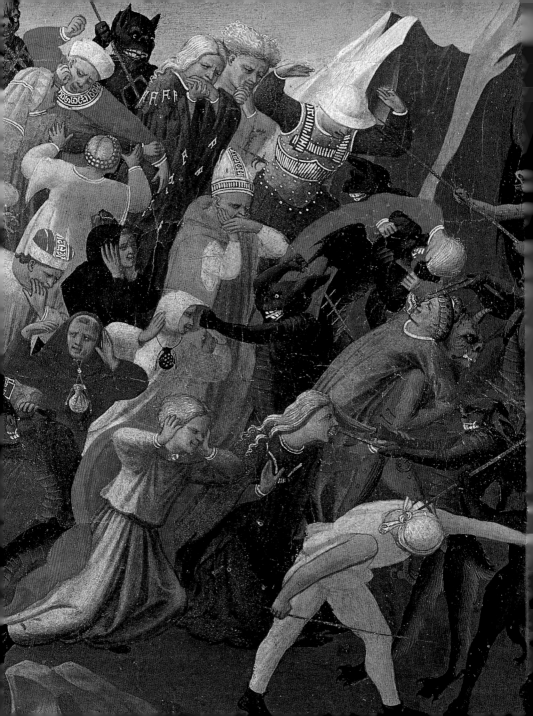

부록

주제 찾아보기 ✤ 미술가 찾아보기 ✤ 사진 출처

◀ 프라 안젤리코,
〈최후의 심판〉(일부), 1431-35년경,
피렌체, 산 마르코 미술관

- Archivi Alinari, Firenze
- Archivio Comune di Roma, Sovrintendenza BB.CC., Roma
- Archivio fotografico Oronoz, Madrid
- Archivio Mondadori Electa, Milano
- Archivio Musei Civici, Venezia
- © Archivio Scala Group, Antella (Firenze)
- Artothek / Blauel, Weilheim
- Centre régional de documentation pédagogique d'Auvergne / Alain Jean-Baptiste, Clermont-Ferrand
- Antonello Idini Studio fotografico, Roma
- The J. Paul Getty Museum, Los Angeles
- Office de Tourisme de la Ville d'Autun
- Paolo Manusardi, Milano
- © Photo RMN / M. Beck-Coppola, Parigi
- Antonio Quattrone, Firenze

일반적으로 천사라면 천국과 선한 것을, 악마라면 지옥과 악한 것을 연상할 것이다. 선과 악 사이에서의 갈등은 오늘날 우리의 삶에서도 여전히 크고 작은 순간의 행로를 이끄는 결정적인 역할을 한다. 다양한 종교적, 도덕적 신념하에 공통적으로 드러나는 선함과 악함의 여정은 각각 험난하거나 편안한 길 또는 좁거나 넓은 길의 대립적 개념으로 다뤄진다. 이분법적 기준 가운데 우리의 삶을 어디로 이끌어 가야하는지에 대한 갈등에는 바른 길로 인도하려는 천사의 설득과 그릇된 길로 이끌려는 악마의 유혹이 존재한다. 그리고 선택의 결과에 따라 우리는 인생 또는 한순간의 궁극적인 종착지인 다양한 의미의 천국과 지옥을 맛보게 된다.

종교, 철학, 역사적 배경 하에 이러한 선함과 악함의 영적 주체는 눈으로 보이지 않기 때문에, 과연 그 본질과 외형은 어떠한지, 그들은 어떤 곳에 살며, 구체적으로 어떤 일들을 하는지에 대한 다양한 의문은 많은 이들의 연구 대상이었다. 그리고 무엇보다도 다양한 시각 예술적 요소들이 있었기에 비로소 종교의 보이지 않는 신념과 그에 대한 의문들은 보다 구체성을 얻을 수 있었다.

이 책은 그리스도교를 중심으로 천사와 악마, 천국과 지옥, 미덕과 악덕이 시각적으로 어떻게 다뤄져 왔는지를 보여준다. 천사와 악마의 이야기는 창조, 그리고 천국과 지옥의 사후 세계 이야기부터 시작된다. 최후의 날에 천국과 지옥으로 가게 될 인간이 어떻게 창조됐으며, 더욱 근본적으로 어떻게 선과 악이, 또는 천국과 지옥이 구분될 수밖에 없었는지에 대한 이야기는 창조의 이미지를 시작으로 출발한다. 인간의 운명을 좌우하는 두 가지 행로와 그 결과로 가게 될 사후세계를 통해 삶과 죽음을 다룬다. 그리고 최종적으로 인간의 창조와 삶과 죽음의 모든 행로와 결과에 깊숙이 개입되어 있는 천사와 악마를 그리스도교 전통에 근거해 살펴본다.

천사와 악마의 이미지는 때에 따라 다양한 상징과 도상을 포함하고 있어 이론적으로 다소 전문적이다. 하지만 이 책은 천사와 악마의 이미지들에 대한 전체 이야기를 창조와 사후세계를 시작으로 보다 쉽게 구성함으로써 깊이 있는 연구 뿐 아니라 교양차원에서도 흥미롭게 참고할 수 있는 자료가 될 것이다.

2010. 5 정상희